TALKING
PICTURES

HOW TO
WATCH MOVIES

ANN
HORNADAY

如何
欣賞電影

安‧霍納戴——著

張茂芸——譯

CHI MING
PUBLISHING
COMPANY

給丹尼斯
他讓我每天用新角度看世界

目次

自序

　　影評人大半時間都待在黑漆漆的戲院，散場後才蹣跚步入陽光下的世界，這時總免不了有人來問東問西，而且第一個問題幾乎總是：「影評人耶，哇，你怎麼當上影評人的啊？」（這句話暗示的下一個問題就是：「我要怎麼和你一樣，成天坐著看電影還有錢拿？」）

　　我是怎麼當上影評人的？答案是：純屬意外。我小時候並不是什麼影痴，真要講起來，說我是書呆子還比較貼切。我愛荷華老家週末慣常的消遣活動，像玩桌遊、玩牌、看電視轉播州大學美足賽等等，我能免則免，寧願抱著《超級偵探海莉》（*Harriet the Spy*）猛啃。到了十幾歲，看的書就換成《在路上》（*On the Road*）和《禪與摩托車維修的藝術》（*Zen and the Art of Motorcycle Maintenance*）。當然我也看電影，小時候看《幻想曲》（*Fantasia*）、《歡樂滿人間》（*Mary Poppins*）、《孤雛淚》（*Oliver!*）；十四歲看的則是《新科學怪人》（*Young Frankenstein*）和《閃亮的馬鞍》（*Blazing Saddles*）（我還記得和幾個朋友一起去看《虎豹小霸王》，〔*Butch Cassidy and the Sundance Kid*〕，那時大夥兒都是小毛頭，對所謂的「髒話」動不動就大驚小怪。看到片中勞

勃・瑞福〔Robert Redford〕為躲追兵躍下懸崖，先高喊「喔喔喔喔」再大罵「靠」的那一刻，我那股興奮勁兒，至今記憶猶新）。但要說到養成階段難忘的觀影經驗，得感謝我私心最愛的某位臨時保母，帶我去德瑞克大學旁的「大學戲院」看芭樂文藝片《卿何薄命》（Dark Victory），純粹是為了看豔光四射的貝蒂・戴維斯（Betty Davis），她演一位得了腦瘤的富家社交名媛，即使來日無多，還是活得那麼優雅。話說回來，我這一輩很多人酷愛電影，後來也成了我的電影同業，但我不像他們那樣，把全副心神都放在電影上。

我在這條路上拐了個彎，先走上寫作之途，才變成影評人。我在史密斯學院拿到政治學學位，畢業後到紐約當記者，在《女士雜誌》（Ms. Magazine）先做研究員，後來又當了兩年葛羅莉亞・史坦能*的行政助理，那真是美好的兩年，也正是她鼓勵我成為自由文字工作者。她說自己還是寫作新手時，這一行的自由與多樣性不僅令她如魚得水，也協助她找到自己獨特的觀點。待我終於鼓起勇氣接受她的建議，正巧有本優秀的電影雜誌在紐約誕生，名為《首映》（Premiere）。我一開始是幫他們的「人物速寫」（Cameo）組寫關於電影從業人員的文章（稿子則由文字品味超凡的詩人艾波・博納德〔April

* 譯註：Gloria Steinem（1934 - ），美國六〇、七〇年代女權運動先鋒，《女士雜誌》共同創辦人。

Bernard〕編輯），所以為幾位電影人寫過簡短的介紹文，如紀錄片導演亞伯特・梅索斯（Albert Maysles）、服裝設計師愛倫・莫拉許尼克（Ellen Mirojnick）、選角指導瑪哲芮・辛姆金（Margery Simkin）等。

　　不出幾年，我便幫《紐約時報》的藝文版寫電影相關報導，訪問過的人包括紀錄片導演喬・柏林傑（Joe Berlinger）和布魯斯・席諾夫斯基（Bruce Sinofsky），實驗電影導演傑姆・科恩（Jem Cohen），新銳導演如諾亞・包姆巴克（Noah Baumbach）和李安，還有當時尚未走紅的演員史丹利・圖奇（Stanley Tucci）。

　　講了這一堆，主要是說明我在這行學到的本事，扣掉獲「皮由國家藝文新聞獎助學金」，赴喬治亞州立大學念了一年電影製作和電影史不算，全是來自一線實戰經驗，和常跑社區錄影帶店（還記得錄影帶吧？）的成果。我在一九九五年受《奧斯汀美國政治家報》（Austin American-Statesman）之邀成為該報影評人，那時我已經看過不少電影，也從這些片子的工作人員身上學了許多，有自信能根據我累積的閱歷，給影片公允的評斷。加上我不是科班出身，這樣的背景讓我更能從讀者的角度去看電影——即使我們這社會有酷愛電影的文化，一般人每年出門去戲院看的片子，平均不過五、六部而已。[1]

　　話雖如此，我永遠忘不了自己頭一次坐在桌前寫正式影評，緊張到六神無主的感受。我那篇要評的是妮可・基嫚（Nicole Kidman）主演的《愛的機密》（To Die For），由葛

斯・范・桑（Gus Van Sant）根據真人真事改編，諷刺現代社會為求名求利不惜殺人，自我欺騙的種種醜態。我很確定自己喜歡這部電影，問題是：為什麼？我坐在報社編輯部的電腦前，愣愣望著不斷對我眨眼的游標，腦袋卻和電腦螢幕一樣空白。報紙讀者這麼多，年齡、背景、品味、個性如此迥異，我到底該如何向他們說明這片子出色的理由？妮可・基嫚在不同層面展現了拿捏得當的精湛演技，我能把這點量化嗎？葛斯・范・桑把巴克・亨利（Buck Henry）辛辣風趣的劇本詮釋得活靈活現，我又該怎麼向讀者證明？

　　所幸我在搬去奧斯汀前，獲得一些中肯的建議，在往後的二十年間，成為我克服難關的助力。這要說到我的好友兼新聞同業大衛・佛里曼，某次歡送會上，他找我私下聊，分享他數年前在《費城日報》（Philadelphia Daily News）當電視評論人時學到的幾句箴言。「不管妳寫哪種評論，」他對我說：「下筆前先問自己三個問題：『這位創作人想達成的目標是什麼？』、『他辦到了嗎？』、『這件事有做的價值嗎？』」

　　我後來才發現歌德對評論劇作有類似的建議，大衛只是把歌德的意思用自己的話來說，無所謂，總之在我的工作生涯中，這三個問題始終有如指南針，指引我下筆時超越主觀的「拇指朝上或朝下」評價，以電影本身的特質來評斷電影，也提醒讀者去考量電影誕生的時空背景。萬一讀者哪天決定去看我評論的片子，我希望幫

他們先做好準備——但我不會放進惹人嫌的爆雷片段，也不寫浪費時間的劇情簡介。

　　我在奧斯汀度過了愉快的兩年，盡情陶醉於音樂、電影、德州風的墨西哥美食。導演李察・林克雷特（Richard Linklater）創辦的「奧斯汀電影學會」（Austin Film Society）還會安排放映老電影和前衛當代電影，這對不斷充實電影知識的我來說，真的是獲益良多。我後來到了《巴爾的摩太陽報》（*Baltimore Sun*），之後又轉赴《華盛頓郵報》（*Washington Post*），在前後這三家報社力圖精進，想更了解導演的創作企圖、面臨的考驗、觀眾的預設與期望，還有人人對何謂「好電影」五花八門的看法。《鋼鐵人》（*Iron Man*）與《黑暗騎士》（*Dark Knight*）的影迷，或許不會想看妮可・哈羅芬瑟納*執導的最新喜劇片，但我身為影評人的職責是：我的評論必須讓這些影片各自的基本盤觀眾，和只想知道大眾文化最新流行趨勢的一般觀眾都受用。再說，誰曉得呢？說不定哪天就有人因為看了我的影評，一時興起去看從未想過要看的片子，成為新的影迷。

　　每部電影都是獨特的存在，有自己類型的 DNA、

* 譯註：Nicole Holofcener（1960 - ），美國編劇與導演。她拍攝的獨立電影多以女性為主角，探討人生百態。知名作品包括《我的好野女友》（*Friends With Money*）、《給予的二三事》（*Please Give*）。

調性的癖好、在藝術與知識層面想成就的目標。用脫離共黨專制的羅馬尼亞家庭劇的標準去評斷西部片，並不公平；指望主流大眾娛樂片傳達意義和存在這類崇高概念，並不實際（雖說大眾娛樂片和深層意義並非無法共存）。然而，希望這些電影構想原創、製作精良、編排高明，不一味迎合觀眾或擺高姿態，卻是相當合理的期望。電影無論想滿足怎樣的期望，都有共同的基本語法：電影是視覺、聽覺、表演等傳統表現手法彼此相連組成的詞彙，或者也可說，若有人高明顛覆這些手法，也會是別具新意的突破。影評人的職責，在於點出這些連結與破壞性的創新，不是為了賣弄自己博學或高讀者一等，而是要開啟各種詮釋的可能性，讓讀者的觀影體驗更豐富，否則至少也得寫出引人深思的文章。

　　但我們還是得回到這句大哉問：什麼能讓電影「好」？反之，什麼會讓電影「糟」？我為了探究答案，從二〇〇九年起寫了一系列文章，好讓讀者用我觀影的方式來分析、評估電影。這個系列的文章就叫做「如何欣賞電影」，探討電影製作的不同領域，以及一般觀眾看電影時，應如何辨識電影的流暢度、企圖心和傑出之處。於是我又回到記者老本行，訪問了許多導演、編劇、製片、演員、音效技術人員、攝影師、剪接師，請他們暢談這一行的絕活，還有，他們希望觀眾能更欣賞自己工作的哪些層面？一部電影除了臺詞難忘、結局驚人之外，我們從何得知劇本高明？我們怎麼看得出剪接

很棒？電影攝影到底是什麼？攝影如何影響觀眾的視覺與情緒體驗？電影演員演得好，和舞臺劇演員、電視演員演得好，差別在哪裡？

　　這一系列的文章，給了我寫這本書的靈感。本書旨在引導讀者認識一種媒介——它不斷演變，成了我們日常生活中無處不在的一環，同時也仰賴我們成為最可靠的影評人。影迷走出戲院，立刻就在網路上和他人分享觀後感，用短短篇幅一起決定了某部電影的命運；朋友相約看電影，看完喝酒喝咖啡，交換對劇本或某明星演技的看法。原本只有歷史學者感興趣的電影相關訊息和背景知識，如今在 DVD 的幕後花絮和網路串流平臺都看得到。被動觀看的日子已經結束，現在人人都是專家。

　　現在的觀眾比往常更在意自己看的內容，更想用批判的角度審視這種獨特的媒介——它可以同時是一種藝術形式，是大眾娛樂工具，也是一種複雜而理性化的產業運作。觀眾想找到方法和語言，去理解在銀幕上看到聽到的聲音、故事和視覺影像，更何況銀幕上出現的這些元素，似乎每天都在快速成長。

　　很多觀察家都說過，電影幾乎集所有表現形式之大成——繪畫、戲劇、舞蹈、音樂、建築、攝影、寫作，無所不包。觀眾既然要以分析的角度仔細觀察，必須清楚每一表現形式對銀幕上正在進行的種種有何影響，以及這些領域各自在生理、心理、情緒，甚至潛意識層面產生的效果。觀眾光是要吸收這些已經很可觀，遑論要

在強烈的聲光衝擊下抽絲剝繭。

　　而且有一點無庸置疑：這種感官的洗禮至為重要。本書固然是評論電影的入門書，但欣賞電影的最佳方式，就是徹底沉浸其中。理想狀況下，電影應該神似我們一同進入、各自感受的夢境。倘若我們不斷解析演員的表現，或細究某些場景的燈光或美術設計，那就有兩種可能：一是我們無法讓電影「進來」，二是這片子原本就不夠好，無法和我們意識的最細微層面徹底融合，而這種融合，是電影力道是否夠強、能否讓觀眾忘情投入的關鍵指標。

　　以批判角度思考的觀影人，第一要務是心理上的準備。你必須卸除心中所有防衛和偏見，揮去讓你無法全神貫注看片的雜念。當然，最好的情況是電影本身吸引力夠強，能讓你不致在看片時暗想哪件事還沒做，或揣想接下來的發展。假如電影真這麼好看，你的「批判思考」應該會到跑片尾字幕時才啟動。萬一片子基於各種理由就是不好看，你很可能會邊看邊分析，想搞清楚哪裡不對勁，導演哪裡可以改進、怎麼改，才能讓觀眾看得更愉快。

　　我希望這本書在兩種情況下都有用──假如電影很棒很好看，這本書就是讓你能更全面欣賞電影的指南；萬一電影有缺失，本書能為你解釋哪裡出了差錯。以下的內容，大致依據電影製作的幾個環節來架構──從劇本開始，到選角、美術設計、攝影等等。我把講導演的

章節留到最後，因為（至少在理想的情況下）打從拍攝
第一天到最後的剪接，導演的指導與創作格局，對全片
有最大的影響力。（不過眾所周知，碰上大片廠大預算
的大片，導演的角色就變得模糊許多，拍板決定選角與
劇情要素的是片廠高層，導演往往只能聽命行事。）

　　我在每一章都盡量放入能代表該章主題、也是該主
題領域的最佳典範。各位應該會發現，我列舉的片子大
多選自一九三〇年代至五〇年代（好萊塢所謂的「黃金
年代」），和七〇年代至今（我無論當影迷還是影評人，
最難忘的觀影經驗都在這階段累積）。我在內文各小節
間會另列出兩、三個提問，讀者在看完電影後可以參照
自問，判斷該片在某技術領域是否成功。

　　你會發現本書不斷提到某些電影，從《黃金時代》（The
Best Years of Our Lives）、《危機倒數》（The Hurt Locker）等戰爭
片，到《畢業生》（The Graduate）、《我辦事你放心》（You
Can Count on Me）這類正經的「嚴肅喜劇」；從《大陰謀》
（All the President's Men）、《全面反擊》（Michael Clayton）、《人
類之子》（Children of Men）等懸疑驚悚片，到《為所應為》
（Do the Right Thing）、《四海好傢伙》（GoodFellas）等經典名
作，不一而足。這些電影都是我私心最愛，部部皆是某
些領域絕技的典範（劇本、表演、美術、攝影、聲音），
更展現集眾之大成的導演視野，把各種領域完美整合為同
一整體來運作。我還會在每章最末放上「推薦片單」，列
出每個領域的最佳示範。

　　各位想必也會發現有些字詞在書中不斷出現，諸如「天衣無縫」、「真情流露」、「真誠」、「具體」、「情緒共鳴」、「真實感受」、「符合故事」、「打造銀幕上的世界」等。我訪談過的藝術工作者、技術人員、各類匠人不下數百位，這二十五年來，他們一直是我的民間導師，讓我越來越明白一個道理：這些各領域的佼佼者，無論是外出勘景、判斷十七世紀舞會禮服的頸線角度、為攝影機挑選適當的鏡頭、為一場重要的戲準備獨白，他們在創作過程中，始終把前面所列的這些形容詞擺在心中的第一位。無論編劇、演員、導演、設計師、技術人員，為了讓每個細節盡善盡美，他們投注心血的程度總是令我萬分欽佩。我們這些圈外人至少可以做的，是注意到他們的付出。願本書恰能在這方面對你有所助益。

第一章

劇本

大家說一部電影「寫得好」，通常是指喜歡片中明快的對白，或欣賞劇情趁人不備來個高明轉折，但劇本該做的遠不止如此。我們為何特別鍾愛某部電影？因為我們喜歡它講的故事，喜歡劇中發生的事件、進展的方向，直到抵達終點的整個過程。不過最常見的原因，是我們鍾愛片中的人物──即使我們未必真的「喜歡」他們，甚或了解他們。

電影的這些要素會放在該放的位置，是因為編劇精心安排，而且常是耗時數月甚至數年不為人知的心血結晶。劇本是每部電影的基礎，不僅列出劇情、對白，也設定好結構、內部「守則」、人物的內心世界、行動誘因、可信度，乃至調性、主題等隱而不顯的原則。

劇本是導演和創作團隊最主要的參考依據，無論他們各自的職責是規劃戲服、布景、燈光配置、拍攝角度，凡事都要參照劇本。劇本寫得越好，技術人員在打造劇中世界時越能抓到重點、做到前後一致，成果自然令人信服。

劇本寫得具說服力、照顧到細節、有具體說明，演員就更容易完全入戲，不必三不五時納悶角色的動機，或為何有前後不一的舉動。演員要演活劇中人的必備資訊，都清楚寫在劇本裡。喬治・克隆尼對我說過，他因為演了《蝙蝠俠 4：急凍人》（*Batman & Robin*），得到從影以來最嚴重的負評，才恍然大悟劇本有多重要。他說從那之後，他選片的最優先考量就是劇本。果不其然，他

接下來的三部電影，都是精雕細琢的高明之作：《戰略高手》（ *Out of Sight* ）、《奪寶大作戰》（ *Three Kings* ）、《霹靂高手》（ *O Brother, Where Are Thou?* ），也讓克隆尼躋身「人帥又會挑片的實力派」明星之林。這故事給我們什麼啟示？「爛劇本拍不出好電影。」克隆尼講得淡然：「好劇本也可能拍出真的很爛的電影，這種事我見多了。不過劇本爛，電影不可能好。」[1]

一九八〇、九〇年代，冒出一堆編劇工作坊和講如何編劇的書，吹捧好幾套寫作「準則」。有的是依照三幕劇結構，並設定幾個適時出現的「劇情轉折點」（第一幕「鋪陳」，第二幕「衝突」，第三幕「解決」）；有的則遵循神話學者喬瑟夫・坎伯（Joseph Campbell）發揚光大的「英雄旅程」路線。無論編劇各自奉行哪套準則，當代好萊塢電影大多還是謹遵古典敘事模式，也就是以線性前進，每樁事件、每次相遇、每個命運的轉折，都朝著最後的結局前進，倘若一切照計畫進行，結局會出人意表，讓觀眾看得滿意。

一般水準的劇本如果照著這些原則走，會在適當的時間內，推動大致可預測的劇情，也會在抵達設定好的結局之前，把一般該抓的幾個「點」都走一輪——像是男女相識、相戀、阻力出現、兩人攜手克服難關、長相廝守之類。

那，傑出的劇本呢？套句編導大師比利・懷德*的話：傑出的劇本，會一把揪住觀眾的咽喉死不放手。傑

出的劇本會帶我們走上它設定好的路，我們別無選擇只能跟著走。傑出的劇本，會在每一刻給你恰到好處的訊息，讓觀眾持續關注接下來的發展——而且絕對不會看得出戲、發悶、暈頭轉向。

　　或者講得白話點——抱著評判心態走進戲院的各位，你該問自己的第一個問題，答案就在劇本裡：導演想拍的是哪種電影？是緊張刺激、讓你暫時拋開現實的片子？還是緊張刺激、讓你暫時拋開現實，又很聰明地藏了點關於現代生活的弦外之音？是闡述愛之無常、耐人尋味的小品？還是不落俗套的愛情喜劇？每部電影想成就的企圖就在劇本裡，無論是要觀眾動腦的藝術片，或聲光超炫的娛樂片，只要拍片團隊把劇本執行到相當的水準，必能落實編劇最初的構想。

*譯註：Billy Wilder（1906-2002），編劇出身的美國名導演，曾三度獲奧斯卡最佳劇本獎、兩度獲最佳導演獎，代表作包括瑪麗蓮・夢露（Marilyn Monroe）主演的《熱情如火》（*Some Like It Hot*）、《七年之癢》（*The Seven Year Itch*），及傑克・李蒙（Jack Lemmon）主演的《公寓春光》（*The Apartment*）。

進入銀幕世界

這部電影是否從一開始就定義了一個獨特的世界，不但生動逼真，手法又極有效率？
我們是否在電影開始的十分鐘、二十分鐘內就順利入戲？

一部電影要是劇本寫得好，開場十分鐘內就會教觀眾怎麼看這部片。

　　無論我們是從片頭字幕得知不好消化的歷史背景（劇本未必會明確寫出），還是在第一幕開頭看主角早晨例行盥洗，電影的開場戲都能讓我們掌握關於人物、故事時空背景、全片節奏、氣氛、調性等重要訊息。就像《北非諜影》（Casablanca）剛開始，形同男主角瑞克・布萊恩開的「瑞克咖啡廳」導覽；《唐人街》（Chinatown）的開場，是洛杉磯私家偵探傑克・吉提斯在辦公室安慰傷心的客戶；《沉默的羔羊》（The Silence of the Lambs）的片頭，是嬌小的聯邦調查局培訓探員克萊莉絲・史達林，正在進行吃重的越野障礙訓練。

　　前述的這幾場戲，都是在相對極短的時間內傳達大量訊息，讓觀眾了解這部電影的主旨和主角——一是

一群並非聖賢的精采人物,和二戰時期亂世兒女的異國苦戀;二是三〇、四〇年代偵探小說味十足的快人快語;三是剛毅又耐操的女主角,奮力在男性主導的刑事司法體制內出人頭地。電影的開場戲決定了觀眾會不會「挺」主角接下來的發展、主角夠不夠吸引人、是否貌似個性複雜,讓觀眾願意追隨他到天涯海角(或至少追到片尾)。

觀眾上鉤了,接下來的十到二十分鐘內,應該確立故事的脈絡和整體氛圍,介紹主要人物出場,也清楚説明他們彼此之間的關係。其他環節也應從這裡開始循線發展,讓觀眾回顧開場時可以看出:即使最後出現爆炸性的結尾,還是與一開始的情節相互呼應——甚至可能在開始就注定了結局。

《教父》(The Godfather)的精采開場戲,就是一起頭便牢牢抓住觀眾的經典範例。片子一開始,先是黑幫家族大老——維托‧柯里昂閣下,在陰暗的自家辦公室,接見懇求他主持正義的來客。過了七分鐘,我們旋即來到一場鋪張華麗的婚宴,看到傳統義大利婚禮熱鬧活潑的儀式,也一一認識柯里昂這個黑幫家族的主要成員。開場十二分鐘後,麥可‧柯里昂終於出場,他是二戰退役英雄,完全不想與遊走道德邊緣的自家事業有所瓜葛。所幸麥可帶了一位圈外人出席婚宴——他未來的妻子凱。凱對黑幫世界一無所知,形同代表觀眾,逐漸認識一種對她來説完全陌生的文化(對我們亦然)。麥可告

訴她柯里昂家族處理某事的激烈方式，凱甚為詫異，麥可只回說：「那是我家的作風，凱，不是我。」《教父》的劇本是法蘭西斯・福特・柯波拉（Frances Ford Copploa）改編自馬利歐・普佐（Mario Puzo）的小說，前二十分鐘不疾不徐推動劇情，一步步讓我們看到麥可這句話到了片子最後，若不是未卜先知，便是殘忍的反諷。更值得一提的是，柯波拉以極簡潔的手法，明確呈現麥可和家人的個性與處境，讓我們迫不及待想看這些人物後續的發展。

　　另一個傑出的例子，就是編而優則導的東尼・吉爾洛伊（Tony Gilroy）二〇〇七年的法律驚悚劇《全面反擊》。劇本的第一頁這麼寫著：「凌晨兩點，紐約某大型法律事務所。十層樓的辦公大樓，位居宛如峽谷的第六大道中央。再過七小時，這裡會擠得像個蜂巢，六百名律師和助理在其中忙碌穿梭、活力十足。然而此刻，這裡是個巨大、幽暗的空殼。一連串的畫面，凸顯這間公司的規模與握有的權力，無形中讓大家感覺此地某處（就是這大樓中的某處），有什麼非常重大的事情正在進行。」

　　咻！我們瞬間身歷其境。

　　電影編劇都靠文字吃飯，但編劇高手很清楚電影是視覺媒介，思考與下筆都以此為最高指導原則。雖說電影的視覺呈現終究是導演的責任，最初的概念卻是在劇本階段萌芽，編劇下筆時應對畫面有大致的想法，用最

少的文字傳達最多的訊息，而不是用一連串的靜態對白解釋來龍去脈。絕大多數的劇本都謹守一頁一分鐘的法則，這代表一般劇情片長度的劇本，都在九十至一百二十頁之間。《全面反擊》劇本的精采之處，在於簡單幾筆就寫出與劇中人物和環境相關的很多事，非但不像小說長篇大論，反倒如寫詩般精練。當然劇本未必都要用這種筆法寫得這麼細，不過如此具體的描述，大有助於把故事化為影像。簡明的劇本越有畫面，厲害的導演能發揮創意與詮釋的空間就越大。

我們做觀眾的，大多無從得知銀幕上的事件與呈現出來的樣貌，在劇本裡是怎麼寫的。一般情況下，一流的劇本在背景與人物設定上都十分精確，拍片時也會盡量照著劇本的設定。但劇本並不建議特定的拍攝角度、剪接、附加效果，那都屬於導演和其他工作團隊的權限。劇本若滿是敘事的冗長段落，確實可能讓拍片的人倒足胃口，畢竟他們想拍的是精采的故事、鮮活的人物，也想用自己的方式賦予故事與人物生命，不願被熱血過頭的編劇牽著走。其實編劇大多在片子開拍後就不會參與，再說他們的作品也很可能被一堆所謂「劇本醫生」、導演，甚至主演明星重寫。

不過有時某些最最枝微末節的地方，我們以為是導演或剪接師的決定，其實劇本裡早就寫了。《愛情不用翻譯》（ Lost in Translation ）一開場，史嘉莉・喬韓森（Scarlett Johansson）穿的粉紅色內褲？清楚寫在劇本裡。《鴻孕當頭》

（*Juno*）女主角復古風房間裡的漢堡電話機？清楚寫在劇本裡。《阿拉伯的勞倫斯》（*Lawrence of Arabia*）膾炙人口的「匹配剪接」（match cut）——先是一根點燃的火柴，旋即銜接沙漠中一輪升起的紅日？同樣清楚寫在劇本裡。劇本定義了我們接下來兩小時所在的世界——而一開始得靠編劇的人與字，把那個世界變得栩栩如生，我們才能順利進入。

不要劇情，只要故事

故事「願意」變成電影嗎？

這部電影是否只是變成圖像的劇情？還是故事原本就很有畫面？

假如這部電影並非傳統型故事，是引領我展開新旅程？還是讓我墜入陌生之境？

我厭惡劇情。我喜歡故事。

　　你看過一遍就不太記得的電影，十之八九是照章行事把劇情拍出來的結果；影評人與影迷奉為經典的電影，從《北非諜影》、《教父》到《冰血暴》（Fargo），則是不朽的故事。劇情讓主角從 A 點移動到 B 點；好的故事則讓主角踏上旅程，既像個人際遇，又能普遍引起共鳴，既真誠又自然。劇情告訴你發生的事件；故事則是事件的意義。劇情不帶情緒；故事則充滿感情。

　　好萊塢有件事不言自明──電影的基本劇情路數不過就那幾套。得靠劇本有細節、有深度、有巧思，才能把劇情化為獨一無二的故事。《怒海劫》（Captain Phillips）和《北非諜影》講的都是「內斂寡言的男主角，在非自

願的情況下解救他人、化險為夷」。《綠野仙蹤》（*The Wizard of Oz*）、《E.T. 外星人》（*E.T. the Extra-Terrestrial*）、《自由之心》（*12 Years a Slave*）同樣是「善感脆弱的外來客，歷盡千辛萬苦想回家」，只是各有迥異的時代背景。《大白鯊》（*Jaws*）和《地心引力》（*Gravity*）、《神鬼獵人》（*The Revenant*）都有亟需制伏的駭人猛獸，只是這猛獸在不同的片中，分別是巨鯊、外太空、大自然。

你大概也發現了，我前面提到的電影大多都是改編原著，從這點就知道要生出完全原創的故事有多難。好萊塢向來喜歡挖前作的素材和人物來用——只是這會兒片廠挖的是漫畫和古早電視影集，甚至從自己片庫裡撈可以重拍的題材。這些片廠的想法是：假如這題材以前能賣，現在應該也能賣，再說老片重拍，等於有固定的基本盤狂熱影迷。

片廠把事情想得如此簡單，結果只有零星的成功之作——我們看到拍得不錯的商業大片，像迪士尼（旗下的「漫威」〔Marvel〕）的《復仇者聯盟》（*Avengers*）系列電影；但也有無數的失敗作品，如《獨行俠》（*The Lone Range*r）、《超級戰艦》（*Battleship*）、最新重拍版的《賓漢》（*Ben-Hur*）等。改編電影銀幕失利，大多因為編劇僅僅凸顯劇情和人物，未能從原作中挖掘情緒、意涵、譬喻，甚至詩意。一番心血原本可以成就有深度、有韻味、有新意的作品，卻淪為膚淺的平庸之作。這也正是為何始終無人真正成功改編《大亨小傳》（*The Great Gatsby*）或菲利

普‧羅斯（Philip Roth）的小說，也最好不要有人嘗試改編沙林傑（J.D. Salinger）的作品——這些書中的人物與背景設定都很誘人，但它們成為偉大藝術品的關鍵，是作者獨特的文風。

編劇公式俯拾皆是，進而產出大批草草了事、照本宣科的電影，儘管符合劇本結構的必備要件（心懷目標的主角、際遇出現轉折與阻礙、最終圓滿收場），除此外乏善可陳。這種電影一年間上檔下片向來無人注意，彼此間大同小異，片名叫啥已無所謂，而且還往往是賣座好片的「山寨版」，趁熱潮三兩下拍完就上片，就像主打男性情誼的警匪喜劇《冒牌條子》（Let's Be Cops），其實是意圖仿效《龍虎少年隊》（21 Jump Street）的原創笑料；女性版警匪喜劇《辣味雙拼》（Hot Pursuit），也是搭《麻辣嬌鋒》（The Heat）的便車。

儘管《冒牌條子》和《辣味雙拼》都有一流演員擔綱，兩片卻同樣一味套用公式化情節——刻意讓主角置身一堆「逗趣」的窘境，最後才讓他們全身而退，只是這招用過頭，非但未能達到引人一笑的娛樂效果，反成了東施效顰的老調重彈。每種電影類型都有自己的一套章法，好比愛情喜劇中命運多舛的戀人，必得歷經重重難關才能長相廝守。然而好劇本會翻轉這個公式，或仍然保留老套結局，卻用創新的手法來處理中間的過程。好比我們都看過愛情喜劇中的情侶，快到片尾時卻莫名分手，好像非得這樣安排，片尾才會出現其中一方在機

場狂奔、追到對方後求婚的結局，但這種劇本形同認定觀眾沒腦袋，任由編劇擺布。編劇只是東拼西湊交差了事，並未給劇中人充分而合理的動機和需求。編導雙棲肯尼斯・隆納根（Kenneth Lonergan）舉的另一個老掉牙愛情喜劇公式則是「一對男女剛認識，彼此看不順眼，誰也不讓誰，非踩在對方頭上不可。結果十分鐘過去，兩人竟看對眼了。」他說：「可是我交往過的女生，大部分都是一開始兩人相處很愉快，後來會起摩擦，是因為別的因素。只要有心觀察挖掘，這些問題簡直是座寶山。」[2]

　　故事要打動人，就算依循的是老套路，還是必須有新鮮感，出人意表。例如《地心引力》的敘事線其實簡單得可以，就是珊卓・布拉克（Sandra Bullock）飾演的太空人，在太空站爆炸後變得孤立無援（說穿了就是經典的「鬼屋逃生」歷險記，只是背景換成外太空）。不過在艾方索・柯朗（Alfonso Cuarón）與荷納斯・柯朗（Jonas Cuarón）父子檔編劇的巧思下，珊卓・布拉克的角色在掙扎求生之餘，仍穿插不少風趣妙語和自省的片段，最終則是感人的象徵性重生。又如《自由之心》，男主角索羅門・諾薩普遭綁架，最終逃離奴役生涯，這種故事大家並不陌生，但約翰・瑞德利（John Ridley）的劇本，讓這故事有了與我們切身相關的直接感和細膩的獨特質地，讓此片宛如前所未見。還有一位優秀的編劇暨導演約翰・卡尼（John Carney），他的作品包括很受歡迎的音樂片《曾經。愛是唯一》（Once）、《曼哈頓戀習曲》（Begin

Again)、《搖滾青春戀習曲》(*Sing Street*)等。我最欣賞他的一點，就是他不太會拍硬拗出來的「有情人終成眷屬」的公式結局。就算是愛情片這種溫馨類型，他還是能製造模糊空間和無常之感。

有時一部片子甚至不需要故事就夠精采。我很喜歡的幾部電影的導演，都寧願在人物、氣氛、基調上花心思，對傳統敘事反而興趣缺缺，至今仍不改其風。義大利導演米開朗基羅·安東尼奧尼 (Michelangelo Antonioni) 就是拍這種省思型電影的翹楚，勞勃·阿特曼 (Robert Altman) 亦然。走類似路線的還有編導皆優的李察·林克雷特 (代表作品如《都市浪人》〔*Slacker*〕、《愛在黎明破曉時》〔*Before Sunrise*〕系列作)、蘇菲亞·柯波拉 (Sofia Coppola) (代表作為《愛情不用翻譯》)、泰倫斯·馬立克 (代表作有《永生樹》〔*The Tree of Life*〕、《愛，穹蒼》〔*To the Wonder*〕、《聖杯騎士》〔*Knight of Cups*〕)。這三位導演探究人類行為與處境的角度，往往不是傳統的三幕劇結構，也不是大家熟知的循序漸進模式。他們拍片都是以劇本為基礎，哪怕劇本只有非常簡略的大綱，就像林克雷特拍《都市浪人》，用的是非職業演員，只給他們場景大要而已。馬立克的《聖杯騎士》網羅了娜塔莉·波曼 (Natalie Portman)、凱特·布蘭琪 (Cate Blanchett) 等巨星，他拍戲時卻只給這些演員幾頁「建議對白」(據傳男主角克里斯汀·貝爾〔Christian Bale〕甚至從來沒拿到劇本，馬立克希望他完全靠自己當下即興發揮)。

再說到傑姆・科恩。我注意到他，是在他幫另類搖滾樂團 R.E.M. 拍音樂錄影帶和演唱會紀錄片的那段時間。他最著稱的是拍非敘事小品，而且會巧妙切換影像，讓觀眾看見他眼中那個既古怪又無比熟悉的世界，和他對這個世界不斷反芻的想法。他二〇一二年的作品《美術館時光》（*Museum Hours*），講的是一名到奧地利旅行的女性，和維也納藝術史博物館的警衛，展開一段短暫的友誼。這是科恩目前為止敘事手法最符合常規的作品，卻展現敏銳的洞察力，也有許多自由發揮的空間，這想必多少是因為他從來不寫完整的劇本。他認為完整的劇本像是「與這部片背道而馳，是一種背叛。」[3] 他只會寫幾場滿是對白的戲，至於剩下的戲，他僅給女主角瑪麗・瑪格麗特・奧哈拉（Mary Margaret O'Hara）和男主角鮑比・桑默（Bobby Sommer）一、兩句臺詞，其餘完全讓他們以此即興發揮。所以看這部片，感覺很像在陌生的博物館或城市裡漫步——儘管整趟行程仍受某種框架限制，由不同空間本身的設計徐徐引導，卻也鼓勵觀眾敞開心胸，迎接驚喜和意外的發現。

我一年中大部分的時間，都被劇情太過複雜的好萊塢公式片轟炸，因此凡是願意跳脫慣常的三幕劇架構、運用電影媒介特質來求新求變的導演，我都樂於為他們付出的心血喝采。艾方索・柯朗對我說過，電影面臨的危機在於漸漸變成只是「為偷懶讀者服務的媒介」[4] ——也就是把一本情節簡單、極易消化的立體書，砸大筆銀

子拍成電影版。有好的故事固然很棒，電影卻未必只靠故事。無論電影是深入探索某個特定環境，或一段沒有固定「結局」、任人自由揮灑的旅程，還是從 A 點到 B 點到 C 點緊密銜接的過程，最初的源頭十之八九都是某個編劇有個不吐不快的故事——哪怕不是大家常見的故事。

劇本中的人

電影裡的這些人是否複雜、難以捉摸、具說服力？
我關心這些人嗎？
這些人後來變了嗎？還是維持原樣？

爛片講的是人物；偉大的電影講的是人——即使劇中人未必真的是「人」。

訪問導演吉爾摩・戴托羅（Guillermo del Toro）的一大樂趣，是他會給我看他無論去哪兒都會帶著的素描本，裡面滿是他的手寫筆記，和各種奇幻生物的精細畫像，不定哪天就會出現在他的片中。我們有次談到他二〇〇六年的奇幻片《羊男的迷宮》（Pan's Labyrinth），他強調他的筆記不單是記錄視覺上的構想，也有助於他設計出完整、複雜的人物。他對我說，在發想劇中人物時，「每件事都很重要」，可以細到「這人穿襯衫是習慣把鈕扣全部扣到頂？還是最上面四個釦子不扣？或者最上面六個不扣？這種種細節都在讓其他的角色清楚看到這個人的特性。」[5]

如果說我們在意電影中發生的事，往往是因為我們

在意電影中的人。最重要的是，我們關心主要的敘事者，也就是在片中一路帶領觀眾的主角。有力的敘事者宛如好故事的骨幹，在全片之初就會確立，透過行動、對白、個人處境，讓大家看出此人的核心特質及欲望。

雖說觀眾在看片之前大多沒法先讀過劇本，但萬一劇本對人物的設定不夠周全、給的背景資料不夠，觀眾往往還是看得出來。假如哪天你看到編劇又寫了個不得已重披戰袍拯救世人的退役海陸硬漢，或某個心地十分善良的妓女，演這種角色的演員，演技八成也是了無新意，因為他們唯一能參考的就是老掉牙的戲碼。

我們可以比較兩部電影劇本的人物設定，一是過目即忘的愛情喜劇《他其實沒那麼喜歡妳》（*He's Just Not That Into You*），出場人物包括：「漂亮、好相處」的琪琪；「帥哥，卻難脫大學屁孩氣息」的康納；「帶點鄰家女孩式火辣」的安娜——這種敘述實在很難讓演員順利入戲。二是肯尼斯・隆納根笑中帶淚的姐弟親情劇《我辦事你放心》。看他怎麼寫由蘿拉・琳妮（Laura Linney）飾演的珊米・普里史考特：「秀麗的少婦，打扮得很整齊，但散發難以捉摸、手足無措的特質，又讓她俐落不起來，只能說有心裝幹練卻無力。一身上班族打扮——白衫黑裙高跟鞋，最外層的薄風雨衣罩住一切。她抽了兩口大麻菸，垂下頭，閉上眼。」

珊米或許沒有一般常見的主角特質，也不是自我膨脹型的人物，這謎樣的複雜個性卻勾起了我的興趣，《我

辦事你放心》開場不過幾分鐘，我便對她越來越好奇。
片子繼續走，我們慢慢發現她不僅很難把一切打理好，更
是個終日操煩的單親媽媽，有個聰明的八歲兒子。她在
小鎮銀行任勞任怨工作，老闆又愛管東管西。不過她完
全不是假道學，做愛喝酒樣樣來，偶爾抽根大麻菸。我
們可以說，珊米集各種有趣的矛盾之大成，是個魅力十
足、古道熱腸，又會把事情搞砸的人。「有心裝幹練卻
無力」，蘿拉‧琳妮在片中正是如此。

　　至於李奧納多‧狄卡皮歐（Leonardo DiCaprio）在《神
鬼獵人》中的角色，我就沒那麼感興趣，也覺得他說服力
不太夠。儘管此片是根據休‧格拉斯（Hugh Glass）這名獵
人的真實際遇改編，還是太過牽強，這多少是因為導演努
力想磨去格拉斯的稜角，想讓他「更像個人」。導演阿利
漢卓‧崗札雷‧伊納利圖（Alejandro González Iñárritu）和共
同編劇馬克‧L‧史密斯（Mark L. Smith）應該是考慮到：
倘若主角只因同伴在生死關頭棄他而去便決心復仇，觀
眾對主角的同情心恐怕有限，所以才為這個角色設計了
感人的背景故事，設定他與北美原住民女性成家生子，
加進許多賺人熱淚的回顧片段。

　　這種美化劇中人的方式，也就是讓人物面臨更大的
「風險」（stakes），編劇會為主角的行動製造更戲劇化、更
能在道德層面激發觀眾同情的緣由，從而替故事注入更強
烈的急迫性，也讓主角與觀眾有更強的「共鳴感」。就像
《終極警探》（Die Hard）的約翰‧麥克連，若不是妻子身陷

大樓，遭恐怖份子挾持恫嚇，他也不過就是個下了班的警察，只是盡他的本分而已。又如《即刻救援》（*Taken*）中連恩・尼遜（Liam Neeson）飾演的父親，假如不是女兒和女兒的好友遭綁架，換成鄰居的十六歲兒子被擄，他在片中的一連串復仇之舉，也不過是動私刑大開殺戒而已。但因為被綁的是女兒，全片的虐殺暴行反而激發駭人的快感（儘管此片故作譴責暴力狀），這種不動腦筋的人物塑造，也給了主角立即而完美的動機，做出後續一連串「片中合理，其實道德上極為不堪」的暴行。

　　頂尖的好男人並非完美——要是處處完美，該有多無聊啊。而且很多人非但不完美，還怪得可以。就像《緊急追捕令》（*Dirty Harry*）中的「骯髒哈利」，或《計程車司機》（*Taxi Driver*）的崔維斯・畢寇，但只要這些主角的缺陷不是源於邪惡本性，而是單純的人性弱點，哪怕主角再怎麼難搞、再怎麼不像英雄，觀眾也都願意忍受。說到讓這種「非正統英雄人物」來主導全片的導演，亞歷山大・潘恩（Alexander Payne）應屬名列前茅。他的作品如《天使樂翻天》（*Citizen Ruth*）、《風流教師霹靂妹》（*Election*）、《心的方向》（*About Schmidt*）、《尋找新方向》（*Sideways*）、《繼承人生》（*The Descendants*），都是他親筆編劇或共同編劇。他筆下的主角多半個性挑剔，自我中心，往往極不討喜。然而就算這些角色再怎麼引人反感，仍值得讓觀眾投注時間與感情，因為他們的缺失過錯，正是人生而為人的脆弱面。潘恩或許以質疑的眼光看

待這些人的缺失，卻從不鄙視他筆下這群小氣、自私、情緒不穩的角色。他的觀點似乎總帶著幽默與同情，而非責備與蔑視。

艾倫・索金（Aaron Sorkin）劇本中的人物，無論真有其人或是虛構，有些還真的很顧人怨。他對我說過，他寫這種最不討喜的角色，下筆的心情「就像讓這些角色去跟上帝說明，為什麼他們有資格獲准進入天堂」[6]。但基於同樣的道理，再怎麼孤僻難搞、刀子嘴豆腐心的人，在電影結束前，應該都會經歷某種意義非凡的轉變，哪怕是由於內心某種衝突尚未化解，而且幾乎看不出來。不過這種轉變就算再微小，都能發揮兩種作用：一是推動故事，給故事一種前進感；二是對觀眾自身的恐懼、掙扎、挫折等有安撫的作用，甚至可能讓觀眾覺得充滿希望。

能編能導的詹姆斯・卡麥隆（James Cameron）在許多方面的成就有目共睹，好比他拍超炫的視覺特效片，在概念發想與調度管理上都很在行，然而他寫的劇本常充斥老套戲碼，又過於浮誇，尤以他筆下的人物為甚。他一九九七年的賣座巨片《鐵達尼號》（Titanic）確實好看，故事卻毫無新意而做作，而且他的角色往往像展示善惡對立的活廣告——特別是比利・贊恩（Billy Zane）飾演的未婚夫卡爾・霍克利，是個毫無文化素養的勢利眼，大家一看就知道他是反派，只差沒貼上老電影中壞人必備的捲翹山羊鬍。

反觀二〇〇七年的《全面反擊》，蒂妲・史雲頓（Tilda Swinton）飾演的凱倫・克勞德，是個很有企圖心的高階主管，完全不像公式化的標準反派。凱倫頭一次在東尼・吉爾洛伊的劇本中出場，大家就看得出這個角色不單純：「凱倫・克勞德一身正式打扮坐在馬桶上。她是全球最大農業化工用品製造商的高階法務主管，此刻卻躲在這兒，做著從機上雜誌學來的深呼吸運動，努力想壓下突然襲來的恐慌症。」

於是在該片開場張力十足的蒙太奇片段後（這是一段湯姆・威金森〔Tom Wilkinson〕飾演的躁鬱律師的獨白，以神祕的語氣預言了後續發展），我們看見凱倫在辦公大樓的洗手間裡，飽受焦慮與恐懼煎熬，拚命想冷靜下來。全片自始至終，吉爾洛伊並未把凱倫變成我們常見的、不擇手段的大企業反派冷血人物，而是賦予她更複雜的層次，讓她自我懷疑，絕望到瀕臨崩潰邊緣。吉爾洛伊和索金、潘恩，及所有傑出的編劇一樣，即使面對自己作品中最可恨的角色，依然筆帶同情，因為他很清楚，倘若少了同情，不僅自己會對這些人物沒了興致，觀眾也一樣。講得白話點，他是把自己筆下的人物當成「人」。

劇本的可信度

這部片自己設定的規則，就算再異想天開都好，重點是它自己有沒有遵守？

電影要能打動人，觀眾一定得相信它是真的——直到全片最後一字、最後一眼、最後的領帶夾和茶杯。

　　像電影這麼逼真的媒介，最重要（也最無人肯定）的特質，八成就屬可信度了。可信度存在與否，正反映編劇對人性的體悟，編劇是否夠了解人類的缺陷、弱點、理性與不理性的行為。可信度最常展現在具體的細節上——編劇掌握細節的功力，足以凸顯作品在「差強人意」與「雋永」之間有多大的差別。

　　一般大預算大製作的商業大片，有六、七位編劇（無論是否列入職員表）共同打造劇本並不稀奇，他們的分工可以是一人負責修飾對話，一人幫愛情戲加料等等。這種「編劇群」的做法，往往也讓片子少了一流劇本理應做到的：真實。

　　這種現象特別反映在主打特效的暑假檔動作片（及續集）上。這種電影的劇本似乎只是先幫片中出現的東

西搭個景，反正後來都會炸光光。你是否想過為什麼《龍捲風》（ *Twister* ）、《世界末日》（ *Armageddon* ）、《彗星撞地球》（ *Deep Impact* ）、《明天過後》（ *The Day After Tomorrow* ）、《加州大地震》（ *San Andreas* ）這些電影，都像一個模子印出來的？理由很簡單：這種片子往往（所幸也不是每部片都這樣）是為了提供感官刺激、吸睛娛樂，重點不在雋永的故事，也不在複雜多層次的人物。於是我們觀賞的電影，成了先設定好結果的「逆向工程」，以便產出達到某個標準次數的「大場面」（whammies，在行話中指的是飛車追逐、爆破等動作場面）。若想看幽微的層次、細節、複雜度等，這種片子裡不會太多。換句話說，我們看這種電影，看得到很多情節，但看不到故事；片中有人物，但看不到「人」；有刺激，但沒感覺。無所謂「可信度」。

當然，有編劇團隊參與，未必代表會生出沒感情的爛片。有很多好片（甚至鉅作）都不是一人編劇。《北非諜影》中大部分的絕妙好詞（也是最逗趣的臺詞），是出自編劇朱利亞斯・艾普斯坦（Julius Epstein）和菲利普・艾普斯坦（Philip Epstein）兄弟檔之手；片中的政治理想主義色彩，是霍華・寇區（Howard Koch）的貢獻；英格麗・褒曼（Ingrid Bergman）飾演的女主角伊爾莎・朗德的戲份，則由凱西・羅賓森（Casey Robinson）負責；背景設定、人物、大部分的劇情，均改編自墨瑞・柏奈特（Murray Burnett）和瓊安・艾利森（Joan Alison）的舞臺劇。暑假動作大片《鋼鐵人》則由四位編劇合力打造——他們把妙語如珠的高

明劇本，化為令人耳目一新、看得又過癮的超級英雄片。

不過話說回來，一般通則還是：編劇越少，片子的風格越統一，情感面也能刻劃得越細緻。就像以伊拉克戰場的拆彈人員為主角的《危機倒數》，編劇馬克・波爾（Mark Boal）是記者出身，他在劇中先布下幾個點，呈現拆彈人員的心理狀態，片中再不時回到這些點深入發揮。正因他對細節相當考究，此片最終版本雖在真人實事上不免添加戲劇效果，卻極為逼真可信。他提到與該片導演凱瑟琳・畢格羅（Kathryn Bigelow）共事的情形：「我們費了很大的工夫，幫片中動作戲的每個小地方補上細節，好讓場面更逼真。只要你把情境做對了，一般情況下沒什麼好緊張的小細節，也可能會變得很緊張，好比只是穿上拆彈裝……你知道你會看到這一面一定有原因，只是不確定為什麼。」[7]

我有好幾年一直不明白，為什麼許多同業都很愛伊納利圖的作品，我卻始終不喜歡。我後來的結論是：主因應該在於可信度。我認為他的片子拍得很棒，演員演得也很好──但也有種矯揉造作之氣，欠缺深度，斧鑿太過，這斧鑿與其說是源於劇中人自然的需求與動機，不如說是因為導演想藉此展現自己對「人際間的相愛與相殺」觀察入微，好贏得觀眾的掌聲。我看過一篇吉爾摩・艾利耶加（Guillermo Arriaga）的專訪，他是伊納利圖的《愛是一條狗》（Amores Perros）、《靈魂的重量》（21 Grams）、《火線交錯》（Babel）三片的編劇。我看完專訪就知道問題出在哪

裡：艾利耶加鮮少為劇本做研究或寫大綱，也不會費工夫幫劇中人發展背景故事，下筆時甚至不曉得故事最後如何發展。[8] 我認為「欠缺細節」便是他作品可信度不夠的原因，儘管伊納利圖營造視覺效果的才華無庸置疑，我仍然不太買帳就是。（我對並非艾利耶加編劇的《神鬼獵人》也有同樣的意見。這片原本的設定是寫實歷史劇，卻變為誇大不實、子虛烏有的故事，實在是一大敗筆。）

再怎麼異想天開的奇幻故事，也必須遵循塑造可信度的相同守則，打造出毫無破綻的空間，讓觀眾進入這空間時，暫且收起自己的疑心。《今天暫時停止》（Groundhog Day）之所以技高一籌（很多編劇課和研討會，都把這部片當成喜劇結構與人物發展的傑出範例），部分是因為它的超自然設定牢牢架構在日常現實中。比爾·莫瑞（Bill Murray）飾演的菲爾之所以反覆過著同一天，不是因為經歷什麼神奇的「魔幻時刻」，而是他自私又幼稚，害他陷入同樣的時間迴圈，只有在他逐漸成熟，成為正直的好人後，這個迴圈才會解除。又如科幻愛情片《雲端情人》（Her）是一名男子和他的電腦作業系統談戀愛，但我們不僅覺得這段感情完全可信，甚至稀鬆平常，這是因為編劇兼導演史派克·瓊斯（Spike Jonze）創造的世界雖隱約帶點未來感，卻讓人覺得身歷其境而熟悉，毫無突兀之感。我們都看過無法打動自己的電影，只是說不出確切理由，也沒對什麼地方特別有意見，就是覺得那

片子不夠真。箇中原因很可能在於：讓人覺得真實可信的劇本，唯有在數月，甚至往往長達數年的推敲思索、縝密研究，嘔心瀝血才能完成。這是平庸之作難以企及的高度。

劇本的結構

這部電影是否流暢？
我關心接下來的發展嗎？
有讓我意外的地方嗎？

我們都明白看完過癮的電影，散場走出戲院的那種快感。劇中所有元素完美契合，節奏剛剛好，該轉折的地方就轉折，而且我們根本沒看見終極的劇情大逆轉直撲而來。整個就是……「感覺」對了。

這「感覺對了」的特質很難形容（或者也可說，要是電影看得如坐針氈，那種不爽也同樣難以形容），不過感覺會對，通常是因為結構發揮了作用，也正因為觀眾不易察覺這點，更凸顯結構對一部電影有多重要。一流的故事看著就是自然，每場戲、每個衝突點都有相應的邏輯，可以流暢切換至下一場戲，你可以感覺到這是必然的進展，卻仍不免意外。好比梅格・萊恩（Meg Ryan）看似剛睡醒的隨興蓬亂髮型，其實得花上一整天打理——令人耳目一新、渾然天成的演出，背後是數月雕琢劇本的心血。不單是每場戲，而是每場戲中的每一刻，都要

殫精竭慮、再三打磨，讓每塊拼圖都能完美吻合，拼成完整的圖，找不出一絲接縫或瑕疵。

最常見的電影結構，是依照時間順序走的線性結構——某些事件在某段時間內逐一發生，最後自然而然發展至滿意的結局。不過若有導演把既定的結構概念玩出新招，也是賞心悅目的樂事，就像《奪魂索》（*Rope*）和《日正當中》（*High Noon*）這兩部「即時電影」，片中事件發生的時間，就是實際上的時間。又如《記憶拼圖》（*Memento*）是片斷零碎的倒敘；《年少時代》（*Boyhood*）跨越多年光陰記錄成長過程；《黑色追緝令》（*Pulp Fiction*）貌似有多線故事同時進行。

結構足以決定一部電影的生死，近年值得一提的範例，就是以臉書創辦人馬克・祖克柏（Mark Zuckerberg）為本的《社群網戰》（*The Social Network*）。這種電影的標準切入角度，是講年輕人如何白手起家——有個天賦異稟的哈佛學生，以過人毅力與聰明才智，運用電腦科技改變了全世界云云。然而編劇艾倫・索金卻呈現了祖克柏稜鏡般的多面向，透過他發跡之路遇見的友人和敵手，來看他是怎樣的人。於是我們看見一個迷人又難以捉摸的祖克柏，不僅有開放眾人詮釋的空間，也反映著仍是現在進行式的當代史。又如《林肯》（*Lincoln*）的編劇東尼・庫許納（Tony Kushner）為劇本做了個明智的決定，把全片的焦點縮小——導演兼製片史蒂芬・史匹柏（Steven Spielberg）原本一直想拍林肯整個總統任期，但庫許納決

定把火力集中在一段特定的時期，也就是林肯力爭通過憲法第十三條修正案（廢奴法案）的經過。因此這部電影並非美化過去的歷史傳記片，而是一部節奏明快緊湊的政治劇情片，與今時今日對照更有驚人的相通之處。

　　結構也關乎正確的步調。打個比方，有部電影能在開頭二十分鐘內牢牢抓住你的注意力，你開始關切主角、認同她的目標、了解她的弱處、知道她要冒的風險。你為她打氣加油，希望她一舉成功，等不及看之後會怎麼發展，可是接下來──一切很快走了樣。故事突然變得浮誇，一場場戲接二連三輪番上陣，但幾乎沒有（或完全沒有）進展。

　　這代表你進入了人人頭痛的「第二幕低潮」，這是編劇的致命傷，觀眾翻臉的關鍵。一般電影最常見的問題就是配速不均，尤其是中段變得拖拖拉拉，劇情原先的重點與推進的動力不見了，搞得觀眾一頭霧水，不知主角到底想幹麼，那幹麼還要看下去？這種例子不勝枚舉，好比想努力走出不幸婚姻的女主角，與購物中心警衛大吵一架，還得弄清楚怎麼支付違規停車的罰鍰，如此耗時二十分鐘；男主角不去追遠走的女友，反而走進酒吧，花上寶貴的十分鐘和朋友閒聊，在友人力勸下才驚覺不該待在酒吧；又如天外忽地飛來某人物，只為了虛晃一招又突然消失，至於此人為何現身、為何消失，完全沒有解釋。第二幕會走調，通常是因為編劇走回老公式；或在主角達成目標前，設下毫無說服力的難關；

要不就是為了一直抓住觀眾的注意力，加進太多牽強的阻礙和劇情發展。這種塞了太多東西卻毫無力道的第二幕，主角好像只是為了行動而行動，就算天外飛來什麼障礙或對手，似乎也只是為了幫主角找點事做。這裡不能不提《星際大戰》（Star Wars）系列的三部前傳：《威脅潛伏》（The Phantom Menace）、《複製人全面進攻》（Attack of the Clones）、《西斯大帝的復仇》（Revenge of the Sith）。這三片與前作相比，論流暢度、角色動機、前後連貫性，都遠遠不如前作。原本大有可為的片子，到中段卻後繼無力，觀眾只得溜出戲院買個爆米花，要不就是眼睛盯著銀幕，腦袋裡轉著待會兒該買什麼菜。這種電影可謂編劇最難收拾的殘局——而且也往往收拾不了。這也難怪為什麼每個週末，影城都充斥一堆過目即忘、棄之無妨、連「普通」都稱不上的電影。

拍電影牽涉到幾種特別的技術，這幾門技術發揮的作用，會反映在片子的節奏上，尤以剪接為甚，這我們會在後面的章節專門介紹。但電影應該從劇本開始，就用扣人心弦（甚至吊人胃口）的節奏一路推動故事，要讓觀眾知道多少，也得拿捏得恰到好處，才能讓觀眾保持好奇心，又不致如墮五里霧中。

也正因此，電影學院課程常以勞勃‧湯恩（Robert Towne）的《唐人街》劇本當教材。這部片講的是私家偵探傑克‧吉提斯受雇調查洛杉磯一戶富豪。但勞勃‧湯恩十分聰明，一次只丟出一點點關於吉提斯和富豪之家

的訊息，讓觀眾看得全神貫注，到爆出驚人結局時才詫異不已。《唐人街》全片每場戲都有用意，或推進故事，或揭露劇中某人某事，或為某事埋下伏筆。

再說到《海邊的曼徹斯特》（*Manchester by the Sea*），肯尼斯・隆納根筆下的主角李・錢德勒（凱西・艾佛列克〔Casey Affleck〕飾），歷經常人無法想像的慘劇，深受打擊，把自己完全封閉起來。隆納根在此劇設計的結構像剝洋蔥，一層層逐步揭露主角數年前到底發生了什麼事。但隆納根如此設計，不是為了吊觀眾胃口（當然我們很好奇），而是因為李・錢德勒自己拚命想掩埋這段記憶和滿心的內疚。「假如你安排得好，片子的結構會由主角的個性主導，要讓結構來主導主角的個性也成，這是同步進行的過程。」隆納根如此說明：「這時候感覺好像就對了。」[9]

劇情若無法順利推進，從 A 點到 B、C、D 點的過程太拖沓或太巧合，影評人就會批評這片子「太片段」──也就是指場景不連貫、零碎，有突兀的停頓與起步，銜接不流暢也不完整。這毛病的另一種說法是「太刻意」，也就是純粹為了自圓其說，刻意生出某些人物或某些情境，來掩飾重大的情節瑕疵，或把全片的深層含義說光光。若要說《阿甘正傳》（*Forrest Gump*）的結構問題都是劇本的錯，或許有失公允，畢竟它是改編自原著小說，只是勞勃・辛梅克斯（Robert Zemeckis）的劇本有一點我始終不喜歡──它設定一個腦袋少根筋的單純

男子，糊里糊塗親身見證二十世紀中期的諸多重大歷史事件，顯然是想講一個虛構的傳奇故事，全片卻如流水帳絮絮叨叨，不僅越看越覺牽強，說教意味也越來越濃。

再看愛情喜劇《妳是我今生的新娘》（*Four Weddings and a Funeral*），雖然刻意採片段形式，透過五場典禮來描寫一對好事多磨的男女，理查・寇帝斯（Richard Curtis）的劇本卻滿是如珠妙語，把人物描繪得活靈活現，因此非但毫不牽強，而且前後呼應，一氣呵成。反觀他的《愛是您，愛是我》（*Love Actually*），就硬塞了一堆刻意安排的事件與衝突，雖然是為他布下的多條支線收個漂亮的尾，卻讓人覺得「這也太剛好」。

大多數劇本都嚴守傳統的說故事法則，先很快設定好後續行動、進入劇中人的困境、發展人物與故事，最終達到皆大歡喜的高潮。但中間「進入劇中人的困境、發展人物與故事」這部分，其實不太好處理，編劇得設法讓筆下的人物繼續往前走，卻不能露出斧鑿的痕跡。這時候有個特別好用的對策，稱之為「天神解圍法」（deus ex machina），就是指某人或某事恰巧適時意外出現，或許是將問題迎刃而解，或許是讓主角踏上另一階段的旅程。編劇大多不會笨到用這招來取巧，倒是查理・考夫曼（Charlie Kaufman）的《蘭花賊》（*Adaptation*）用巧妙的手法幽了這招一默。

除了「天神解圍法」，還有一招是編劇這行的大禁忌，就是「明知故說」的鋪敘（exposition），也就是用對

白把人物背景或情緒意涵全部說光光。麥克‧邁爾斯（Mike Myers）在《王牌大賤諜》（Austin Powers）的系列電影中，還故意設計一個「明知故說」的角色貝索（Basil Exposition）來取笑編劇這個毛病。無奈每回我們看到某災難片請出某「專家」解釋接下來會發生何事、將有何種慘烈結果云云，就知道這毛病仍是陰魂不散。（最近的例子就是二〇一六年的《會計師》〔The Accountant〕，J. K. 西蒙斯〔J. K. Simmons〕在全片的某關鍵處，講了段又臭又長的獨白，把什麼都說完了，原本可稱為中上之作的這部片，也就這麼毀了。）

　　鋪敘在可信度上必然造成問題——現實生活中，有人真的會講：「我煮了（此處請填上菜名），是你最愛吃的」這種話嗎？鏡頭都照著艾菲爾鐵塔了，我們真的有必要看銀幕上打出「法國巴黎」的字樣嗎？只為了幫觀眾補足背景資料，就讓人物暫停動作，講一堆他們早就知道的事，更會擾亂全片步調。有些鋪敘在所難免，但屬害的編劇可以用巧思和流暢的手法處理得很好——就像艾倫‧索金最知名的「邊走邊講」，讓劇中人一邊在通道上疾走，一邊你一言我一語快速交談，原本可能會用兩個靜態鏡頭交代的呆板對話，立刻生動鮮活起來。據說亨佛利‧鮑嘉（Humphrey Bogart）有一妙語：「萬一哪天真的要我明知故說，我只好求上帝讓他們在背景放兩匹駱駝互搞。」艾倫‧索金的那兩匹駱駝，就是「邊走邊講」。

　　和「明知故說」密不可分的是一大難題——要怎麼追憶過去、解釋過去，卻不用倒敘或旁白等手法？有很多電影都靠旁白，像《日落大道》（*Sunset Boulevard*）、《雙重保險》（*Double Indemnity*）、《窮山惡水》（*Badlands*）、《阿拉斯加之死》（*Into the Wild*）等，但一般來說還是能免則免。而倒敘最好只在凸顯人物時才用，展現人物未明說的動機、感情世界、心理缺陷等等，不宜用來推進故事。倒敘既是一種敘事手法，就應該在不可能用別的方式來表達時才用——或在導演基於美學考量，刻意製造觀眾與銀幕世界間的距離時才用。這裡可以提兩部善用倒敘的電影，一是馬丁·史柯西斯（Martin Scorsese）的《基督的最後誘惑》（*The Last Temptation of Christ*）；二是史派克·李（Spike Lee）的《25小時》（*25th Hour*）中以同樣手法向「基」片致敬。這兩部片的倒敘場景都很長、很詳盡、鉅細靡遺，說是戲中戲也不為過，而且都以倒敘傳達大量訊息，和主角面臨重大道德抉擇的天人交戰。又如《天外奇蹟》（*Up*）一開始的序篇，回顧一對男女從相戀、結婚到步入孤寂的老年，在短短篇幅中放進豐沛的感情，堪稱精練優美的傑作。

　　結構精良的劇本，無論平鋪直敘也好，迂迴曲折或非線性敘事也好，只要能由細心的工作團隊成功落實，便能成就一部讓觀眾從頭到尾全神貫注的電影，而且看完後心滿意足，不會納悶哪場戲和故事有何關聯，不會質疑某人物出現是「未免太巧」還是「本應如此」。假

如片子結構欠佳，九十分鐘也像沒完沒了；結構好的話，三小時長片不過轉眼間。結構不好，在故事中段放進來的衝突只覺生硬，甚至莫名其妙；結構好，衝突就能與原本設定的時空背景和人物融為一體。我們都看過電影中某元素和一切都很搭，也有好像怎麼搭都不對勁的時候，其中的關鍵往往就在電影的結構。

對白的學問

你看的是人物對話？還是演員背臺詞？

臺詞聽來是當下發揮？還是背到滾瓜爛熟的成果？是妙趣橫生？或是裝模作樣？

劇中人的用詞，無論是自然或獨樹一格，是否符合全片的背景、故事、審美觀？

「把那些慣犯抓來。」*

「貓已入袋，袋已投河。」**

「把槍丟了。起司捲帶走。」***

「從你進門那句『哈囉』，我就是你的人了。」****

* 　譯註：“Round up the usual suspects.”，出自《北非諜影》。

** 　譯註：“The cat's in the bag and the bag's in the river.”，出自《成功的滋味》（*Sweet Smell of Success*），片中指主角預計陷害之人已如甕中之鱉。

*** 　譯註：“Leave the gun. Take the cannoli.”，出自《教父》。

**** 譯註：“You had me at 'Hello.'”，出自《征服情海》（*Jerry Maguire*）。

　　看電影的幾大樂趣之中，「聽到絕妙好詞」絕對名列前茅。

　　劇本不僅限於對白，但沒有好對白，不可能有好劇本。而這裡所謂的「好」，不是指演員背到滾瓜爛熟，講得舉重若輕、無懈可擊、恰到好處的臺詞（其實看演員這樣演也很過癮，你看普萊斯頓・史特吉斯〔Preston Sturges〕和霍華・霍克斯〔Howard Hawks〕導的片子就知道）。對白能確立角色、可信度，也為全片定調，因此萬一對白和片子不搭（或許缺乏深度，或許不斷重複與停頓，也可能太想炫技），反而會毀了整部片。對白必須要令人信服，無論是昆汀・塔倫提諾（Quentin Tarantino）劇本中華麗浪漫又粗鄙的散文詩，或美國獨立電影圈所謂的「喃喃自語派」* 片中貌似臨場發揮的「嗯」和「啊」，說服力同樣是關鍵。

　　《計程車司機》、《蠻牛》（Raging Bull）等片的編劇保羅・許瑞德（Paul Schrader）曾說，一齣好戲「應該大約有五句好詞，和大約五句很棒的臺詞。超過這個數字，話就太多了，反而不真。你就只會聽臺詞說什麼，不會專心看電影。」[10] 偉大的電影幾乎都有令人難忘的臺詞，

* 譯註：Mumblecore，美國獨立製片新崛起的一種類型電影，因拍片成本低，用的多半是非專業演員，有大量對白，強調自然的即興表演。這類電影多半透過劇中人的對話，探討現代年輕人的生活與人際關係。

但最厲害的臺詞不單是快人快語的集錦而已。人物說的話應該越少越好，用不著解釋或重申銀幕上看得到的東西，只需要賦予這場戲更多的層次或對比。

好的對白要令人信服，因此劇中人必須把臺詞說得很自然，看似隨興為之，而且必須簡練，不必用正經八百宣告的語氣，也不必滔滔不絕朗誦。這裡姑且套句編劇大師恩斯特‧劉別謙（Ernst Lubitsch）的名言：最好的對白，是讓觀眾自己算出二加二等於四——關鍵在臺詞背後的含義，不在表象的文字。傑出的對白能暗中導引觀眾瞭解劇中人的某些事，而且當事人很可能對這些事渾然不覺，就像《後窗》（Rear Window）中詹姆斯‧史都華（James Stewart）和葛莉絲‧凱莉（Grace Kelly）的唇槍舌劍；《凡夫俗子》（Ordinary People）中，瑪麗‧泰勒‧摩爾（Mary Tyler Moore）在不親的兒子面前總是故作開朗，但沒什麼話跟他說，兩三個字就打發。又如《烈火悍將》（Heat）的高潮戲中，勞勃‧狄尼洛（Robert De Niro）和艾爾‧帕西諾（Al Pacino）在咖啡館裡聊自己做過的夢、聊女人、聊過去。這幾場戲中的人物，講的都不是他們「貌似」在講的事，重點都在檯面下，嘴上只是點到為止，卻不真的攤開來講（當然，伍迪‧艾倫〔Woody Allen〕的《安妮霍爾》〔Annie Hall〕那場露臺上的戲不算，那可說是電影潛臺詞最淋漓盡致的表現）。

肯尼斯‧隆納根認為對白講的幾乎完全就是潛臺詞，因此他常堅持自己的原創劇本自己導。老實說，他的劇本

之所以特別，是因為他會放進傳統編劇課教你別放的場
景，因為這類場景無法「推進劇情」或提供「人物節拍」
*。這些宛若留白的時刻，倘若由別的編劇來處理，只怕
會流於制式沉悶，但在隆納根的作品中，反而成為全劇
的核心。「感覺好像什麼也沒發生。」《海邊的曼徹斯特》
男主角凱西・艾佛列克如是說：

　　感覺就像你花了兩小時聽別人吵架。很多場戲裡都
有不少衝突場面，可是爭執的原因跟片子的主題幾乎完
全無關，都是在吵你有沒有把吃的東西放進冷凍庫啦、
車鑰匙在哪兒之類的事。要是換成不同的編劇來寫，
整部片大概也就是這樣了，這些小事不會有什麼特別意
義，就是個生活片段而已。但這部片，你會一路觀察這
些人，看他們偶爾吵些雞毛蒜皮的事，有時候吵些比較
嚴重的事，但你不會覺得有人在帶方向。不過到最後，
你會領悟到一些事，而且感覺是自己領悟出來的，但其
實不是。[11]

　　《海邊的曼徹斯特》開場沒多久，凱西・艾佛列克飾
演的李・錢德勒站在醫院走道上，緊張地和醫護人員討論
著。觀眾應該看得出他一邊問問題、聽對方回答，一邊

* 譯注：character beats，指為了發展、推動人物而設計的重要事件或
活動。

決定接下來該怎麼辦。也正是在這些尋常細節中,我們看到李這個角色越來越清晰,背著壓得他透不過氣的重擔,只是我們不知是什麼。他為何如此痛苦?這個謎團勾起我們的好奇心與同情,讓我們繼續看下去,而這一切都是用潛臺詞完成的。

　　為何隆納根經常把重點放在一般認為「毫無戲劇性」的時刻?他的理由是:「要是你把這些日常小事都捨棄了,就得製造出往往很假的衝突。這也是為什麼我覺得很多電影都寫得太過頭,因為大家一看就知道已經很緊張的情況,你還要用對白來講。主角為什麼非頂撞老闆不可?這個朋友為何這麼差勁?這種衝突到處都是,你已經看過不知多少遍。」[12]

　　這樣的電影中,對白和視覺元素(如演員的肢體動作、服裝、個人處境等)會同步進行,好呈現當下發生的事。但有太多當代電影會出現靜止不動的場景,只是把兩個人放在鏡頭前交談,配上各種好看的背景。電影演員到了這地步,和演肥皂劇沒什麼兩樣,萬一這是動作片,每十分鐘還得找點東西來炸;換作是限制級喜劇,每十分鐘就得有個黃色笑哏或高難度性愛場面。假如編劇非得靠大量對白及談話鏡頭特寫,才能把人物和他們的動機說清楚,這就表示劇本不怎麼樣。(有些電影沒能巧妙隱藏臺詞的弦外之音,反而大剌剌端上檯面,《神鬼戰士》〔*Gladiator*〕、《真愛旅程》〔*Revolutionary Road*〕都有這種明知故說、不忍足睹的臺詞。又如前面提

過喬治‧盧卡斯〔George Lucas〕那幾部《星際大戰》前傳電影，也是充斥一堆生硬的廢話。）

當然這並不是說光拍人講話無法成就傑作。《與安德烈晚餐》（*My Dinner with Andre*）仍然是此一手法的經典之作；湯姆‧哈迪（Tom Hardy）二〇一三年主演的《失控》（*Locke*）也相當引人入勝。《良相佐國》（*A Man for All Seasons*）、《十二怒漢》（*12 Angry Men*）、《社群網戰》等片，都刻意以精采的對白為主軸，演員也把對白演繹得爐火純青，再經過精妙的設計與剪接，讓全片具有驚悚片步步進逼的緊張感，又不流於絮叨。

有幾位編導全才專拍由對話主導的電影，如伍迪‧艾倫、肯尼斯‧隆納根、李查‧林克雷特、妮可‧哈羅芬瑟納、魏斯‧安德森（Wes Anderson）、昆汀‧塔倫提諾、柯恩兄弟（Joel and Ethan Coen）等。即使這是他們的特色，也絕不代表他們只是拍一堆人物講話的靜止畫面而已。他們的企圖遠大於此。

這類電影是為了讓觀眾去聽、去看。聽覺元素能傳達的訊息量，和視覺元素一樣多。林克雷特有次跟我說：「重點其實不在特定的用字，而是演員傳達出來的東西。關鍵在想法。」[13] 交流想法是人與人的直接接觸——對白不單是劇中人講的事，也包括「講」的舉動、與談話對象的互動關係，和這個詞蘊含的推進力。每個字都很重要，字字都經過審慎挑選與蒐羅，字字都有許多意在言外的含義。

注意定調

片子的整體氣氛為何？

片子設定的氣氛是歡樂？嚴肅？或二者皆有？

導演是否同情劇中人？是形同劇中人化身？還是在適當的距離外觀察？

「定調」或許是電影編劇最重要也最困難的一環，而且幾乎無法定義。

一九六〇年代之初，史丹利‧庫柏力克（Stanley Kubrick）與泰瑞‧薩德恩（Terry Southern）改編了彼得‧喬治（Peter George）的小說《紅色警戒》（*Red Alert*），把冷戰高峰期間美俄雙方的核武對峙，設想成一齣黑暗荒謬的政治諷刺劇，成就了《奇愛博士》（*Dr. Strangelove or: How I Learned to Stop Worrying and Love the Bomb*）一片。巧的是就在同一年，編劇華特‧伯恩斯坦（Walter Bernstein）把題材相仿的小說《核戰爆發令》（*Fail-Safe*）改編成正經八百、酷似紀錄片的懸疑劇。再舉個例子，同樣是年輕人罹癌的題材，在《愛的故事》（*Love Story*）成了悲劇，換到刻劃男性情誼的《活個痛快》（*50/50*），卻結合犀利的幽默與感人的戲劇成

分，令人笑中帶淚。這兩種手法與該片題材都搭配得非常好，兩片也都成功把各自的調性貫徹到底。

一部電影最後拍板定調，固然是導演以自己的品味、拿捏比例平衡的手感和判斷力做的決定，但一切都還是以劇本為起點。全片設定的氣氛是荒唐嬉鬧？溫馨逗趣？冷嘲熱諷？是迎合大眾的世俗口味？還是有清楚的自覺和層次？是緩緩加溫、不時釋出幽微的伏筆、逐漸帶動觀眾情緒起伏，看到結局時彷彿洗了心靈三溫暖？還是對白風格獨特、有許多情緒爆點的通俗劇？假如這部片子想在劇情片和喜劇片之間找到平衡點，這兩個類型是否融合得渾然天成？還是手法生硬、破綻處處？倘若是科幻片、西部片、偵探片這種類型，這部電影是想仿效該類型的經典？還是故意「玩」類型，翻轉或批判大家心目中的金科玉律？

同樣是以美國蓄奴制度為主題，有的編劇或許會選擇「義大利式西部片」（spaghetti Western）的誇張用語，呈現蓄奴慘無人道的一面和本質的荒謬，就像昆汀・塔倫提諾的《決殺令》（Django Unchained）；有的編劇則採取平緩的步調，讓你看片時不由深思，全然投入，好比《自由之心》。講太空探險，有的編劇會寫成探討存在主義的艱深課題，如《星際效應》（Interstellar）；有人則轉化成積極樂觀、妙趣橫生的冒險救援故事，如《火星任務》（The Martian）。這幾年「意外懷孕」更成了至少三部喜劇片的主幹——分別是《好孕臨門》（Knocked Up）、《鴻孕當頭》、《只是個孩子》

（*Obvious Child*），三片的切入角度迥異，更重要的是，調性也完全不同。

我們可以從以下三部電影看出導演如何為自己的作品定調。蘇菲亞‧柯波拉的《愛情不用翻譯》，描寫兩個飽受時差之苦的疲憊旅人，在東京一間安靜的飯店偶遇，展開一段短暫的友誼。她設定的基調，展現在兩位主角強自壓抑的陌生與疏離上。肯尼斯‧隆納根則在《我辦事你放心》中一次放進多種元素，有笑有淚，既溫馨也出人意表，忠實反映人性，凸顯戲劇性的力道卻又恰到好處。以《波士頓環球報》調查報導為主題的《驚爆焦點》（*Spotlight*），由導演湯姆‧麥卡錫（Tom McCarthy）和喬許‧辛格（Josh Singer）共同撰寫劇本，把主調設定在新聞從業人員的敬業與自制。他們沒有走這類電影常見的「挖到大獨家，同仁擊掌慶賀」的路線，而是把推動故事的力量，放在追蹤新聞過程中的尋常細節。

導演這門絕活最重要的層面，或許是最難精進與駕馭的一環，影評人也幾乎不可能以文字形容或量化。「最難跟別人解釋的就是調性。」能編能導的傑森‧瑞特曼（Jason Reitman）曾對我說：「就像去解釋你怎麼知道自己愛上某人。」[13]

調性有時我們一看即知，但也經常是導演透過劇中人的一字一詞、一顰一笑，用各種視覺與聽覺的暗示，釋放隱約的訊號，我們接收到、感官也真實「感受」到這些訊號，才能體會出來。調性是一部電影情緒的強

度，決定全片的氣氛與整體特質；它是全片美學的最高指導原則（倘若真能貫徹始終），足以決定觀眾走出戲院時，是否得到超越劇情的享受？還是毫無收穫？我們在電影中的所見所聞，或許是調性發揮的作用，但我們感受到什麼，才是調性的全貌。

主旨是什麼？

這部電影是否有比表面更深的含義？

我散場後還是不斷想到這部片嗎？

這部電影是否討論到歷史、這個時代的生活、人性、希望，或絕望？

我們看電影演了什麼，也看這電影真正想講的是什麼。

有些電影就是為了提供幾小時的娛樂，讓人開開心心逃離現實，無關意義、道德等深層問題。有些片子即使看似膚淺，也會用潛臺詞、隱喻、細微的視覺暗示等，探究超越故事表象的問題。這兩種企圖心之間的差異，就是主旨。

由賈利・古柏（Gary Cooper）主演的《日正當中》，表面上是典型西部片，講一位深具使命感的警長，為管區小鎮挺身而出。他雖設法招募鎮民共同對抗前來尋仇的一幫惡徒，卻無人伸出援手，只能隻身應敵。但往深層看，這部電影也在指控我們在民粹主義的煽動招數下，怯於堅持自己的政治立場。再看《機器戰警》（Robocop），主角是變成半人半機器的底特律警察

（多酷！），乍看是部走硬漢路線又帶點歡樂的警匪動作片，卻在更深的層面探討人性、後期資本主義父權體系企業的社會控制、男性氣概的文化建構等議題。《不羈夜》（*Boogie Nights*）回顧了一九七〇年代洛杉磯的色情片工作者，大量採用當時的音樂，也在細節上充分展現時代感，但它同時在講個人如何透過與群體的牽繫尋找自我、身分認同的價值觀與概念如何隨科技演進而改變，也讓大家看到電影這個媒介本身的浪漫與脆弱。我們在銀幕上看的是臺詞和動作，但這一切的含義，都在臺詞和動作的表象之下傳達給觀眾。好的劇本更開放觀眾透過自行想像或銀幕所見，賦予自己的意義。

　　傑出的電影探討宏大的議題和深層情緒，格局遠大於故事的範疇。這種電影絕不僅是堆砌轉折點或劇中人的所作所為，更多了一層模糊的空間（甚或令人不舒服也有可能），讓觀眾在片尾字幕跑完後還能回味再三。萬一你看完電影的隔天早晨醒來，還是想著那部片，好奇劇中人的後續發展，苦思劇中未解的謎團——那是因為高明的編劇把這些種子深埋故事裡，深到我們視而不見。唯有時機成熟，種子才會化為最甜美的果實，歷久彌新。

　　拍電影的過程有太多事情可能生變，所以我們很難斷言某片有多少比例是出自編劇的本意。不過一部電影若是精采，十之八九是因為一開始就有好劇本。假如你剛看完的片子描繪了一個栩栩如生的世界，也許是你前

所未見，也許現實中不可能存在，也或許你日復一日身陷其中——那是因為編劇用生動的細節和令人想一探究竟的背景，打造出這個世界。倘若你散場後數天仍念念不忘劇中人，還會和別人聊起來，無論這些角色來自漫畫、歷史真實事件，或純粹出於想像——那是因為編劇賦予他們常人的行為特徵與情感的複雜度。如果你看完電影，覺得愉悅、過癮、感動、苦惱、不安，那是因為編劇費盡心思，就是要讓你有這種感覺。萬一你從開場便聚精會神繼續往下看，還關心後續的發展，那是因為編劇寫了讓你一翻開便停不下來的佳作。假使你墜入另一個世界，哪怕只是片刻，那是因為編劇精心雕琢，讓兩個世界之間無縫接軌。

推薦片單

《北非諜影》（1942）

《教父》（1972）

《唐人街》（1974）

《安妮霍爾》（1977）

《今天暫時停止》（1993）

《海邊的曼徹斯特》（2016）

第二章

表演

以下列舉的這些演技，只有親眼看了才知道多精采——
丹尼爾‧戴－路易斯（Daniel Day-Lewis）宛如變色龍，可
以把頭髮漂白演倫敦龐克，可以演不良於行的愛爾蘭藝
術家，也能演十九世紀末的美國石油大亨。海倫‧米蘭
（Helen Mirren）完全拋開戲外的自己，化身為伊莉莎白女
王。大衛‧歐耶洛沃（David Oyelowo）即使長相與聲音都
不像馬丁‧路德‧金恩，在片中同樣宛如金恩附身。再看
費雯麗（Vivien Leigh）、葛雷哥萊‧畢克（Gregory Peck）、奧
黛莉‧赫本（Audrey Hepburn）分別演活了《亂世佳人》（Gone
With the Wind）的郝思嘉、《梅岡城故事》（To Kill a Mockingbird）
的阿提克斯‧芬奇、《第凡內早餐》（Breakfast at Tiffany's）的
荷莉‧戈萊特利，讓這些人物熟悉得就像我們熟識的親
友。

　　表演或許是電影工作中看似最簡單的一環，因為
真正的戲精做來不費吹灰之力。但演員必須在頭腦、情
緒、肢體各方面下足苦工，才能舉重若輕，好似毫無準
備——即使這代表一個鏡頭拍多少次，同一句臺詞就得
講多少次；導演一聲令下，就得展現同樣的悲痛；還要
掏心掏肺，觸及自己最私密脆弱的一面，而且眼前就是
幾十位技術人員、一排排灼熱的燈光，當然還有無所不
在的攝影機，它傾聽演員的告解，也評判演員的表現。

　　從許多角度來看，表演都是電影文法最基本的要
素。畢竟愛迪生、盧米埃兄弟等先驅十九世紀末發明電
影技術，最先捕捉到的就是人的表演。表演是電影的基

礎，因此似乎常成為現代電影的焦點。即使畫面簡化到極致，看似靜止不動，演員仍有發揮空間，發揮真情流露、令人難忘的演技。

這些演員到底是怎麼辦到的？我們這群凡間的影迷和影評人總是不斷努力分析，想講出個道理來。據聞有此一說：出處不可考，也許是虛構（最棒的故事通常如此），但自然派演技大師史賓塞・屈賽（Spencer Tracy）有言：「很簡單。你準時來上工，把臺詞背熟，別撞到家具就好。」當然傑出的演技不僅止於史賓塞・屈賽臨場應變的工夫——看似即興，其實那本身就是表演。可是，那到底是什麼樣的表演？或者講得更直接一點，我們要怎麼用文字形容「那種表演」？

演員的職責是講出劇本寫好的對白，同時完全投入自己飾演的角色，逼真到觀眾能完全融入銀幕上的世界。導演固然可以提點帶戲，但重點終究還是回到演員為了建構人物而做的千百種選擇——演員必須把外在和內在的各種細微處整合、積累成複雜、可信、具吸引力的人，讓這個人成為表演的核心。假如演員做了明智的抉擇，有原創性也有可信度，這千百種選擇整合而成的結果，便會在觀眾心目中化為渾然天成的整體。但萬一演員的選擇出了問題，觀眾就會看到首尾不一、表演過度的演技，演員或許厚顏渴望掌聲，也或許一心想搏版面，反而無法完全入戲。電影終究是集眾人之力而成的作業，演員在其中最主要的功能，除了講話和做動作

（得熟記臺詞，別撞到家具）外，是在一個精密調校、團隊運作的整體系統中，做情緒層面的零件。哪怕只有一人發條沒上緊、節奏不合拍，整部電影就有走調的可能。

眼睛不會騙人

演員是否徹底融入角色？

演員的手勢、聲音的抑揚頓挫是否很自然？還是感覺刻意而誇大？

演員關心的是笑聲（觀眾的反應）？還是茶（自己的本分）？

> 表演最重要的就是真誠。
>
> 要是你連這都裝得出來，就表示你成功了。
>
> ——喬治·伯恩斯*

　　二〇〇七年的劇情片《幸福來訪時》（ *The Visitor* ）開場戲中，李察·詹金斯（Richard Jenkins）站在客廳窗前，緩緩啜著紅酒，望向窗外不遠處。故事繼續往下走，這場戲相形之下很短，乍看之下也不複雜，就是一個男人站

* 譯註：George Burns（1896-1996），美國知名喜劇演員，縱橫廣播劇、電視與電影。1976 年因《陽光男孩》（ *The Sunshine Boys* ）成為當時最年長的奧斯卡男配角獎得主。

在窗前往外看，平靜無事。

　　然而這場戲卻道盡一切。至少觀眾對詹金斯飾演的華特・維爾應該先了解的一切，都在這場戲裡。他孑然一身，與世隔絕，抑鬱終日，渴望與人互動，卻不得其門而入。他那模樣就說明了一切，他的站姿、幾乎毫無表情的臉，尤其是他的眼——那雙眸寫滿深沉的痛楚、孤寂、悲慟。過了一會兒，鋼琴老師來幫他上課，他卻彈得不忍卒聽，草草收場（這裡也滿好笑的就是），於是觀眾明白了：我們或許還不怎麼認識華特・維爾，卻很想多了解他。更重要的是，不過短短幾分鐘，我們已對他生出關切之情，而且還滿擔心他。

　　站在窗前的詹金斯，僅僅展現了演員為角色做的準備工作最顯而易見的部分。他已經為這主角的外在與心理發展出許多層次，所以即使是劇中最平凡無奇的時刻，他仍自然表現出這些層次，讓觀眾透過這位主角，與全片的概念、感情、主旨產生共鳴。

　　詹金斯在《幸福來訪時》這種等級的演技，也可以在《驚爆焦點》的幾位主要演員身上看到。馬克・魯法洛（Mark Ruffalo）、李佛・薛伯（Liev Schreiber）、麥可・基頓（Michael Keaton）、瑞秋・麥亞當斯（Rachel McAdams）飾演《波士頓環球報》的一群新聞從業人員，針對波士頓的天主教教會展開調查報導。這幾位演員事前都花了數週（有時數月）分別為自己的角色做功課，而眾人合體後的表演就像純然發自內心，毫不做作，又有扣人心弦的戲劇性。

「我覺得這樣的準備工作，讓演員更能掌握這幾位記者各自的出發點，和各自努力的目標，還有他們在那個時間點上的狀態。」《幸福來訪時》和《驚爆焦點》兩片的編劇暨導演湯姆・麥卡錫（值得一提的是，他也是演員）如此說明：「這幾位演員各有各的準備方式，但他們一樣用不同的層面來表現每場戲。」

李佛・薛伯飾演《波士頓環球報》的主編馬帝・拜倫。「快到片尾的某場戲，他有個地方的表現非常精采。」麥卡錫說，那場戲中有個記者「一直在講要把某些文件放到網站上，附上相關資料網址之類的，你可以看到李佛的表情就像『嗯嗯，嗯嗯，對，很好』這樣。對方講的他是聽了，因為他知道這些話多少還是有它的重要性，只是他的注意力沒有完全放在那上面。那個角色那時候會這麼做，完全合情合理，只是李佛根本不知道自己當時是那種反應。」[1]

電影表演的極致，是在「表現」與「收斂」之間，達到幾近超乎人類能力極限的平衡狀態——你要做到讓人一目瞭然，觀眾才能在當下產生共鳴；同時又要有一定程度的深不可測，讓觀眾好奇你下一步要做什麼。注意看某個演員沒臺詞時的表情，是否少了點光芒？飾演那角色的演員，對同臺的演員是否像對自己的臺詞那麼全神貫注？

這種差異未必顯而易見，觀眾卻不難察覺。有次我和達斯汀・霍夫曼（Dustin Hoffman）在他洛杉磯辦公室對街

的餐廳邊吃邊聊,一頓午餐吃了四小時,席間他對我說:「如果我表現差,我自己當然知道,有些重要的事我沒做到。最重要的一點就是『我不在那角色裡面』。如果那裡面的人不是我,表演就是空的,只剩個角色的殼而已。你的表演,不管是跛腳還是講話的樣子,裡面的人都是你⋯⋯你不是在鏡頭前面演個爛人,你是把『你』內在的那個爛人表現出來。」[2]

　　正因演員會把自己的特性帶進飾演的角色,好像很難不指責他們根本就在演自己(只是不做功課就下這種斷語也太懶惰)。一九七一年《柳巷芳草》(*Klute*)問世後,有位影評人就批評珍·芳達(Jane Fonda)在演自己。「那她要怎樣?」該片導演艾倫·帕庫拉(Alan J. Pakula)如此妙答:「難道要學芭芭拉·史翠珊(Barbra Streisand)不成?」[3]演員的職責包括融合自己的個性和角色的個性,所以問題不該在於演員有沒有演自己,而是在演員在塑造人物時,是否一味在乎表面形象,做的決定是否有待商榷,是否矯揉造作令人出戲,這些都會影響人物的完整性。

　　「眼睛不會騙人。」這是表演指導賴瑞·摩斯(Larry Moss)對「令人信服的表演」下的註腳。他說的沒錯,就像瑟夏·羅南(Saoirse Ronan)在《愛在他鄉》(*Brooklyn*)一語不發卻滿臉渴望與孤寂;馬克·魯法洛在《我辦事你放心》無所適從又惹人憐愛;湯姆·克魯斯(Tom Cruise)在《心靈角落》(*Magnolia*)中一場與記者訪談的關鍵戲,原

先一派勵志大師的架勢，逐漸轉為冷酷忿恨的表情。表演之所以精采的要素，有很多藏在演員最單純而直接的眼神中。「一流的演員，你直直看進他眼底，可以看到他這一生的深度。」賴瑞・摩斯說：「他們的過去，他們的欲望。我想這就是為什麼詹姆斯・迪恩（James Dean）透明到可以讓人家看穿的地步。偉大的演員，可以讓你幾乎看到他們的心跳，連他們自己沒意識到的衝突，你都能感覺得到。」[4]

　　觀眾要是對演員的表現不買帳（發現自己看到一半出戲，甚至嘲笑演員怎麼這樣演），多半是因為觀眾「發現演員就是在演戲」，這代表他們知道演員只是表演給觀眾看，沒有把「電影要觀眾相信的真實」演出來。演員為揚棄這種爭取觀眾認同的誇大表演方式，一九五〇年代紛紛投向「方法演技」（Method）的懷抱。這種表演理論崇尚心理寫實主義，不興模仿也不追求完美技術，反而鼓勵帶有個人特殊癖好、有瑕疵也無所謂的表演風格。若想「兩種風格一次滿足」，不妨看艾利亞・卡贊（Elia Kazan）改編舞臺劇的《欲望街車》（*A Streetcar Named Desire*）。男主角馬龍・白蘭度（Marlon Brando）是方法演技的代表人物；女主角費雯麗則是倫敦皇家戲劇藝術學院科班出身，受的是傳統戲劇訓練。據報導，費雯麗由於同片其他演員都是方法演技派，又都在百老匯演過該片的舞臺劇版本，自覺有點格格不入——不過這種疏離感，很可能在她塑造白蘭琪・杜布瓦這個玻璃心角色時

成了助力，無意間讓她的表演運用了方法演技。不管怎麼說，她都因為這個角色拿到奧斯卡小金人，足證演員化身為劇中人的「過程」不及「結果」重要。（既然都提到達斯汀・霍夫曼和費雯麗了，實在忍不住要講個流傳已久的八卦。話說霍夫曼與費雯麗之夫勞倫斯・奧利佛〔Laurence Olivier〕一起拍《霹靂鑽》〔Marathon Man〕期間，有天霍夫曼對奧利佛說，他為了準備某場戲，已經七十二小時沒闔眼，據傳奧利佛的反應是：「老弟呀，你怎麼不試試用演的就好了？」）

我接下來這句話，乍聽之下大概很反常：最要求演員「不表演」的電影類型應該是喜劇，而幾乎每個演員都會跟你說，喜劇永遠不該為了搏得笑聲而演。

影劇圈有個膾炙人口的小故事：美國舞臺劇演員艾弗列德・朗特（Alfred Lunt）和琳・方坦（Lynn Fontanne）夫妻檔同臺演出某劇，有句臺詞是他要太太倒茶給他喝，觀眾通常會在這句臺詞大笑，但演的場次越多，觀眾的笑聲越不如他預期得熱烈，朗特因此向妻子埋怨，她犀利回道：「因為你要的是笑聲，不是茶。」

從卓別林（Charlie Chaplin）到羅賓・威廉斯（Robin Williams），偉大的喜劇演員都有同樣的特質：他們演起戲來從容自在，因為很清楚重點在「茶」。現今這股限制級喜劇的風潮，令人遺憾的副作用，就是把粗俗的打鬧和令人看了不適的畫面當笑料，這讓演員很難在演技上展現細膩的層次，也無法表現情緒反差。如今已經很

少看到像當年的傑克‧李蒙和瑪麗蓮‧夢露那樣精采的喜劇演技。不過近年有個值得注意的例外，就是艾米‧舒默（Amy Schumer）二〇一五年的《姐姐愛最大》（*Trainwreck*），這原本是齣低俗的性愛喜劇，她卻在中途出奇招，把全片焦點轉為年輕女子突然喪父的迷惘與悲慟，而她詮釋得絲絲入扣。（另值得一提的是和她演對手戲的比爾‧黑德〔Bill Hader〕，無論演喜劇片或劇情片，同樣能為他塑造的人物注入戲劇深度與強度。）

　　「想在喜劇片『搞笑』肯定完蛋。」米高‧肯恩（Michael Caine）在所著的《電影表演》（*Acting in Film*）一書中寫道：「電影史上四處可見傑出的喜劇藝人卻在影壇失意，原因大多出在他們不是演員。他們在鏡頭前表現不出真實的一面。」[5]

　　我們去看電影是為了笑，也為了哭。還有什麼比看專業演員在電影中火力全開、情緒爆發，更有淨化心靈的功效？不過，美國方法演技名師桑福德‧邁斯納（Sanford Meisner）給學生的指導是：不能哭、不能叫，真要走誇張路線的話，也得等自己想盡辦法還是壓不住情緒的時候再說，要不然演員表現的就叫「感情用事」，不是「感情」了。布萊德‧彼特（Brad Pitt）在《火線交錯》中有一場戲，是妻子在異鄉身受重傷，他在醫院打電話回美國的家和孩子通話。稚齡兒子跟他說當天在學校發生的事，他邊聽邊拚命忍淚，正因為他不許自己情緒潰堤，這一幕看得人格外揪心。羅蘋‧萊特（Robin Wright）在《九條

命》（*Nine Lives*）中，也展現了同樣精采的內斂工夫。她飾演的角色在超市購物時，巧遇多年不見的前男友。在這場不到十分鐘的戲裡，震驚、好奇、愛憐、痛楚、懊悔，一一掠過她臉龐。她幾乎只靠表情便回顧了與對方的這段情。

　　勞勃・狄尼洛接受我採訪時，落落大方，侃侃而談，但要請他解釋自己怎麼演戲，他可就（不意外地）不太坦率了。（「不露口風」可謂他最愛的箴言，他也真的身體力行。）然而我和別的導演聊起狄尼洛，談話間倒是常聽到「克制」這個詞。幾位導演一致認為，無論狄尼洛飾演的角色多失控、肢體動作多誇張，他似乎仍保留了很重要的什麼，不讓觀眾看見。「我想偉大的演員很多時候……好像都有祕密吧。」巴瑞・萊文森（Barry Levinson）說。「關鍵就是你摸不透那是什麼。我想勞勃之所以是偉大的演員，私底下也魅力十足，就是因為你永遠摸不透他。」[6]我們常聽人說鏡頭「偏愛」某些演員，不過好奇心也是個重要的因素：厲害的電影演員讓我們總是想知道更多，又樂在始終有所不知。

選角的學問

是演員演技差，還是選角沒選好？
演員是與角色合體？還是格格不入？

「選角選得好，從此沒煩惱。」[7]

這是編劇暨導演約翰・塞爾斯（John Sayles）的話。多年來，很多電影工作者都這麼跟我說：選角選對了，等於搞定九成的工作。

翻開好萊塢選角史，想想「萬一這部片子選了某某會怎樣」，會有很多「膾炙人口」和偶爾「不堪回首」的範例。喬治・拉夫特（George Raft）、安・謝麗丹（Ann Sheridan）、海蒂・拉瑪（Hedy Lamarr）都曾是《北非諜影》可能的主角人選，倘若真是如此，很可能會變成一部與我們後來所見天差地別的電影——搞不好還成不了經典。萬一《亂世佳人》的郝思嘉不是費雯麗，而是米莉安・霍普金斯（Miriam Hopkins）或塔露拉・班克黑德（Tallulah Bankhead）；《畢業生》的男女主角不是達斯汀・霍夫曼和安・班克勞夫特（Anne Bancroft），換成和勞勃・瑞福和桃樂絲・黛（Doris Day），會有怎樣的結果？（前面

列的這幾位演員，都是最初考慮的人選。）

　　假如表演是電影最原始的工具，那選角就是掌控工具的關鍵。為特定角色選角，靠的是經驗、品味、直覺、敢賭、下手快狠準，當然也靠意外的好運。首先，導演必須清楚演員過去的作品，和演員在觀眾心目中樹立的銀幕形象。導演羅傑・米謝爾（Roger Michell）拍《當總統遇見皇上》（*Hyde Park on Hudson*）時，心目中的主角人選只有一個，就是比爾・莫瑞。此片是以小羅斯福總統與遠房親戚的婚外情為主題，自然有些敏感，因此除比爾・莫瑞外，不做第二人想。米謝爾說：「因為比爾有種特質，能讓人願意放他一馬。比爾這人有點調皮，又有魅力，而且不搞憂鬱也不尖酸。假如這片子要變成卡恩（Dominique Strauss-Kahn）那種大醜聞*，那開場十分鐘內就會被抓包，沒戲唱了……我這部片講的是壞老頭的故事，私德不好又四處留情。我很有把握，比爾可以把這個角色演得好，又不會到讓人不舒服的地步。」[8]

　　假設某個角色非比爾・莫瑞來演不可，選角選到的卻是艾德・哈里斯（Ed Harris），問題當然就來了：結局想

* 譯註：指前法國財政部長、前國際貨幣基金組織（IMF）總裁多明尼克－史特勞斯－卡恩於 2011 年涉嫌在紐約性侵一飯店女員工，並因此案被挖出許多不堪事蹟，如曾於 2009 年至 2011 年於法、美、比利時等國舉辦上流人士性派對、媒合性交易等。原本有意競選法國總統的卡恩因此自毀政治前程。

必不忍卒睹，但這是因為演員演技太差？還是因為選角根本沒選對？有時好演員的演技確實有可能達不到角色的要求——他們可能演得太刻意、太做作，欠缺深度又老套。不過我們覺得演員演不好，真正的原因往往是好演員被困在錯的角色裡。就説卡麥蓉‧狄亞茲（Cameron Diaz）吧，她在《變腦》（Being John Malkovich）和《寂寞城市》（Things You Can Tell Just by Looking at Her）這兩部獨立電影中，都有令人驚艷的大轉變，也洗刷了觀眾把她當金髮花瓶的刻板印象。但她演馬丁‧史柯西斯的《紐約黑幫》（Gangs of New York），卻是個選錯角的血淋淋實例。她現代女性的形象始終無法融入她扮演的十九世紀人物。若要把《紐約黑幫》比喻成一塊布，她每回出現在銀幕上，就像布上裂了一道縫，透過這道縫就能窺見二十一世紀。

　　李‧丹尼爾斯（Lee Daniels）執導的《白宮第一管家》（The Butler）是獨立製片，所以必須找些名聲夠響亮的明星來演，以便爭取資金。由於光靠男主角佛瑞斯特‧惠塔克（Forest Whitaker）的名氣，還是不足以保證拿到開拍的經費，丹尼爾斯只得出險招，選許多一線明星組成配角群（惠塔克的角色在白宮服務數十年，歷經多位美國總統，因此演美國總統的人尤其重要），卻又不能像《海神號》（The Poseidon Adventure）那樣找一堆大明星來露個臉而已。於是《白宮第一管家》就有了珍‧芳達飾演南西‧雷根，羅賓‧威廉斯扮艾森豪總統，約翰‧庫薩克

（John Cusack）演尼克森總統，雖然這些政要若由名不見經傳的演員，或常演配角的實力派「角色演員」＊（這種演員擅長表現特殊的個性和舉止，扮演特立獨行的真實人物更有說服力）來演，很可能更容易融入角色，不致那麼引人注目。

　　不過換個角度想，同樣的角色由無名小卒來演，比起一線大明星，能更有效地成功為全片定調。凱瑟琳・畢格羅為《危機倒數》做的選角就很高明。她安排全片知名度最高的演員蓋・皮爾斯（Guy Pearce）在第一場戲就喪命，大出觀眾意料。接棒出場的是飾演上士的傑瑞米・雷納（Jeremy Renner）。雷納那時沒什麼知名度，觀眾還不太認識他，所以反而沒有一般看到明星出場的那種安心感。皮爾斯猝死退場，美學距離隨之蕩然無存。觀眾頓時與一群年輕的生面孔身陷戰場，彷彿自己也成了軍中一員。不妨做個實驗，想像一下皮爾斯與雷納的角色對調後的結果，就會明白為何「選角」舉足輕重，可以讓《危機倒數》如此出人意表，最終又如此撼動人心。

＊ 譯註：character actor，指以扮演個性鮮明或特立獨行之人而著稱的演員。此詞原本並無區分主角與配角之意，但現在多指配角，如《全面反擊》中的蒂姐・史雲頓。常見譯名有「性格演員」、「實力派演員」等，但究其本義在於演員能成功演活角色，故譯為「角色演員」。

明星和你想的不一樣

是否連最大牌的明星，都讓自己化為無形，演活劇中人？假如明星未能隱形，是否很容易在明星飾演的角色中看到明星的影子？

電影明星是什麼？用最白話的方式來說，就是演員具備美好外貌和巨星魅力，或在鏡頭前有獨一無二的姿態，又切合時代品味與氣息，逐漸發展出銀幕上的形象，而且在自己扮演的所有角色之外，還有個公眾眼中的臺下形象。

　　一九三〇、四〇年代，大家覺得演員最好不要和自己一手塑造的銀幕形象差太多。觀眾去戲院看「威廉・荷頓（William Holden）的電影」，就是看自己想看的那種感覺。換到今天，明星怎麼做都有人罵，只能在狹窄的範圍內探索自己技術和情緒層面能發展的極限，又不致做出與影迷心中形象相差太多的舉止。像喬治・克隆尼、安潔莉娜・裘莉（Angelina Jolie）、丹佐・華盛頓（Denzel Washington）這種家喻戶曉的演員，再融入角色也不可能擺脫巨星形象，所以挑片必須格外謹慎，讓扮演的角色完美符合影

迷看片時對他們的各種聯想。

　　影星素來與自己擔綱的電影之間有矛盾的關係。就像前面所說，李・丹尼爾斯執導的《白宮第一管家》和史柯西斯的《紐約黑幫》，既沒有大場面特效，也不是超級英雄片，製片人常得設法網羅大牌演員，才能募得足夠的拍片經費。但這類電影其實由「角色演員」來演更合適，他們雖不及一線巨星性感或有名，卻能展現更細膩的層次，甚或更精湛的演技。要成功調度大明星演小片子，得靠演員與導演雙方各自努力──演員得願意放下自我完成大我；導演必須協助演員成全大我，又不致讓巨星魅力失色，畢竟那是當初決定延攬大牌的主因。

　　《大陰謀》一片是講鮑伯・伍德沃德（Bob Woodward）和卡爾・伯恩斯坦（Carl Bernstein）這兩位《華盛頓郵報》記者揭發水門案的經過。勞勃・瑞福是該片的製片人，也是聲譽如日中天的巨星，只是他從無飾演伍德沃德之意，導演艾倫・帕庫拉也贊同，因為他覺得勞勃・瑞福恐無法把自己「轉化」為故事所需的樣子，也擔心他「打不死的好勝心」[9] 會與劇中人「在多頭馬車的線索與死胡同間盲目摸索」的際遇相衝突。儘管勞勃・瑞福希望能由名不見經傳的演員飾演這兩位記者（他覺得「因為這本來就是無名小卒的故事」），最後還是勉強同意接演，好安撫共同出資的華納兄弟公司。「我把全部重心放在做到百分之百正確。不管我自己是什麼個性，我盡量不凸顯出來，好符合伍德沃德本人的情況。」勞勃・瑞福三十

年後在與我的訪談中這麼說，也表示從未把此片視作專為他和達斯汀·霍夫曼量身打造之作。「這片子因為我和達斯汀主演，被講得有多了不起，我一點心理準備都沒有。我當時根本沒想那麼多。」[10]

《大陰謀》最後雖然不僅有明星擔綱，還網羅到兩位當時最大牌的影星，成績卻相當亮眼——不是因為它是好萊塢新噱頭，也不是因為靠演員知名度和俊美大打「兄弟情」，它的成功在於原本就是節奏緊湊精準的驚悚片，兩大巨星也都為了成就全片放下小我。倘若巨星恰巧是頂尖演員，更有如虎添翼之效。無奈現在要達到這種水準難上加難，因為影迷透過社群網站和全年無休的八卦網站（如 TMZ），自覺與明星更親近。新媒體變得如此貪婪又無孔不入，無怪乎演員如此執迷於自己的公眾形象，也更努力保護形象——倘若演員願意花時間與心力，捨棄種種習性，深入研究劇中人的一舉一動和思路，練到成為毫無「戴面具」感的反射動作，那就更值得嘉許了。（因小成本獨立電影《冰封之心》〔*Winter's Bone*〕獲奧斯卡提名、一夕爆紅的珍妮佛·勞倫斯〔Jennifer Lawrence〕，就特別花了心思，一步步成功建立討喜親民的臺下形象。）

精明的影星都清楚自己的能力範圍與極限，也知道觀眾無法接受什麼。瑪麗蓮·夢露就是個好例子。她在《熱情如火》、《願嫁金龜婿》（*How to Marry a Millionaire*）、《紳士愛美人》（*Gentlemen Prefer Blondes*）這幾齣喜劇片中，表面

看似傻大姐，但對時機的掌握和表演方式都相當高明。傑克・李蒙認為，若要把她的成功歸因於表演天分，不如說她的直覺很厲害，他說她「經常像是對著你演，不太像和你一起演。」[11] 不管夢露的表演是出於反射動作，或只是把高明的演技掩飾得很好，她對某場戲是否奏效有天生的直覺，也運用她即知即行的衝動，成就二十世紀中期名留青史的演出。

　　我曾問喬治・克隆尼是否想過仿效《即刻救援》的連恩・尼遜，也主演一系列的動作片？他的答案是，在年齡上他「已經過了那階段」，而且「我也不覺得那是我的世界。」[12] 那他的世界在哪兒？想當然耳，就是集結各路英雄、再現六〇年代鼠黨*榮景的《瞞天過海》（Ocean's Eleven）系列重開機版，這也是克隆尼最賺錢的作品。假如票房數字無誤，那就表示克隆尼的影迷還是比較想看他在賭城密謀幹一票，不怎麼喜歡他與別的導演合作較有個性的單部電影，如史蒂芬・索德柏（Steven Soderbergh）的《索拉力星》（Solaris）、《柏林迷宮》（The Good German）；柯恩兄弟的《霹靂高手》、《凱薩萬歲！》（Hail, Caesar!）等。雖說克

* 譯註：Rat Pack，指美國一九五〇至六〇年代幾位私交甚篤的演員組成的小團體，五〇年代以亨佛利・鮑嘉為首，六〇年代的團長改為法蘭克・辛納屈（Frank Sinatra），成員亦時有變化。該團常在賭城登台獻藝，場場轟動，也拍過電影和灌錄唱片。辛納屈與四位團員首次合演的電影，就是原始版的《瞞天過海》（1960）。

隆尼在這些片中的表現感人與逗趣皆有之，最後片子的收益卻都不怎麼樣。妙的是丹佐・華盛頓這方面幾乎很少失手，總能滿足影迷的需求，不管演的是動作片（《煞不住》〔Unstoppable〕、《亡命快劫》〔The Taking of Pelham 1-2-3〕）、冷硬的當代驚悚片（《美國黑幫》〔American Gangster〕、《私刑教育》〔The Equalizer〕），還是西部片（《絕地7騎士》〔The Magnificent Seven〕），就算他演的是反派，選的戲仍很符合他剛正不阿、沉穩強勢的形象。

　　不過丹佐・華盛頓在「維護自己的形象，以便翻轉形象時收奇效」（他在《機密真相》〔Flight〕飾演魅力十足的酗酒機長即是一例），和「走回頭路、迎合大眾期望、照大家希望的方式表演」這兩種作風之間，僅有一線之隔。倒是艾爾・帕西諾近年的演技越發誇張、肢體動作過分突出，失了徹底融入角色、演活角色的精神，反而越來越像某人在模仿艾爾・帕西諾。倒是湯姆・克魯斯早已用各種離經叛道的方式，展現自己的公眾特質，最先是他在《心靈角落》中大膽前衛的演技，後來在諷刺好萊塢的喜劇《開麥拉驚魂》（Tropic Thunder）中穿上增肥裝，很多人根本認不出他；到了科幻片《明日邊界》（Edge of Tomorrow），則把觀眾最喜愛的各種形象幾乎演了一輪，從親切的暖男、動作片硬漢，到搞不清楚狀況的尋常老百姓，一次滿足。《明日邊界》給了他機會，證明在俊秀外貌（雖然下巴有點外翹）和自信滿滿的氣場下，他是個戲路寬廣、也很了解自己的演員。

安潔莉娜·裘莉這位巨星，對自己在觀眾心目中的形象同樣相當敏銳。一開始大家覺得她是肉食系女生，近年則熟知她為人權運動奔走、積極投身社會公益，同時也為人母。她在《特務間諜》（*Salt*）中飾演一名蘇俄間諜，這種典型的「反英雄」角色，不太可能博得觀眾的同情。該片導演菲利普·諾斯（Phillip Noyce）表示「她（飾演的人物）的所作所為前後矛盾，加上整部片都在耍狠，這樣還要能讓觀眾一直看下去，不是很多演員辦得到。可是她不但願意投入，而且還付出更多。這個角色的兩種極端，很多方面來說是她的心血結晶。而且我覺得，我們不斷推她前進，但她也用同樣的力量拉著我們跑。」[13]

「一般的直覺都會是：既然這主角是女的，那就表現得溫柔一點。」我因該片採訪裘莉時，她這麼說：「我們卻決定讓她變得更狠。她得做出更困難的抉擇，對付敵人的手段，也必須夠陰夠狠，因為對手是比妳強很多的男性，妳想贏就得這麼做。」[14]

妙的是，裘莉在兩部電影中嘗試傳統「較溫柔」的女性角色，分別是《無畏之心》（*A Mighty Heart*）和《陌生的孩子》（*Changeling*），儘管她在兩片中的演技都十分出色，觀眾卻不怎麼買帳。（想當然耳，她至今最賣座的片子是扮女巫的《黑魔女：沉睡魔咒》〔*Maleficent*〕，這和她的多重形象簡直契合得天衣無縫，而且也充分展現她冰雕般高聳的顴骨。）很多演員夢想裘莉的巨星地位，

但若想到觀眾是否有意願與能力，去分辨「明星」和「明星演過最有名的角色」或「明星私生活」之間的差異，大概就沒什麼演員會羨慕這地位帶來的包袱。不過真正的高手很清楚如何順水推舟——或用高明的手腕閃避這難題，如此一來，我們要是哪天覺得自己看到明星本尊，想著「嘿！那是安潔莉娜‧裘莉嘛！」，那應該只會發生在本尊網開一面，願意讓眾人認出她的時候。

脫胎換骨

演員的表現是否「從腳到頭，脫胎換骨」？

演員是否完全專注於當下？

演員是在表演？還是做戲？

「從腳到頭，脫胎換骨。」

　　這是導演大衛・歐羅素（David O. Russell）對自己拍《瞞天大佈局》（*American Hustle*）及前作《燃燒鬥魂》（*The Fighter*）和《派特的幸福劇本》（*Silver Linings Playbook*）的方法下的註腳，也是他給演員的建議。「假如你從小地方到大環節都徹底投入，我不相信故事會變得老套。」他對我說：「你化身為劇中人，就不會老套。」[15]

　　「從腳到頭，脫胎換骨」也是傑出女演員比尤拉・邦蒂（Beulah Bondi）對扮演劇中人的形容：「從最基礎開始轉變──聲音、肢體、想像力、對人類特質的好奇心。」[16] 從實際操作面來說，就是走路、說話、思考、生活方式，都要把自己設想成劇中人。這不僅是把臺詞說完就算──還要為劇中人打造出跳脫劇本範圍的生活，盡可能發展出鉅細靡遺的背景故事，讓此人的一言一行，都源自獨特

的個人經歷,和演員的內心與外在世界,這也正是演員在片中吸引我們走進的世界。

這樣的「脫胎換骨」,不是表面模仿,亦非故作姿態,而是一層層展現角色和整個故事中未明說的衝動與動機。正因演員在臺下做足了功課,觀眾常自然而然便相信劇中人,卻未必說得出原因。無論演員只是繫個鞋帶,還是率領全營弟兄攻上奧馬哈海灘,都能讓我們看得目不轉睛。

說表演是「把自己融入角色」講來輕鬆,不過高手級的演員,真的能從身體、聲音、心理各層面,完全轉變為自己飾演的角色。要達到這種境界有幾種技巧,例如感官記憶(利用過往的視覺、聽覺、嗅覺、味覺、觸覺記憶,來喚醒某場景中所需的情緒反應)、「私人時刻」(演員把平日私下會做的事,在觀眾面前重現,釋放壓抑的情緒)、動物練習(用某種動物當代表,模仿其姿態和動作)——但結果始終因人而異,而且各有特定成效。

舉個例子:傑克·李蒙在拍《模特兒趣事》(*It Should Happen to You*)時,有一場和茱蒂·哈樂戴(Judy Holliday)吵架的戲,他卻一直演不出那場戲需要的張力,導演喬治·丘克(George Cukor)忍不住問傑克·李蒙,他平常碰上衝突場面有什麼反應?李蒙說,他會打冷顫、肚子痛。他隨即把這反應融入表演,整場戲頓時變得前所未有的逼真。

電影確實是由漂亮臉孔主導——畢竟這是個靠特寫鏡頭吃飯的媒介，然而一流的表演，不是只有脖子以上在動而已。我們都記得《沉默的羔羊》中的安東尼·霍普金斯（Anthony Hopkins）戴著恐怖的面具，面具下有雙冷酷的眼，但其實他整個人的身體狀態都進入了這角色。他想像漢尼拔·萊克特是貓和蜥蜴的混合：「這個人不眨眼，可以好幾小時一動不動，就像螳螂或牆上的蜘蛛……萊克特就只是目不轉睛看著、觀察，然後行動。」[17] 他一行動，你就得小心了。

默片時代的拍戲現場沒有不可發出聲音的規定，碰上重要的戲，導演常會在旁指導演員，所以當年銀幕呈現出來的表演，確實是集眾人之力而成的藝術。如今表演端賴於每位演員各自做的選擇，導演多半只是提點一下，建議演員怎麼進入角色最合適。倘若演員安然通過表演課程、試鏡、複試、排戲、正式開拍等重重關卡，我們應該可以假設此人臺詞背熟、位置站對這類基本功沒問題。至於如何具體落實角色、詮釋角色，那就全靠自己發想和藝術造詣了。

據說希斯·萊傑（Heath Ledger）為了飾演《斷背山》（Brokeback Mountain）中個性壓抑的同志，設定此人「就像嘴裡塞了握緊的拳頭」，這代表他說的每個字，都是一番煎熬之後的結果。就這一個決定，影響了他整體的表演——這個人物最明顯的特質，不是表現在他講的話，而是他保留了什麼。又如《岸上風雲》（On the Waterfront）中

馬龍‧白蘭度與伊娃‧瑪麗‧桑特（Eva Marie Saint）的一場戲，她不小心掉了一隻手套，他想也沒想立刻撿起，繼續邊走邊演，一派悠哉游哉，把小巧的手套戴在自己那隻做碼頭粗活的大手上。這是馬龍‧白蘭度當下的即興發揮，卻格外動人，在不外顯、甚至毫無對話的情況下，傳達出他的角色個性溫柔的一面。

這些小動作放到銀幕上卻有大功效。電影與觀眾的關係十分親近，所以不需要舞臺劇必備的發聲或大動作。坦白說，我們說某某人演技「很差」，指的多半是此人演得過頭，反而顯得生硬矯情、太過誇張，既不可信，甚至連普通的邊也搆不上。

用表演的術語來說，這種刻意的表演，可稱為「indicating」（故作姿態）或「mugging」（表情誇大），也就是演員用特異的舉止和聲音的抑揚頓挫來傳達情緒，而不是實際感受情緒。這種演員不會從自己的個性衍生出角色會有的舉止，而是覺得角色會怎麼做，就把它「演」出來。（這裡可以舉一個不良示範的代表，就是《美國舞孃》〔Showgirls〕，伊莉莎白‧柏克莉（Elizabeth Berkley）把她角色放浪形骸的那面演得太過火，反而讓這片成了「妖片」經典。）舞臺劇為了表現感情，來個雙眼暴凸、張嘴驚呼，或許出於必要，但在攝影機的小小天地中這麼做，不但沒必要，更是對觀眾的侮辱。

現代演員之中，評價最兩極化的，或許就屬尼可拉斯‧凱吉（Nicolas Cage）了。雖說他演活了《遠離賭城》

（*Leaving Las Vegas*）中一心尋死的酒鬼，贏得一座奧斯卡小金人，大家三不五時就會取笑他挑片品味怪異、舉止招搖、演技太過誇張。

　　其實尼可拉斯‧凱吉在很多方面都幫我們上了一課：美學的定義和觀眾的期望，已隨著電影本身不斷演變。在電影初問世的默片時代，觀眾因為看慣了劇場和雜耍表演，誇大的劇場肢體動作不僅感覺熟悉，更是無聲時傳達訊息的必要之舉。即使電影開始有了聲音，乃至三〇、四〇年代的「黃金年代」，雖說讓觀眾「一目瞭然」的肢體大動作比較看不到了，某種程度的新潮風格和劇場式的精細考究仍是王道。

　　四〇年代興起了一套新的表演行為與說話模式理論，史賓塞‧屈賽與亨利‧方達（Henry Fonda）為電影表演引進新自然風，也為馬龍‧白蘭度的革命性之舉開了大門，運用方法演技，展現帶有個人特殊習性，能臨場應變，又有心理深度的風格。到了五〇年代，「黃金年代」偶像如凱瑟琳‧赫本（Katharine Hepburn）、卡萊‧葛倫（Cary Grant）那種字正腔圓、帶有特殊風格的表演，即由馬龍‧白蘭度、詹姆斯‧迪恩、蒙哥馬利‧克里夫特（Montgomery Clift）喃喃自語、內省反思的表演方式取代。

　　尼可拉斯‧凱吉在這兩種風格間劇烈擺盪，也讓我們看見這兩種風格在二十一世紀觀眾的眼中均屬過時。某種角度來說，他可算是承襲德國劇作家布萊希特（Bertolt Brecht）之風的藝人。他長於展現表演技巧，也盡力強調

這種技巧，不採苦練而致的自然表演或內斂演技。（也許有人會說他是追隨傑克‧尼克遜〔Jack Nicholson〕的腳步。傑克‧尼克遜在《鬼店》〔The Shining〕中幾乎無處不放大自己的壞男孩特質，這點至今仍有爭議。）尼可拉斯‧凱吉似乎常在主演的片中過分凸顯自己，卻也偶爾有精采的表現，例如徹底化身為劇中人的《遠離賭城》，和二○○九年的爆米花片《爆裂警官》（Bad Lieutenant: Port of Call New Orleans）──這些片子之所以精采，是因為他願意火力全開，大膽表現。

尼可拉斯‧凱吉對主演影片帶來的影響，很接近魏斯‧安德森、柯恩兄弟這類導演，他們知道自己對情緒的感應很敏銳，親筆的劇本也常要求演員要有類似程度的慷慨激昂和純熟演技。儘管有人覺得安德森的作品中，那種明知刻意而為之的設定會限制演員和他們的表演方式，但據與安德森共事過的演員表示，其實不然。

「有時候即使受限也有自由。」艾德華‧諾頓（Edward Norton）在為安德森執導的《月昇冒險王國》（Moonrise Kingdom）宣傳時這麼說。此片依照安德森作品的慣例，每個最微小的細節都同樣經過設計、規劃、編排調度。「乍看之下什麼都掌控得好好的環境，其實正給了演員豐富的互動素材。有些事情已經先決定好的時候，臨場發揮的東西就可能從這裡面冒出來。」艾德華‧諾頓以一場戲為例，他飾演的童子軍領隊在巡視男生營地，途中和一個負責製作煙火的小孩說話。這位領隊邊走邊抽

菸，所以得把香菸拿得離煙火遠一點，免得不小心點著了——他很喜歡這個有趣的小動作。「因為鏡頭設定成這樣，範圍都固定好了，這種好玩的東西就會跑出來。」[18]

不受框架限定、貌似臨場發揮的表演方式成了幾十年來的標準後，如此嚴謹掌控、背離典範的作風，感覺好似時光倒流，回到更講求精確、雕琢、「舞臺劇風格」的時代。但無論表演是內斂低調，還是狂放誇張的劇場風格，判斷演技的指標，應該始終在於觀眾投入感情的程度。表演是讓我們更快進入銀幕上的世界？還是反而讓我們分心，終致「出戲」？魏斯‧安德森精心雕琢的世界，就是需要精心雕琢的演技——別種演法都有可能讓我們出戲。

假如演員拍片的環境限制沒這麼多，我們在銀幕上看到的種種，很多就取決於演員為人物設定做的選擇，和他們扮演角色的方式。要怎麼選擇，常是靠演員事前做的功課，而「做功課」始終是演技出色的要件。很多人知道丹尼爾‧戴－路易斯拍片無時無刻不入戲，但其實早在他之前，有個出名用功的演員就是瓊‧克勞馥（Joan Crawford）。演員一接到劇本，首要工作就是加以分析，拆解每個人物的對話和行為，好深入自己所飾角色說的每個字、做（或沒做）的每件事的意義核心。

可是觀眾有必要知道演員的準備工作嗎？知道這點，會讓我們的觀影體驗更棒嗎？我覺得未必。「演員做功課」已變成超好用的行銷手法，讓觀眾感覺演員真

是誠意十足。到了奧斯卡季，拿這點來做的宣傳更是緊鑼密鼓，好比李奧納多‧狄卡皮歐在拍《神鬼獵人》時真的吃了美洲野牛肝，為急著交差的影劇記者提供了絕佳八卦；又如茱莉安‧摩爾（Julianne Moore）為拍《我想念我自己》（Still Alice），花了時間與阿茲海默症患者訪談，諸如此類。

除了「做功課」，「身體大改造」也成了拍片花絮和行銷手法不時拿出來用的老招。從勞勃‧狄尼洛因拍《蠻牛》增重、克里斯汀‧貝爾為《克里斯汀貝爾之黑暗時刻》（The Machinist）減重，到威廉‧赫特（William Hurt）拍《蜘蛛女之吻》（Kiss of the Spider Woman）、希拉蕊‧史旺（Hilary Swank）拍《男孩別哭》（Boys Don't Cry）、艾迪‧瑞德曼（Eddie Redmayne）拍《丹麥女孩》（The Danish Girl），各自飾演性向不一的人物，皆是實例。演員甘願捨己、為戲犧牲，當然是佳話一樁，足證他們對表演的堅持與投入。然而演員也是演藝界經濟體制的一環，無論「身體大改造」是為了藝術成就，抑或老派的公關造勢，這體制都從演員爭相大改造的風潮吸取養分。再說，演員為詮釋角色費盡苦心的故事，向來是採訪好素材，演員和記者大可不必聊不該聊的私生活，或艱澀的技術層面。到了頒獎季，這種「為戲犧牲以求勝出」的競賽更已自成一套說詞，演員只要善加運用，便有可能在同獲提名的人選中脫穎而出。

身體上的急遽變化（如增重、練就純熟的外國口音）

一直都是媒體最愛的題材，尤其到了頒獎季更明顯。然而，萬一這麼做並不是演員自己深思熟慮後的決定，也有淪為耍噱頭的可能。觀眾對這種轉變過程知道太多，反而往往難以接受演員吃足苦頭打造的那種現實。觀眾其實不需要知道演員為了準備角色，做了哪些內省工夫、臨場發揮、暖身運動，也不需要知道演員做了多少功課，才創造出他們在銀幕上的世界。我們只需要和他們一同走進那世界。

詮釋他人的人生

你看到的是「表演」，還是「扮演」？

飾演真實人物的演員，是否能演出我們從真實人物聯想到的特質，和真實人物象徵的價值觀，創造出「第三人物」？

打從電影問世起，演員就一直在演真實生活中各形各色的人。

觀眾的胃口好似無底洞，總是想看演員用戲劇形式重新架構真人實事，在杜撰與現實之間，表現出逼真的特質。這對演員來說難度很高，不僅必須免於淪為「模仿」，還要在「眾人熟悉的肢體動作和表情」與「自己詮釋人物的本領」之間找到微妙的平衡，才能唯妙唯肖。

演員為了讓觀眾相信化為戲劇的銀幕版現實生活，必須從外在和內在兩層面展現出精準的演技。外在，亦即劇中人的相貌、姿態、談吐；內在，代表心理層面，是「扮演角色」與「心理潛移默化」微妙的融合。倘若演員能做到這個層次，就代表這部電影除了描寫觀眾耳熟能詳的歷史人物或當代名人，也做到了新創——也就是從演員坦然表達的情緒中，誕生的「第三人物」。

　　假如表演只是奠基於模仿，無論模仿得多精湛，仍是故作姿態，觀眾只能因為感覺新鮮，或覺得演員確實模仿得很厲害，得到相對短暫的樂趣（你可以看凱文‧史貝西〔Kevin Spacey〕在《飛越情海》〔Beyond the Sea〕飾演歌手巴比‧達林〔Bobby Darin〕的表現），卻無法對該演員詮釋的人物，有什麼異於以往、別有深義的觀察。演員和角色若能在更複雜的層面，以大眾意想不到的方式合體，那就不單是娛樂性的文化產物，也是能啟迪心智的藝術作品。

　　以法蘭克‧藍傑拉（Frank Langella）在《請問總統先生》（Frost/Nixon）飾演尼克森總統為例，想想如果他演的是大家都熟悉的那個尼克森，可以省多少事。他要是真這麼演了，比起瑞奇‧里托（Rich Little）在《今夜秀》（Tonight Show）模仿的尼克森，藝術上的成就可能還高一些。別誤會，模仿真實人物，只要模仿得好，不僅娛樂性高，更能引人捧腹，我們在深夜脫口秀常可看到吉米‧法倫（Jimmy Fallon）、傑米‧福克斯（Jamie Foxx）、布萊德利‧庫柏（Bradley Cooper）的精采模仿。可是模仿和人物塑造是兩回事，人物塑造是針對要諷刺的對象，深入發展心理層面，把對方的內在層次完整呈現出來。

　　法蘭克‧藍傑拉呈現的，卻是一個在肢體上、聲音上，都過分放大到幾近演莎翁劇的形象，讓尼克森變得外型魁梧如熊，聲音又像咆哮的男中音，這和尼克森實際的聲音完全牴觸。但法蘭克‧藍傑拉的表演之所以成

功，就是並未做到表面的「正確」，而是源於他自己的想像，並靠他事前的研究及準備工作，選擇了用這種方式呈現外型。於是我們看到他詮釋的尼克森，或許長相和舉止都不像許多觀眾印象中的那一位，但他的版本的尼克森，足智多謀又鬱鬱寡歡，讓觀眾覺得也頗有尼克森之風，所以樂於接受。

菲利普・西摩・霍夫曼（Philip Seymour Hoffman）擔綱演出二〇〇五年的《柯波帝：冷血告白》（Capote）時，掌握主人翁楚門・柯波帝（Truman Capote）的外形特徵，倒是相對容易。他的發想過程，其實是從柯波帝外在的幾個特點開始：獨特的娃娃音、走路的姿態、扭捏作態的舉止等等。但一直到他開始了解柯波帝的企圖心、脆弱與寂寞，同時把他的體會內化為自己的一部份，與自己的企圖心、脆弱與寂寞相契合，他詮釋的柯波帝，才從「扮演」真正轉化為「表演」。

該片的表演指導賴瑞・摩斯表示，關鍵在於：用對的外在要素，搭配對的內在要素。「假如他沒找到柯波帝的內心世界，就會像演卡通片。」摩斯說。「要演柯波帝大舌頭、娘娘腔，個性動作都異於常人的樣子並不難，但他呈現給我們看的是柯波帝內心的饑渴，那才是真正的重點。」[19]

大衛・歐耶洛沃在《逐夢大道》（Selma）飾演馬丁・路德・金恩，也是採取相仿的策略。他說自己最先做的，是徹底推翻眾人神化的金恩博士形象（其實在金恩遇刺後，

這形象也變了質）。「不是去大喊大叫『我是打不倒的黑人』。」歐耶洛沃這麼對我說：「我自相矛盾，我有缺點，沒有安全感；我就是個普通人，面對難關，努力克服，有時很厲害，有時不知道該怎麼辦。」[20]

　　我想到近年兩部音樂人傳記片，演員的表現都十分精采，而且都出自編劇歐倫・莫佛曼（Oren Moverman）之手，一是二〇〇七年講巴布・迪倫（Bob Dylan）的《搖滾啟示錄》（I'm Not There）；二是二〇一四年以布萊恩・威爾森（Brian Wilson）為主角的《搖滾愛重生》（Love & Mercy）。不過歐倫・莫佛曼有個高明的決定，就是請多位演員來演這兩位名人。《搖滾啟示錄》分別由六位演員飾演巴布・迪倫臺上臺下生涯的不同階段，而其中最抽象的演出，當屬馬可斯・卡爾・法蘭克林（Marcus Carl Franklin）。這位年輕的非裔美國演員，成功傳達了迪倫的影響力、對黑人樂手的執迷、樂於為作品嘗試各種迥異形象的精神。與他呈強烈對比的是凱特・布蘭琪，她以超凡的精準模仿（不是扮演）迪倫最受歌迷擁戴、個性也最尖刻的時候。《搖滾愛重生》是由保羅・丹諾（Paul Dano）飾演年輕的威爾森，一舉一動都酷似本尊；片子後半則是由約翰・庫薩克接棒，儘管他一點都不像中年的威爾森，卻傳神演出一位飽受精神病折磨、創作又遇上瓶頸的藝人，觀之令人不忍。

　　丹諾和庫薩克詮釋的威爾森，給了我們很好的機會來思考兩件事：一、「刻意誇大表現人物」與「塑造

人物」的差異；二、儘管演員的表情、肢體、聲音酷似本尊，應有一定的加分，但為何還是遠遠不及演員演活一個能穿越銀幕、與觀眾產生共鳴的人物？這也是表演跳脫單純的小型室內娛樂，轉化為更近似精神交流的關鍵。介於真確與扮演間的「第三人物」由此而生，觀眾得以把本尊的某些特質投射在他身上，同時也省思本尊今日對我們的意義。

你對哪裡有意見？

如果你不喜歡某些演員，是因為他們個性本就如此，還是因為他們選擇用某種方式表演？

演員的表演是否精采到讓你願意放下曾有的成見？

我們都有自己不喜歡的某些演員——也就是，對方沒做錯什麼事，但我們就是反感，提不起興致，生不出共鳴。

　　問題不出在演技精湛與否，也不是對演員過去的表現找碴。無論多少影迷覺得誰誰誰簡直是奇才，你就是不以為然。或許你不覺得對方長得好看；或許這位演員讓你想起中學時代全校的社交女王。就算影評人、奧斯卡、網友種種佳評如潮，總之你就是不買對方的帳。

　　大多數的觀眾都很幸運，不喜歡某些演員，大可不看對方演的電影；影評人呢，既然拿錢辦事，得把自己的成見放一邊，姑且先相信演員會有好表現。這差事可不是永遠都輕鬆——打個比方，我覺得亞當·山德勒（Adam Sandler）在喜劇中的形象不但散漫，又自戀到一個程度，除了在《戀愛雞尾酒》（*Punch-Drunk Love*）和《真情

快譯通》（*Spanglish*）的表現尚有幾處可取之外，我幾乎已經完全放棄他的片子。又如近年頻頻演出低俗喜劇片的蘿絲・拜恩（Rose Byrne），我至今尚未全然相信她有表演喜劇的天分。

走筆至此，我得說明很重要的一點：前面這些話，絕不是特別針對哪個人寫的。我們不該對辛勤的創意藝術工作者心懷惡意，至少專業的影評人不該如此。大概只有最不厚道的影評人，會在片子開演時唱衰演員吧。光是把自己的內外兩面全攤在我們眼前、任人嘲弄或欣賞的這股勇氣，就夠令人欽佩了。

然而，評估演員和演員的表現，又必須非常針對個人，因為他們唯一帶進自己作品的東西，就是他們的「人」。我們明白自己對某些演員本能的好惡，其實可以幫助我們理解他們工作的本質。演員是一種詮釋的工具，好讓觀眾能理解故事的意義與情緒面。演員幹這行，唯一的工具就是自己生理的存在狀態（臉、身體、聲音）和心理的存在狀態，而以省思、分析、想像的形式，賦予角色鮮活逼真的生命。

觀眾要評估自己沒特別「喜歡」的演員表現，得先把演員「能控制的部分」和「不能控制的部分」分開。演員無法一聲令下，就讓自己長得更高更矮、變胖變瘦，卻可以因為狀況所需，去改變自己優雅、莊重、粗鄙、自謙的程度。觀眾對演員的臉孔有反應很自然，無論那是演員天生的相貌，或經過整容、化妝而成的樣

子。但在第一印象產生後，觀眾必須自問的，不是演員長得美醜與否，而是自己是否相信演員就是那個角色。

演員做的每個選擇──從步態、表情到念臺詞、自發性的動作，若不是讓觀眾更深入銀幕世界，就是把觀眾往外推。這也是何以大家對亞當‧山德勒這類演員的反應有可能很兩極：他們無論演什麼角色，都會有同樣的舉止和慣用語、逗趣小動作等，只一味迎合大眾的期望，而不在人物塑造的細微處下工夫。（先別急著怪這些人沒新意，其實傑克‧尼克遜、比爾‧莫瑞、克莉絲汀‧薇格〔Kristen Wiig〕這些老將也都可能有這問題，只是還沒碰到這麼強烈的反彈。）

我們有時就是不喜歡某些演員，這無所謂對錯。你凝望的那個人，無論是與你隔桌而坐，還是投影在大銀幕上，好惡說穿了只是你與對方之間的化學反應而已。愛勉強不來，卻可以培養，我自己就是過來人。我有很多年都認為凱文‧科斯納（Kevin Costner）的演技單調無趣，但他年紀漸長，演技也更有層次、更放得開，令我越發欣賞。又如我曾覺得山姆‧洛克威爾（Sam Rockwell）脾氣很大、自視甚高，但他在《月球》（Moon）演活了一個從崩壞中重生的太空人，既惹人厭又引人同情，到了小品愛情喜劇《大愛晚成》（Laggies），又活脫是十足性感的男主角。我也一度以為伊莉莎白‧班克斯（Elizabeth Banks）是「沒個性的金髮妹」，但她在前面提過的《搖滾愛重生》飾演布萊恩‧威爾森日後的妻子瑪琳達，和

約翰・庫薩克的對手戲演得細膩動人、真情流露，完全令我刮目相看。

伊莉莎白・班克斯在《搖滾愛重生》的表現之所以如此傑出，是因為她在片中大部分時候都在「聽」。想當然耳，這是表演最精采的時候。只要演員能讓我們感受他們聽到的東西，其他的事都無所謂，我們自己的癖好和成見不再重要。演員不再是我們原本認定的那種人。他們邀我們同行，和他們一起變成別人，幾個小時就好。

評估演員的表現，可說是影評人最艱難的任務，因為好的表演看來那麼自然，那麼像我們印象中正常人生活的樣子，幾乎無法付諸文字。也正因為一流的表演，常是各種不為人知的準備工夫、分析、省思後的結晶，等演員真的站在鏡頭前，你幾乎不可能指出他何時在「演」。好的表演就是透過控制聲音、身體、表情、情緒，和某些埋在深層、難以解釋的本能，來單純敘述事實，用不著灑拙劣的狗血。

等該受的訓練和練習都做完，劇本分析過，該做的功課也做了；內心的世界架構好，外在的形象也定案；感官的記憶已沉澱，臺詞也全背熟；燈光打好，攝影機啟動──這才是演員不再表演、全然入戲的時候。他不僅身在當下，更身在當下的「那一刻」。

也就在這一刻，觀眾加入，為曾僅是白紙黑字的

角色賦予意義，和演員一同寫下這個人物的發展。蓋瑞・歐德曼（Gary Oldman）在二○一一年的諜報片《諜影行動》（Tinker Tailor Soldier Spy），飾演為英國軍情五處效力的喬治・史邁利。該片最後一個鏡頭，僅是拍他坐在會議桌前，打量周遭又望向觀眾。「有人問過我……我那最後一場戲在想什麼。」他在我們的專訪中回想道：「我就說：『嗯，我就是進來、坐下，現場那張桌子其實旁邊都沒人，但我得想像那邊有人，看看他們、瞟個幾眼。然後到了某個時間點，我知道非得轉頭看攝影機不可，攝影機也得在我轉頭之前，從桌子那端朝我推到一個距離。所以我就坐下，看看那邊，然後轉過頭來。』我說：『那就是我當時在想的事。不過你才看完電影，當然會把想法加到我身上。你是在做我的工作。』」21

　　蓋瑞・歐德曼這番話，正呼應了同樣演過史邁利一角的前輩亞歷・堅尼斯（Alec Guinness）所言。亞歷・堅尼斯在一九八○年獲頒奧斯卡終身成就獎時，回想自己還是戲劇班學生的時候，說：「我突然明白，我要是認真想在電影這一行發展，上上策就是什麼都別做。後來我應該也真的什麼都沒做吧。」22 這句話或許也是所有偉大演員的共通點：他們什麼都沒做，卻讓「什麼都沒做」成就了不凡。

推薦片單

瑪莉亞・法奧康涅蒂（Maria Falconetti），《聖女貞德受難記》（*The Passion of Joan of Arc*）（1928）

馬龍・白蘭度，《岸上風雲》（1954）

勞勃・狄尼洛，《計程車司機》（1976）

梅莉・史翠普（Meryl Streep），《蘇菲的抉擇》（*Sophie's Choice*）（1982）

奇維托・艾吉佛（Chiwetel Ejiofor），《自由之心》（2013）

薇拉・戴維斯（Viola Davis），《心靈圍籬》（*Fences*）（2016）

第三章

美術設計

影評人評論電影，常會用「製作水準」（production value）
這個詞，可是這到底是什麼意思？

　　一般來說，這個詞指的是一部電影的整體樣貌，為
了在銀幕上打造逼真自然的世界（哪怕這世界的背景是
古早時代，或很遠很遠的星系），需要呈現的豐富感、
質地、細節等。製作水準集數種領域作用之大成，如攝
影和音效，不過大家最容易注意到的還是視覺設計，包
括布景、拍攝地點、場景、道具、服裝、髮型、化妝等
需要高度技術的領域。（導演通常會在拍攝作業最初，
就先雇用美術總監。美術總監負責監督整個部門，包含
布景師〔set decorator〕、美術組和實際施工人員等。美術
總監同時還要和髮型、梳化設計、服裝設計師等密切合
作，這些人員也都需向導演報告。）

　　講得更白話點，我們在銀幕上看到的一切，都是
美術總監負責──劇中人所在之處、路過之地、用的器
具、看的事物，各種陳設，無論多小，都是美術總監的
管轄範疇。哪怕看來最自然風、「未經布置」的地點，
也會因為劇情需要，由美術總監做某種程度的更動。

　　有些人會用法文的「mise-en-scène」（場面調度。字面
翻譯是「放上舞臺」）一詞，來形容每格影片中視覺元
素的樣貌與配置。我則稱它為一部電影的物質文化，也
就是能建立空間感、看得到也摸得到，還能促使觀眾走
入片中現實的「東西」。設計的元素會釋放出訊息──
讓你了解劇中的人物和大環境，與掌鏡人的品味、觀

點，和美學上的判斷。

　　導演和美術總監其實合作極為密切（導演、美術總監也需要和攝影師密切配合），二者貢獻的範疇也因此往往很難劃清界線。

　　「美術總監」的職稱，源自威廉・卡麥隆・曼席斯（William Cameron Menzies），儘管他早已為一九二四年的《月宮寶盒》（*The Thief of Bagdad*）等默片和一九三八年的《湯姆歷險記》（*The Adventures of Tom Sawyer*）做了美術指導的開路先鋒，正式給他「美術總監」職銜的人，卻是《亂世佳人》的製片大衛・賽茲尼克（David O. Selznick）。曼席斯為《亂世佳人》精心策劃火燒亞特蘭大的儡人場面，也打造出富麗堂皇又精巧的室內陳設。稱曼席斯為「美術總監」，代表他在此片的地位，只要是涉及該片的視覺元素，賽茲尼克都讓曼席斯有最後決定權，包括採用色彩飽滿鮮豔的「特藝彩色」（Technicolor）技術。

　　與曼席斯同期的幾位代表人物，還有負責《綠野仙蹤》、《萬花嬉春》（*Singin' in the Rain*）、《費城故事》（*The Philadelphia Story*）的賽德瑞克・吉本斯（Cedric Gibbons）；《安柏森家族》（*The Magnificent Ambersons*）、《美人計》（*Notorious*）的亞伯特・達格斯提諾（Albert S. D'Agostino）；《大國民》（*Citizen Kane*）、《深閨疑雲》（*Suspicion*）、《黃金時代》的范・內斯特・波格雷斯（Van Nest Polglase）和派瑞・佛格森（Perry Ferguson）。他們在工作人員名單中，有時列為美術總監，有時是布景師或美術指導，卻同樣打造了電影史

上最美輪美奐、異想天開的場景，有故事書般的奇幻畫面、理想世界中的五光十色、再尋常不過的寫實，與超現實的抽象。

我們現在常會把「美術總監」和「視覺風格強烈特異的導演」聯想在一起，好比魏斯・安德森、吉爾摩・戴托羅、喬治・米勒（George Miller），和世界各地他們風格的導演。而且奧斯卡的最佳美術指導獎（最佳剪接獎也是，後面會提到），常頒給一望即知刻意在哪裡下工夫的片子——就像必有華麗服裝的歷史劇，或創新視覺風格的大手筆製作，如二〇一六年的奧斯卡得主《瘋狂麥斯：憤怒道》（Mad Max: Fury Road）。這種給獎習慣也不難理解，畢竟時代劇和奇幻片是最能表現美術設計的類型。只是這種現象也會讓觀眾誤以為「做大」才是重點，好的美術設計就是要令人目不暇給，場面一定要極盡盛大之能事云云。其實，對風格樸素、強調寫實的電影來說，美術設計同樣是關鍵。

最棒的美術設計是不著痕跡的低調，觀眾很可能根本毫無印象，就像約翰・巴克斯（John Box）在《阿拉伯的勞倫斯》的沙漠場景中放入黑色碎石，讓觀眾在無垠的大片棕灰色間，有視覺的參考點。又如《大白鯊》的喬・艾弗斯（Joe Alves）運用場景布置的巧思，把頻頻故障＊的機械鯊魚化為活靈活現的猛獸。不過萬一美術設計出差錯，也很可能明顯到不忍卒睹。布萊德利・庫柏在《美國狙擊手》（American Sniper）與妻子的一場戲中，

抱著的嬰兒很明顯是道具，在一部頗能令觀眾身歷其境的電影看到這種片段，會讓你頓時很想翻白眼。

　　美術設計的規模與想像力發揮到極致時，能把觀影樂趣提升到無窮的境界。「○○七情報員」（James Bond）系列電影幾十年來，由肯・亞當（Ken Adam）打造的各種新奇小道具、裝滿機關的名車和反派巢穴，成就了魅力十足又有趣的奇幻世界。瑞德利・史考特（Ridley Scott）的作品中，從服裝、人物到環境，都讓全片有種獨特的風格，格外能引起情緒黑暗面的共鳴。反之，看似寫意隨興的當代電影，如麥克・李（Mike Leigh）的《祕密與謊言》（Secrets & Lies）和諾亞・包姆巴克的《青春倒退嚕》（While We're Young）、《紐約新鮮人》（Mistress America），即使拍攝作業可能經過數月醞釀與架構，往往還是很像捕捉當下片段的成果。最後定案的版本依然看似鬆散、不假矯飾、渾然天成。

　　最厲害的美術設計，是內在拔河激盪出的結晶（在隱形與高調間拉鋸；在講究逼真與凸顯自我間擺盪），讓觀眾享有賞心悅目、層次豐富的視覺體驗；讓演員在每個細節都照顧到的場景中，把演技發揮得淋漓盡致。

* 譯註：此片的機械道具鯊魚因在海中拍攝，受海水影響而電路故障，導演史蒂芬・史匹柏只好改變策略，刪減鯊魚的戲份，利用場景布置、剪接、配樂等各環節的綜效，反而營造出更驚悚的氣氛。

背景也是前景

背景有什麼事在進行？傳達給我們什麼訊息？
背景對說明故事有加分嗎？還是反而讓我們出戲？

劇本寫得好的電影，第一個拋出的問題就是「我們身在何
處？」美術設計則要給出最明顯、最直接的答案。

　　大部分的當代電影（或努力做到符合史實的歷史劇）
都以寫實為目標，讓觀眾相信故事就發生在紐約或波士
頓，哪怕拍片的地點其實是多倫多。

　　《大陰謀》的美術總監喬治・詹金斯（George Jenkins），
不僅把《華盛頓郵報》的編輯部辦公室在洛杉磯片場原
寸重現，還特地拿紙箱給該報記者，請他們把不要的垃
圾郵件和想丟的雜物放進去，再把紙箱空運到拍片現
場，用蒐集來的東西當道具。詹金斯對細節的執著，反映
了導演艾倫・帕庫拉和製片人（兼主角）勞勃・瑞福的堅
持──他倆要求片中所有華盛頓的場景，每個細節都要精
準重現原貌，尤其是《華盛頓郵報》的編輯部。「我們除
了專注於前景之外，也一直很注重背景。」勞勃・瑞福對
撰寫帕庫拉傳記的作者傑瑞德・布朗（Jared Brown）表示：

「艾倫和我都覺得背景細節很重要，因為它可以補充觀眾需要知道的資料，也讓片子更有深度。」[1]（據說該片開場戲使用的對講機，和當年入侵水門大樓辦公室的竊賊用的是同款型號。竊賊受僱的酬勞是大疊美金百元大鈔，片中的道具鈔票序號也與史實相符。）

　　注重細節到這種程度，對觀眾來說也許是多餘，甚至浪費——但萬一導演和美術總監決定抄捷徑，或礙於預算或時間考量，不得已能省則省，那無論片中的動作、對話、舉手投足多麼真誠，整體看來必然會有什麼讓你覺得就是不真。以一九五四年的《岸上風雲》為例，導演艾利亞‧卡贊和美術總監理查‧戴（Richard Day）都認為這部片既然是描寫紐澤西的碼頭工人生活，就一定要在霍勃肯（Hoboken）實地拍攝，這多少是由於卡贊對十年前的導演出道作《長春樹》（*A Tree Grows in Brooklyn*）的美術設計不太滿意之故。《長春樹》的背景雖是一九一二年，卡贊本人後來坦承，片子看來「假假的……房間太乾淨、太好，道具組做得過頭了。」[2]

　　《鐵面特警隊》（*L.A. Confidential*）、《神鬼交鋒》（*Catch Me If You Can*）、《歡樂谷》（*Pleasantville*），及華倫‧比提（Warren Beatty）二〇一六年執導作品《愛情大玩家》（*Rules Don't Apply*）的美術總監珍寧‧歐波沃（Jeannine Oppewall）認為，美術設計執著於細節，是為整個劇組立下工作倫理的標竿。「我們是打頭陣的。」她是指設計和美術組常是開拍時最先雇用的工作人員。「在最最理想的情況下，

設定調性、標準、氣氛……都是我們的工作。我為了後面進來的人，得盡量把標準拉到最高，才不會有人偷懶打混，每個人都盡自己的本分，也都知道要把工作做到一個水準。所以我們才會把人家不要的垃圾保存好、幫每個人的書桌拍照、花這麼多時間四處找資料。」

史蒂芬・史匹柏二○○二年的作品《神鬼交鋒》以六○年代為背景，男主角李奧納多・狄卡皮歐演一個四處招搖撞騙的年輕人，有段時間假扮成機師。歐波沃為此特地請助理去泛美航空（Pan Am）的史料室蒐集資料，最後變成一場很短的戲的背景。那場戲中，狄卡皮歐和另一人在走道上邊走邊聊，走道上掛著成排的照片，照片之間還擺放穿著空服員制服的假人模特兒，呈現出航空史的演進。倘若少了這些歷史照片和服裝的畫龍點睛，這就是條單調無趣的走道。不過這些視覺刺激也代表：狄卡皮歐飾演的角色把「在天上飛」想得十分美好，也同時讓觀眾感受他這種心情。「美國歷史上的那個年代，覺得搭飛機好了不起、好自由，你可以去從來沒去過的地方。」歐波沃如此說明：「所以我那時在想，我們可以在那邊放點什麼，做出飛行很好玩、很有趣的感覺，和這個孩子強烈的求知欲。就算你沒專心看那些照片，也知道他可以從照片上學到些東西。」[3]

《社群網戰》的導演大衛・芬奇（David Fincher）和美術指導唐納・葛蘭姆・柏特（Donald Graham Burt），揚棄哈佛大學上流社會的象牙塔形象，反而刻意放大校園生

活華麗外表下陳舊雜亂的一面。他們用的方法，套句大衛・芬奇的話，是「要有品質很差的組裝家具、粗粗的床單，火災警報器還裝在牆正中央」。[4]（喔對了，後來他們在巴爾的摩的約翰霍普金斯大學〔Johns Hopkins University〕找到相符的場景。）這些決定不僅反映《社群網戰》明顯缺乏浪漫色彩的本質，更從片子一開始就確立一個獨特的意念：本片的主角馬克・祖克柏和他的同儕團體，儘管社會階層各異，卻同樣有公平競爭的機會。

　　然而某些電影的美術設計，不僅認可「電影就是假扮出來的」，甚至樂於接納這事實。好比《迪克崔西》（*Dick Tracy*）的美術總監理察・席爾柏特（Richard Sylbert）和導演華倫・比提捨棄了先進的電腦影像，選擇用繪景（matte paintings）當背景，以符合原作漫畫的特有美學風格。（席爾柏特的作品包括《登龍一夢》〔*A Face in the Crowd*〕、《諜網迷魂》（*The Manchurian Candidate*）、《唐人街》、《穆荷蘭大道》〔*Mulholland Drive*〕，並以《迪克崔西》第二度贏得奧斯卡。）《唐人街》和《鐵面特警隊》利用大家一看即知的洛杉磯特徵，讓大家知道故事發生的地點，例如夾道的棕櫚樹、「潘泰吉斯劇院」（Pantages Theatre）和「臺灣酒家」（Formosa Café）等地標。這兩片中出現的百葉窗、窄沿紳士帽、大紅色唇膏、煙霧裊裊的香菸，代表這是「以別的電影為靈感的電影」，也就是兩片都取材自四〇年代的黑色驚悚片。

　　瑞德利・史考特的科幻驚悚片《銀翼殺手》（*Blade*

Runner）也充滿類似的風格，有霓虹燈、煙霧、燈光炫目的街道等這類常用的黑色電影元素，搭配想像中的未來車輛與建物，創造出一個「熟悉的未來」——《星際大戰》同樣用這種新舊融合，做出一個感覺彷彿存在已久的世界，即使片子開演後觀眾才頭一次看到。

《人類之子》把背景設定在二〇二七年反烏托邦狀態下的英國，導演艾方索‧柯朗也是想做出這種過去與未來層層交疊的質感。他對我說，他從《你他媽的也是》（*Y Tu Mamá También*）開始，就認為「背景和人物一樣重要」[5]。這一點在《人類之子》格外明顯，我們看著克萊夫‧歐文（Clive Owen）飾演的男主角席歐孤注一擲踏上旅程，穿梭在不同的民宅、廢墟，最後抵達一處海邊的難民營，每一處的視覺訊息不僅豐富，而且逼真。柯朗和吉姆‧克雷（Jim Clay）、傑佛瑞‧科克蘭（Geoffrey Kirkland）這兩位美術總監，堅持每個視覺元素都要反映現代，同時還要有隱約的未來感，連米高‧肯恩劇中家裡牆上貼的明信片都精心挑選過，可見一斑。全片的每一格都充滿那個時空樣貌的證據——也因為一景一物對柯朗至關重要，《人類之子》很少有特寫鏡頭。

理察‧席爾柏特則在《迪克崔西》中盡情揮灑人工感——即使我們對故事並不陌生，置身在他打造的世界裡，還是覺得不自在。反觀《銀翼殺手》、《星際大戰》、《人類之子》，儘管明擺著是幻想出來的故事，景物卻頹圮凋敝而逼真，因此顯得更為可信。此外也有些

電影，介於「逼真」和有時可謂「怪異」的風格間。史丹利・庫柏力克的《大開眼戒》（Eyes Wide Shut）雖然故事背景在紐約，卻毫不掩飾片子其實是在倫敦的攝影棚拍攝。

《大開眼戒》的美術總監萊斯・湯姆金斯（Les Tomkins）和洛伊・沃克（Roy Walker）為此極盡考究之能事，在倫敦重現紐約的格林威治村——甚至實地測量街道寬度、記下放置報紙販賣機的位置等等，但布景給人最深的印象，還是不斷出現的拱門和強烈的劇場風格，這種風格也不斷反映在湯姆・克魯斯異常疏離、不帶感情的表演上。扣掉不時出現的路旁商店實景和用投影背景拍的片段（這是老手法，先拍好一段影片，再投影出來當背景，演員在前面表演），這片中的一切都毫無真實感——不過，擁戴庫柏立克的人應該馬上就會反駁，說這片子原本就是講在夢幻與真實間找到位置，這樣表現或許才是全片的重點。

對細節如此考究（尤其拍歷史劇）的缺點是，導演和美術總監可能太過著重物件的細部，為了呈現某一時期的風格，把該時期所有在視覺上能傳達意義的東西都放進去，反到了刻意模仿的程度。大衛・芬奇這麼形容他以七〇年代為背景的警匪片《索命黃道帶》（Zodiac）：「我們可不希望拍一部講寬領帶、落腮鬍的片子。」[6]大衛・歐羅素的《瞞天大佈局》同樣設定在七〇年代，片中出現的局部金屬光壁紙、合成樹脂飾品、榕樹盆栽等等，已經遊走在刻意模仿的邊緣。反觀《紳士密令》（The

Man from U.N.C.L.E.），乾脆直接跨過那條界線，全片呈現的六〇年代摩德風（Mod）感覺就是模仿（而且確實既時尚又俏皮），並沒有如實呈現的意圖。其實仔細考究還原也好，刻意做出某種風格也好，這兩種美學處理各有效用，只要知道這麼做的用途，能符合全片故事所需就成。

　　有時為了在寫實與特殊風格之間找到微妙的平衡，可以讓時間順序錯亂——也就是在視覺敘事上出現短暫的空檔或時序斷裂，連接到距今久遠的時代，只是這招要用得巧。德瑞克・賈曼（Derek Jarman）的《一代畫家：卡拉瓦喬》（*Caravaggio*）、艾倫・魯道夫（Alan Rudolph）的《輝煌時代》（*The Moderns*）、巴茲・魯爾曼（Baz Luhrmann）的《紅磨坊》（*Moulin Rouge!*），都曾把現代的視覺元素放入不同時代中，讓故事有了新奇的關聯性。或許這方面最大膽（也最成功）的例子，是蘇菲亞・柯波拉二〇〇六年的《凡爾賽拜金女》（*Marie Antoinette*），女主角瑪麗皇后的衣櫃十分考究，完全符合那個時代的樣貌，導演卻安排在她櫃中的一堆鞋子裡，冒出一雙粉藍色的 Converse 球鞋。

　　這部片刻意凸顯瑪麗皇后的人性色彩，呈現她少女時代善感脆弱的一面，可惜最後還是毀在自己任性妄為的拜金主義上，由此觀之，球鞋這個刻意的「錯誤」情有可原。倒是回顧電影史，不時可見整體視覺和時代背景完全不符的例子，好比五〇年代改編聖經故事的幾部史詩片（如《賓漢》），人物造型卻像演通俗劇；又如湯

姆·霍伯（Tom Hopper）導演的《王者之聲：宣戰時刻》（ The King's Speech ）中，語言治療師萊諾·羅格（Lionel Logue）辦公室牆面的藝術風格十分突兀。《王者之聲：宣戰時刻》的美術總監伊芙·史都華（Eve Stewart）表示，這樣安排是如實呈現羅格現實生活中熱愛劇場的布置品味，可是在片中看著卻極不相稱，雖是為了幫靜態的畫面添加視覺亮點，只能說賞心悅目卻不符時代背景。或者換個說法，《王者之聲：宣戰時刻》也好，同樣由伊芙·史都華和霍伯搭檔的《丹麥女孩》也好，這兩片的美術設計，作用往往像演員表演時在後面的「幫襯布景」，而不是劇中人談話、呼吸、踏實生活的「內在世界」。電影的美術設計無論是背景或前景，應該和劇中人一樣有生命。

設計對觀眾的心理作用

片中的實體空間喚起什麼感覺？
這些空間反映出什麼感覺？

美術設計不僅只是架設場景，也傳達心理與感情層面的重要訊息。

《大開眼戒》的美術設計有刻意為之的斧鑿痕跡，固然假得讓人出戲，不過史丹利・庫柏力克的作品，從《光榮之路》（*Paths of Glory*）和《奇愛博士》中宏偉氣派的戰情室，到《鬼店》中空蕩得縈繞回音的「全景飯店」（Overlook Hotel），都是很好的教材，示範如何利用誇大的設計，勾起觀眾的強烈感受。

「全景飯店」完全由洛伊・沃克在倫敦攝影棚打造而成，讓大家看到電影場景可以凸顯、反映劇中人的心理狀態。片中傑克・尼克遜飾演的作家碰上寫作瓶頸，成日坐困飯店，心智狀態益發失控，而飯店不同時代感的怪異裝潢陳設、過分挑高的天花板、刺目的配色設計、反覆出現迷宮般的圖樣，在在強化了錯置脫序的氛圍，和人類被巨大的邪惡力量吞噬之感。（沃克的靈感想必

來自派瑞・佛格森為《大國民》做的經典設計。佛格森的靈感則來自媒體大亨威廉・藍道夫・赫斯特〔William Randolph Hearst〕在加州聖西蒙〔San Simeon〕的古堡，在片中成了一棟名為「仙納杜」〔Xanadu〕的大宅院，雖然富麗堂皇，家具卻沒幾件，而且四散各處。佛格森為了《大國民》的深焦攝影，特意如此安排。）

即使美術設計人員盡力做到逼真正確，還是很清楚設計對心理層面的象徵作用。就像《大陰謀》固然以寫實為目標，但導演帕庫拉、美術總監詹金斯、攝影師戈登・威利斯（Gordon Willis）挑選華盛頓特區的拍攝地點時，也想同時凸顯片中兩位記者挑戰的政府機構何等神聖不可侵犯，刻意把這些機構的建物拍得極為巨大，帶有強權的意涵。《畢業生》導演麥克・尼可斯（Mike Nichols）與美術總監理查・席爾柏特認為，片中的布雷迪克（The Braddocks）和羅賓森（The Robinsons）兩家，應該代表富裕寫意的加州夢的兩面——一是健康陽光的安逸面；二是損人利己的邪惡面。布雷迪克家的房子是直線條，有藍綠色的游泳池，象徵中產階級的價值觀；羅賓森家則難以親近，宛如叢林，隱約透著險惡。

《沉默的羔羊》美術總監克莉絲蒂・季亞（Kristi Zea）為女主角克萊莉絲設計了兩個獨特的空間，讓她穿梭其中：一是冰冷、中性、官僚氣息的聯邦調查局辦公室，是她受訓的地方；二是陰濕、迷宮般的哥德風監獄，關著與她同臺較勁的漢尼拔・萊克特。這兩個空間各自象

徵她在片中的某段際遇：一是政治層面上，我們可以看
出她在男性主導的行業中力爭上游；二在深層情緒與心
理層面上，她努力克服最原始、也最能自曝弱點的恐
懼。我們或許可說《沉默的羔羊》為日後創造了一個不
時就會出現的美術設計元素，那就是警匪片中必定至少
會有一個鏡頭，照著一面布告欄，上面釘滿照片、地圖、
人名、各種文件，然後用紅線把各個圖釘連起來。這招
已經用到快要變成老套，但也確實很有效，可以省去冗
長的鋪陳戲，還能幫觀眾記住多位人物和彼此之間的關
係。我們或許觀影時渾然不覺，但電影的美術設計其實
不斷在幫我們的認知和理解打好基礎，讓電影在我們的
視覺、心理，甚至潛意識層面發揮作用。

色彩的力量

片中的用色是否過於搶眼、刺目、顯而易見？還是低調到讓你感覺不到它的存在？

這部電影用的顏色是幫忙說故事？還是為已經很明顯的情緒和訊息畫蛇添足？

色彩可以定義一部電影，創造片中象徵意義與情緒的空間，觸動觀眾無意識的反應。

色彩是相當強大的工具，設計師讀完劇本，往往第一個想到的就是全片的配色，色彩的力量可見一斑。大衛・歐羅素的《燃燒鬥魂》色調幾如死灰，毫無彩度可言，充分展現麻州小鎮洛威爾（Lowell）破敗凋敝的環境氛圍。他幾年後的《瞞天大佈局》則滿是黃色配金色的現代風，為這部少了自然風格、多了寓言氣息的電影，注入鮮活的生命力。這兩部電影的配色設計，都向觀眾傳達與全片調性、觀點、情緒意圖等相關的重要訊號。

《贖罪》（*Atonement*）的美術總監莎拉・葛林伍德（Sarah Greenwood）為該片勘景時，四處尋訪英國的豪華大宅院，後來意外在某戶人家的廚房發現一片特別吸睛、

「不可思議的砷綠」[7]。她因此決定把這種綠色設定為二戰前那段時期的視覺主題，讓人聯想到夏末的滿眼蓊鬱，同時也不斷在全片中重現同一色調。至於席爾柏特為《迪克崔西》設計的配色，則忠於原作者切斯特・古德（Chester Gould）的漫畫用色，僅限於七色。《迪克崔西》本是報紙連載漫畫，電影版以活潑的手法承襲漫畫，代表這部片子樂於接受原著的普世出身，不似現今許多漫畫改編的電影，喜歡把時間背景變成當代，還有種自命清高的調調。還有個很妙的例子是李・丹尼爾斯的《珍愛人生》（Precious），講一個現代紐約女孩在貧困和家暴陰影下成長的故事。或許最簡單的做法就是捨棄色彩，用灰暗陰鬱來呈現她的生活環境（應該也如大家預期），丹尼爾斯和美術總監蘿榭爾・貝林諾（Roshelle Berliner）卻特意只用了明艷的紅、藍、黃等色當背景。丹尼爾斯希望能強調女孩在逆境中不屈不撓、力爭上游的生命力與樂天性格。「我們必須呈現美的一面，也要呈現痛苦的一面。」[8] 他說。

　　大多數導演都會用比較低調的色彩，來正確反映片中的時空環境。不過也有人大膽使用豔麗甚至低俗的顏色，凸顯片中高漲的情緒，其中有一經典就是賈克・德米（Jacques Demy）執導的一九六四年歌舞片《秋水伊人》（The Umbrellas of Cherbourg），是個注定沒有結局的愛情故事，卻充滿亮麗的糖果般粉彩；二〇一六年的《樂來樂愛你》（La La Land）同樣是講一段以分手收場的戀情，也同

樣採用五彩繽紛的鮮豔配色。史派克・李、佩卓・阿莫多瓦（Pedro Almodóvar）、陶德・海恩斯（Todd Haynes）這幾位導演的用色也都走過大膽路線，展現他們欣賞的五〇年代通俗劇風格。光是研究《為所應為》、《我的母親》（*All About My Mother*）、《因為愛你》（*Carol*）等片如何使用紅色，就可以寫篇論文了。紅色在這幾部片中，分別暗喻即將發生的暴力、欲望和女性的心機。

　　從史蒂芬・史匹柏的黑白片《辛德勒的名單》（*Schindler's List*）中刻意安排的紅外套小女孩（又是紅色！），到麥可・曼恩（Michael Mann）的《烈火悍將》及《落日殺神》（*Collateral*）中的飽和色調，都可證明色彩攸關一部電影的視覺與心理構成。只是有時也難免會淪為老套，好比自《黑鷹計畫》（*Black Hawk Down*）以來幾乎充斥軍事片的黃綠色硫磺濃霧，或史蒂芬・史匹柏近期的歷史劇《林肯》和《間諜橋》（*Bridge of Spies*）都用藍灰色表現久遠的年代。假如你看電影會特別注意到某種顏色，先問問自己：顏色在這個場景（或全片）的功能是什麼（答案可以是「讓觀眾更容易發現人群中的主角」，也或許是「凸顯當下進行的事情中最重要的部分」）？倘若這顏色從象徵意義和敘事層面來看都很搶眼、有輔助作用，或確實讓你的視線跟著它走，那就代表它奏效了。

設計代表誰的觀點？

我們身處在誰的世界？

頂尖的美術設計不但能讓觀眾了解主角的觀點，更會覺得心有戚戚焉。

　　導演約翰・法蘭肯海默（John Frankenheimer）以冷戰時期為背景的驚悚片《諜網迷魂》有場重要的催眠戲。該片美術總監理察・席爾柏特為此打造了三個不同的場景，一是一組美軍接受洗腦；二是仕女花園俱樂部的聚會；三是完全由非裔美籍士兵的觀點，來看催眠治療的過程。法蘭肯海默和攝影師萊諾・林頓（Lionel Lindon）拍這場戲的方式，是在三個不同場景，分別環繞全場拍一次，再與剪接師費瑞斯・韋伯斯特（Ferris Webster）一同修剪，把三個場景巧妙融為一場逐漸揭露真相的夢。

　　希區考克的《迷魂記》（Vertigo）和戴倫・艾洛諾夫斯基（Darren Aronofsky）的《噩夢輓歌》（Requiem for a Dream）中，也常有類似的視覺元素象徵惡夢。這兩片的主角各自深受焦慮和毒癮之苦，而透過這類視覺效果，能把觀眾拉進主角狂亂扭曲的世界觀。（《黑天鵝》〔Black Swan〕的

美術總監特瑞絲・迪普利〔Thérèse DePrez〕也用了類似的主觀設計，利用鏡子、窗子等一些可反射影像的平面，製造出主角與她的分身，讓我們一路觀察女主角情緒崩潰的過程。）一九九六年問世的《猜火車》（Trainspotting）之所以能成為導演丹尼・鮑伊（Danny Boyle）的成功代表作，多少是因為該片拍出了海洛因毒癮對主角身心造成的效應，而且鉅細靡遺，讓人看得既反胃又入迷。全片最知名（又噁心）的一場戲，是讓觀眾與伊旺・麥奎格（Ewan McGregor）飾演的角色一同進廁所，看他拚命撈出不慎掉進馬桶的毒品，無論在視覺想像與執行上都是神來之筆，雖然相形之下做法有點土法煉鋼，卻也因此更令人歎服。美術總監凱夫・昆恩（Kave Quinn）其實就是把馬桶劈成左右兩半，把管道放在馬桶後方鏡頭照不到的位置，再讓伊旺・麥奎格滑下管道而已（伊旺・麥奎格自己加了個小動作，故意轉一下腿，看來就更像鑽進馬桶）。丹尼・鮑伊和凱夫・昆恩高明的主觀安排（雖然看了不免令人皺眉），拍出了毒蟲的不堪與絕望，也成就了那個時代堪稱經典的電影橋段。

　　美術設計不僅能幫觀眾定義角色，也往往能傳達主角說不出的價值觀、渴求與欲望——就像以一九五〇年代紐約為背景，描寫兩名女性相戀的《因為愛你》，陶德・海恩斯和美術總監茱蒂・貝克（Judy Becker）做出了那個時代俐落簡潔、井然有序的風格（與肥皂劇也只有一線之隔了），觀眾一方面可以欣賞表象的光鮮亮麗，同時

也思考：主角想用華美的外表，掩飾自己的什麼事？或想說什麼自己的事？

　　歷史劇的美術設計因為必須表現角色的際遇變化，責任更為重大，例如以西部拓荒為背景的《花村》（*McCabe & Mrs. Miller*），片中男女主角的地產物業，隨著一年年過去，從簡陋到堅固再到華麗；又如派翠西亞・馮・布藍登斯汀（Patrizia von Brandenstein）為《阿瑪迪斯》（*Amadeus*）設計的莫札特自宅內景，隨著莫札特支出暴增、收入日減，家具與擺設也越來越少。克莉絲蒂・季亞在馬丁・史柯西斯的《四海好傢伙》每一場戲中，都盡量放進充分的訊息，預示男主角亨利・希爾（Henry Hill）與妻子凱倫隨時享有富足的生活與安全感。史柯西斯後來也提到：「一定要有把東西盡量傳達給觀眾的……瘋狂特質，要用影像和各種訊息，讓觀眾幾乎招架不住，這樣一部電影才有可能多看幾遍，還看得出更多的東西。」[9]

　　麥克・米爾斯（Mike Mills）二〇一〇年的半自傳之作《新手人生》（*Beginners*），拍攝地點是洛杉磯一棟民宅，出自建築師理查・紐伊特拉（Richard Neutra）之手。此片多少是麥克・米爾斯以父親（前加州奧克蘭博物館館長保羅・米爾斯〔Paul Mills〕）為本的作品，而這棟民宅在片中就是主角的住家。「屋主陶柏一家已經在這裡住了有四十年左右吧，一個家住久了的那種光澤，東西這一堆那一堆的那種感覺，它都有。」米爾斯當時說：「所以……廚房和幾間小臥房裡，都是他們的東西。我幾乎

碰都沒碰，因為你不可能重現那麼多年累積出來的感覺
……我們也幾乎不太打光，油漆也是原來的樣子，餐桌
餐椅都是他們的，我只帶了幾張我爸媽的椅子、一些舊
的民俗藝術品，還有我爸媽家的沙發布、床罩之類的。
所以也可以說，我把這個空間用紀錄片的方式來處理。」

　　《新手人生》中這位當過博物館館長的父親，家裡
東西多而亂，卻亂得很有品味，而這棟民宅完全符合劇
中所需的模樣。當過平面設計師的米爾斯，還帶來親筆
畫作和設計圖，做為片中自己（由伊旺・麥奎格飾演）的
作品。「他演的角色是經常自己默默思考的人，不太懂
得表達。」米爾斯這麼形容伊旺・麥奎格飾演的「奧利
佛」。「所以這些畫、這些設計圖……都成了觀眾瞭解
他內心世界的管道。」[10] 米爾斯在二〇一六年的《二十
世紀的她們》（*20th Century Women*）也採用類似的做法。這
部片是他紀念亡母之作，因此他把母親的幾只銀手鐲給
女主角安妮特・班寧（Annette Bening）在片中戴，場景布
置也用了父母在加州蒙納西托（Montecito）自宅裝潢用的
布料。就是因為有了這些用心的小地方、從劇中人發想
出的小細節，點滴積累之下，讓一部電影有了生命，讓
觀眾能完全沉浸在那個環境裡，體會出關於主角的很多
事。就像從我們真實生活中的家，同樣可以看出關於我
們自己的很多事。

演員的外型

演員打扮得如何？

演員的髮型與化妝符合劇中人該有的樣子嗎？

我們都希望大明星帥而美。只是，明星自己想要變得帥而美的時候，問題就來了。

　　在演員要做的犧牲之中，髮型與化妝方面的犧牲相對來說沒那麼嚴重，意義卻不容小覷，尤其是演員得被迫扮醜的情況下。好演員會把愛美之心先擱一邊，由角色來決定外貌，好比莎莉・賽隆（Charlize Theron）為了飾演《女魔頭》（*Monster*）中毒癮纏身的肥胖女主角，徹底變身到我們完全認不得。又如哈維爾・巴登（Javier Bardem）為了《險路勿近》（*No Country for Old Men*）的變態殺手角色，讓柯恩兄弟幫他剪了個怪怪的妹妹頭。這種反常的變身大多會贏得媒體好評，也會在頒獎季豐收（莎莉・賽隆和哈維爾・巴登為戲犧牲，都摘下奧斯卡小金人），但明星演員對這種要求，大多不是拒絕，就是不同意為角色大幅改變外貌，生怕影迷不買帳。

　　演員的外貌是介於「真實」與「觀眾期望」間的脆

弱平衡狀態，而占上風的通常是「觀眾期望」，看幾個演員的實例就知道：《齊瓦哥醫生》（*Dr. Zhivago*）的茱莉・克莉斯蒂（Julie Christie）、《我倆沒有明天》（*Bonnie and Clyde*）的費・唐娜薇（Faye Dunaway）、《妙女郎》（*Funny Girl*）的芭芭拉・史翠珊。還有在六〇年代背景的歌舞片《熱舞十七》（*Dirty Dancing*）頂著八〇年代流行髮型的派翠克・史威茲（Patrick Swayze）；在《珍珠港》（*Pearl Harbor*）中髮型化妝始終完美的班・艾佛列克（Ben Affleck）等一票俊男，活像在玩高檔復古風家家酒。

又如妮可・基嫚（Nicole Kidman）在二〇〇二年的《時時刻刻》（*The Hours*）中的假鼻子，支持與反對兩派至今不知寫了多少專文各持己見。有人覺得妮可・基嫚為飾演維吉尼亞・吳爾芙（Virginia Woolf）甘願犧牲美貌，足證她全心獻身藝術，值得欽佩；也有人覺得那鼻子毫無必要，反而令人出戲。

我恰巧是覺得鼻子不錯的那一派。不過確實有滿多時候，特效化妝反而會扯好演員的後腿，像我覺得艾瑪・湯普遜（Emma Thompson）在《魔法保姆麥克菲》（*Nanny McPhee*）扮醜裝滑稽，實在是多此一舉；李奧納多・狄卡皮歐扮演前聯邦調查局局長胡佛的傳記電影《強・艾德格》（*J. Edgar*），化的老妝也未免太假。這幾年的例子則首推評價甚差的喜劇《幸福百分百》（*Mother's Day*），把茱莉亞・蘿勃茲在《新娘百分百》（*Notting Hill*）扮太空人的紅色假髮又搬出來，或許是想做個圈內人才知道的小笑哏，

但她戴起來就是很假，也實在很醜。又如安潔莉娜・裘
莉在《色遇》(*The Tourist*)中的高潮戲，她原本光鮮亮麗
的國際間諜扮相，全因為一件老氣的黑色晚禮服，和同
樣老氣的盤髮造型，搞得像個守寡的貴婦。

　　複雜的化妝作業，在過去代表演員枯坐幾小時，
耐心等上妝和特效妝（用發泡乳膠做的「人工皮膚」
〔appliances〕），現在則大多是老式油彩結合最新科技的過
程。就像布萊德・彼特為了《班傑明的奇幻旅程》(*The Curious Case of Benjamin Button*)一坐就是好幾小時，讓化妝人
員從他臉部採模，因為他在片中從老演到年輕，時間跨
越七十年之久，需透過化妝結合數位特效，才能做出完
美的效果。這兩種過程都十分耗時費工，包括用半透明
的超薄貼料，在額頭做出深淺不同的皺紋，還得運用先
進的動態捕捉科技。此外，由於有好幾位演員分別「演
出」班傑明不同年齡的時候，不僅得把布萊德・彼特
的臉接到這些演員身上，還要做得天衣無縫。儘管如
此，觀眾的重點還是放在男女主角不尋常的戀情，不會
注意到這是幕後多少心血的結晶。我們看電影只在乎
劇情接下來的發展，不會自問：「這效果是怎麼做出來
的？」——不過這也是梳化工作的終極考驗：梳化效果
無論多精采，首要目標仍是符合劇情所需，不在爭取觀
眾的注意力。

電影也要衣裝

是演員駕馭戲服？還是戲服駕馭演員？

所謂人要衣裝，衣著對一部電影的成敗也有關鍵影響。

　　麥克・道格拉斯（Michael Douglas）是我剛開始寫電影文時最先採訪的影星之一。我那時要寫一篇《華爾街》（*Wall Street*）服裝設計師愛倫・莫拉許尼克的報導，他慨然應允我引用他的話。愛倫・莫拉許尼克為麥克・道格拉斯在此片飾演的大亨戈登・蓋柯，精心規劃挑選了總價高達兩萬八千美元的戲服，打造出八〇年代敢拚敢衝的時代感——有完美剪裁的艾倫・弗拉瑟（Alan Flusser）西裝套裝、訂製襯衫、活潑的吊帶等等。然而這全套戲服對麥克・道格拉斯來說，有不同的意義——戲服能幫他找到自己的角色。「我一早穿上全套西裝、戴上袖鈕、抽起那天的第一根菸，這些東西就開始發揮合體的效用。」[11] 他對我說。莫拉許尼克後來也負責他在同一年問世的《第六感追緝令》（*Basic Instinct*）的服裝設計。「我希望讓蓋柯這個角色霸氣十足。」她說：「關鍵在西裝的剪裁，也在整體搭配起來的樣子，我希望做出的效

果是這個人在說：『你去死。』」[12]

　　演員用心理狀態、表情變化、肢體語言來詮釋自己飾演的角色；服裝設計師則利用剪影、立體裁剪、色彩、質感來強化及表達角色的特性，或許展現粗獷野性（像馬龍・白蘭度在《欲望街車》中的合身白 T 恤），或許用低調的方式做出關鍵的變化（葛麗泰・嘉寶〔Greta Garbo〕在《妮諾契卡》（Ninotchka）中從簡樸的俄國套裝，換成女人味十足、層層皺摺的雪紡裙），抑或表現危在旦夕、亡命天涯的緊張感（麥特・戴蒙〔Matt Damon〕在《神鬼認證：神鬼疑雲》〔The Bourne Supremacy〕中，只穿一件薄上衣和外套）。

　　戲服能顯示角色的階級、背景、家鄉，甚至宗教、性習慣，也可傳達說不出口的欲望、未能實現的自我形象。套句艾利亞・卡贊的話，戲服應該「表達出角色的靈魂」。[13]不過戲服也呈現影星最光鮮迷人的一面，賦予觀眾暫時逃離現實的快感及感官的享受。打從電影問世起，時尚與電影便難分難捨：從報導訂製服裝的新聞影片，到新潮時裝秀的場景、變身改造的蒙太奇剪接，看見自己喜愛的演員穿著考究服裝，已成為觀影美學體驗極重要的一環。戲服也有表象下的意義：光看《亂世佳人》的奶媽海蒂・麥克丹尼爾（Hattie McDaniel）伺候費雯麗繫緊束身衣、穿上荷葉蓬蓬裙的那場戲，雖沒明說，但也看得出有多少奴僕忙進忙出；抑或《七年之癢》的瑪麗蓮・夢露那襲象徵純真（是嗎？）的白色露背裝；

又如凱瑟琳・赫本在《費城故事》中游完泳穿上的那件浴袍，簡潔修長的立體剪裁，明確點出這個角色情感疏離的形象。那剪影在三十年後的《星際大戰》演化出更具代表性的效果，黑武士達斯・維達（Darth Vader）的黑斗篷與頭盔，給了他君臨天下的分量與氣勢。

不過服裝也在更細微的層面上發揮作用，影響我們的品味與選擇，蔚為流行趨勢。從《美國舞男》（American Gigolo）中出現的亞曼尼套裝，到艾倫・弗拉瑟為《華爾街》設計的西服，都對八○年代的男裝有舉足輕重的影響。又如費・唐娜薇在《我倆沒有明天》俐落的中長裙配活潑的貝雷帽；黛安・基頓（Diane Keaton）在《安妮霍爾》中的卡其褲與窄版領帶，帶動六○和七○年代的女性紛紛仿效。一部電影的美術設計元素能否奏效，關鍵通常在於真實，服裝自然也不例外，但它和其他的設計元素有同樣強大的力量，能讓觀眾認同劇中人物，鼓勵觀眾幻想自己置身劇中人的處境。一部電影的服裝若能跨界影響大眾市場的時尚風潮，就代表它已經超越故事和角色，與觀眾理想中的自我形象起了共鳴。

頂尖的電影服裝，無論是費心設計、手工縫製的精品或直接買的成衣，都需和整體的美術設計同步發揮作用，定義劇中的時空背景、角色、情感——而且必須落實在每個演員身上，連臨時演員也在內。臨演和主角的服裝，應該同樣審慎構思和搭配。（有趣的是，李安有次跟我提到他為了拍《胡士托風波》〔Taking Woodstock〕找臨

時演員，因為背景是六〇年代，劇中的臨演都得穿不收邊的刷破牛仔短褲和紮染 T 恤。問題是現代年輕人在塑身健身的風潮下，個個都是好身材，他找不到適合的人來扮嬰兒潮世代十幾歲時的圓潤相。）[14]

　　這正是何以奧斯卡最佳服裝設計獎的得主，會是《瘋狂麥斯：憤怒道》和《星際大戰》這樣的電影，不是一般考究戲服的歷史劇。這兩部片都展現出極致的細節，讓我們感受到攝影棚外真實存在著一個頹圮凋敝的世界。又如《驚爆焦點》中的記者，一身打摺卡其褲、素樸又不合身的扣領襯衫，顯不出巨星風采，卻正是記者的樣子。這再尋常不過的工作服，既不光鮮也不時尚，而是化為無形──原本也應如此。

特殊效果

特效或許抓住了你的視線，但你真的注意到它的存在嗎？

視覺特效和美術設計的情況相反，通常是在拍片作業最後才加進去。不過視覺特效對全片整體印象的貢獻，和搭布景、布置場景、服裝、梳化同樣重要。這種種元素往往需要彼此密切配合，才能創造出表裡如一的整體效果。

特效已成為上電影院的主打賣點，宣傳到觀眾已有點厭倦的地步。問題是，特效真的還是那麼特別嗎？

要不這麼說吧，你上次看到真正大開眼界的電影特效，是什麼時候？再比較一下：上次有電影讓你覺得彷彿打造出另一個世界，異想天開卻完整而成熟，完全超乎你的日常體驗，你卻渾然不覺自己看的是特效，是什麼時候？（我自己最近的答案是二〇一六年的《與森林共舞》〔The Jungle Book〕，看得我大呼過癮。全片扣掉飾演主角毛克利〔Mowgli〕童年的唯一真人演員尼爾‧塞西〔Neel Sethi〕動作片段，幾乎都是電腦合成影像。）

說到特效，總免不了提到幾部指標性電影：喬治‧梅里

葉（Georges Méliès）一九〇二年粗糙卻迷人的實驗性作品《月球之旅》（*A Trip to the Moon*）；弗利茲・朗（Fritz Lang）綜合迷你模型、繪景、合成剪輯而成的《大都會》（*Metropolis*）；庫柏力克運用創新攝影技法的《2001 太空漫遊》（*2001: A Space Odyssey*）。近年數位科技發達，讓電影工作者更有機會落實各種天馬行空的奇想，《駭客任務》（*The Matrix*）、《鐵達尼號》、《阿凡達》（*Avatar*）、《少年 Pi 的奇幻漂流》（*Life of Pi*）等片，都是特效已臻新境界的明證。

　　然而一部電影如何做出最令人驚豔之舉（例如重現鐵達尼號沉船始末；例如讓大家相信有個男孩和活生生的孟加拉虎共乘小船），往往只變成行銷賣點，除此之外別無他用。儘管詹姆斯・卡麥隆費心為鐵達尼號做了很多功課，務求連最小的細節也如實重現，技術層面確實可佩，卻無法彌補我在前面提過的劇本缺憾，而且這些不足之處到了《阿凡達》甚至更嚴重。《阿凡達》成功挑戰真人表演結合動態捕捉與數位處理技術，卻是為了表現老套的故事和過眼即忘的人物。

　　《阿凡達》或許是二〇〇九年技術最先進的電影，但我自己更偏愛吉爾摩・戴托羅更早幾年的《羊男的迷宮》。這部片描寫西班牙內戰後的佛朗哥獨裁時期，有個小女孩為了逃避冷酷現實，幻想出一個地底王國。該片在技術面上不及《阿凡達》先進，但從戴托羅和設計團隊用乳膠和玻璃纖維打造出的地底王國精靈與怪物，可以看出美術設計的功力。再說到《阿甘正傳》，主打

賣點是導演勞勃・辛梅克斯用最新的剪接技術，把湯姆・漢克斯（Tom Hanks）飾演的阿甘放進歷史重大事件的實況影片，只是劇情本身實在簡單得可以，所以這種虛實交雜的手法，馬上就變成弄巧成拙的噱頭。後來艾米・漢默（Armie Hammer）在《社群網戰》中飾演雙胞胎兄弟，視覺上也玩了類似的花招，卻更細膩入微（尤其是他會看自己扮演的是哥哥還是弟弟，在聲音表演上略做調整）。這些實例在在證明，最厲害的特效，其實你通常根本不會注意到。

現在從漫畫改編和特效導向的電影有如雨後春筍，好萊塢也彷彿一心想試試大家的能耐，看一群硬漢英雄還能若無其事走出爆炸現場多少次，觀眾才會喊膩。以我來說，幾年前我就到達極限了。多虧了「視效預演」（pre-visualization）軟體，特效技術人員可以在製作數位初稿階段，就放進撞車、爆破等場面，因此現在的電影若需要驚險的動作場面，只要把同樣的特效放進去就好（還有應運而生的數位片庫，眼尖的圈內人能在不同的電影看出重複使用的爆破場面和特技動作）。我們運用科技和實景，可以打造出令人身歷其境的銀幕世界——然後再為了精采的效果毀了它，但這總比只是把東西炸個一千次好看多了吧。

我之所以十分喜歡克里斯多福・諾蘭（Christopher Nolan）導的《全面啟動》（Inception），是因為他和設計團隊其實大可用電腦特效，卻捨之不用，同樣做出片中許多違

反常理的夢幻場景特效，讓大家看見一個坍塌、旋轉、傾斜、滾動的世界，逼真得連觀眾也不由反胃。另一佳作是史蒂芬·史匹柏的《關鍵報告》（*Minority Report*），他為此決心在華盛頓特區做出一個的「真實的未來」場景。他與美術總監艾力克斯·麥克道爾（Alex McDowell），和一個由醫學、刑法、運輸、電腦科學等領域專家組成的顧問團隊合作無間，做出了一本「科技聖經」，把湯姆·克魯斯飾演的男主角在片中日常生活會用到的各種器具都寫進去。然而史匹柏在精心做出富有未來感的各種視覺元素後，又不斷「把它們丟掉」，也未在畫面中凸顯這些設計有多重要。他自開拍起就堅持要讓《關鍵報告》變成「心理追逐戰」，而非主打特效的電影。「我砸了大把銀子，叫一個裝穀片的紙盒說話。」《關鍵報告》二〇〇二年上片時，史匹柏對我說。「不過我沒有拍那個穀片盒的特寫鏡頭，我把它放到背景去。」[15]（他對科技發展的神來一筆竟成了某種預言，尤其是全像投影影像，和二十一世紀消費者已視為理所當然的個人運算。）

這是電影的本質。電影是一種科技，也是一種藝術形式和產業實務。電影不斷藉由拍攝作業開拓科技的新境界。詹姆斯·卡麥隆、《瘋狂麥斯》的喬治·米勒、彼得·傑克森（Peter Jackson）這幾位開路先鋒，絕對是其中的代表人物。不出幾年，我們很有可能親眼見到第一部運用虛擬實境技術拍出的劇情片，讓觀眾徹底身歷其

境。只是未來最新的發展，未必一定更好。彼得・傑克森的《哈比人》（Hobbit）系列作品就是個慘痛的教訓，足證拚命宣傳特效大場面的電影，也可能和一堆沒運用什麼科技的爛片一樣沉悶老套，技術不錯，卻無新意。

　　精采的特效固然是密集規劃、想像，加上費心耗時執行出來的成果，但觀眾理應察覺不到它的存在。我們看到珊卓・布拉克漂浮穿梭於廢棄的太空船中；湯姆・克魯斯吊在升空的飛機外；雪歌妮・薇佛（Sigourney Weaver）被一隻虎視眈眈淌著口水的異形脅迫，與其自問：「這是怎麼做出來的？」，我們其實更該走入這些演員所處的現實中——他們的現實，多少是以我們所處的現實為本，只是程度不同而已。近年運用視覺特效的高明之作，首推《人造意識》（Ex Machina）。艾莉西亞・薇坎德（Alicia Vikander）飾演一心想變成人類的機器人，雖然她的「軀殼」是複雜的電腦特效成果，名副其實賦予這個角色生命的，是她臉部與肢體的表演——精巧細緻、表情豐富、複雜而精確。同一年上映的《瘋狂麥斯：憤怒道》，也是以反烏托邦的未來為背景，視覺風格卻更為大膽狂放，也幫全片定調。視覺特效在這兩個範例中，一個近乎無形，一個生動鮮明，兩者都無懈可擊。

美感的原則

這部電影美嗎？電影美不美，重要嗎？

南西・邁爾斯（Nancy Meyers）自編自導過好幾部愛情喜劇，如《愛你在心眼難開》（*Something's Gotta Give*）、《戀愛沒有假期》（*The Holiday*）、《愛找麻煩》（*It's Complicated*）等。有些影迷喜愛她的作品，是因為其中幽默的嘴砲，或對中年生活敏銳的觀察。

我只是好想要女主角廚房裡的各式銅鍋。

美術設計無論再怎麼簡略，也能帶給觀眾無比的享受。美術設計創造了一個機會，讓我們盡情沉醉於銀幕世界，抑或幾近在潛意識層面間接吸收銀幕上的種種（雖說間接，並不代表看得不開心）。無論我們看的是舞王佛雷・亞斯坦（Fred Astaire）洋溢裝飾藝術風的歌舞片，南西・邁爾斯作品中始終賞心悅目的室內設計，還是魏斯・安德森一絲不苟布置的精細場景，電影始終都是一種透過他人體驗感受的媒介，也是滿足窺視癖和暫時逃避現實的途徑。看《後窗》、《亂世佳人》這種經典片，和近年的《雲端情人》、喬・萊特（Joe Wright）執導的

《安娜卡列妮娜》(*Anna Karenina*)、《池畔謎情》(*A Bigger Splash*)等片的樂趣,有部分在於欣賞片中各種物件營造出的環境及服裝之美。

然而,電影有可能美得過頭嗎?製片伊斯麥‧墨詮(Ismail Merchant)和導演詹姆斯‧艾佛瑞(James Ivory)在八〇、九〇年代合作的幾部片(也是知名的英國「遺產」電影):《窗外有藍天》(*A Room with a View*)、《墨利斯的情人》(*Maurice*)、《此情可問天》(*Howards End*),成了講究過頭的古裝片代名詞,片中永遠有美麗的皺摺長裙、踩起來喀嗤喀嗤響的碎石子路和英式烤圓餅。電影史學者珍‧巴恩韋爾(Jane Barnwell)把這種美化過的歷史,稱之為「歷史安慰劑」。[16] 史學家對墨詮和艾佛瑞雙人組詮釋的英國固然有矛盾情結,不過這幾部片至少有露絲‧普勞爾‧賈布瓦拉*的劇本和優秀的演員,才不致淪為珍寧‧歐波沃批評的「美術設計爽片」。

若要舉個視覺效果最厲害(而敍事很弱)的這類古裝片範例,當屬史丹利‧庫柏力克的《亂世兒女》(*Barry Lyndon*),這是一部以十八世紀為背景,一舉一動和梳化打扮無不精雕細琢的歷史劇,卻反而弄巧成拙。庫柏力

* 譯註:Ruth Prawer Jhabvala(1927-2013),英國知名小說家與劇作家,1975 年布克獎得主,是墨詮和艾佛瑞雙人組的編劇搭檔與好友,分別於 1987 年因《窗外有藍天》及 1993 年因《此情可問天》獲得奧斯卡最佳改編劇本獎。

克對圖像考究的敏銳程度，遠遠超過他掌握意涵、隱喻和推動劇情的能力。與其說這是部電影，不如說是一連串精美的靜止畫面。《亂世兒女》為我們示範了美術設計把戀物癖發揮到極致的程度——衣服絕不起縐磨損，家具陳設毫無刮傷，彼此搭配絕不俗套。全片假得完美無缺，不斷把重點放在賞心悅目的畫面，反把雷恩・歐尼爾（Ryan O'Neal）飾演的主角晾在一邊。

庫柏力克和美術總監肯・亞當深受十八世紀畫家如威廉・霍加斯（William Hogarth）和湯瑪斯・根茲巴羅（Thomas Gainsborough）影響與啟發，也常在場景布置和設計中直接引用這些畫家的作品。四十年後，英國導演麥克・李拍了一部畫家威廉・透納（J. M. W. Turner）的電影向他致敬，全片的光影和色彩宛如畫作，卻沒有那麼明顯的疏離造作之感。

麥克・李找來美術總監蘇西・戴維斯（Suzie Davies），在片中完全抹去象徵安逸生活的痕跡——他讓觀眾直接深入嚴酷卻動人的畫家生活，從畫室、住宅到海濱社區，清楚看到透納的工作處和寫生地。《畫世紀：透納先生》（Mr. Turner）描寫步入晚年、時而乖戾時而低潮的透納，全片卻不曾為了絢麗畫面而犧牲人物的心理戲。雖然時常出現絕美的背景（透納在法蘭德斯區〔Flanders〕與英國馬蓋特〔Margate〕等地散步的場景，宛如畫作的光線與構圖尤為撩人），但麥克・李拍這些美景不是因為美，而是拿「美」做為透納特立獨行、離群索居的對照。劇

中人並未經常更換搶眼的戲服，而是任由戲服磨耗、淡出。因此我們在銀幕上看到的，是一個有豐富層次、有人真實生活的世界，反映透納倘若在世可能的樣貌，也反映透納以敏銳之眼所見的世界──絕不光鮮亮麗，卻暗暗散發動人之美。

　　評斷一部電影的美術設計，要考量可信度、吸引力、新鮮感、原創性。不過看電影涉及許多層面，終究都是主觀意見，這些指標也不例外。我有次訪問某位導演，她對自己片中每場戲都很滿意，只有一場在公寓中的戲，她覺得和劇中住在那間公寓的角色「很不搭」。我很喜歡那部片，只是記得自己看片時，有一瞬間也想到同樣的事，只是還不到讓我出戲的程度。

　　然而會讓我出戲的，是片中看來平凡無奇的「中產階級」住宅，照設定應該在美國中西部市郊，畫面背景卻明顯冒出洛杉磯漢考克公園一帶的棕櫚樹。還有過目即忘的一堆電影，片中住宅有清一色的白籬笆，住在裡面的人則清一色穿 Dockers、J. Jill 的休閒服。這種片子的美術總監，非但沒塑造出更有層次的人物或更深的象徵意義，反倒上街買現成的，除了幫劇中人講話時多個好看的背景之外，實在乏善可陳。

　　這類電影在刻意雕琢下，人畜無害也少了人味，強調的是布置，不是設計；主打的是商品，不是費心挑選、別有意涵的物件。有些電影工作者極度仰賴置入性行

銷，好提高拍片預算，所以我們很常看見片中出現百威
淡啤酒（Bud Light）的商標，和「多力多滋」玉米片的包
裝。（話雖如此，有些置入性行銷卻很自然融入劇中人
的日常生活和環境，感覺就比較真實，沒那麼像廣告，
像《E. T. 外星人》中出現的瑞氏花生醬巧克力豆〔Reese's
Pieces〕；《浩劫重生》〔*Cast Away*〕的聯邦快遞〔FedEx〕
等。）美術設計本應不是目光焦點，這代表設計不應亂
入導演希望觀眾相信的那個世界，也不應和那個世界互
相牴觸。但設計絕不該完全消失，它仍是傳遞訊息和情
緒的要角。容我重新詮釋艾利亞・卡贊的名言：「單純
的背景」與「偉大的美術設計」之間的差異，就是「看
故事在靜態背景前演出」和「置身活力十足、看得到摸
得著的世界」的差異。重點不在於那個世界是否始終美
麗，而在它是否真到讓你願意相信、徹底投入。

推薦片單

《安柏森家族》（1942）

《銀翼殺手》（1982）

《鐵面特警隊》（1997）

《天才一族》（*The Royal Tenenbaums*）（2001）

《凡爾賽拜金女》（2006）

《羊男的迷宮》（2006）

第四章

攝影

電影是影像的集合——每一格都是具象的美學實體，格
與格之間不僅實際相接，也因人眼創造連續時空幻覺的
超凡能力而相連。

　　攝影就是捕捉這些影像的藝術，決定畫面中的燈
光、形貌、氣氛——也連帶決定觀眾的所見所感。電影
如何拍攝，涵蓋多種不同的抉擇：該用哪種膠卷、鏡
頭、濾鏡、燈光？攝影機該不該移動？用的色版該是鮮
豔？飽滿？粉色？柔和？——或者根本不該有彩色？若
有一流的導演與一流的攝影師聯手，以上這些問題，就
由這雙人組近乎本能的反應來決定；有時則完全由攝影
師（有時稱為攝影指導）拍板定案，尤其在新手導演毫
無攝影機操作經驗或經驗不足時，這些影響整體美感的
重大決定，就是攝影師的事。無論決策過程是否由多人
合作進行，只要攝影運用得當，又有獨特的創意，無論
電影架構再怎麼縝密，也可以拍得像毫無準備、碰巧拍
下的隨興之作——或者倒過來說，就算是沒什麼預算的
獨立電影，也能如文藝復興時期的畫作般，散發豐富飽
滿的質感和光澤。

　　燈光、色彩、構圖、溫度、影像的質感，都涵蓋
在攝影的範疇內。電影工作者不斷改寫「畫面美觀」
和「自然寫實」的定義，我們對前述這些因素的認知，
也隨之在這幾十年間有了極大的改變。既然這些因素
的意義和相對價值變了，觀眾的期望自然也不同了。
一九三〇、四〇、五〇年代的老電影之所以獨樹一格，

多少得拜精雕細琢的美術設計和燈光設計之賜，畫面無不經過修飾和美化。倘若那個年代的觀眾來看今日故意裝成「拾獲舊片」（found footage）、影像模糊又晃個不停的恐怖片（源自一九九九年橫掃票房的《厄夜叢林》〔*The Blair Witch Project*〕），只怕他們不僅覺得難看，也無從看起──他們很可能根本不覺得那是電影。

　　影迷對愛片的經典臺詞總能倒背如流，也同樣能立刻想起愛片的畫面：攝影師葛列格・托藍（Gregg Toland）在《大國民》運用的斜角拍攝和強化戲劇效果的陰影；奈斯特・艾門卓斯（Néstor Almendros）在《天堂之日》（*Days of Heaven*）拍下麥田中閃動的蜂蜜色光影。又如厄尼斯特・狄克森（Ernest Dickerson）用炫目明艷的配色為史派克・李的《為所應為》加溫；愛德華・拉赫曼（Edward Lachman）在蘇菲亞・柯波拉的《少女死亡日記》（*The Virgin Suicides*）中，則以慘白與鮮明的色調交錯切換，刻劃苦悶市郊生活中的想像世界。攝影機在《神鬼認證：神鬼疑雲》和《危機倒數》晃個不停，在《鳥人》（*Birdman or* [*the Unexpected Virtue of Ignorance*]）中流暢移動，到了《驚爆焦點》則總和戲劇化的場面保持一定的距離，三者恰成對比。這幾部電影都讓我們看見：僅僅透過攝影機的放置地點和調度的方式，就能塑造片中的氣氛、時代、背景與心境。

　　在大約橫跨三〇至五〇年代的好萊塢「黃金年代」，攝影師隱身幕後，他們努力的目標是讓故事清楚單純，

把亮麗的燈光集中在明星身上，畢竟明星才是片廠最值錢的商品。四〇年代的電影工作者，受到德國表現主義和戰地攝影的影響，燈光轉為陰鬱，也帶有更多意涵。六〇、七〇年代，有了法國新浪潮運動、美國街頭攝影和紀錄片的崛起，攝影表達出更多元的觀點，也變得不再連貫而更片斷，大方展現粗糙粒子和有瑕疵的底片。

　　如今，我們身邊少不了攝影——從自家拍的影片、在社群媒體分享的小短片，到設備先進的戲院播放的大銀幕 IMAX 電影，這遙遠兩端間的每個時間點，都有代表性的現代電影——三〇、四〇年代內斂不招搖的經典電影、六〇年代晃個不停的「真實電影」（cinema verité）、九〇年代走「拾獲舊片」風的電影，一路演變至二十一世紀穿插手機、監視器、無人機拍攝片段的電影。攝影已變得無所不在，我們很容易就忘了每個畫面都可能是一件藝術品。

以光作畫

你能看到多少片中的景物？這樣夠嗎？

燈光很明顯？還是不引人注意？很自然？還是像舞臺劇效果？

燈光是刺眼還是柔和？能幫演員加分？還是清楚照出他們的皺紋和疤痕？

若問電影好不好看，我們得先看到銀幕上在幹麼才算數。

攝影要「好」，最起碼得做到演員身上的光線要夠，讓觀眾看得見演員，演員五官最突出之處也該凸顯出來。攝影的作用應該是讓大家除了看演員之外，不太費力就看得到一部電影所有重要的環節，才能獲得所需的視覺訊息：自然背景、人造環境、道具、服裝，和足以傳達故事設定及潛臺詞的無數細節。我們前面講過，拍片的種種細節有時未必是為了要大家發現——可是如此費心挑選物件、布置場景，難道只是看這些東西被陰沉的燈光吞噬？那花這麼大工夫的意義何在？

如今攝影機、鏡頭、燈具都已精密到一個程度，所以這年頭要看到拍得真的很爛的電影，其實不太容

易。新手只要觀察力夠敏銳、燈光打好，用智慧型手機也可以拍出不錯的電影。但我們倒是有可能看到拍得很草率、也沒什麼特色的片子。君不見影城裡一堆千篇一律、打光打得超亮的喜劇片，和電視上粗製濫造的情境喜劇沒什麼兩樣。無論是法拉利兄弟*（Farrelly brothers）的最新喜劇片，還是用數位捕捉動態的動作戲，都像開了高畫質電視的「動態流暢增益」（smooth-motion）功能看球賽，片中的一切都超清晰、冷冰冰、一點自然生成的模糊都沒有。（話說攝影師芮德・摩拉諾〔Reed Morano〕因為太受不了這種「動態流暢增益」的美學，索性在 Change.org 網站開了個連署陳情，要求高畫質電視製造商別再把這種畫面設為原廠設定影像。各位，我去連署了。）

　　研究顯示，電影自三○年代以來越來越暗，這是因為美國電影受了幾種影響：包括德國表現主義電影（特色是打光極少、十分集中，運用光與暗影的對比）、一戰期間的新聞影片、經濟大蕭條時期的攝影作品等。一九四一年問世的《大國民》代表電影語法的一大突破──導演奧森・威爾斯（Orson Welles）、美術總監派

* 譯註：指美國編劇暨導演勞勃・法拉利和弟弟彼得・法拉利。兩人合作的知名作品包括《阿呆與阿瓜》（*Dumb and Dumber*）（1994）、《哈啦瑪麗》（*There's Something About Mary*）（1998）。近年作品是《三個臭皮匠》（*Three Stooges*）（2012）、《阿呆與阿瓜：賤招拆招》（*Dumb and Dumber To*）（2014）。

瑞・佛格森、攝影師葛列格・托藍，三人打破了「黃金年代」的華麗與寫實傳統，運用陰沉的暗影和光束，表現該片講述的狂妄自大、眾叛親離、覆水難收等莎劇常見主題。黑色電影時期的犯罪驚悚片，也是運用類似的劇場式打光，反映片中草木皆兵與戰後苦悶的心理狀態。

　　攝影高手操控黑暗，宛如作畫高明運用留白。《教父》三部曲的攝影師戈登・威利斯因常拍暗影中的演員，而有「黑暗王子」之稱。好比《教父》知名的開場戲：大老維托・柯里昂在燈光昏暗的書房接見來求助的人，而窗外是陽光燦爛的自家花園，女兒的婚宴正熱鬧，這一景說明了他身處作奸犯科與忠於家庭的道德兩極。有趣的是威利斯在《大陰謀》中，把《華盛頓郵報》編輯部辦公室的燈光設計得極明亮；鮑伯・伍德沃德與神祕人物「深喉嚨」會面的停車場卻十分陰暗。威利斯和帕庫拉都偏愛陰影，陰影在美學上也確實是個完美的隱喻，象徵一個相互猜忌、草木皆兵的時代。

　　可惜的是，如今除了寥寥幾位師法戈登・威利斯的攝影師堅守本色外，低光源攝影已成了用濫的老招。大成本大製作的電影，用低光源是為了展現深度與嚴正的道德立場；獨立電影用低光源，是為了省下昂貴的燈光配置費用。但這兩種情況都應該秉持同樣的標準：不放出太多視覺訊息沒關係，但應該做得讓觀眾更深入劇情，不會花好一番工夫才能進入狀況。無論你多想製造黑暗的壓迫效果，都需要片刻的光線來加以中和，大家

才不會看得如墮五里霧中，永遠理不清頭緒。

　　近年把黑暗用得相當高明的電影，首推二○一五年勞勃・艾格斯（Robert Eggers）執導，描寫十七世紀一個移居新英格蘭的英國家庭的恐怖片《女巫》（The Witch）。攝影師賈林・布萊許奇（Jarin Blaschke）每場內景戲（僅一場戲例外）都只用燭光拍攝，畫面中人物的臉都蒙上琥珀色的光，背景則一片漆黑，像極了林布蘭的畫。《女巫》不僅畫面引人入勝，隨著劇情益發令人坐立難安，影像傳遞的肅穆之美，和籠罩劇中人（與觀眾）的恐懼，恰成視覺與心理上的對比。

　　艾格斯和布萊許奇是追隨七○年代前輩的腳步，他們明明有先進的攝影設備和鏡頭，卻決定只運用「自然光」（available light）——也就是不靠燈泡的自然光源，讓作品更為直率、真誠，展露不假矯飾的原貌。

　　有些導演（就像泰倫斯・馬力克）一心追求美感，但也堅持用自然光拍攝的原則。他們和攝影師大多是趁剛日出或快日落的「魔幻時刻」拍片，那時的光最溫暖，也最有光線四射的美感。馬力克詩意盎然的《天堂之日》，就是因為在魔幻時刻拍攝，才猶如以光作畫。二○一六年的奧斯卡最佳攝影獎得主《神鬼獵人》，拍出了西部大地的酷寒之美，彷彿是從內裡散發光芒，這也是在魔幻時刻拍攝的心血結晶。

　　也無怪乎《神鬼獵人》的攝影師艾曼紐爾・魯貝斯基（Emmanuel Lubezki），就是馬力克《永生樹》、《愛，穹

蒼》、《聖杯騎士》等片的老班底。這幾部電影主要都是用自然光拍攝。我當然不否認魯貝斯基在魔幻時刻拍攝的功力，只是這麼做的隱憂是演變成過分強調這種手法的美感，一來用自己的高超技巧博得觀眾的掌聲，二來巡迴宣傳時也有精采話題可聊，反倒不是為了「用攝影說故事」了。

最能讓燈光大顯身手的，就是回溯歷史的場面。除《天堂之日》外，勞勃・阿特曼的《花村》、庫柏力克的《亂世兒女》，都是七〇年代極具影響力的佳作。《花村》是以美國西北部為背景，但阿特曼與攝影師維爾莫斯・齊格蒙（Vilmos Zsigmond）設計出煙霧瀰漫的西部片氛圍；《亂世兒女》特別在於庫柏力克和攝影師約翰・艾爾考特（John Alcott）大部分的鏡頭都只用燭光拍攝（加上反光板）。《亂世兒女》的精心構圖、如畫影像，為日後的古裝劇立下了準則——好比伊斯麥・墨詮與詹姆斯・艾佛瑞雙人組的系列作品，及無數的珍・奧斯汀小說改編電影。而《花村》如夢似幻的美學，則成為整個七〇年代的視覺典範，讓之後的史蒂芬・索德柏、保羅・湯瑪斯・安德森（Paul Thomas Anderson）、蘇菲亞・柯波拉等導演，在拍以那段時期為背景的電影時紛紛效法。

柔和的輪廓、迷濛的柔光已成眾人熟知的歷史劇同義詞，因此只要有哪位導演打破這傳統，就代表大膽破格之舉——例如約翰・塞爾斯的《暴亂風雲》（Matewan），和凱莉・萊克特（Kelly Reichardt）的《險路捷徑》（Meek's

Cutoff），兩片都不走柔和路線，而且調性與畫面都犀利寫實得嚇人。勞勃・阿特曼以英國愛德華時代為背景的《謎霧莊園》（*Gosford Park*），揚棄多數歷史劇視覺上工整精確的套路，改走較鬆散且更即興發揮的路線──這形同告訴觀眾一定要注意看，否則就可能遺漏什麼。而史蒂芬・史匹柏的二戰電影《戰馬》（*War Horse*），則洋溢他和攝影師亞努斯・卡明斯基（Janusz Kamiński）刻意營造精雕細琢、《亂世佳人》般「黃金年代」的劇場風──這令人耳目一新的選擇，也是受原著的傳奇浪漫色彩與神話象徵主義啟發的結果。（史匹柏和卡明斯基重製的一個效果是「主光」〔key lighting〕，這種經典打光技術是用特定的聚焦燈光打在明星身上，使其散發出充滿幸福感的耀眼光采。）

　　史蒂芬・索德柏也喜歡採用靈活的打光法。他在《永不妥協》（*Erin Brockovich*）、《瞞天過海》系列等主流賣座片中，遵循保守的傳統做法；但拍預算較少的作品時，就相對不那麼要求嚴謹和精準。就算是《爆料大師》（*The Informant!*）、《全境擴散》（*Contagion*）這種規模較大的片子，他仍樂於打破傳統打光守則，讓片中明星隱沒於背光的陰影中，或用窗外（或其他光源）射進的大量強光，把畫面「洗白」。懂得拿捏分寸的電影工作者，就算打光有「誤」，也能強化全片的氣氛、臨場感和主要故事線。

攝影機在哪裡？

攝影機在哪裡？為什麼在那裡？

攝影機的位置如何影響某些場景的情緒衝擊力？

假如攝影機移動了，原因是什麼？

燈光就位後，攝影師最重要的決定，就是攝影機該放哪兒、該不該動、何時移動。攝影師也總是會與導演密切討論，或依照導演的指示再拍板定案。學生電影很明顯的一個特徵，就是攝影機完全停不下來──一種是像不聽話的澆花水管在畫格裡晃來晃去；另一種則是拍攝角度「別出心裁」，想拍成藝術風，卻往往令人出戲，也不符合敘事邏輯。

　　攝影機的位置是一門奧妙的藝術，對一場戲和整部片卻有極大的心理影響力。我印象中看得很過癮的幾部片，攝影機根本很少移動。其一是高佛利‧瑞吉歐（Godfrey Reggio）的紀錄片《訪客》（*Visitors*），以帶有神祕色彩的手法，刻劃人類和人與環境之間的關係。其二是記錄二〇一三年烏克蘭示威抗爭的《獨立廣場》（*Maidan*），兩部都是近年令人激賞的佳片。還有珊姆‧泰勒－伍德

（Sam Taylor-Wood）為倫敦國家肖像藝廊拍的大衛・貝克漢（David Beckham）影像紀實，不但大膽拍成劇情片的長度，而且攝影機還只對準集訓完累到小睡的貝克漢。這幾部電影受了安迪・沃荷（Andy Warhol）拍的《帝國》（*Empire*）（1964）與《眠》（*Sleep*）（1963）等實驗電影的啟迪，既如繪畫又似雕塑，絲毫不顯沉悶，光是用文風不動的畫格捕捉到的東西，就創造出極大的動感與張力。

　　如今，運用攝影機位置展現企圖心的導演已然少見。看「定場鏡頭」（establishing shot）的悲慘命運就知道了。在大銀幕史詩片的時代，有些導演（例如大衛・連〔David Lean〕）偶爾會用宏偉的遠景鏡頭拍攝壯闊的風景，讓觀眾知道故事發生地，同時也為接下來的美感體驗與心理變化預作準備（不妨回想《阿拉伯的勞倫斯》或《齊瓦哥醫生》）。這種畫面就像在說：「放輕鬆。你將前往某個時空，展開刺激又精采的旅程，和你無趣的日常生活完全不同。」

　　現在的導演很清楚觀眾會在大銀幕上看自己的作品，也很可能在 iPhone 上看，所以覺得拍「鏡頭涵蓋」（coverage）就夠了（也就是用幾種必要角度來拍一個場景，供剪接時挑選），這通常包括每場戲實體場景必備的定場鏡頭，和一連串照到演員胸部以上的中特寫鏡頭（medium close-up，簡稱 MCU）和特寫鏡頭，再把後面這兩種鏡頭照本宣科穿插在一起。這種做法很有效率、很實用，也完全沒有想像空間，也就是大家都知道希區考克

最討厭的「有人在講話的電影」，是主流電影貧乏無味之極致、自願變蠢的表現。更嚴重的是，這形同把電影禁錮在人造畫面與剪接設定的結構中，無趣又虛偽，觀眾沒法進入狀況，只是單純看著鏡頭跳來跳去。此外，濫用中特寫鏡頭，不僅讓片子視覺面沉悶，情緒面也空虛。美術總監珍寧・歐波沃對我說過，她和攝影師常常在吵的一件事是：「我會跟他們說：『要是你這一幕又是只有兩個演員站在牆壁前面，你就到停車場去找我，我會給你兩個燈架、一捲黑的 Duvetyne（拍攝背景用的吸光布料）。你去把梳化、服裝、對白都搞好，再看有多少人會來看這部電影。』我們不是在拍三面都有觀眾的舞臺劇。大家看電影，最起碼有部分是為了看別人在不同環境下的那種樂趣。人家花錢不是來看演員在牆壁前面講話。」[1]

　　《大國民》的攝影師葛列格・托藍似乎全片都把攝影機放得很低，仰望主角查爾斯・佛斯特・肯恩，以賦予他凌人的氣勢與地位。這種拍攝技法稱為「斜角」（Dutch angle），托藍在此片用這種角度，傳達的不僅是肯恩日益增長的權力，也是他對自己逐漸扭曲的觀感。小津安二郎則用別有意涵的低角度，來拍四〇、五〇年代日本的平民生活，用與視線齊平的高度，看劇中人在各種低矮的平面上來來去去。在《為所應為》中，史派克・李和攝影師厄尼斯特・狄克森結合低角度鏡頭和劇烈的攝影機移動，表現八〇年代布魯克林區炎夏中一

觸即發的緊張感。和前述這些電影相反的例子，如《貓女》（*Catwoman*）、《地球戰場》（*Battlefield Earth*）、《蝙蝠俠4：急凍人》等片，則刻意用誇張的角度拍攝，僅是為了讓觀眾不去注意乏味的劇情、差勁的對話、糟糕的特效。

　　史派克・李除了拍攝角度獨樹一格外，幾乎都會用「雙推軌」（double-dolly）移動攝影機，這已成了他的招牌。做法是讓演員站在推軌的臺車上，攝影機架在同一軌道的另一臺車上，再讓兩架臺車朝同一方向一起移動，這樣拍攝會有種夢境般的玄妙效果，讓演員宛如騰空。史派克・李的《25小時》中，安娜・派昆（Anna Paquin）飾演的角色在人聲鼎沸的夜店中穿梭時，他就是用這種拍攝技巧，表現她已扭曲的感知。在《黑潮麥爾坎X》（*Malcolm X*）中，丹佐・華盛頓飾演的麥爾坎X前往奧杜邦會堂（Audubon Ballroom）（隨後即在此遭暗殺）時，史派克・李同樣用了這種拍法。影評人與觀眾雖不盡贊同這種炫技的方式（有人覺得是沒必要的賣弄；有人認為是高明的藝術風格），雙推軌鏡頭卻展現了一位導演的原則，不斷在每場戲中盡力融合感情表現與電影價值。「我希望我的作品中有充沛的能量、動感和活力。」他說：「用別的方式拍，我覺得就太像電視了。」[2]

　　很多導演也像史派克・李，覺得靜止不動的攝影機就等於死了。他們希望攝影機不管是放在推軌臺車上也好，由人工操作也好，吊在搖臂上也好，總之一定要動

起來。

這種效果對觀眾來說也有它的作用：勞勃・阿特曼在處理人多的場面時，常請攝影機操作員用橫搖（也就是讓攝影機從場景這頭水平移至那頭）和拉近（快速推進鏡頭以拍攝特寫）的手法，協助觀眾在一堆臉孔與聲音間理出頭緒。大衛・歐羅素則習慣用攝影機穩定器（Steadicam），也就是由操作員穿戴在身上的可攜式攝影機，讓攝影機可以自由穿梭畫面其中或四周，讓戲進行得更流暢，臨場感也更強。這種拍攝風格，很符合大衛・歐羅素的作風——他拍的鏡次極少，又喜歡站得離演員很近，適時給演員提示。「我總是在攝影機旁邊。」他這麼對我說，而且他還偏好「很大的前景和很深的背景」。更重要的是，「我不會叫攝影機停下來。我們會隨機應變就一個鏡次一直拍下去。這樣不停機拍到差不多一半，就不再是狄尼洛所謂的『自己私下練的完美版本』了。」[3]

老實說，會動的攝影機也可能有非常刺激的效果。《四海好傢伙》中，鏡頭一路跟著雷・李歐塔（Ray Liotta）和洛琳・布萊克（Lorraine Bracco），進了科帕卡巴納（Copacabana）夜總會，穿過好幾條後臺通道，進出廚房，同時搭配「水晶合唱團」（The Crystals）唱的〈然後他吻了我〉（Then He Kissed Me），讓人看得大呼過癮。這是跟隨鏡頭（tracking shot）的標準範例，攝影機要一直跟在劇中人旁邊或後面——以此片來說，是用攝影機穩定器尾隨

兩個角色，不過跟隨鏡頭的拍法，有時也會是把攝影機
固定在臺車上，順著軌道推動。

　　但《四海好傢伙》的跟隨鏡頭可不止是炫技，它精確
拍出了洛琳·布萊克飾演的角色這一路上的種種體會——
發現新天地的驚喜、五光十色的誘惑，以及透過男伴體會
大權在握之感。戴倫·亞洛諾夫斯基在《力挽狂瀾》（The
Wrestler）和《黑天鵝》中，也都請攝影師緊緊尾隨主角，
這「主觀攝影機」形同鼓勵觀眾極盡所能占據每位演員的
私密身心空間。

　　有時我們看電影看得如癡如醉，就是因為這些精
采絕倫的時刻：《美人計》中，鏡頭從高處一路向下推
進，最後聚焦在英格麗·褒曼緊握的鑰匙。奧森·威
爾斯《歷劫佳人》（Touch of Evil）的開場戲，鏡頭先升高
再拉遠，讓觀眾看見墨西哥提華納（Tijuana）熱鬧的街
道。《贖罪》中敦克爾克大撤退的那場戲，鏡頭從左向
右，又從右向左拍攝海灘全景。亞歷山大·蘇古洛夫
（Alexander Sokurov）的《創世紀》（Russian Ark）在聖彼得堡
的隱士盧博物館（Hermitage Museum）一氣呵成，一鏡到底
拍完。《迷魂記》中複雜的推進鏡頭，結合反向的推軌
鏡頭，把男主角詹姆斯·史都華在劇中深恐墜落的心理
表現得絲絲入扣。約翰·艾爾考特在《鬼店》中用持續
的長拍鏡頭，不斷在「全景飯店」鋪了地毯的通道和偌
大的房間內游移，強化了美術設計製造的心理力量——
倘若用傳統切得較零碎的方式來拍，肯定會破壞這種感

覺。

　　我們從前述的這些例子可以看到，移動攝影機能展現活力、戲劇格局、磅礡氣勢，和生死交關的急迫感。這些手法不僅顯示導演敢拚敢衝的企圖心，加上拍攝難度極高（演員的臺詞和動作都得一次到位；工作人員要把陰影、反射影像、麥克風、拍攝所需的各種器材等等都藏好，也需要相當的專業技術），而成為影評人和電影同業推崇的典範。

　　然而，勇於嘗試大膽作風和炫技還是有重要的差異。一部電影視覺上做得再花稍，也不該讓大家的注意力偏離故事和角色，更不應比故事和角色還搶戲。要是哪天你看見片中兩人對話，同時攝影機又繞著這兩人瘋狂轉圈，不妨問問自己，這樣拍除了讓你沒法專心看那兩人講話之外，到底達成了什麼效果。

　　繼跟隨鏡頭之後，最常見的攝影機移動方式就是晃動（或任由攝影機晃動），這可以追溯到六〇年代美國的「真實電影」紀錄片運動，也稱之為「觀察性電影」或「直接電影」。這一派的電影工作者，揚棄事先排練的訪談與旁白敘事，而在不擾亂現場、從旁觀察的情況下，拍（或貌似在拍攝）事件發生的實況。當年收音與拍攝器材沒那麼重，攜帶較方便，攝影機可以不必配腳架，直接由操作員拿攝影機和拍攝對象同行，因此拍出來的影片毫無流暢性可言，象徵那個世代亟欲追求真實和自發性，也不信任經過精心編排做出來的成果。

一九六六年以阿爾及爾反法暴動為背景的劇情片《阿爾及爾之戰》(*The Battle of Algiers*)，因拍攝手法太過逼真，導演吉洛・龐提科沃 (Gillo Pontecorvo) 還得在片頭另加聲明文字，向觀眾保證這是經過設計和排練演出的劇情片，不是紀錄片。

《冷酷媒體》(*Medium Cool*) 是「真實電影」美學早期的傑出作品，導演是攝影師出身的海斯科・韋克斯勒 (Haskell Wexler)，以一九六八年在芝加哥舉行的美國民主黨全國大會為背景，把虛構的情節和大會期間發生的真實暴力事件融合為劇情片。他讓攝影機走上街頭拍攝真人，再把這些鏡頭不露痕跡融入反映時代議題的故事中。約翰・卡薩維提斯＊與後來的丹麥導演團體「逗馬宣言」(Dogme 95) 在拍室內戲時都用手持攝影機，透過不穩定晃動和近到咄咄逼人的特寫鏡頭，傳達焦慮和鬱積的強烈情感。

近年如保羅・葛林格拉斯 (Paul Greengrass)、凱瑟琳・畢格羅，還有《厄夜叢林》及同樣走「拾獲舊片」路線拍恐怖片的眾導演，也都採用「真實電影」晃個不停的影像語法，例如以手持拍攝風格聞名的攝影師巴瑞・艾克洛德 (Barry Ackroyd)，他的作品包括與保羅・葛林格拉

＊ 譯註：John Cassavetes（1929-1989），美國電影演員、導演。執導的知名作品包括《面孔》(*Faces*)、《大丈夫》(*Husbands*)、《受影響的女人》(*A Woman Under the Influence*) 等。

斯合作的《聯航 93》（*United 93*）和《神鬼認證：傑森包
恩》（*Jason Bourne*），及凱瑟琳‧畢格羅的《危機倒數》。
亞努斯‧卡明斯基在史蒂芬‧史匹柏的《搶救雷恩大兵》
（*Saving Private Ryan*）也用了同樣的手法，他認為開場的諾
曼第登陸戲，酷似毫不矯飾、場面混亂的新聞影片，而
同樣出自他鏡頭下的《辛德勒的名單》，則盡量做到在
現場偷拍的感覺，而不是拍下經過設計的動作。

　　想當然耳，不時晃動、不穩定的運鏡也大舉入侵動作
片，創造出全新的視覺語言，連用筆電看電影的觀眾也能
看得過癮。當然你可以說《神鬼認證》系列作品和《危機
倒數》這種電影，以晃動畫面來表現失憶的驚惶與戰爭
的亂象，自然有它的道理。只是這種拍法到了普通導演手
裡，就成了表現「前衛」和「原汁原味」的浮濫同義詞，
畢竟這種片子的劇本千篇一律，毫無「前衛」和「原汁
原味」可言。麥可‧貝（Michael Bay）在《絕地任務》（*The
Rock*）中不斷搖晃攝影機，就是為搖而搖，讓視覺體驗變
得難以連貫、毫無意義，坦白說，也著實乏味得可以。
攝影機是我們進入銀幕世界的途徑，問題在於拍片的人
是用攝影機把我們拉得更近？讓我們和那個世界保持一
定距離？還是把我們完全排除在外？

黃金比例

景框是什麼形狀？景框用什麼方式決定我看到什麼？看不到什麼？

景框裡有什麼？是很多元素擠在一起？還是零零落落？是人為構圖？還是隨興拼湊？人物彼此間的位置為何？

景框內從前景到背景的所有東西，焦點是否清楚？或前景十分清楚，背景模糊？

畫家作畫會遵循黃金比例的概念，也就是畫布上的物體需依照精確的數學公式放置。電影也有類似的法則，即使往往純粹是導演和攝影師的直覺說了算。厲害的電影工作者都清楚演員與背景間的位置該是如何，才能讓畫面好看又有含義。

電影最基本的語法，是以三種鏡頭為基礎，包括遠景（long shot）、中景（medium shot）、特寫（close-up）。遠景鏡頭（也稱為寬鏡頭，wide shot）涵蓋極大的實體空間：假如畫面的主體是人，這樣拍常代表人臣服於自然或人為的環境。遠景鏡頭會提供時空層面的大量背景資

料，因此大多用來做前面提過的定場鏡頭。不過遠景鏡頭若用得好，也會有反常的奇效，就像希區考克《衝破鐵幕》（*Torn Curtain*）中的一場關鍵戲，保羅・紐曼（Paul Newman）要對茱莉・安德魯絲（Julie Andrews）透露（其實觀眾已經知道的）祕密，用的就是無聲的遠景鏡頭，與一般大眾習慣的兩人談話特寫鏡頭大異其趣。

中景鏡頭呈現大多數人的生活動態、與他人的互動和對話。攝影機距演員大約數呎，所以演員只有上半身入鏡（請勿把「中景鏡頭」和之前提過的「中特寫鏡頭」搞混，「中特寫鏡頭」是拍攝胸部以上）。中景鏡頭對敏銳善感的導演如小津安二郎、法蘭索瓦・楚浮（François Truffaut）而言，可以表達設身處地的同情，或帶著嘲諷的淡漠。無奈更常見的情況是：中景鏡頭成了最偷懶的拍片方式，拍出來的東西也乏善可陳。

特寫鏡頭要把攝影機拉得很近，離拍攝對象的臉不過幾吋而已。真要講特寫鏡頭在電影語言的重要性之變遷，八成可以寫本書了。在「黃金年代」，用特寫鏡頭拍葛麗泰・嘉寶、瑪琳・黛德麗（Marlene Dietrich）、克拉克・蓋博（Clark Gable）、貝蒂・戴維斯這些明星，最能散發好萊塢的名人光芒，滿足觀眾的渴望。一九二八年由瑪莉亞・法奧康涅蒂主演的《聖女貞德受難記》，乃至四十年後，英格瑪・柏格曼（Ingmar Bergman）、約翰・卡薩維提斯這兩位導演及其徒子徒孫的作品中，特寫鏡頭是描寫心理深層狀態的電影語言，揭露角色的脆弱面與缺陷，

也常出人意表，甚至令人不快。

　　如今，特寫鏡頭已經變成某種電影最愛用的萬靈丹，這種片子的導演，自己也知道拍出來的東西在院線待不了多久，就會淪落到大家用手機看的地步。電影工作者固然必須因應日新月異的科技，但在我看來，動不動就來個特寫鏡頭的拍片公式，形同剝奪電影美學與情緒力量中最關鍵的要素。所幸這世上還剩下某些導演深諳特寫鏡頭的美學與情緒力量，像大衛・林區（David Lynch）會把鏡頭貼得極近（讓人看得不太舒服），來表現角色腦中的想法；又如馬丁・史柯西斯的《四海好傢伙》不斷把鏡頭推進推進再推進，在男主角亨利・希爾（Henry Hill）生活即將全面崩盤的那一刻，變成特寫鏡頭（這部電影可謂對一個緊密的家族式組織近乎人類學角度的觀察紀錄，而這是全片難得出現的幾個特寫鏡頭之一）。

　　更難得的是勇於把攝影機往後拉，讓演員在同場戲中一起發揮，運用全身每一吋傳達身體與情緒間的關係。二〇一六年的《驚爆焦點》講的是一群記者深入調查天主教教會性侵幼童事件，一反常態讓攝影機大幅後退，給觀眾充分的訊息，以了解這幾位記者所處的大環境，和在這種環境下彼此間的關係。「我尊重這些人表演的空間。」導演湯姆・麥卡錫在該片問世後表示：「我也讓這種做法引導大家。」

　　湯姆・麥卡錫和該片攝影師高柳雅暢（Masanobu Takayanagi）都覺得，特寫＋特寫＋中景鏡頭的這種組合，

會削減片中專業場域的逼真度，也無法確實掌握演員合體後彼此間的化學作用，但那正是全片敘事張力與推進力的主要來源。「過了一陣子，我們的拍法就非常明確了。」麥卡錫如此形容他與高柳雅暢合作的經過：「我們發現這些演員非常進入狀況，所以只要把攝影機架好，讓他們講話，有需要的時候再推進去拍特寫。」[4]

「給演員足夠的空間」對拍歌舞片極為重要，而看歌舞片的樂趣之一，正在於欣賞兩個人完美同步的動作。我們不妨把佛雷・亞斯坦和金潔・羅傑斯（Ginger Rogers）合演的《禮帽》（*Top Hat*）、《柳暗花明》（*The Gay Divorcee*）等經典，和當代的《芝加哥》（*Chicago*）、《夢幻女郎》（*Dreamgirls*）這類充斥特寫鏡頭的歌舞片對照一番，省思「歌舞劇」這種偉大的視覺語言已淪落至何等境地。現在的歌舞片不僅鏡頭逼得太近，剪接也做得太過，往往把舞蹈剪得七零八落，讓人看不懂，也不好看。

敘事電影即使沒有音樂，靠肢體動作同樣能達意，也同樣精采。要調度電影演員在劇場式的空間內表演（也稱之為「設計布局」，staging），已快成為失傳的藝術，不過若是安排得當，則是難能可貴的奇景──就像《狂宴》（*Big Night*）幾近無聲的結尾戲，史丹利・圖奇和東尼・沙霍柏（Tony Shalhoub）從尷尬相對到並肩而坐默默吃早餐，雖沒有音樂與對白，卻清楚展現了兩人的默契與兄弟情。

導演除了利用「設計布局」把動作限制在一定範圍

內，還可以調整畫面比例（aspect ratio），也就是畫面的寬高比。現在的美國電影大多是用 1.85:1 的比例拍攝，代表寬幾乎是高的兩倍。近年有些導演改用 2.35:1（及更寬）的寬銀幕設定，像克里斯多福・諾蘭（《全面啟動》、《星際效應》、《黑暗騎士》系列電影）、昆汀・塔倫提諾（《八惡人》〔*The Hateful Eight*〕）、保羅・湯瑪斯・安德森（《世紀教主》〔*The Master*〕）、伊納利圖（《神鬼獵人》）、巴瑞・詹金斯（Barry Jenkins）（《月光下的藍色男孩》〔*Moonlight*〕）等人皆好此道。

諾蘭的作品和《神鬼獵人》這類風景壯闊的史詩片，時空背景都有豐富的視覺元素，寬銀幕便成了理所當然的選擇，但寬銀幕不僅是用來拍風景而已。在寬銀幕的景框內去探索張力和移動的各種可能，為片中的環境架構出某種觀察入微之感，也是一大樂事。我為《世紀教主》採訪保羅・湯瑪斯・安德森時，他說這部片或許有可能變成「一齣小小的室內劇」[5]。但他決定用六十五毫米膠卷拍攝（這種寬膠卷令人想起五〇年代如《北西北》〔*North by Northwest*〕、《迷魂記》那樣的經典之作），讓片子有種歷史劇的時代感和質地（我們視為傳統的主流電影，大多是用三十五毫米膠卷拍攝）。

景框變寬，造成的視覺衝擊也大為不同，端賴導演如何設計景框中的動作。琳恩・蘭姆齊（Lynne Ramsay）為拍《凱文怎麼了》（*We Need to Talk About Kevin*），一反慣例改用特寬銀幕規格拍攝。該片女主角蒂妲・史雲頓認為這

種規格「是拍戰爭片、拍西部片的景框，拍正面對決的場面，太帥了。」[6] 這個決定最後證明相當成功，除了因為切合主題之外（此片是講一個家庭的內戰），也因寬景框給了演員更多的時間完成長鏡次──全片並未千篇一律把鏡頭移進和拉遠，而是結合許多遠景鏡頭，不僅效果更佳，也在劇情逐漸推進中累積氣勢和張力。

巴瑞・詹金斯和攝影師詹姆斯・萊克斯頓（James Laxton）為二〇一六年的作品《月光下的藍色男孩》選擇了同樣的寬銀幕規格。「我們原本想用 2.35:1 的比例拍，只是不像西部片那樣。」詹金斯說。該片的背景設定在邁阿密，也是巴瑞・詹金斯的老家，主角是一名出身貧困的少年，面對吸毒的母親、犯罪猖獗的成長環境、世俗對「男子漢」定義的狹隘觀點，辛苦摸索著自己的性別認同。詹金斯決定用這種比例，拍出少年在邁阿密無邊的熱帶氛圍中，近乎迷失自己的感覺。

「我記憶中的邁阿密，是非常遼闊、開放、寬廣的地方，非常濃的綠，很強很亮的光，還有藍天。」詹金斯說：「不過我也覺得很孤立，像被框住的感覺。」為了在寬景框內拍出那種孤立感，詹金斯「希望他（主角）有很大的空間，只是他寧願不用……他想去哪裡都可以，但是他選擇待在自己的框框裡。」[7]

凱莉・萊克特二〇一〇年的西部片《險路捷徑》，用的畫面比例是幾近正方形的 1.33:1，頗有安東尼・曼（Anthony Mann）和霍華・霍克斯西部片的方正之風。她這

麼做多少是向前輩致敬，同時也想表現主角的觀點——
片中主角是遷居西部生根落戶的老百姓，能思考的只有
眼前的事。（「寬銀幕上，有明天，有昨天。」凱莉・萊
克特在該片於「日舞影展」〔Sundance Film Festival〕首映後，
對此的說明是：「正方形卻能讓我們和劇中人一同處在
當下。」[8]）

　　匈牙利導演拉斯洛・奈姆許（László Nemes）的《索爾
之子》（Son of Saul）也走類似的窄版風，選擇了 1.37:1 的
比例。該片是以奧斯威辛集中營為背景，用第一人稱
敘事，而攝影師馬戴斯・艾德里（Mátyás Erdély）以手持
攝影機拍出了命懸一線的急迫感。對拉斯洛・奈姆許而
言，選擇這種尺寸的景框，不僅是出於美學，也有道德
考量——與其重複「無法重現，也不應觸碰或操弄的影
像」[9]，他寧願把集中營駭人的一面隔絕在景框外，請
觀眾自行想像那無法形容的慘絕人寰。這幾年把畫面比
例玩得最淋漓盡致的，當屬札維耶・多蘭（Xavier Dolan）
的《親愛媽咪》（Mommy），全片幾乎是用 1:1 的畫面比例
拍成，造成視覺上緊迫逼人的效果——這個比例一直維
持到主角勇於走出框架，伸出雙手，彷彿把畫面兩邊拉
開，拉寬了景框，也開拓了他原本狹隘的視野。

　　導演和攝影師一起做的重大決定之中，「要用哪種
鏡頭」應屬名列前茅。廣角鏡頭的景深並不深，所以站
在前景的演員，可說是唯一對焦清楚的元素，背景則變
得模糊，只是程度不一而已。窄角或所謂「長鏡頭」的

景深則深得多，畫面中各個元素都能非常清晰，輪廓也清楚。運用長鏡頭最有名的，就是葛瑞格‧托藍在《大國民》中的深焦鏡頭（deep-focus shots）。主角肯恩一生的起伏，不僅表現在他的言行舉止，也反映在他亟欲掌控的一景一物上，而在精心設計的運鏡下，這些景物顯得格外清晰。（雖說在奧森‧威爾斯的作品中，《大國民》是把深焦鏡頭用得最靈活的代表作，我也極欣賞攝影師史丹利‧柯提茲〔Stanley Cortez〕在《安柏森家族》展現的功力，讓一棟歷經十九世紀末、二十世紀初的大宅院，不斷演化出自己的個性。）艾倫‧帕庫拉與戈登‧威利斯在《大陰謀》中，也運用深焦鏡頭製造相當搶眼的效果。他們用了一種稱為「裂焦濾鏡」（split diopter）的鏡頭，可以垂直或水平分割景框中央。在某幾場戲中，用這種濾鏡可以把景框中的一切都拍得很清楚。他們讓兩名在辦公的記者主角置於前景講著電話，《華盛頓郵報》編輯部的同仁則在背景穿梭忙碌，但細節同樣很清楚，不像一般情況下，背景多半只是糊成一團，可有可無。

　　大衛‧芬奇的攝影老班底是傑夫‧克洛能維斯（Jeff Cronenweth），他倆拍《社群網戰》時用的景深很淺，把幾位主角彼此之間的言語交鋒，放在鏡頭前方與中央，也集中在觀眾的注意廣度之內。薛尼‧盧梅（Sidney Lumet）和攝影師波瑞斯‧考夫曼（Boris Kaufman）拍《十二怒漢》時，用漸進的方式使用長鏡頭，製造越來越深的景深，同時也把攝影機從略高於演員視平線的高度，逐

漸移動到視平線之下，形成一種壓迫感和益發緊繃的張力。全片最後一個畫面，是陪審員終於離開法院大廈，盧梅和考夫曼選擇用廣角鏡頭來拍，盧梅後來的解釋是：「這是為了給大家空間，讓大家在越來越透不過氣的兩小時之後，終於能喘口氣。」[10]

　　要讓一般大眾分辨導演用的是四十毫米或十七毫米鏡頭，應該是不可能的任務，不過我們還是可以察覺：拍抒情的畫面和寫實的畫面，用的鏡頭就是不同。柯恩兄弟常用廣角的「魚眼」鏡頭製造荒誕的效果（如《扶養亞利桑納》〔*Raising Arizona*〕）；泰瑞・吉廉（Terry Gilliam）也是廣角鏡頭的箇中高手，最為人津津樂道的就是他借未來諷喻現代的超現實科幻名片《巴西》（*Brazil*）。魏斯・安德森的註冊商標，則是用傳統的畫面比例，搭配適用寬銀幕的鏡頭，景框周圍因此會略呈弧形——這讓畫面看來有點像畫作，加上他的場景設計向來經過精心構圖，近乎神經質般講究對稱，這種鏡頭會讓場景更有種娃娃屋的感覺。電影進入數位時代後，數位攝影機拍出的影像多半乾淨俐落，欠缺質感層次，但攝影師運用不同的鏡頭，能為冷冰冰的數位攝影機拓展廣度和配色——就像哈里斯・薩維迪斯（Harris Savides）與蘇菲亞・柯波拉合作的《迷失某地》（*Somewhere*）和《星光大盜》（*The Bling Ring*）；又如《女巫》中使用骨董鏡頭，讓全片散發柔光與古意。電影就像生活中絕大多數的哲學問題，我們對它的認知，往往端賴於它用何種型態呈現。

色彩與粒子

片中的色彩是深色？鮮豔？刷白？還是幾乎不存在？
假如是黑白電影，對比是否強烈？或只有單色調？
畫面是否流暢？還是有手作感？粒子是粗糙或細緻？

一流的電影有自己的溫度和質感，感覺幾乎可以摸得出來。

　　你看的片子是黑白還是彩色？假如是黑白片，明暗對比是偏柔和，或強烈大膽？假如是彩色的，色調是十分飽和、豐富、濃烈？或全部刷淡？走粉色系？還是只有單色？畫面是賞心悅目或惹人不快？寫實風還是夢幻風？是考究如畫，還是像街拍紀錄片不假修飾？這些做法沒有絕對的孰優孰劣，完全取決於片子的背景設定和故事。如果拍的是現代紐約市某個毒蟲，有的導演可能會盡量避免亮麗的色彩，也不會打美美的燈光，以傳達即時感和真實感。假設主題是洛杉磯的跨性別特種行業，或許會有導演選擇鮮明的色調，讓全片散發開朗奔放的活力。這兩種做法都合乎常規，只是我自己更偏愛用色不按牌理出牌的電影人——好比為慘澹絕望的場景

注入生氣蓬勃的活潑色彩；拍古裝片時捨棄慣用的金光閃閃，改走更冷硬的寫實路線。

　　我頭一次發現攝影也是一門學問（而且有自己的物質觀和審美觀），要說回八〇年代。那時我住紐約，城裡仍有好些專門放經典老電影的戲院。我就在某次的回顧影展，首次看了亞歷山大・麥肯德里克（Alexander Mackendrick）一九五七年的作品《成功的滋味》，一部描寫新聞從業人員假公濟私、不擇手段的電影。

　　我是搖筆桿的，片中輪番上陣的連發妙語（出自麥肯德里克和克利佛・歐戴茲〔Clifford Odets〕之手），搭配艾爾莫・伯恩斯坦（Elmer Bernstein）爵士風十足的配樂，自然深深吸引了我。片中的場景更令我看得入迷——幾乎清一色曼哈頓俱樂部的夜景、雨中的街道，再加上這是黑白片，把紐約的光采與不堪都拍了出來，宛如維吉＊（Weegee）的攝影作品從平面變立體，你看得到這城市內裡的光鮮和腐敗。過了幾年，我重看史柯西斯的拳擊片《蠻牛》，立時發現該片攝影師麥克・查普曼（Michael Chapman）浮光閃動、比例誇大的黑白攝影，是承襲自《成功的滋味》。

＊ 譯註：本名亞瑟・費利希（Usher Fellig, 1899-1968）生於東歐，後隨家人移民美國，於三〇年代活躍於紐約，成為自由攝影師，專門拍攝刑案、火災等社會新聞，常比警方還早到現場，據說因此而有了發音類似碟仙（Ouija）的綽號「維吉」。

　　《成功的滋味》的攝影師是數一數二的攝影大師黃宗霑（James Wong Howe，他因擅長運用大量陰影，而有「低調黃」之稱），他真的把片中的夜總會場景上了油，好拍出俗艷又具誘惑力的閃亮效果。我看《成功的滋味》那陣子，史派克・李正好推出《美夢成箴》（She's Gotta Have It）；吉姆・賈木許（Jim Jarmusch）則有《天堂陌影》（Stranger Than Paradise）上片。這兩部電影都是黑白片，卻有迴異的目標和效果。史派克・李和攝影師厄尼斯特・狄克森用極簡的配色模仿紀錄片的樣貌，演員也直接對著鏡頭說話。賈木許和攝影師湯姆・迪奇羅（Tom DiCillo）則在三個不同的地點，拍攝一連串風格一致的靜態鏡頭，用類似短篇故事的手法，在每個「章節」最末切至黑幕，凸顯荒誕的幽默，匯集成賈木許形容的「用電影做的相簿」，主題是「『外來客』眼中的美國」。[11]

　　電影人常用黑白喚起片中的時代感——好比一九七一年的《最後一場電影》（The Last Picture Show）、一九九三年的《辛德勒的名單》、史蒂芬・索德柏二〇〇六年的《柏林迷宮》（還特意用了符合那個時代的 1.66:1 畫面比例），和二〇一一年的《大藝術家》（The Artist）。如果不用黑白攝影，全彩電影也可大幅降低色彩飽和度，來做出同樣的時代感，就像柯恩兄弟和攝影師羅傑・狄金斯（Roger Deakins），用數位方式把《霹靂高手》的色調做成經濟大蕭條時期老照片的紅棕色；《醉鄉民謠》（Inside Llewyn Davis）則與布魯諾・戴邦奈爾（Bruno

Delbonnel）合作，設定成六〇年代死氣沉沉的暗灰。近年
把黑白攝影用得相當精采的佳作，則是費頓・帕帕邁可
（Phedon Papamichael）掌鏡的《內布拉斯加》（*Nebraska*）。這
部亦莊亦諧的電影是記述一對父子的公路旅行，這種題
材一不小心，很容易變成在嘲弄劇中主角那種美國鄉下
人，但在費頓・帕帕邁可和導演亞歷山大・潘恩的鏡頭
下，《內布拉斯加》中的人與景都有了自己的分量、個
性與重要性，宛如安索・亞當斯（Ansel Adams）的攝影作
品（對了，此片用寬銀幕畫面比例拍攝，更加強了這效
果）。無論是為了懷舊，或為寫實主義增添獨特風格，
黑白攝影都能召喚老電影的感覺，在不覺間啟動觀眾某
種深層的狀態，大家憑直覺就明白，電影在邀請我們進
入某個暫時脫離現實生活的空間。

　　我對黑白攝影產生興趣，是拜《成功的滋味》之
賜；讓我了解鮮豔的色彩對一部電影至為關鍵、足以
讓全片展現另一層面的特性，則要歸功於麥克・鮑威
爾（Michael Powell）和艾莫里克・普瑞斯柏格（Emeric
Pressburger）（這雙人組因合組的製片公司名為「射手」
〔The Archers〕，也有「射手」之稱）。他們倆一九四八年
的作品《紅菱艷》（*The Red Shoes*）是以特藝彩色拍攝，這
在當時還是相當新奇的底片，僅有寶石般的紅綠兩色。
和他們搭檔的攝影師傑克・卡迪夫（Jack Cardiff）非常
擅長運用鮮豔的特藝彩色，拍出美到近乎刺目的畫面。
《紅菱艷》的美術設計頗為浮誇，表演也走通俗劇的誇

張路線，這都是「射手」雙人組「招牌風格」中的關鍵元素，而傑克・卡迪夫對色彩的長才，不僅讓這兩大元素搭配起來十分協調，更有強化的作用，非但絲毫不減全片的童話色彩，反而讓觀眾有生出幻覺之感。

繼鮑威爾和普瑞斯柏格後，史派克・李、奧利佛・史東（Oliver Stone）、阿莫多瓦、魏斯・安德森、陶德・海恩斯等導演，也都運用色彩加強戲劇美感和心理層面的效果。史派克・李和奧利佛・史東固然後來也改用數位攝影，卻常用某種特別的底片，也就是所謂的反轉片（reversal stock）。這種底片的化學成分會讓影像有極度飽和、幾乎超現實的感覺。（一九九八年的兩部劇情片《黑道雙雄》〔Belly〕和《單挑》〔He Got Game〕，都是使用反轉片拍攝的破格之舉，也都是由馬利克・薩伊德〔Malik Sayeed〕掌鏡，拍出相當震撼的視覺效果。）史派克・李早期作品《為所應為》的攝影師厄尼斯特・狄克森和美術設計韋恩・湯瑪斯（Wynn Thomas），特意大量使用黃紅兩色來拍布魯克林，反映劇中事件發生的時間是炎夏。狄克森另為《黑潮麥爾坎 X》做了三段式的配色設計，表現麥爾坎 X 一生的不同階段：一是比較鮮明浮誇的色彩，代表他生氣蓬勃的早年；二是簡潔俐落的傳統配色，顯示他成為政治人物後的成長；三是近似印象派的色調，象徵他性靈上的覺醒。

薩伊德和狄克森投身的這一波先鋒運動，起源自霍華大學（Howard University）。幾位引領新潮流的攝影師，

如《塵埃的女兒》（*Daughters of the Dust*）、《布魯克林的夏天》（*Crooklyn*）的亞瑟・傑法（Arthur Jafa），和近年嶄露頭角的布萊佛德・楊（Bradford Young），都在霍華大學念過攝影和電影。我二〇一一年首次看到布萊佛德・楊掌鏡的作品（安德魯・多桑姆〔Andrew Dosunmu〕執導的《愛在城市邊境》〔*Restless City*〕）就很欣賞，一路看下來，目前活躍的攝影師之中，我最喜歡的就是他，主因是他對色彩與質感十分敏銳，在《愛在城市邊境》以飽和的鮮豔色彩刻劃流落紐約的非裔移民；在艾娃・杜沃內（Ava DuVernay）的《不知所蹤》（*Middle of Nowhere*）和《逐夢大道》走詩意寫實路線；在大衛・勞瑞（David Lowery）的《險路迷情》（*Ain't Them Bodies Saints*）中則做出西部片的粗礪懷舊風。

電影的畫面除了色彩，還有質感——或俗稱的「粒子」。數位攝影誕生之前，所有電影的載具都是能起光化學作用的傳統底片，它有自然的顆粒，攝影師可以用不同的底片沖洗技術凸顯這些粒子，或把粒子藏起來。好比勞勃・阿特曼拍《花村》時，希望攝影師維爾莫斯・齊格蒙能做出類似褪色老照片的效果，齊格蒙的提議是把負片「打光」或「霧化」，也就是沖洗底片前，先讓底片曝一點點光，果然做成了粒子粗糙、霧濛濛的畫面，至今仍是七〇年代電影視覺效果的典範。現代的導演如蘇菲亞・柯波拉、保羅・湯瑪斯・安德森，為製造當年的時代感，仍師法這項技術。

　　奧利佛・史東執導的《誰殺了甘迺迪》（*JFK*），為底片粒子（和電影攝影）做了絕佳的示範。攝影師勞勃・理查森（Robert Richardson）用了多種底片拍攝，包括碰巧拍下暗殺經過的達拉斯成衣商亞伯拉罕・薩普德（Abraham Zapruder）用的那種八毫米膠卷。這部電影因此宛如不同時代、色彩、時代風貌、質感的拼貼組合，令人看得眼花撩亂，也貼切反映奧利佛・史東呈現的多種觀點，用以反駁官方版的暗殺說法。儘管影評人大力抨擊他散布偏頗（且具殺傷力）的陰謀論，我還是認為勞勃・理查森的攝影凸顯了一個重點：此片並非用紀錄片手法詮釋現實，而是把某人熱衷於此案而想出的推論，加以編排架構後的成果（儘管極為主觀）。

　　在我看來，粒子始終能讓電影更為豐富、展現更多面向，凸顯它身為物質媒介的特性，在傑出的導演與攝影師手中，一如顏料、石材、布料這些媒介，每一吋都是藝術家與設計師揮灑的空間。

　　只是光化學反應過程變得越發複雜，粒子的深度（也可說是那種「物質感」）也隨之消失，加上數位攝影崛起，那樣的深度大有徹底絕跡之勢。其實數位攝影一開始做出的像素化影像和上面的「水波紋」，讓很多人覺得它跟粗製濫造的影片和午間連續劇沒什麼兩樣。就說《奔騰年代》（*Seabiscuit*）這部電影吧，它是用三十五毫米底片拍攝，再轉成數位檔（這手續稱之為「數位中間製作」〔Digital intermediate〕），目的是在影片轉沖回膠

卷、做成戲院播放的版本之前,先把畫面清理乾淨。只是費了這麼大勁,許多觀眾仍覺得自己在看 DVD,而不是層次豐富的電影。再看麥可・曼恩二〇〇九年的黑幫片《頭號公敵》(*Public Enemies*),就更不難發現數位技術的限制。根據麥可・曼恩當時的說法,此片是用高畫質數位攝影機拍攝,好讓故事有新鮮感和臨場感。用數位方式拍,「看起來就像現實世界的樣子,」他對《衛報》(*The Guardian*)的影評人約翰・派特森(John Patterson)表示:「有『真實電影』的感覺。用底片拍,外表則有一種流動感,感覺像憑空生出來的東西。」[12] 然而《頭號公敵》不僅感覺粗製濫造,甚至有如業餘人士作品。有幾場夜景動作戲,酷似把排戲過程錄下來,有種「超寫實」之感,除此之外的片段,都和午間肥皂劇沒兩樣。我對彼得・傑克森的《哈比人》系列電影也有類似的意見。這一系列都是用高幀率(high frame rate)拍攝——也就是比傳統底片拍攝影像的速度還快兩倍,理應讓成果更為生動逼真,但這幾部片子看著只覺庸俗,乏味至極。(觀眾對高幀率攝影的包容度,到了二〇一六年的《比利・林恩的中場戰事》〔*Billy Lynn's Long Halftime Walk*〕面臨了考驗。李安用每秒一百二十格拍攝此片,只是觀眾不太領情。)

　　儘管數位攝影剛起步時,在色彩、飽和度、亮度、對比各方面能調整的範圍有限,近年卻有了大幅進步,一來是因為新型攝影機和鏡頭問世,拍出來的影像不

會有假得讓人出戲的「錄影帶風格」；二來還有縝密的後製作業幫忙，可以做出各種新招，尤其是色彩定時（color timing），也就是把全片的色彩調整到前後一致。我是從《落日車神》（*Drive*）的導演尼可拉斯·溫丁·黑芬（Nicolas Winding Refn）身上，學到電影調色師異於以往的重要性。《落日車神》的用色很有層次又極為飽和，我原本以為他是用什麼超高飽和度的底片拍攝，結果他跟我說全片是數位攝影，而且之所以會感覺很像「有電影感的電影」，是因為後製做了調整，把原本單調的色彩變得更鮮更濃，而且前後一致。「調色師就是新一代的燈光師（gaffer）。」[13] 他大笑道。（燈光師是傳統拍片作業的電工領班）

　　有多位導演在與攝影師聯手下（如已故攝影大師哈里斯·薩維迪斯，及奧斯卡最佳攝影獎得主艾曼紐爾·魯貝斯基）成功以數位技術拍出極佳的細部、半透明度和粒子結構，如尼可拉斯·溫丁·黑芬、大衛·芬奇、蘇菲亞·柯波拉、伊納利圖等人。薩維迪斯為拍蘇菲亞·柯波拉的《迷失某地》，把七〇年代的鏡頭用在數位攝影機上，為片中的洛城製造淡霧般的迷濛效果。導演 J. J. 亞伯拉罕（J. J. Abrams）則常添加數位「耀光效果」（lens flare，也就是以人工做出攝影鏡頭玻璃反射的光），幫數位拍攝的電影加點「古典」感中和一下。巴瑞·詹金斯和詹姆斯·萊克斯頓拍《月光下的藍色男孩》時，用了一種叫「色彩查找表」（lookup table，簡稱 LUT）的

處理工具，讓數位拍攝的影片呈現出三十五毫米影片的質感。該片共分三段，每段都有自己獨特的風貌，只是外行人應該看不出其中的差異。「你看白和黑的地方，通常就能看得出來。」詹金斯對我說：「第二段故事裡面白雲的樣子，和第一段故事裡面的雲很不一樣。」[14]

然而儘管科技進步了，眼尖的觀眾還是會發現數位攝影在美感上的瑕疵，尤其是低光情境中有大量動作的情況下，好比夜間的動作戲。假如你覺得看起來有「數位感」，大多是因為導演和攝影師的拍攝器材和快門速度選得不對，或是整場戲的燈光打得不夠仔細。若要舉這幾年的例子，因為這一點而讓我出戲的電影，可說從《約會喔麥尬》（*Date Night*）到《風雲男人幫》（*Gangster Squad*）不一而足——也就是乍看之下還好，一碰上夜間的動作戲就變得假假的。現在的我累積了見識，已經明白這種問題不是數位攝影的錯，而是拍片的人沒有把場景燈光打對的時間和耐性。

現在還是有導演堅拒數位攝影，如諾蘭、J.J. 亞伯拉罕、塔倫提諾等。我固然很佩服他們力挺這種「從典藏角度觀之仍無人能出其右」的媒介（反觀數位影像則受制於不斷「升級」的電腦回放技術，但現在要放老電影，只需要原片膠卷、光源，再掛起床單就成了），不過現在鏡頭和後製技術都已有長足的進步，幾乎可與傳統底片分庭抗禮，孰優孰劣還很難說。總之對電影工作者和電影觀眾而言，終極目標在於：用某種需要觀看與

體會的媒介，保存最能具體感受、最深層，也最完整的意義。

數位結合真人的風潮

這電影是帶我去「恐怖谷」* 走一遭嗎？

數位攝影有部分重大成就，在於結合電腦動畫和真人的動作冒險場面。這個趨勢是在《駭客任務》三部曲的最後兩部正式確立，到《阿凡達》、《魔戒》系列等片有了大幅進步，《少年 Pi 的奇幻漂流》、《與森林共舞》更攀上新的藝術巔峰。雖說這些片子的宣傳重點，常繞著技術難度和先進的電腦繪圖科技打轉，觀眾看片的評判標準，還是應該和其他電影一樣──同樣看故事、人物、視覺動感和整體一致性。《阿凡達》技術上的突破確實可觀，但沒人覺得劇情特別精采，詹姆斯・卡麥隆其實滿多劇本都是這樣，對白往往不忍卒睹。我也覺得《魔戒》系列作品視覺效果美則美矣，說穿了不過是一堆人物走動說話罷了。

* 譯註：Uncanny valley，此詞源自一九七〇日本機器人科學家森政弘提出的理論，指人類對外型酷似人類的機器人原本有好感，但若逼真到一個程度，反會覺得毛骨悚然。

二〇一三年《少年 Pi 的奇幻漂流》一舉摘下四座奧斯卡小金人（包括最佳攝影），此時的虛擬拍片技術已極為成熟，觀眾還真的相信有個男孩在小船上和老虎共處兩小時，沒人發現老虎幾乎全是畫出來的。這成就大大超越之前的《北極特快車》（The Polar Express）、二〇〇九年版《聖誕夜怪譚》（A Christmas Carol）、《降世神通：最後的氣宗》（The Last Airbender），這三部片都把劇中人放在動畫與真人動作間的尷尬地帶，而產生「像人又不像人」的詭異之感，這種情形在業界有個專有名詞，叫「恐怖谷」。

虛擬攝影也對攝影機的移動方式造成極大的衝擊，它有可能把觀眾送到各種視覺幻境，也可以代表無數不同的觀點，所以很自然會向另一個電腦化世界取經，那就是電玩遊戲。我們越來越常見動作冒險電影借用第一人稱射擊遊戲的角度，讓觀眾置身「操縱桿後」，跟著攝影機在一連串場景和爆炸戲中穿梭。電影受電玩影響的早期失敗案例，就是華卓斯基（Wachowski）雙人組（以前是兄弟，現在要叫姐妹）改編老動畫的作品《駭速快手》（Speed Racer），說穿了就是把一堆眼花撩亂的飆車場景混在一起，搞出一鍋聲音刺耳、色彩炫目、燈光傷眼的大雜燴，卻欠缺深度與面向。至於最近的例子（也有趣得多），則有《第九禁區》（District 9）、《異星大作戰》（Attack the Block）、《摩天樓》（High-Rise），它們都借用了電玩觀點，巧妙引導觀眾穿梭於事件發生的各地點，酷似玩家優游於虛擬世界的統合空間。自《駭速快手》那

個時代以來，電玩美學已成為年輕人及新世代的視覺標竿，未來大家必然見怪不怪，甚至根本不會注意。

拍 3D 值得嗎？

電影中用 3D 技術是為了噱頭？還是為了增加視覺深度與面向？

如果不用 3D，是否可能用高明的美術設計和靈活的運鏡，來做出深度與面向？

犧牲亮度、細節、色彩，換來立體的 3D，值得嗎？

日常生活中我真的鄙視的事不多，大概就是霸凌、白巧克力、棒球賽的指定打擊制而已，但最近 3D 已奪下我這鄙視排行榜的第一名。

　　電影產業這二十年來無情變化，主打成人觀眾、預算中等卻拍得精采的劇情片，被充斥暴力、仿效動畫的動作冒險大片擠壓，已無容身之處，畢竟大型娛樂片比較容易出口到中國、南美洲，甚至更遠的新興市場。加上現在家庭視聽娛樂設備益發精進（同時還有越來越多愛講話、傳簡訊、沒公德的人，大舉破壞在戲院看電影的樂趣），要引誘大眾踏出客廳，走進影城，真是難上加難。片廠和戲院老闆卻說要端出大菜才是解方，也就是要把全部心力投注在大製作、大場面、夠大聲、夠氣

魄的那種電影，這樣大家才會覺得在哪兒看都不行，非得去戲院看大銀幕不可。

　　幾大片廠除了用超寬螢幕規格或 IMAX 攝影機，把動作驚悚片拍得更壯觀之外，也重新搬出五〇年代玩過的 3D 花招，這種規格不僅無法在家中複製，還可（刻意）多收三、四美元的電影票錢。我覺得扣掉幾部片的特例不算之外（諸如馬丁・史柯西斯的《雨果的冒險》〔Hugo〕、科幻冒險片《地心引力》、韋納・荷索〔Werner Herzog〕的紀錄片《荷索之 3D 祕境夢遊》〔Cave of Forgotten Dreams〕等），3D 只是行銷手法和搶錢的玩意兒，並不是藝術的進步——3D 犧牲了畫面的細節、色彩的飽和度，換得的好處卻少得可以。（3D 電影的特寫鏡頭中，前景的人與物都會糊成一團，我對這點還是很不爽。）現在某些電影人想用 3D 拍片，又不想被人說成「只是想讓東西跑出銀幕嚇觀眾」，於是就只是用 3D 來強化景深而已——不過六十年前葛瑞格・托藍靠自己的才幹，僅用 2D 攝影，就在《大國民》拍出那樣的景深。但話又說回來，我曾信誓旦旦說自己比較喜歡底片，不愛數位攝影，如今卻幾乎看不出兩者間有何差異。3D 若得有才之士（如史柯西斯、柯朗、荷索等導演）所用，加上科技如此日新月異，或許哪天我真會接納 3D 吧，甚至學著喜歡白巧克力也說不定。

　　前面提過，觀眾應該自問，電影是否真的需要用三度

空間的方式來看？色彩、亮度、細節、色調層次都因此打了折扣，值得嗎？同樣的，觀眾對片中的每個鏡頭安排，也該問自己一樣的問題。或者這麼說：我們在片中看到的（或沒看到的）一景一物都有其目的，至少理應如此。

有藝術價值的攝影，遠超過僅僅單純錄製表演。每種光線的元素、每道暗影、攝影機每次移動（或不動）、每個色澤飽滿或失色的畫面，都啟發我們對銀幕世界的理解和感受。看電影或許會讓你沉醉於純粹的視覺快感，也可能害你眼睛好累。攝影機能令你宛如滑行、升空、旋轉，也說不定害你狂吐；它可以用陰鬱暗黑折磨你的眼，也能用無比刺目的強光朝你猛攻。

攝影機的布局，只要能符合主題需求，無論是寫實自然的都會劇情片，或純屬消遣的浪漫愛情劇，箇中運作都有它的道理。欣賞傑出電影攝影的快感無與倫比，觀眾彷彿能因此與電影工作者並肩攜手，一同品味運鏡的鬼斧神工。但萬一你看電影會注意到鏡頭的拍法和特殊花招，不妨先自問，這是不是整體不可或缺的必要之舉，還是只想用花稍手法掩飾老套的故事和照本宣科的場景。攝影技術可以出於實用，也可狂放揮灑；可以謹慎而行（幾近哲學意味），或只為了炫技。但無論如何，一流的攝影能讓觀眾更深入銀幕上的世界。我們看電影的角度，說穿了，幾乎總是電影看自己的角度。

推薦片單

《大國民》（1941）

《紅菱艷》（1948）

《花村》（1971）

《為所應為》（1989）

《誰殺了甘酒迪》（1991）

《逐夢大道》（2014）

第五章

剪接

如果說劇本是一部電影的藍圖，表演、場景、畫面是磚，那剪接就是砌磚的灰泥了。

很多人都說讓電影成為一種藝術形式的關鍵正是剪接。若沒有剪接把一場場的戲和畫面連接起來，電影根本不會動，只是排在一起的一張張靜態照。許多電影工作者都認為剪接是電影的「第三次改寫」，編劇最初的本意和導演統整後的版本，在此一階段有了充分落實的最後機會。

現在有太多電影充斥大刀闊斧的剪接美學（就像「〇〇七」系列二〇〇八年推出的《量子危機》〔*Quantum of Solace*〕開場不知所云的飛車追逐戲），但好的剪接遠比這種作風細緻精妙得多。好的剪接師有敏銳的直覺，很清楚影像如何相輔相成呈現故事、激起觀眾強烈（有時是無意識）的情緒反應。關鍵就在於掌握清晰度、結構、節奏、氣勢，和情緒。剪接是非常費神的工作，卻定義了一部電影的兩大要素——敘事主軸和情感深處的核心，讓觀眾輕輕鬆鬆（幾乎不假思索）便可沉浸於想像天地。倘若劇本定下了「怎麼看這部電影」的守則，剪接師就是毫不留情嚴格執行守則的人，不僅要熟讀劇本，整理每天拍的毛片，最後還要與導演合作，用手上僅有的素材，盡力組合出全片的最佳版本。

厲害的剪接不會引人注意，反而會化為無形。如果剪接剪得好，電影散場時觀眾會心滿意足，覺得「這部片從頭到尾就是它該有的樣子」——沒出錯、沒有突兀的轉

場、沒有沉悶或看不懂的地方,不合邏輯的地方也都有解釋。我這些年和剪接師的訪談中,常聽他們用「天衣無縫」和「渾然忘我」這些詞來形容剪得很棒的片子。他們希望觀眾與其注意片中的每個鏡頭,不妨想像自己踏上一段旅程,玩到樂不思蜀,至於起步不順、走進死巷,還得不時停車加油等各種小狀況,早已拋到腦後。

剪接師要把每場戲的每個鏡次逐一記錄整理(所幸電腦科技發達可以省事,若導演給剪接師明確的方向就更理想)、取捨、重新組合,直到每場戲有自己的邏輯,合體後還能前後一致而完整。這項任務可以很困難,也可以相對簡單明瞭,關鍵在於導演拍了多少毛片。好比《瘋狂麥斯:憤怒道》的剪接師瑪格麗特・西克索(Margaret Sixel)達成了不可能的任務,把近五百小時的毛片剪成兩小時的電影;反觀昆汀・塔倫提諾的《八惡人》,原片精簡到只有三十小時(諷刺的是,最後片長還比《瘋狂麥斯:憤怒道》多四十分鐘)。

剪接師是在觀眾正式看到電影之前的重要代表人,會先想好觀眾從這一刻到下一刻的需求,讓他們願意一直看下去,而且還會投入感情。大片廠大多會遠在正式上片前,先讓測試群眾看過電影,好確定觀眾不會無端看得一頭霧水,或難以進入狀況。剪接師和導演在得知受試者的意見後,會再回去看毛片(有時並非出於自願),針對觀眾提出的疑慮增刪對白、增減場景序列、重新安排某幾場戲,把問題逐一解決,讓全片照自己的

節奏、韻律和邏輯推進。

　　影史上不乏因試映而慘遭大刀闊斧修改的傳奇案例，奧森・威爾斯的《安柏森家族》就是在片廠總公司命令下，硬加上皆大歡喜的結局，觀眾當然也看得出來，至今仍引為憾事。不過話說回來，試映對電影人也可能有提點之效。試想，萬一《E.T.外星人》的小外星人最後死了呢？假如《麻雀變鳳凰》的結尾戲，是李察・吉爾把茱莉亞・羅勃茲踹下車呢？這兩者都是原本的結局，到剪接階段才改成現在的樣子。

淡入……

我從片子一開始就進入狀況嗎？
片子確實帶我去了它答應要去的地方嗎？

老影迷十之八九可以在電影開始沒多久，就知道這部片子是否抓得住他。

剪接師的職責，是在全片一開始就贏得觀眾的認同，確立片子的時空背景、主角、情緒訴求、清楚一致的前進感。在起頭就定下節奏、調性和連貫性之後，剪接師還要讓全片從頭到尾都貫徹原先的設定。

在壓縮得如此有限的時間內打好這麼多基礎，可說是剪接師最重大的考驗。要是觀眾無法馬上進入狀況，搞不懂導演要他們相信什麼故事，這部片就算玩完了。

我永遠忘不了英國導演史提夫・麥昆（Steve McQueen）的《飢餓》（Hunger）驚人的無聲開場戲。該片以一九八〇年代初北愛爾蘭的梅茲監獄（Maze Prison）為背景，有許多畫面是慘無人道的獄中暴行。剪接師喬・沃克（Joe Walker）精采詮釋了恩達・瓦許（Enda Walsh）的劇本（編劇呈現梅茲監獄真相的方式，不是靠對白解釋，而是透過長拍鏡

頭中的動作和環境）──他剪接的開場戲，有一石二鳥的作用：一、向觀眾介紹接下來九十分鐘將置身的環境；二、讓大家先有心理準備，知道這部片不會用傳統說故事的方式，安排連續發生的事件，也不像許多主題比較敏感的電影，會刻意操控觀眾的情緒。又如保羅・丹諾主演的《搖滾愛重生》，我才不過看了幾秒鐘，頓時明白他扮的布萊恩・威爾森會不同凡響，我也立刻感受到導演比爾・波拉德（Bill Pohlad）為全片營造冥想風的柔和氛圍，遠比一般傳記片動人許多。

　　前面提到的這些開場戲，自然都是編劇發想的點子，有了一流的導演和演員精湛的演技，更是大為加分。不過這些畫面是否能見天日，都在剪接階段決定，好比只能挑選保羅・丹諾拍得最好的一個鏡次；抑或在《飢餓》的牢獄生活片段中，設計某些畫面出現的時間，或挑選某些畫面並列，用極簡練的手法，便能呈現監獄環境對囚犯和獄卒造成何種影響。

　　我也可以舉一個很糟的開場戲當例子──就是前面提過的《量子危機》，一開頭照例是○○七電影的必備動作戲，也就是現實中不可能發生的驚險場面。只是這場戲的剪法簡直像把片子丟進果汁機打成漿，原本該是緊湊明快的定場戲，淪為漫無章法、前後又不連貫的飛車耍帥槍戰特技大雜燴。

　　與這不忍卒睹的大雜燴恰恰相反的傑作，就是《四海好傢伙》的開場戲，打從第一個鏡頭起，就讓觀眾不

覺間進入一連串倒敘畫面，配上全片主角亨利・希爾的旁白。「打從我長記性，就一直想進黑道。」我們一邊看雷・李歐塔飾演的亨利・希爾和同夥殺害一名傷重的男子，一邊聽他在背景得意洋洋地回顧。這場戲以令人目不轉睛的定格畫面劃下句點，過了一會兒，時間拉回二十年前的布魯克林，那時亨利剛開始幫社區的黑道老大跑腿。

《四海好傢伙》的剪接師，是史柯西斯的老搭檔賽爾瑪・斯昆馬克（Thelma Schoonmaker）。她一開場便迅速確立片中的社會環境與人物，讓觀眾對接下來亨利浮沉黑道數十載的經歷深信不疑。我們不用幾分鐘（甚至幾秒）便進入故事，彷彿跟著但丁讀《神曲》，看他要帶我們走到多深的地獄。（斯昆馬克在片中不時運用停格，不僅賦予全片生動的能量與活力，更藉此強調亨利・希爾黑道生涯中，幾個自己渾然不知後續影響的重大時刻。）另一個有趣的小故事，是製片人亞伯特・柏格（Albert Berger）（他是亞歷山大・潘恩大多數作品的製片，也和朗・亞克薩〔Ron Yerxa〕共同製作《小太陽的願望》〔Little Miss Sunshine〕）提到《內布拉斯加》在二〇一三年坎城影展全球首映後，亞歷山大・潘恩竟然重新修剪全片。「我們把開場重組過，有一場威爾・佛提（Will Forte）女朋友的戲，原本在別的地方，我們把它搬過來，又把一些東西挪來挪去，讓架構變得更緊湊。就是這邊修一下、那邊調一下，讓大家更容易入戲。新的版本更精

簡、更好，也更流暢。」[1] 只是亞伯特・柏格記不清楚他
們到底搬動了什麼，又剪掉了什麼，這應該算是某種啟
示吧？它說明了：剪接的藝術在於調動、調整，直到全片
達到一種均衡的化學反應，也和我們的化學反應相契合。

這部電影在演什麼？

我很清楚劇中人在哪裡、做什麼、為何而做嗎？
電影中有描述具體背景嗎？
這部電影的道理說得通嗎？

一部電影清楚明瞭，代表劇情易懂，人物鮮明，各自照著自己的邏輯行事，觀眾自然看得安心，也有信心往下看，假如片中沒安排什麼意外轉折，我們大可輕輕鬆鬆看下去。然而要是電影演得不清不楚，只會惹毛觀眾，滿肚子不爽又說不上來為什麼。電影剪接師的主要目標，除了「天衣無縫」之外就是「清晰」，務必讓觀眾一直明白劇情方向、了解最新發展、在每個轉折點都同樣投入。

　　「清晰」是個簡單的概念，但只要想到剪接師必須處理的素材之多，還得應付往往相當緊迫的工作時程、壓力奇大的工作環境，看似簡單的事，其實一點也不簡單。剪接師拿到的毛片，大多已在導演手上至少一兩年（有時更久）。歷經冗長辛苦的拍片作業，難免當局者迷，導演可能太過偏愛某些鏡頭或場景，死也不願剪

掉；也有某些片段太費工、太花錢，不放進最後版本說不過去。

　　這種情況下，就得由剪接師來扮演客觀的一方，為一種人發聲，而且也只為這種人發聲，那就是「觀眾」。倘若有場戲砸了大錢才拍成，卻無法推動故事，反而讓觀眾看得一頭霧水，怎麼辦？二話不說剪掉。假如有場戲的女演員在導演一聲令下說哭就哭、哭得無懈可擊，但臺詞講得太快，聽不懂她在說什麼，怎麼辦？那就選出觀眾看了能懂的鏡次，至於情緒到位、臺詞卻聽不清楚的鏡次，還是必須捨棄。萬一真相在第三幕大揭曉，感覺卻像天外飛來一筆，怎麼辦？那就回到第一幕或第二幕，找地方埋個小小的伏筆，不用做得太明顯，卻要讓之後的發展完全符合邏輯，前後連貫。（如果剪接師可用的素材不足，預算又還夠的話，導演有時會把演員和創作團隊請回來補拍。）

　　《全面反擊》全片形同主角麥可・克雷頓的一段驚險旅程，這條路上的每一步，都得與片子開場傳達的訊息前後一致，這樣到了最後無比緊湊的高潮戲時，他的行為才會有理可循，也完全可信。打個比方，由喬治・克隆尼飾演的麥可・克雷頓，先是把隨身物品都丟進起火的車裡，但下一場戲顯然又穿著新買的外套，所以必須在更前面的段落交代他口袋裡其實有錢。負責剪接的約翰・吉爾洛伊（John Gilroy）和本片編導（也是其兄）東尼・吉爾洛伊，為此安排克雷頓在片子開始沒多久參加

撲克牌賭局，為接受保全檢查，把口袋全部掏空。這部片子試映時，觀眾曾反映看不懂為何克雷頓要下車到走幾匹馬旁邊，於是吉爾洛伊兄弟檔另加了幾個鏡頭，提到克雷頓兒子看的一本奇幻冒險故事，裡面提到酷似那場戲的馬群。

　　剪接在一團亂中如何為一部電影理出頭緒？最慘烈卻最成功的案例，大概是越戰片《現代啟示錄》（*Apocalypse Now*）吧。這部由法蘭西斯・福特・柯波拉執導的名作，拍片過程是出名的大災難，演員陣容在最後關頭走馬換將不說，還碰上颱風等天災，拍攝作業被迫長期停擺，而且費工耗時拍的很多場戲，卻從未收入全片最終版本。倘若沒有剪接師兼音效設計師華特・莫屈（Walter Murch）領軍的小組，《現代啟示錄》的定剪版會淪為有看沒有懂的一片散沙。所幸華特・莫屈和組員巧手串起了零散場景和匆匆拍就的即興結尾，完成了一部可以用兩種角度來看的電影：一是線性敘事，描寫一名駐越南的美軍奉命從西貢逆河而上，刺殺自立為王、心智失常的陸軍上校；二是用大膽到近乎抽象的方式，重現戰爭引發的亂象和感官難以負荷的慘狀。

　　《現代啟示錄》之所以成為電影剪接的傑出教材，在於片中即使再怎麼超乎理性、如夢似幻的時刻，仍遵照敘事邏輯，感覺卻完全無理可循，像是本能反應。反觀導演霍華・霍克斯（和剪接師克里斯汀・奈比〔Christian Nyby〕）在處理黑色懸疑片《夜長夢多》（*The Big Sleep*）時，

既不怎麼管邏輯，也不在意觀眾是否抓得到方向，只在乎每場戲都要拍得美美的。當然《夜長夢多》確實有格調、有個性，但我至今仍覺得看時很氣悶，看完很空虛。

對以片段組成、非線性敘事的電影來說，把片子剪得條理清晰更是關鍵，像《黑色追緝令》、《記憶拼圖》。又如《變腦》、《王牌冤家》（*Eternal Sunshine of the Spotless Mind*）、《全面啟動》這類電影，不但有企圖心，考驗觀眾腦力，劇情更是費解，對白既多又包含大量複雜術語，再加上全片對導演個人有重大意義，觀眾更需要有人不斷從旁提點現在是什麼狀況——卻感覺不到被推著或牽著走。

前面提到的這些電影，即使劇情再怪異難懂，剪接都還是能照顧到觀眾，讓大家不致出戲，也得到所需的訊息。企圖心也很大、剪得卻沒那麼好的例子，就是泰倫斯・馬力克的《永生樹》，講五〇年代德州的三兄弟成長故事，結構宛如交響樂，分為明確的三個「樂章」，有許多感人的時刻，拍得也非常美，尤其刻劃宇宙誕生的開場片段，可見導演宏大的企圖心，三兄弟的成長經歷更好似印象派畫作。

但《永生樹》實在沒必要拍得這麼難懂，尤其是三兄弟都成年後，由西恩・潘（Sean Penn）飾演的那一位的部分。關於他的很多事片中都沒解釋，感覺動機也不夠充分，讓這部電影變成自我封閉的自爽之作，本該吸

引觀眾投入劇情，卻莫名把觀眾往外推，而且確實有些人看完後，還是不知西恩・潘到底在演三兄弟中的哪一個。（西恩・潘在接受法國《費加洛報》〔Le Figaro〕採訪時，坦承自己也不太清楚這片子是怎麼回事。「老實說，我到現在都還想自己到底在那邊幹麼，我該幫這故事加什麼料？更別說小泰自己從來也沒跟我講清楚。」）[2]

除了非線性敘事的電影外，要是觀眾得同時掌握多條故事線和許多角色，還要記住彼此衝突和重複之處，用剪接來組合整部電影就格外重要了。這種表現形式的高手，首推勞勃・阿特曼與他合作過的幾位剪接師。他執導的《納許維爾》（Nashville），由丹尼斯・希爾（Dennis Hill）和席尼・賴文（Sidney Levin）剪接；《銀色・性・男女》（Short Cuts）是由蘇西・艾米格（Suzy Elmiger）和潔若丁・裴洛尼（Geraldine Peroni）剪接；《謎霧莊園》的剪接師則是提姆・史圭雅斯（Tim Squyres）。這幾部電影都示範了剪接如何把漫無頭緒的片段，化為首尾連貫、令人渾然忘我的體驗。繼勞勃・阿特曼之後的此道能手，大概就是保羅・湯瑪斯・安德森了，他的《不羈夜》和《心靈角落》（剪接師都是迪倫・提契諾〔Dylan Tichenor〕）雖有多條充滿情緒張力的平行故事線，卻都體察入微，每條故事線中的人物都活靈活現。

阿特曼與安德森這兩位導演，在和剪接師一同剪片的過程中，都很清楚每場戲各自需要多少時間，才能讓觀眾了解人物主要的衝突點和背負的感情風險。倘若

某個角色有陣子沒現身，他們也知道何時應該稍微「帶到」。要拿捏到這種程度，學問就在於讓每個角色從頭到尾「活著」，不要讓他們第一幕出場後就晾在一邊，到第三幕才把他們找回來。只要每個劇中人都不缺席，全片就不會是單面向的故事，而是某個世界的縮影，充滿迷惘的人生，人人都看得到自己的影子。

又如以政治領袖哈維‧米爾克（Harvey Milk）為主角的《自由大道》（*Milk*），導演葛斯‧范‧桑和剪接師艾略特‧葛蘭姆（Elliot Graham）不僅勾勒出米爾克堅毅不撓的個性，更把全片焦點拉遠，也讓大家看到米爾克領導的社運人士齊心打拚。他們在片中還把「分割銀幕」老招新用，以多個方格畫面來表現眾人逐漸集結起來，動員政治行動。

剪接除了要讓故事和角色清晰之外，也要解釋象徵性的意義。庫柏力克和剪接師雷‧勒夫喬伊（Ray Lovejoy）在《2001 太空漫遊》的開場，從史前時代拋到空中的一根骨頭，切至宇宙中旋轉的太空站，就是這意義非凡的一個剪接，不僅穿越不同的世界與時代，庫柏力克更從形上學的角度（也用純粹的視覺形式），提出此片關於演化、人性、科技「進步」的歧義等概念的哲學核心。這種仰賴直覺及聯想的剪輯，是克里斯‧馬克爾（Chris Marker）、布魯斯‧康納（Bruce Conner）、史丹‧布萊奇治（Stan Brakhage）等導演實驗性電影作品的基礎，也對泰倫斯‧馬力克的作品有越來越深的影響。他近年的

作品都沒有剪成敘事型的電影,而是組成難以歸類的許多畫面,旨在觀眾心中喚起永恆的質問,形同導演自身靈性的追尋。這樣的電影是否有機會讓最小眾的觀眾起共鳴,不致成為導演自爽卻沒人看得懂的片子,就是剪接團隊的責任了。

掌握節奏

你是看得入迷、無法自拔,還是已超過承受極限?
你看的電影是如行雲流水?還是停滯不前?

每部電影都有自己正確的節奏。

有些電影用輕鬆自在的小步前進;有的則大步快走,拉著觀眾一起拚命往前衝。不過也有些片子是為了讓我們放慢腳步,暫時脫離習以為常的過度感官刺激,審視日常生活、人際關係,乃至自身道德觀等種種細微處。一部電影要是一開始就做對(也就是先提示觀眾接下來的步調快慢、用這種步調的原因等),哪怕場面再混亂的動作冒險娛樂片,觀眾也能自在觀賞,因為剪接師早已明察秋毫,知道觀眾何時需要喘口氣,何時可以略為超越承受的極限。

同理,每場戲都有自己內建的節奏,始於當始,止於當止,才能充分發揮這場戲在全片中的作用(傳達重要訊息、關鍵的情緒爆發點、調性變化等),產生最大的衝擊力。絕大多數電影的剪接準則都是「晚進早出」,去除不必要的肢體動作與對白。剪接師出身的導

演大衛・連非常堅持轉場要完美無瑕，凡是他執導的作品，轉場必定會放進劇本中某場戲最後一個畫面和下場戲的開場畫面——因此《阿拉伯的勞倫斯》才會有那個從劃火柴轉為沙漠中旭日東升的知名畫面。（妙的是，劇本原來的轉場處理是溶接〔dissolve〕，負責剪接的安・寇茲〔Anne V. Coates〕卻用了戲劇效果更強的「卡接」〔straight cut〕，因而聞名。）

　　這裡要引用華特・莫屈的名言。他是剪接師，也做音效設計，是柯波拉和喬治・盧卡斯的老搭檔。他的著作《剪接的法則》（ In the Blink of an Eye ）和與麥可・翁達傑（ Michael Ondaatje ）的訪談錄《電影即剪接》（ The Conversations ）*，皆是介紹「電影剪接」這門藝術暨科學的必讀之作。他曾說：「你要在哪裡結束一個鏡頭？就是這個鏡頭已經把該說的都說了，呈現得很完整，又不會太過頭，就抓那一刻結束。要是你結束得太早，等於花還沒開你就剪掉，它的潛能還沒來得及發揮。要是你把鏡頭拖太長，又容易爛掉。」[3]

　　《我倆沒有明天》一九六七年問世時，成為大眾心目中的革命之作，為大蕭條時期的兩位傳奇大盜賦予「好比在自家客廳看電視上的越戰報導」的觀賞價值。

* 譯註：《剪接的法則》與《電影即剪接》繁體中文版皆為原點出版（ 2017 ）。

以今日觀點看來，此片的步調無所謂突破，但細看後便能察覺那是何等的創新之舉。該片剪接師笛迪・艾倫（Dede Allen）和導演亞瑟・潘（Arthur Penn）很多場戲的處理方式，是直接進入主題（in medias res），省了開場與出場，立刻切到重點，連靜態的室內戲也一樣。這部電影因此有種貿然往前衝的感覺，也隱約預告了結局──男女主角最後被警察打成蜂窩之際，剪接已比片子開頭更快更激烈。導演薛尼・盧梅在回憶錄《拍電影》（*Making Movies*）中，提到他和剪接師卡爾・勒納（Carl Lerner）在《十二怒漢》的最後三十分鐘，用更頻繁的剪接快馬加鞭，把原本可能拖很久的唇槍舌劍化為戲劇性的結尾。這一招讓劇情更加緊張刺激，搭配劇場空間式的設計布局和攝影，暗示著這十二名陪審員面臨的情勢，越來越令人透不過氣，一觸即發。

《貧民百萬富翁》（*Slumdog Millionaire*）用大膽的手持攝影，配上炫目的快速剪接，在幾次短短的爆發間釋放大量訊息，讓我們看到現代孟買的窮苦與活力十足的街頭文化，也看到劇中人的尋常生活。然而要是不偶爾休息一下，一味搖來晃去，在不同時間前後穿梭，也會令人吃不消。片中男主角賈莫在猜謎節目中靜坐不語，或臉上帶著傷在月光下沉思，那都是休息的空檔。這樣的喘息時刻非常重要，以免觀眾感官難以負荷。

倘若剪接大多是「卡接」，從一個場景直接跳到另一場景，中間沒有明顯的分隔，那怎麼安排節奏就是關

鍵了。就算把一連串的事件銜接得再流暢，也難免會被明顯的剪接痕跡打斷，隨即出現黑幕，彷彿導演希望觀眾覺得某事即將告終，或另一章節即將展開，故在此打個標點符號。剪接師固然有劇本可以參照，也有導演給的方向，但敏銳的剪接師，可以預見場景在何時逐漸淡出至黑幕效果最好，讓觀眾有點時間沉澱。他們也很清楚何時該逐漸淡入某場景，讓觀眾明白劇中已過了一段時間。（把某畫面逐漸覆蓋在另一畫面之上的手法稱為「溶接」，現在已很少用。這樣剪接，畫面會有點迷濛，帶點印象派的浪漫主義風，和我們這個不興多愁善感的時代不太搭調。）

　　「用片段組成的敘事」（episodic）想當然耳是把雙刃劍——流暢的敘事和「先這樣這樣，後來那樣那樣」的拖沓老套之間，僅有一線之隔。雖說在劇本階段就不該走那種沉悶的老套路，但剪接師若有這方面的自覺，必然也能把貧乏無趣的素材剪出格調，讓觀眾生出往下看的興味。約翰‧塞爾斯一九九六年的作品《致命警徽》（Lone Star）探討的是歷史、身分認同，與發生在德州邊界的往事。他只靠橫搖攝影機就剪了全片（除了一個場景外），抹去了「彼時」與「此時」、「此處」與「那裡」的視覺界線，在傳統的時空框架之外，開展出一段節奏無比精準的旅程。這別出心裁的手法，讓觀眾自己都能感覺到已深陷銀幕上的事件，也抹去自己對現在與過去間認知的界線。約翰‧塞爾斯用拍攝來剪接（這在今日

已是失傳的藝術），也就是僅用攝影機的移動，傳達出
《致命警徽》迂迴的敍事結構，和不疾不徐的節奏。

增一分則太肥

這部電影是否呈現了故事的各個面向？

是否有遺漏的片段？突兀的地方？塞太多東西？還是給得太少？

有些電影明快流暢，走精實路線；有的片子則略顯豐腴，多點贅肉也不在意。這種比較「豐滿」的片子偶爾會離題，讓人出戲，也可能在有限的篇幅裡塞太多東西。

　　這兩種類型可能各有精彩之處——欣賞的學問在於了解一部電影想要有怎樣的「型」。

　　倘若電影的「型」不對，我們會知道哪裡不對勁，哪怕只是無意識的念頭。我們也許最後會喜歡這部片，卻不會用「愛」形容喜歡的程度，雖也說不上來為什麼。問題不在片子太長或太短，而是比例的問題，「感覺」就是不對。剪接師的工作，就是挑出這種「感覺」，預見可能會碰上的死胡同，或許剪掉拖慢某場戲的片段，也或許調整某場戲前後的場景，好讓前後串連得更完整。

　　傳統主流電影大多都沒有明顯看得出的「型」，就

是單純順著故事走，照著生命的韻律，看事件接二連三發生。不過也有些電影的「型」與「比例」一望即知，甚至讓人大吃一驚。

　　這裡又要提到令我難忘的《飢餓》。我第一次看這部片，是在二〇〇八年的多倫多國際影展，與我同行的還有好友保羅・史瓦茲曼。片子的前半小時左右盡是暴力鏡頭，獄卒和犯人各踞鐵柵一端，彼此間已無人性，只剩凶殘。保羅已達承受極限，轉頭問我他幹麼還要坐著忍受這種折磨。

　　就在那瞬間，導演史提夫・麥昆和剪接師喬・沃克，把全片的焦點從喧鬧的牢房轉到肅靜的會客室，進入男主角巴比・山茲（Bobby Sands）和神父會面的戲。山茲那時正計劃絕食抗議行動（即使明知會因此而死）。接下來的二十分鐘，山茲（麥可・法斯賓達〔Michael Fassbender〕飾）和莫倫神父（連恩・康寧漢〔Liam Cunningham〕飾）就此一計畫的政治與道德意涵展開辯論。這場戲一鏡到底，攝影機只在兩人起初的談笑轉為生死大哉問時稍稍動了一下。保羅只看著這場安靜、迫人又精采絕倫的戲，大氣不敢喘一口，轉頭對我輕聲道：「就當我剛剛沒問吧。」

　　《飢餓》中間這場言語交鋒是全片的關鍵，不僅在各種喧囂、暴動與慘狀之餘提供了喘息的空間，同時也為全片最末段鋪陳（最末段是重現山茲絕食至死的痛苦，穿插回顧年少生活的片段）。這場與神父交談戲的

安排，和一鏡到底的緊繃，讓觀眾體驗了藝術美感，也窺見山茲自我犧牲（有人則認為是無謂自殘）之舉背後的思維。史提夫・麥昆並未循慣例，照時間順序從主角的童年演到亡故，而是以視覺藝術家的角度切入山茲的一生，用電影去創作一幅三聯畫，無論視覺上或情感上的效果都極為震撼。

有些電影在片中突然改變節奏，卻有相當好的效果，例如羅馬尼亞導演克里斯提安・蒙久（Cristian Mungiu）的《4月3週又2天》（*4 Months, 3 Weeks, 2 Days*），這是一部節奏緊湊、每秒都有新發展的劇情片，描寫布加勒斯特的一名少女設法找管道墮胎的經過，但中間插進一場頗長的家庭晚餐聚會戲，眾人閒話家常，把步調緩了下來。又如《危機倒數》，雷夫・范恩斯（Ralph Fiennes）飾演的狙擊手出場後，有一場長達八分鐘、近乎無聲的狙擊戲，讓先前令人眼花撩亂的緊張動作戲暫時停擺。

我固然欣賞緊湊而架構精簡的故事，卻特別偏愛拒絕受框架所限的電影。我最喜歡的幾部片子，嚴格說來都不好入口，結構也不嚴謹，哪怕略嫌拖沓，卻有某些能引起真情共鳴的時刻。賈德・阿帕陶（Judd Apatow）編導的《命運好好笑》（*Funny People*），由亞當・山德勒飾演一位重新省思人生的喜劇演員。這部片在第三幕來了個驚人大逆轉，男主角開始暗中破壞前女友的婚姻。其實賈德・阿帕陶大部分的作品剪接都嫌鬆散，《命運好好笑》也不例外——老實說，要罵這部片歹戲拖棚、漫無章法

也不為過。可是我滿喜歡它不按牌理出牌，喜歡它審視男性情誼、自欺欺人的心態，而且即使是最顧人怨的角色，這部片也同樣展現溫情。（而且《命運好好笑》裡面正好有個我很愛的經典轉場。有一段剪得很棒的蒙太奇，是亞當・山德勒和賽斯・羅根〔Seth Rogen〕搭機去社群媒體 MySpace 的企業活動登臺演出。這一段配的音樂是詹姆斯・泰勒〔James Taylor〕唱的〈我心中的卡羅萊納〉〔Carolina in My Mind〕，結果到這段末尾，我們才發現是詹姆斯・泰勒本尊在該活動現場演唱。）

　　還有一部我非常喜歡的「不俐落」電影，是肯尼斯・隆納根的《瑪格麗特》（Margaret），安娜・派昆飾演一個性格倔強的少女，在曼哈頓街頭遊蕩。鏡頭隨著她一路遊走，看著她面臨道德的兩難，全片也因之迂迴曲折、不時離題──這樣處理恰好符合女主角想保有純真無邪的同時，對世界的認知卻逐漸改觀的矛盾心態。《命運好好笑》和《瑪格麗特》固然脫序、不循正軌，卻以同理心和真摯的坦率反映人生，兩片刻劃的都是生命中最無常而失控的時刻，與節拍器一板一眼的規律「節拍」格格不入。

　　我們也因此無法迴避，必然得面對「篇幅太長」的問題──今日片長過長已是不爭的事實，尤其是完全沒必要搞到一百一十分鐘以上的漫畫改編作品和喜劇。現在的片長是否已達空前紀錄仍有待討論，有些研究結果顯示，這二十年來片長確實略增了幾個百分點，不過也

有人一口咬定，都是三小時電影造成特例（如《魔戒》系列），才把平均數字拉得過高。

　　不過重點其實不在電影是否「真的」更長，而是有沒有「感覺」變長。我們會說一部電影太長，就是代表片子老套無趣，要不就是充斥大爆炸大破壞的場面，好達到「適合大銀幕觀看」電影的標準（我稱之為「加料」，這毛病大多會在第三幕用不同結局的形式冒出來）。其實只要電影能打動我們（而且剪得精采），我們哪會管片長有多長——因為每一分鐘都值回票價。

用剪接傳達情緒

這部電影是讓我笑？讓我哭？讓我絕望？還是充滿希望？劇中人的各種情緒反應，從他們的經歷、行為、動機來看，是否有理可循？

電影中每個令人情緒起伏的時刻，必須經過一番努力才能「賺到」。

影評人還滿愛用「賺到」這個詞，簡單說就是：假如我們在片尾哭了，我們會質疑導演是不是經過一番努力，才「賺到」我們的眼淚——他們是否縝密鋪陳角色和故事，終於把我們帶到那個情緒爆發點？還是我們任由他們操控情緒，騙到我們盡情宣洩的淚水？如果有個角色突然一反往常轉了性——或許是男子茅塞頓開向女方求婚；可能是姐姐終於卸下心防，和原本不親的妹妹和好，那，劇中是否早就有了伏筆？或只是在對話間「剛好」頓悟的結果？

貫穿全片的情緒主題是電影的重要元素，只是必須處理得自然不突兀。就拿《神鬼無間》（*The Departed*）來說，馬丁·史柯西斯和老班底賽爾瑪·斯昆馬克在剪接

時，發現李奧納多・狄卡皮歐飾演的比利・克斯提根，和薇拉・法蜜嘉（Vera Farmiga）飾演的瑪朵琳・麥登之間往來日深，但以觀眾自開場一路看下來對比利的認識，這樣的發展不太可信。於是史柯西斯和斯昆馬克決定把比利與瑪朵琳的做愛戲，挪到比原先設定的更早出現，主要是為了更清楚確立比利個性中的脆弱面。[4]

片尾的感情戲或許最難處理，好比《小太陽的願望》，講的是一個不怎麼正常的家庭，一心實現小女兒參加兒童選美會的夢想。製片亞伯特・柏格回顧此片時曾說，原本的結局和後來上映的版本大為不同。原先是設定這一家人在臺上隨著瑞克・詹姆斯（Rick James）的〈超級怪咖〉（Super Freak）一曲熱舞，接著大家在停車場會合後，一起去買冰淇淋吃——這種情緒強度，大概就像摞下一句「喔剛剛還滿好玩的嘛」，然後把肩一聳，走人。

「這樣的結局很平，感覺整個弱掉了。」柏格說。當時製作團隊先找親友來做試映，發現片中有個全家一起邊開邊推福斯麵包車，大夥兒再一一跳上車的片段，「觀眾反應超熱烈」。該片的夫妻檔導演薇樂莉・法瑞斯（Valerie Faris）和強納森・戴頓（Jonathan Dayton）遂決定重新發想結尾，讓這一家人再次跳上麵包車，得意洋洋撞斷停車場出口的橫桿，呼嘯開上高速公路回家去。「這樣的結局一來讓你心情變得很好，二來也是呼應全家人最後再推一次車的那個笑點。」[5]

　　剪接師比利・韋伯（Billy Weber）曾對我說，剪動作戲比剪人性百態劇容易得多。他先問我：「你上次拿 AK-47 步槍對人大掃射是什麼時候？」[6] 然後說，假如你設計一場夫妻邊吃早餐邊鬥嘴的戲，觀眾不用幾秒鐘就知道自己能否感同身受。剪接《捉姦家族》（ The Daytrippers ）、《菜鳥新人王》（ Adventureland ）、《我辦事你放心》等片的安・麥凱卜（Anne McCabe）也對我說過，要透過剪接表現真實的情緒，重點往往「在於表情，而不是臺詞」[7]。比方說，劇中人說「我愛你」，剪接師可以決定：是把鏡頭對著說這句臺詞的人比較重要？還是拍聽到這句臺詞的人比較重要？完全看這場戲的情感價值而定。

　　用剪接傳達情緒，也就是讓觀眾進入劇中人的腦袋。《畢業生》中賽門與葛芬柯唱著〈沉默之聲〉（ Sound of Silence ）的那段蒙太奇，可說是絕佳的示範。這段蒙太奇中的幾場戲都有黑色背景，剪接師利用這點當銜接轉場，把幾場戲的鏡頭經過巧思編排串在一起。我們先看到中產階級家庭出身、由達斯汀・霍夫曼飾演的男主角班傑明，原本在洛杉磯家中的泳池隨波漂啊漂，然後面無表情出了池，切到他在飯店房間，和比他年長許多的有夫之婦（安・班克勞夫特飾演的羅賓森太太）上床，又切回他面無表情凝視鏡頭。導演麥克・尼可斯後來解釋，他和剪接師山姆・歐斯汀（Sam O'Steen）想要呈現一種他稱之為「麻醉下的狀態」，他需要先幫班傑明製造這種狀態，以便為班傑明後來愛上羅賓森太太之女的

「甦醒」[8] 鋪陳。

　　若碰上毫無對白的戲，用剪接表達感情就特別棘手，也格外重要。剪接在這時可以創造聯想力，讓觀眾光看演員的表情與肢體表演，就能憑直覺了解劇中人在想什麼。《人類之子》中有好幾場克萊夫·歐文一言不發的戲，就是精采的示範。導演艾方索·柯朗（他也參與剪接）大刀闊斧去蕪存菁，剪出了一部盡可能不靠言語，純粹以視覺理解的電影。他顯然也把同樣的想法帶到了《地心引力》，女主角珊卓·布拉克即使有太空衣和頭盔層層保護，我們還是可以清楚感受到她隻身漂流太空的恐懼與絕望。《地心引力》大可以拍成讓觀眾天旋地轉的太空冒險，柯朗的《地心引力》卻讓觀眾散場時低迴不已，猶如歷經考驗脫胎換骨。倘若《小太陽的願望》的片尾依照原來的劇本，觀眾散場時八成也不會喝采，只會把肩一聳走人。如此細膩的剪接，讓電影不僅是視覺享受，也是情感體驗。

有形與無形的剪接

這部電影是否毫無剪接痕跡？

這部電影是否流暢、不疾不徐、沒有突兀的停頓或起步？

這部片是否「很愛剪」？

我頭一次注意到電影剪接，是八〇年代的事，那時我看的是一九六七年的愛情片《儷人行》（*Two for the Road*），奧黛莉・赫本和亞伯特・芬尼（Albert Finney）飾演一對婚姻已顯疲態的夫妻，在幾趟同遊的旅程中，回顧兩人從相戀到結婚的種種。（那個年代《儷人行》算是紐約某種特有的季節性儀式，上西區的老戲院「攝政劇院」〔Regency Theatre〕每年都會放映此片，吸引大批死忠影迷前往欣賞。）

　　《儷人行》由亨利・曼西尼（Henry Mancini）操刀的配樂輕快動聽又富層次，視覺上也走活潑路線，在男女主角關係的不同階段反覆切換，從兩人的穿著和男主角開的車，不難看出時代的變遷。導演史丹利・杜南（Stanley Donen）和瑪德蓮娜・葛格（Madeleine Gug）和理查・馬登

（Richard Marden）兩位剪接師巧妙穿插今時昔日，呈現一幅生動繽紛的馬賽克畫，說明了時間與記憶是如何不斷侵蝕、重建我們對愛與婚姻的體驗。

以一九六七年的標準來看，《儷人行》的剪接十分快速，稱得上是革命創舉。如今觀之，此片讓人難忘的是機智妙語和綽約丰姿，我們不會用「激進」、「前衛」這種詞形容它。不過《儷人行》的時空轉換手法過了數十年，在一九九八年的愛情喜劇片《雙面情人》（*Sliding Doors*）有了新面貌。這部遺珠之作講的是倫敦一名女子的命運只因搭上地鐵和錯過地鐵，有了完全不同的發展。在彼得・霍威特（Peter Howitt）自編自導和約翰・史密斯（John Smith）的精湛剪輯下，女主角在兩個平行世界間（看似不費吹灰之力）切換的方式正酷似《儷人行》，全片在探究耐人尋味的前提之餘，依然清晰易懂，也不會無端冒出費解之處。

掌控電影節奏的大師，當屬史柯西斯和剪接老搭檔斯昆馬克。他倆合作的每一部片，都富含自己的節奏和獨特的音樂性。（史柯西斯熱愛音樂，顯然影響了他架構電影的角度，全片也因此有戲劇性的高低起伏，甚至宛如歌劇。）《蠻牛》和《四海好傢伙》都是剪接與節奏的上乘之作，《蠻牛》讓觀眾置身拳擊臺，實地感受職業拳擊賽的天旋地轉，殘忍的連續痛毆畫面，與不斷飆高的歌劇樂聲相對照。《四海好傢伙》則運用忽起忽落的動感，反映亨利・希爾黑道生涯初出茅廬的樂天

浪漫，乃至最終的憤世嫉俗。夜總會那個知名的跟隨鏡頭，不僅是傑出的攝影技術，也是精確拿捏剪接時間點的成果，讓觀眾有如亨利・希爾附身，甚至徹底陶醉劇中情境，感受那種興奮、那種風光，連他未來的妻子凱倫都招架不住，背棄直覺，被他收服。

標準的電影剪接雖說理應無形，但有時由大師操刀，卻能讓觀眾注意到剪接，而產生強大的效果。我最喜歡的史柯西斯和斯昆馬克雙人組剪接片段，出現在他們倆作品之中評價最兩極的一部片，就是《紐約黑幫》。這部電影以十九世紀的曼哈頓為背景，一開頭就是血腥的街頭大亂鬥。斯昆馬克剪接這一段的重點，不在大家身上的傷，而是男人不斷揮動的手臂。她這麼做的靈感源自謝爾蓋・艾森斯坦（Sergei Eisenstein）流傳後世的鉅作——一九二五年的默片《波坦金戰艦》（*Battleship Potemkin*），此片描寫戰艦上的水兵因不滿長官強逼他們吃長蛆的伙食，憤而叛變，片中強調施暴動作的剪接，帶動令人坐立難安的刺激氣氛，卻又未過分直接展現暴力，高明傳遞出近身鬥毆的暴戾之氣。之後有一段，是從李奧納多・狄卡皮歐和卡麥蓉・迪亞茲的感情戲，切到丹尼爾・戴－路易斯飾演的「屠夫比爾」身披美國國旗坐著不動的畫面，不但讓人大吃一驚，也頗駭人。（「馬丁知道丹尼爾一動不動的樣子，會有很恐怖的效果。」[9]斯昆馬克這麼跟我說。）只是《紐約黑幫》儘管大膽突破、別具深意，條理卻似乎不夠嚴謹，稱不上是

史柯西斯的佳作。有些清楚製作過程的人堅稱自己從沒拿過定版的劇本；有人則怪監製哈維・溫斯坦（Harvey Weinstein）太愛管，把原本已經亂成一團的剪接作業搞得更亂。無論原因為何，《紐約黑幫》儘管可圈可點，終究還是塞了太多東西，主題也不明確，太難駕馭，終致失敗。

無論是用內斂手法刻劃人性的劇情片也好，史柯西斯那種訴諸感官的暴力片也好，節奏都是其中的關鍵要素。近年的幾部佳作，如肯尼斯・隆納根的《我辦事你放心》、湯姆・麥卡錫的《幸福來訪時》和《驚爆焦點》，都示範了剪接這門藝術可以精細到何等程度。這種功力不是展現在用複雜的手法切換時間，也不是拿不同的東西相互對照來製造戲劇效果，而是敏銳的判斷力，知道該選哪些鏡次、何時進、何時出。平心而論，看《驚爆焦點》中的一群記者講電話、翻檔案、研究天主教教會內的性侵案件，應該和看油漆變乾一樣無聊。然而這堆素材到了湯姆・麥卡錫和剪接師湯姆・麥卡鐸（Tom McArdle）手上，就生出了驚悚片的急迫感，和義無反顧向前推進的氣勢（即使不像《大陰謀》有「深喉嚨」那種人物在昏暗停車場現身的強烈戲劇效果，也絲毫不顯遜色）。

保羅・葛林格拉斯以九一一事件為背景的《聯航93》，也用了類似的手法。全片先以眾人登機必經的例行公事開場。剛開始還有一個鏡頭，是攝影機跟隨一名空

服員，在機上走過她已走過無數遍的走道。如此先讓觀眾習慣、融入劇中人日常的工作節奏，之後發生的騷動和凶殺場面便更加駭人。

用剪接做出節奏，在追逐戲中格外重要。追逐場面除了開車的人偶爾會爆幾句粗口外，幾乎沒有對白。一九六八年的《警網鐵金剛》（*Bullitt*）中，史提夫·麥昆（已故名演員，只是恰與《自由之心》的導演同名同姓）飾演的警察開車狂追兩名歹徒，這場十分鐘的飛車追逐戲，不僅樹立日後類似場面的標準，更成為動作戲的標竿。該片剪接師法蘭克·凱勒（Frank P. Keller）以精妙的手法，確立史提夫·麥昆駕駛的改裝福特「野馬」和他猛追的道奇「衝鋒者」之間的位置關係，而且鏡頭一會兒是從史提夫·麥昆的觀點出發，一會兒切換到更寬闊的畫面，讓觀眾能看到整體的動作場面。即使這場舊金山街頭追逐令人頭暈眼花、坐立難安，觀眾卻始終很清楚這兩輛車的位置。

在《警網鐵金剛》後，實在很難相信還有什麼追逐場面能達到這種等級的清晰、張力與刺激，結果答案僅僅三年後便出現，那就是《霹靂神探》（*The French Connection*）中的金·哈克曼（Gene Hackman）在紐約街頭飆車，想追上高架地鐵的一場戲，由剪接師傑若德·葛林柏格（Gerald B. Greenberg）操刀。他大量剪接緊張畫面，並不時穿插特寫鏡頭，讓觀眾看得血脈賁張，現代電影為求感官刺激的各種加料花招，相形之下只能瞠乎其

後。稱此片為電影剪接傑作，著實當之無愧。在葛林柏格的巧手下，原本平平的劇情（警方大舉查緝販毒集團的經過）提高了層次，化為七〇年代憤世嫉俗的時代氛圍寫照。《警網鐵金剛》與《霹靂神探》和今日節奏飛快的動作片相比，仍可謂用剪接精準掌控全片節奏及情緒起伏，讓人看得驚心動魄的傑出典範。

電影的基本文法一百多年來並沒什麼改變——電影仍是由場景組成，而場景由多個畫面組成，在一段時間內讓故事逐漸開展。只是把這些畫面剪接在一起的法則和外界的期望，在這一百多年來變了不少。葛瑞菲斯（D. W. Griffith）在一九一五年的《國家的誕生》（*The Birth of a Nation*）中，把多條故事線剪為同一敘事的技巧提升到更高層次。之後俄國導演如謝爾蓋・艾森斯坦與列夫・庫勒雪夫（Lev Kuleshov），則證明把看似不相干的畫面並列，能在觀眾心目中創造極強烈的象徵意義與情感聯想。到了六〇年代，像《斷了氣》（*Breathless*）和《夏日之戀》（*Jules et Jim*）這類法國新浪潮電影，引進自由跳接和突兀轉場，打破連戲、流暢合邏輯等傳統法則。又如希區考克和剪接師喬治・托馬西尼（George Tomasini）在《驚魂記》（*Psycho*）中剪得飛快的淋浴戲，以及導演山姆・畢京柏（Sam Peckinpah）與剪接師路易・隆巴德（Louis Lombardo）在《日落黃沙》（*The Wild Bunch*）最後的慘烈槍戰戲，用前所未見的手法串起不同的畫面，甚至在同一畫面中結合不同的元素，看得觀眾瞠目結舌。日後的音

樂影片與廣告片不僅借用同樣的手法，還玩得更大，讓視覺語言變得更加支離破碎。

二〇〇四年的《神鬼認證：神鬼疑雲》把這種快速剪接手法引進主流市場的驚悚片，樹立了一套新標準。此片凌亂分散的畫面，用來表現男主角當過特務卻失憶的情況，確實相當貼切，然而有些追逐場面前後不連貫，尤其是莫斯科那場飛車追逐高潮戲。幾年後的《神鬼認證：最後通牒》（*The Bourne Ultimatum*），剪接師克里斯多福・勞斯（Christopher Rouse）和導演保羅・葛林格拉斯還是盡量保留原先為男主角和劇情設計的凌亂風格，只是這次不會讓觀眾看不懂了。他們倆發現，在利用剪接做出數段快到目不暇給的高潮戲後，有必要把步調緩一緩，讓觀眾有時間喘口氣。

絕大多數的剪接師在「自發性」和「衝動」間尋求平衡之餘，還是會盡可能不留痕跡，努力為觀眾創造油然而生、毫不勉強的情緒體驗。一流的剪接師有相當的自信，倘若一場戲自己走得很順，就放它自己去，只在絕對必要時才出手。不過現在大家對美感的期許異於以往，觀眾已經可以接受為剪接而剪接（即使專業電影人不以為然），這麼自律的剪接也越來越少見。剪接師對刻意吸引觀眾注意到剪接的電影，還會說它「很愛剪」。

剪接片段多，不代表剪得好——只要拿《量子危機》的追逐戲（或同樣剪很大的《變形金剛》（*Transformers*）和《即刻救援》系列續集），和《警網鐵金剛》或《霹靂

神探》一比就知道了。再不然，研究一下《教父》中麥可・柯里昂「參加外甥受洗儀式」和他「派人把對手逐一幹掉」相互交錯、不疾不徐的高超平行剪接，也能懂得這道理。只是數位剪接出現，讓作業便利許多，加上觀眾越來越能包容火速剪輯的視覺衝擊，於是深受「後新浪潮」和MTV美學影響的電影工作者也就順水推舟，認定剪得很碎的電影必然刺激精采，但其實恰恰相反——《世界末日》推出後，動作片只讓人感覺虎頭蛇尾、暈頭轉向、不知自己到底看了什麼，散場時只知自己被炸得七葷八素，沒有興奮，反而無感。我們不覺得參與了銀幕上的種種，只覺和銀幕很有距離。

快速剪接產生的衝擊，顯然以動作片對感官刺激最徹底（也讓我最難受）。不過還是有些不錯的特例，像前幾年的《明日邊界》和《即刻獵殺》（The Grey），既保有清晰、動感、具空間邏輯的傳統標準，又不致為炫技而過度剪輯。然而年輕世代的觀眾已習慣同時面對多個螢幕一心多用，希望看到更刺激的電影，為了因應他們的期望與要求，這種「一味快速剪接，犧牲內容品質」的情況，已擴散至其他類型片，尤以兩種類型為甚：喜劇與音樂劇。看「黃金年代」的喜劇（如《蘇利文遊記》〔Sullivan's Travels〕、《絳帳海棠春》〔Born Yesterday〕、《熱情如火》）最大的樂趣，在於看各場戲有自己發展的空間，讓笑點有醞釀的時間，演員也有餘裕把「包袱」修飾到最理想的狀態再抖，做出互動的喜劇效果。但如今

大部分的主流喜劇片都被切得支離破碎，重點變成不雅的搞笑表演，要不就是嚇人的肢體動作。所幸我們還有像達米恩・查澤爾（Damien Chazelle）這樣的電影人，重拾「僅是觀賞兩個人在空間中移動」的樂趣，一如他回顧老年代的音樂片《樂來樂愛你》，艾瑪・史東（Emma Stone）和萊恩・葛斯林（Ryan Gosling）有了盡情揮灑歌舞的空間，完全未受令人出戲的剪接和不必要的特寫鏡頭干擾。過度剪接甚至感染了五花八門的劇情片。二〇一五年的《大賣空》（The Big Short）和二〇一一年的《魔球》（Moneyball）皆改編自麥可・路易士（Michael Lewis）的著作，兩本書都包含大量數據，也因此這兩部片子都有個大考驗，就是得把一堆冷門又難消化的資訊倒給觀眾。《魔球》運用劇中人之間自然的對話，讓觀眾理解這些訊息。反觀《大賣空》，儘管表面上找來一堆名人客串（如賽琳娜・戈梅茲〔Selena Gomez〕和安東尼・波登〔Anthony Bourdain〕），還有相當吸睛的幾段蒙太奇（把鈔票、裸女等各種象徵墮落的畫面飛快剪接而成），骨子裡其實是給觀眾上課。要褒貶這兩部片的剪接，或許不盡公允，畢竟很可能在劇本階段就已經決定要這麼做了──不過從這兩種截然不同的做法，可知《魔球》的製作團隊對故事有充分的自信，也相信觀眾不用片子玩視覺花招就跟得上。這種自信在現代電影中似乎越來越少見。

　　最高竿的剪接不是快速剪一堆東西，而是讓你看

不見剪接。二〇〇六年的《人類之子》有一場令人拍案叫絕的戲——劇中幾位主要人物駕車逃亡（後遭伏擊）的戲，乍看之下是一鏡到底（包括克萊夫・歐文與茱莉安・摩爾用嘴玩乒乓球拋接遊戲的片段），其實是艾方索・柯朗和艾力克斯・羅德里格茲（Alex Rodriguez）兩人費了相當大的工夫，修掉所有銜接的痕跡，讓整場戲彷彿一刀未剪。柯朗的同業好友伊納利圖在足足八年後的《鳥人》中，也採用同樣的概念，在精心剪接下，全片看來毫無中斷一鏡到底。

　　前述的技術固然十分高超，我卻更欽佩剪接師珊卓・亞戴爾（Sandra Adair）同年在《年少時代》的表現。她與導演李察・林克雷特把十二年來拍攝同一組演員的點點滴滴，編成一幅印象派風格的織錦，記述一個男孩的成長歷程（父母和姐姐也與他一起成長）。《年少時代》這種題材的表現形式其實很多，可以用不同事件串起相簿般的回憶錄，也可以走更前衛的路線，出現重複的主題和場景。但在珊卓・亞戴爾化有形為無形的細膩剪輯下，這部片一如當年的《儂人行》自然開展，自然到觀眾渾然忘我，只注意劇中人，不會想到這是導演花了十二年實驗的「壯舉」。很難想像還有哪種敘事方式、哪種剪接角度，能讓觀眾一次如此完整感受一個生命茁壯之際暗中發生的奇蹟，體會如此徐徐漸進、幾乎察覺不到的成長與變化。我們不由為之沉醉，任它引領，這也正是成熟的剪接師對自己作品的期許。

最好的鏡次

演員演的是同一部電影嗎?

這會兒我們先暫停一下,想想剪接室裡的情況。

電影中的表演在最佳狀況下,感覺非常真實,簡直就像臨場發揮,而且一次過關,一切彷彿不費吹灰之力。

有些導演相信保有新鮮感才自然,所以要演員只拍一、兩個鏡次就好。有的導演(例如大衛・芬奇)則以鏡次之多聞名,總要拍個好幾十次,磨掉演員的表演匠氣,得出這場戲的神髓。大部分的導演一場戲會至少拍幾個不同版本,之後再來和剪接師一起琢磨,挑出最好的鏡次。

這裡所謂的「最好」,可以是燈光打得最好的版本,可能是步調上和視覺訊息上都讓故事講得更好,但也應該代表演員演得最棒的版本。觀眾永遠不會知道一場戲原來有多少版本、導演和剪接師要從多少素材中去蕪存菁。倘若演員在劇中的設定是陷入熱戀,銀幕上的互動卻感覺不到相應的火花,那可能是因為全片的感情戲在開拍之初就拍了,演員還沒來得及熟悉彼此、培養

默契，剪接師就更難從毛片中找出有熱情、有火花的鏡次。不過即使如此，最後的定剪版理應完全看不出這一點，只會凸顯一對相愛的戀人。

只是，有時剪接師面臨的考驗是火花太多了——《蠻牛》中有一場男主角傑克‧拉莫塔（勞勃‧狄尼洛飾）指責弟弟（喬‧派西〔Joe Pesci〕飾）讓他戴綠帽的戲，大多是兩位演員即興發揮的成果，這讓負責剪接的斯昆馬克很難做。「即興表演講的就是自由發揮。你給兩個全世界最會即興表演的演員這種自由的空間，就真的很難剪。」她回想道：「就像剪接紀錄片，沒有設定好的結構，你得自己找。你一定要想出方法，切到這兩人很棒的臺詞，讓那個場景感覺很有戲劇張力，就算原本不是那樣拍也沒關係。就算現場完全是即興演出，我也得讓它變成好像劇本原來就是那樣寫。」[10]

我可以舉兩個最喜歡的例子，來說明用剪接凸顯演技。這兩部電影手法很相近，一是《畢業生》，一是《全面反擊》，兩片結尾都是拍攝主角的鏡頭，而且時間很長，讓劇中人與觀眾都有時間沉澱之前發生的事情，同時也展現演員傑出的演技。《畢業生》中，凱瑟琳‧羅斯（Katharine Ross）飾演逃婚的新娘，達斯汀‧霍夫曼則是前途茫茫的小伙子，兩人跳上行駛中的公車，攜手奔向未來。他們起先為大膽逃婚、踏上冒險旅程而雀躍不已，但沒多久，在明白自己到底做了什麼之後，原本的笑聲褪去，換上五味雜陳的表情。換作傳統愛情喜劇，

八成在男女主角面露疑惑前就會停格收尾，麥克‧尼可斯和山姆‧歐斯汀卻讓那一刻逐漸醞釀成隱約的不安，以符合此片原本就不走溫情路線的硬裡子體質。《全面反擊》的結尾也很類似，喬治‧克隆尼坐進計程車，駛向他即將面對的未知。攝影機定在他臉上，片尾字幕開始跑，我們看到他原本緊繃的表情先是轉為疲憊，之後才略略如釋重負。這幕只用一個人的畫面，回答了華特‧莫屈那個知名的問題：你要在哪裡結束一個鏡頭？以《全面反擊》而言，要等觀眾把這位男主角方才經歷的種種和勢必不確定的未來，全部內化成自己的感受，才是結束的時候。

評斷剪接最大的挑戰（除了分辨我們是否被過度剪接疲勞轟炸之外），在於我們以觀眾之眼，無從得知剪接團隊最初拿到的原料有多糟，才釀出眼前「就算不是瓊漿玉液，至少也能入口」的酒。假如一部片子劇本好、演得好、攝影也好，剪接師的工作就相對簡單明瞭，可以如願落實導演規劃的藍圖。然而萬一這些環節有哪裡出了差錯，剪接就成了亡羊補牢的最後機會。華特‧莫屈在某次專訪中對我說：「嚴格來說，剪得最好的電影一定得不到奧斯卡提名，因為那部片原本是死馬，靠剪接才變成活馬……我們再也分不清了。」[11]

推薦片單

《儷人行》（1967）

《警網鐵金剛》（1968）

《霹靂神探》（1971）

《對話》（*The Conversation*）（1974）

《阿拉斯加之死》（2007）

《飢餓》（2008）

第六章

聲音與音樂

本書到目前為止都把電影當成視覺媒介，但電影也是聽覺媒介。最精采的電影，不僅是故事好、演技佳、畫面美，也給觀眾強烈的情感體驗，將對白、音效、音樂等元素融為一體，打造出與視覺環境層次同樣豐富而細緻的聲音環境。

用「環境」來思考電影中的聲音，或許最為合適。我們都知道美術設計不是在演員背後放塊布景那麼簡單，同理，聲音設計也不單是讓大家把對白聽清楚，或費心做出各種聲響，以符合畫面上呈現的事件（技術人員常用「看到狗兒就聽到狗叫」來形容這種直接的做法）。一部電影有了敏銳的導演和厲害的錄音與混音團隊，它的聲景就成為聲學建築，讓全片備增寫實感（有時則是「超現實感」），也讓觀眾進入適當的情緒與心境。

音樂對觀眾的影響力極強。無論是動人浪漫的管弦樂，還是聽來只像幾個音符的極簡音樂，音樂都能從旁協助，把傳統芭樂愛情戲變成細膩的人物剖析，或讓單純的當代西部片轉為緊張的心理驚悚劇。華特・莫屈曾跟我說，聲音對我們在電影中看到什麼，有強大的制約作用，而且往往是無意識進行。「聲音有時會讓視覺影像更精采。」他說：「有時也會讓你看見你以為不在的東西。」[1]（華特・莫屈出道時就是當聲音剪接師，也常替他剪接的電影設計聲音。）

電影在聲音這一領域最讓人搞不懂的一點，就是「那個誰是幹麼的？」君不見奧斯卡與聲音相關的兩種獎

項：一是「最佳聲音剪輯」（best sound editing），一是「最佳混音」（best sound mixing），這不是很容易搞混嗎？（想當然耳，這兩種獎項常頒給同一部片）聲音剪接師負責彙整、創造、組合觀眾從銀幕上聽到的所有聲音，包括對話（含現場錄音與事後配音）和音效。混音師則決定銀幕上的所有聲音應在哪些層面共存，又該如何與配樂並進，再調整這些元素的比例，以加強真實感和情緒衝擊力，也讓觀眾更能理解劇情。至於「聲音設計師」（sound designer）一詞就更麻煩了──華特‧莫屈因在《現代啟示錄》的空前創舉，成為史上首位贏得此職銜之人，之後這個詞就和「聲音剪輯總監」（supervising sound editor）或「整合混音師」（re-recording mixer）互換使用，但同樣用來稱呼監管錄音和混合對白、音效、音樂等作業的人，也可指為電影完全新創聲音（不是錄下現有聲音）的人。

傑出的聲音設計絕對不是在拍片作業結束後，加上很棒的音效就了事。這得靠導演和聲音團隊一開始打好基礎，頻繁互動合作，片中的聽覺元素才能與視覺元素融為一體，以符合故事的需求並強化故事的效果。此外，聲音設計的目標絕對不該是「讓電影很大聲」，而是在音量和傳達出的敘事和情感價值上，都做到獨樹一格、動機充分、變化多端。

你聽清楚了嗎？

你聽得到該聽的聲音嗎？

音效是否蓋過了對白？這麼做是為了加強效果？還是適得其反？

打從電影會講話以來，對白就是推動敘事的主力，這也反映在電影的聲音設計上。

回顧拍電影的傳統年代，錄製與混合電影音軌（soundtrack）的兩大工作重點，就是清晰和連貫，也就是要讓大家聽清楚演員說的話。（雖說「soundtrack」一字現在最常指的是電影中出現的音樂，此處是指拍片時錄下的所有聲音，包括對白、音效、在片中出現和劇中人聽的所有「來源」音樂，和只有觀眾聽得到的配樂，及額外添加的音樂。）三〇、四〇年代電影的一大特徵，就是對白非常清楚，因為混音時對白的音量調得比另加的音效和音樂還高。

對白的地位在現今的電影還是至高無上，我前面幾章已經痛批過的「拍人在講話的電影」尤甚。現代好萊塢主流片的錄音品質，大多都能讓觀眾聽清楚銀幕上在

幹麼。就連過去收音素來含混不清、音質時好時壞的小成本獨立電影，現在也負擔得起基本的數位器材，可以把對白錄得和重金製作的大片一樣清楚。不過有些導演難免會想突破現狀，用新的方式處理對白，成果出人意表，也不盡相同。

克里斯多福・諾蘭常堆疊層層音效，加上震耳欲聾的重低音配樂，蓋過劇中人的對話，這是他的註冊商標，卻也飽受批評。他之前就常對外宣稱自己瞧不起重錄對白（additional dialogue recording，簡稱 ADR，又稱「反覆配音」〔looping〕）這道程序，也就是等片子拍完後，再請演員重錄自己的臺詞，以強化音量與清晰度。諾蘭自己偏好拍片現場收音的臨場感，即使偶爾會有小狀況，音質不盡清晰也無所謂。

也因如此，諾蘭有不少作品，好的時候看得你慷慨激昂，糟的時候讓你不知所云。就說二〇一〇年的《全面啟動》吧，這是情節複雜、需要動腦的驚悚片，主角是可以自由穿梭他人夢境，把想法和衝動植入對方潛意識的男人。這電影的概念原本已很複雜，某幾場戲更要花些力氣才能聽到對話，觀眾看得就更辛苦了。這問題到了二〇一四年的《星際效應》更嚴重，有一整場戲火箭引擎隆隆，外加漢斯・季默氣勢磅礴的配樂，馬修・麥康納演的角色說什麼，幾乎完全聽不見。

很多觀眾及影評人（包括我）因《星際效應》的聲音品質前後不一而批評諾蘭，但他完全不覺得是自己的

問題。「我無法贊同『只有靠對白才能做到清晰』這種觀念。」他對《好萊塢報導》雜誌（ *The Hollywood Reporter* ）如此表示：「故事的清晰、情感的清晰——我試圖用很有層次的方式來達成這幾點，把我手邊所有的東西都用上，那就是畫面與聲音。」[2] 諾蘭以此為目標固然令人激賞，但我還是覺得，他為《星際效應》如此費心打造出原創的想像空間，卻沒能把觀眾拉進這個空間，引導大家更深入故事，反而無謂拉開了和觀眾的距離。

　　妙就妙在有個導演在同一年嘗試了一樣的做法，效果卻好得出奇，那就是大衛・芬奇二〇一〇年的《社群網戰》。他也一反慣例，在混音時把對話聲音壓得特別低，又特別加強音效和音樂，以反映馬克・祖克柏活在一個難以集中注意力、一心多用的世界，而祖克柏創辦的臉書更強化了這種現象。其中一場祖克柏與音樂分享平台 Napster 創辦人西恩・帕克（ Sean Parker ）在舊金山夜店喝酒的戲，更是挑戰觀眾感知力和理解力的極限。芬奇和聲音團隊竟讓夜店震耳欲聾的音樂幾乎完全蓋過演員的聲音，我們雖見到兩人隔桌對喊，卻聽不清楚他們說什麼。通常一直播放單調的聲音會讓觀眾避之不及，這樣的聲音組合卻讓我們越聽不到就越想聽，反而更加入戲。《星際效應》的聽不清楚令人氣悶，《社群網戰》的聽不清楚卻引人入勝，兩者恰恰展現「純粹為藝術表現而設計的聲音」與「以大膽藝術表現處理聲音，又顧慮到觀眾需求」之間的差異。

　　不過這裡還是幫諾蘭說句話：他很會運用細膩的聲音層次。好比《全面啟動》的音效設計師理察・金（Richard King）會利用幾種不同的聲音當提示，引導觀眾在好幾層現實和費解的概念間穿梭。首先，理察・金和譜寫配樂的漢斯・季默以滴答作響的手錶為主題，提醒觀眾時間對劇中人的重要性。理察・金另錄了一段低頻率的重低音，每回有劇中人墜入夢境，就會出現這段低音，以防觀眾不知此人在該場戲是否在「現實」中行動。（這很像史派克・瓊斯在一九九九年的《變腦》中用的聲音手法，只要片中轉成約翰・馬可維奇的觀點，就會在不覺間巧妙改變周遭的聲音，為這些場景創造出一種主觀的「在腦中作用」的聲音環境，以有別於其他場景中的客觀聲音。

　　聲音也是加強前後連貫性的另一種方式，可以緩和場景之間的轉換，就像《大陰謀》中，尼克森連任就職典禮的二十一響禮砲，逐漸轉為打字機鍵盤不斷敲打的噠噠聲。又如《巴頓芬克》（Barton Fink）中，約翰・特托羅（John Turturro）飾演的男主角到飯店辦完登記入住、走向房間之際，櫃檯的服務鈴卻還是響個不停。＊觀眾的耳朵會自動把原本可能互無關連或硬湊的影像串起來。

＊ 譯註：這段文字與電影中所演略有出入。男主角到飯店登記入住時，因櫃檯空無一人按了服務鈴，鈴聲一直持續三十五秒，直到終於有服務人員出現，按掉服務鈴，才幫他辦入住手續。

真實的聲音

電影中的聲音「真」嗎？

《社群網戰》的夜店戲之所以成功，有個原因是感覺非常逼真。

劇中人置身喧鬧的夜店，不是用平常講話的聲調輕鬆交談，而是對喊，這是在那種環境下的自然反應。電影的音軌應該逼真到什麼程度，應完全取決於這部片子想說的故事，還有，導演是想讓觀眾只注意劇中人？還是去觀察這些角色的遭遇中更具象徵性、藝術性意義的一面？

逼真的聲音並不是指全片只用拍片時錄下的「真實」聲音。有些電影音軌十分逼真，其實是精密加工後的成果，包含拍片時的收音、音效檔案庫中的片段、去銀幕上出現的場景「實地」錄音等。

希區考克的《後窗》就把這些不同的聲音處理得很有格調。全片場景只有紐約格林威治村某公寓的後院而已，但《後窗》妙在錄音師約翰‧寇普（John Cope）和哈利‧林德倫（Harry Lindgren）把不同住戶發出的各種聲音層

層相疊「置入」音軌，讓人以為這些聲音來自四面八方，激盪出不同的回音。又如《黑神駒》（*Black Stallion*）的馬主角被困在孤島的海灘上，奮力掙脫纏住牠的繩索，那痛苦之聲也不是真的，而是該片的聲音設計師艾倫・史普列特（Alan Splet）和安・克洛柏（Ann Kroeber）不厭其煩採集各種素材的心血結晶，而且還要錄到最合用的版本，諸如馬兒噴氣、嘶鳴等多種聲音，來傳達主角的恐懼和絕望。

說到把音效做得如臨現場的大師，必然要提到勞勃・阿特曼。他在七〇年代就實驗過把麥克風別在演員身上，錄到的對白不僅互有重疊，有時還不知所云，他卻利用這些人與聲音，做出一幅凌亂擁擠的拼貼畫。他在《花村》和《外科醫生》（*M*A*S*H*）中都實驗了這項技術，到了一九七五年的《納許維爾》更臻爐火純青之境。他和錄音師詹姆斯・韋布（James Webb）在幾位演員身上裝了麥克風，輔以杜比（Dolby）實驗室發明的降噪技術，在後製作業時把這幾位演員的聲音巧妙相疊，並適時把某特定演員臺詞的音量調高，觀眾便會在不覺間把注意力轉向該演員。

逼真有時與真實世界毫不相干，反而比較接近約定俗成的印象，好比銀幕上明明是白頭海鵰，卻發出紅尾鵟的叫聲，儘管這音效讓鳥類學家很抓狂，也早已用到濫，仍是眾人普遍接受的電影語言。還有夜間場景不分四季，必有蟋蟀唧唧聲，要不就是雷鳴和閃電同時出

現，但觀眾對這些大多沒什麼意見。真實生活中，往他人臉上揍一拳，很少會發出斷裂聲（電影中常用折斷芹菜來配這種音），但換到銀幕世界，觀眾不僅欣然接受這種小花招，甚至還等著聽。

　　我自己很喜歡的「沒有照公式打得虎虎生風」的特例，是導演詹姆斯・格雷（James Gray）二〇〇〇年的作品《驚爆地鐵》（The Yards）。裡面有場戲，是馬克・華柏格和瓦昆・菲尼克斯（Joaquin Phoenix）飾演的一對好友在冷清的紐約街頭互毆。負責此片聲音設計的蓋瑞・萊德斯壯（Gary Rydstrom）並未用大量人工製造的重擊聲、斷裂聲來幫動作戲加料，而是用凌亂、滯悶的聲音來呈現這場衝突戲，最明顯的聲音當屬演員挨揍發出的「嗚」聲，和鞋子刮擦人行道的聲音。（這場戲拍了大約三、四個鏡次，馬克・華柏格和瓦昆・菲尼克斯也真的互毆，每拍一個鏡次，身上的瘀青就多了些，讓整場戲更顯原汁原味。）

　　也有些導演大大方方揚棄寫實風，偏愛打造怪異的聲音環境，來凸顯自己作品中的怪奇之處，箇中高手莫過於大衛・林區，他與艾倫・史普列特一同催生了好些極具代表性，也怪異至極的聲境。《藍絲絨》（Blue Velvet）就是一段令人如坐針氈的旅程，穿越郊區幸福生活表象，直探人心的黑暗面。它的開場戲正如啟程前的預告：在巴比・溫頓（Bobby Vinton）唱著〈藍絲絨〉一曲的慵懶歌聲中，我們看到噴著水的澆花水管，然後是一群

在草坪底下的蟲，發出互相嚙咬的恐怖聲。大衛‧林區透過聲音與影像，讓觀眾先有心理準備，迎接之後的發展（而且這發展不怎麼符合大家熟悉的現實）。此片的整合混音師約翰‧羅斯（John Ross）表示，大衛‧林區「絕對不是『看到狗兒就聽到狗叫』的那種人。他比較像『看到狗兒，就會想像那狗在想什麼』。」[3] 你若有機會在電視上看到大衛‧林區的作品，不妨把握機會給自己上一堂電影音效課——你只要閉上眼、注意聽，聽整個世界在你耳中活起來。

聲音建立的空間

片中的聲音帶你去了哪裡？

美術設計和攝影可以確立場景，聲音也同樣能定義出一個特定的聲音空間——這可以是地理位置的空間、歷史的空間、心理的空間。

　　泰倫斯・馬力克的《新世界》（ *The New World* ），是關於十七世紀探險家約翰・史密斯與印地安寶嘉公主（ Pocahontas ）的故事。泰倫斯・馬力克為此要收音技術人員去維吉尼亞州東海岸的潮水區（ Tidewater region ），徹底搜尋當地的風聲、水聲、動植物的聲音。據說此片共約出現一百種鳥類（均忠於當年的時空背景），包括一隻象牙喙啄木鳥（ ivory-billed woodpecker ），這是馬力克在片尾的特意安排，以向這珍稀的鳥種致敬，因為牠原本已屬瀕危物種，二〇〇四年卻有人發現鳥蹤，那也是馬力克拍攝此片的同一年。

　　《新世界》一如馬力克大部分的作品，對白少到幾乎沒有，聲音設計因此必須擔下重任，負責指引觀眾、帶他們沉浸於片中設定的時空。二〇〇〇年的《浩劫重

生》也是同樣的情況。湯姆・漢克斯飾演聯邦快遞的高階主管，因墜機受困在無人島。片中整整四十五分鐘，完全沒有對話或音樂，只有浪濤拍岸聲、風吹棕櫚樹的沙沙聲、湯姆・漢克斯走在沙灘上的腳步聲。該片的聲音設計總監是天行者音效公司（Skywalker Sound）的蘭迪・湯姆（Randy Thom），他面臨的考驗是先錄下許多種特定的聲音再層層融合，做出既富變化又有趣味的聲音，若只是單純呈現海灘上的各種聲音，不僅會使不同的聲音彼此影響，也顯不出動感或深度[4]。（順帶一提：蘭迪・湯姆發現藤籃很適合做棕櫚樹的音效；《新世界》的錄音師則是讓風吹過濾水網籃和蒸鍋，做出片中各種風聲的音效。）《浩劫重生》聲音設計的關鍵，也是所有電影聲音設計的關鍵：在大量的聲音訊息中找出特異之處。

　　《星際大戰》中有好些運用聲音建立場景的傑出範例，這要歸功於聲音設計師班・勃特（Ben Burtt）發明的多種絕妙音效。喬治・盧卡斯和班・勃特針對這部片應有的感官體驗談了很多，盧卡斯說他不要炫目光潔的電腦科技感，他要的是「用過」的陳舊磨耗感。因此《星際大戰》的幾種招牌音效無一是電腦合成的產物，而是班・勃特利用家常日用品做出來的，好比光劍的聲音，是他拿麥克風掠過電視螢幕而錄到的頻率聲。他還利用「真的車、會吱呀響的真門、真的動物聲、真的昆蟲」[5]，做出兩百五十種全新的聲音，後成為《星際大戰》的音檔資料庫。盧卡斯在吸引觀眾進入一個感覺既新鮮又熟

悉的故事，並一一介紹角色出場，這整個過程中，兼具復古與未來感的視覺美學是一大要素，另一要素就是班·勃特用自然聲音打造出的音景，更有助於觀眾把盧卡斯天馬行空的想像國度，視為有人居住的真實世界。

用聲音帶動情緒

你聽到的聲音，讓你有什麼感覺？

聲音在引導、影響我們對電影的情緒反應上，是個舉足輕重的要素。

　　恐怖片常見一陣適時的死寂，接著地板突然發出吱呀一聲，或是門「砰」一聲摔上，就可能把我們嚇一大跳。如果一場戲開頭是浴著露水的寧靜草原，背景是宏偉的英式大宅院，襯著鴿子的咕咕聲，馬上就能讓人感到祥和平靜。

　　錄音師安・克洛柏（她的老搭檔正是丈夫艾倫・史普列特，已於一九九四年去世）曾這麼比喻：想像一對伴侶站在夜裡的街燈下──這會是怎樣的一場戲，完全看音效剪接師在背景放進怎樣的效果。「你可以放進一點小蟲在夏夜嘰嘰叫的聲音，這場戲就會浪漫起來。」她對我說：「你會聽見隱約傳來路上的車聲，或是有輛車慢慢開過去。要不也可以像大衛・林區那樣，用低沉的轟隆轟隆聲，街上的車流和城市的各種聲音都發出一種低音。街燈會有種嗡嗡響的聲音，像日光燈那樣……你光

是用音效，就能讓整個場景的感覺完全不一樣。」[6]

就像傑克・尼克遜在《鬼店》的「全景飯店」中不斷朝牆壁丟網球，或是他兒子騎著小三輪車駛過飯店鋪了地毯的走道，發出一種怪聲，這兩種聲音都逐漸增強了場景的張力。又如《險路勿近》很經典的一場戲：喬許・布洛林（Josh Brolin）飾演的角色，在漆黑的旅館房間內等著殺人不眨眼的安東・齊哥。齊哥隱約的腳步聲越來越近，在房門外停了一下又走開了──接著我們聽到他轉下走道燈泡的聲音。《險路勿近》是音效設計講究寫實的典範，扣掉極少數的例外不算，片中所有聲音都是劇情內的聲音，也就是我們在銀幕上看到的的人、物、空間發出的聲音。就算加了音效，也是為了強調逼真之感，而不減損或破壞真實性。「喬爾（柯恩兄弟中的哥哥）一開始就講得很清楚，這是用極簡方式處理聲音的實驗。」該片的聲音剪輯總監史奇普・里夫塞（Skip Lievsay）這麼說：「所以我們沒有搞得吵翻天，反而是盡量想辦法做到很安靜，很不明顯。我們只做到最小程度，好比幾聲腳步聲，和一些環境音，也許是車聲或槍聲，或銀幕上的動作的聲音。我們希望看起來是用最少的聲音來傳達訊息。」[7]

《險路勿近》也為我們示範了一點：無聲往往比音效更能引發觀眾的不安與警覺，而無聲也有幾種不同的類型。大多數電影都是用自然音，或甚至「空間音」（room tones，就是錄下空房間的聲音）為無聲的片段製造環境與

空間感（例如《黑金企業》〔*There Will Be Blood*〕的開場戲）。不過有時導演也可能什麼都不用，來傳達較為抽象、窒悶的疏離感或痛苦。威廉・佛瑞金（William Friedkin）在《大法師》（*The Exorcist*）中就用了這種無聲手法，從震耳欲聾的魔音轉為一片死寂，音軌上同樣空空如也——連人工製造出來的無聲都沒有。安東・柯賓（Anton Corbijn）在《完美狙擊》（*The American*）也用了不加環境音的手法。影片開頭的背景完全無聲，這幾近抽象的開場白，凸顯喬治・克隆尼飾演的殺手孑然一身的孤立狀態，也把觀眾的注意力導向他的主觀經驗。

這聲音是誰的觀點？

片中的聲音是否呈現某種觀點？

我們在電影中聽到的聲音，取決於「片中的誰」聽到那個聲音。

　　電影中的聲音設計就算再喧鬧，也應該有獨特的觀點，而且通常是主角的觀點。一九七四年的驚悚片《對話》，由金·哈克曼飾演名為哈利·考爾的監聽專家。負責該片音效的華特·莫屈為此做出幾種經常失真又模糊的聲音，代表哈利監聽到的內容，而且在刻意不斷重播。片中不時出現的回音，一來凸顯粗獷主義風的舊金山辦公大樓與倉庫空間，也是哈利平日走訪與工作的地點，二來也象徵他孤立、自省與自責的內心狀態。

　　《教父》中麥可·柯里昂在餐廳幹掉兩個對手的那場戲，出現行駛中的地鐵逐漸煞車停下的聲音，這個設計不僅製造這場戲的張力，更尖銳反映出麥可內心的道德兩難與煎熬。又如《蠻牛》男主角傑克·拉莫塔的打鬥戲，舉凡揮出的每一拳，相機閃光燈每回的閃動，都有法蘭克·華納（Frank Warner）設計的不同聲音（他從擊發

步槍到打碎西瓜，什麼音效都用上），偶爾卻又出現完全無聲的空檔，讓觀眾更深入傑克在拳擊臺上的心境。

《奔騰人生》（*The Secretariat*）的主角是冠軍賽馬「祕書處」（小名「大紅」）。導演藍道·華勒斯（Randall Wallace）和聲音團隊為牠量身打造一種牠特有的聲音，不僅包括馬蹄聲、呼吸聲，連心跳聲也不放過（祕訣是把真馬的心跳聲放大，配上震撼效果十足的日本太鼓）。即使在人馬雜沓的賽馬戲中，聲音團隊還是盡力凸顯「祕書處」的特殊性，也正因為牠有獨特的聲音，牠在賽馬場上與同場競技的馬兒並列之際，觀眾還是認得出牠。某場戲中「祕書處」準備進場，即使旁觀的群眾人聲鼎沸，耳朵尖的人還是聽得到有個小孩大喊：「我看見『大紅』了！」（卡羅·巴拉德〔Carroll Ballard〕執導的《黑神駒》和《狼蹤》〔*Never Cry Wolf*〕，音效設計都是艾倫·史普列特，這兩片也是至今動物音效設計的開路先鋒。片中動物的聲音不僅自然，傳達動物細膩的生理反應，更未用「擬人化」的音效，把人的特質轉移到動物身上。）

收進電影音軌中的角色，未必是有感知能力的生命體。就像彼得·威爾（Peter Weir）執導的《怒海爭鋒：極地征伐》（*Master and Commander: The Far Side of the World*），全片主要的場景是一艘戰艦，但戰艦的聲音表現絲毫不亞於在艦上賣命的人類──高桅帆船航行時會發出的唧唧聲、鏗鏘聲、風帆鼓動聲，它一樣不缺。又如《煞不住》這部動作片，失控的火車居然有相當生動的表情，

會呻吟、會低吼、會尖叫,即使與丹佐・華盛頓與克里斯・潘恩(Chris Pine)同臺也毫不遜色。(這裡又要提到《星際大戰》。片中機器人 R2D2 的聲音,是班・勃特用自己的聲音與電子鍵盤合成的結晶,這個角色因此和劇中其他真人演員一樣,有個性也有特色。)還有柯恩兄弟執導的《巴頓芬克》,全片有各種逗趣而怪異的聲音,大多是反映男主角巴頓・芬克極度自我中心,又茫然失措的心理狀態。由約翰・特托羅飾演的芬克,是一位陷入寫作瓶頸的作家,住進一間靜得像墓園的飯店。屋內的風扇聲、皮鞋唧唧聲、行李拖地聲等都刻意放大,襯著飯店的靜默,凸顯他徹底的孤寂。

《巴頓芬克》的聲音設計史奇普・里夫塞,提到他很喜歡的某個自創聲音——那場戲是走投無路的巴頓・芬克經人安排,去片廠的放映室觀賞關於摔角的電影,越看越難受,因為他知道自己寫不出說好要寫的劇本。里夫塞在這場戲用了錄好的爆炸聲,凸顯兩名摔角選手仆倒在地的聲音;用碎石機做出「隨機的碾壓聲」;還把電鋸聲刻意降幾個八度。最後,這場戲結束前冒出尖銳的警笛聲,其實是歐洲火車的汽笛聲,只是經過失真處理變得像警笛,此時男主角也到了承受的極限。「在我看來,這就是聲音設計的好例子。」里夫塞說:「你要找的元素,不是表面上的東西,而是能加強主觀體驗的東西。你未必懂這元素是什麼,但它可以協助傳達戲劇概念。」[8]

　　當然，內建觀點的聲音設計，也可能剛好如實呈現場景與心情。華特・莫屈在《現代啟示錄》的聲音設計，就逼真到了極致。片子開頭是一片黑幕，隱約傳來陣陣電子合成的直升機螺旋槳聲，再漸漸融入吉姆・莫瑞森（Jim Morrison）演唱〈盡頭〉（The End）的歌聲。接著一架直升機飛過──繼之以蓊鬱的叢林、慢動作升起的硫磺煙霧，和燃著橘色火焰的大爆炸。這場聲音和畫面的拼貼戲，不僅正確傳達越戰的時空背景，也點出男主角馬丁・辛（Martin Sheen）因天人交戰而麻木、扭曲的心境，與半夢半醒的精神狀態。（華特・莫屈把那個螺旋槳音效稱作他的「幽靈直升機」，片子一路往下演，這個音效也會隨之變化，而「逐漸扭曲現實」[9]。）《現代啟示錄》大部分的音效恰與《險路勿近》相反，是「非劇情聲音」，也就是說，《現代啟示錄》中的音效大多不是畫面中的事件發出的聲音，和畫面上在幹麼也沒有直接關聯，而是經過特意設計、深具象徵意義的聲音。但莫屈敏銳掌握了片中迷幻色彩濃厚的末日情境，全片如臨現場、一觸即發的逼真感，未因這樣的聲音設計減損分毫。

　　莫屈和他的聲音團隊因為《現代啟示錄》的音軌，也為電影院的聲音體驗做出了革命性創舉。那個年代在電影院看片，片中的聲音和配樂，大多都是從銀幕後方的喇叭傳出。莫屈的團隊卻發明了多聲道錄音和回放系統，讓聲音可以在戲院不同位置的喇叭之間「穿梭」。觀眾就像片中的馬丁・辛，被戰場上各種刺耳的喧囂層

層包圍、只覺天旋地轉。(莫屈的這套系統稱為「五點
一聲道」(5.1 sound),也就是聲音會在戲院內「五」個喇
叭之間反射,至於那個「點一」,則是特別設計給低頻
的聲道,頻率低到聽不見,只有身體可以感受,特別適
用於爆炸場景。後來《侏羅紀公園》〔Jurassic Park〕中的暴
龍追逐戲也用了這種低音。)不過莫屈在片中還是滿常
回歸最基本的單音,以免觀眾覺得膩,或被音效疲勞轟
炸。因此《現代啟示錄》的聲音環境即使怪異失真,卻
從不曾失去連貫性,或令人無所適從。這正是導演柯波
拉所要的——聲音設計把觀眾帶進了他精心打造的銀幕
世界。

聲音大有用嗎？

你覺得聲音震耳欲聾？還是環繞四周？

聲音可以讓我們更深入銀幕上的想像國度，也能拉開我們與那個國度的距離。

華特‧莫屈為《現代啟示錄》打造的「五點一聲道」後來變成業界標準，還包含不同版本的「環繞音效」，也就是在戲院不同位置裝上許多喇叭，可傳出幾十個不同聲道的聲音。在這個家庭娛樂系統越做越精密、iPhone無所不在的時代，片廠和電影院老闆在科技方面的競爭也更激烈，不斷製造規格更高、音量更大、氣勢更磅礡的聽覺體驗，引誘觀眾回歸影城看電影。

現代電影開發出 3D 和高幀率的數位攝影技術，想用超逼真的畫面令觀眾大呼過癮。環繞音效也同樣希望給觀眾鋪天蓋地、身歷其境的體驗，一如柯波拉對《現代啟示錄》的期許。但假如空有音效，少了華特‧莫屈那樣的敏銳度，往往會在「越多越好」的心態下，把電影搞得震天價響，完全聽不到一流音效設計師窮盡一生精進的獨門絕活，更聽不到充滿動感的音域。莫屈當年處理

《現代啟示錄》，是把聲音從喇叭到喇叭之間「先收攏再展開」[10]，無奈如今許多電影的混音都不再如此費工，只是從四面八方用噪音不斷轟炸，觀眾只覺被震得七葷八素，根本無所謂「沉浸於劇情」了。

混音再怎麼複雜，每場戲大多只有一種聲音需要特別凸顯，或許再搭配兩、三種副音，做出深度與情境。要是超過這數量，聲音就會變得含混不清。電影院也是同樣的道理，就算裝了最先進的音響系統，要是喇叭無法正常運作，或放映完一場後懶得調整音量，害得下一場的音量變得過高或過低，那音響系統再厲害也沒用（這種事比你想得還常見）。

等你下回進電影院，尤其是看打得鬧哄哄的動作片或漫畫改編電影，記得問問自己，片中的聲音是否出於自然？有無效用？或只是純粹為了感官刺激，搬出誇大的老套音效？這和 3D 電影與視覺特效噱頭是一樣的道理，問題在於：我們一心讓觀眾充分享受感官體驗、渾然忘我之餘，是否也犧牲了敘事、人物發展、情緒這些核心價值？套句蘭迪·湯姆受訪時對我說的話：「假如什麼都搞得很大聲，什麼都不大聲了。」[11]

電影的配樂

你散場時會邊走邊哼電影配樂嗎？

我每次看完《玉女奇男》（*The Bad and the Beautiful*）後的幾天，必定不時哼起那餘韻不絕的優美配樂。若聽見《新天堂樂園》（*Cinema Paradiso*）的主題曲，還沒幾個音符，我就不禁淚下。馬克・諾弗勒（Mark Knopfler）為一九八三年的喜劇小品《地方英雄》（*Local Hero*）譜寫的配樂中，那真情流露的吉他伴奏，讓我們和片尾的主角一樣，不禁憶起美好的往事，渴望舊地重遊。

　　音樂對觀眾的影響極為強大，也能激起強烈的情緒反應，因此對一部電影的重要性不言可喻。回顧電影史上作曲家與導演的黃金組合，不難理解要打造令人情不自禁、渾然忘我的想像國度，音樂是何等關鍵的一環──從恩尼歐・莫瑞康內（Ennio Morricone）和瑟吉歐・李昂尼（Sergio Leoni）；墨里斯・賈爾（Maurice Jarre）及大衛・連；約翰・威廉斯和喬治・盧卡斯與史蒂芬・史匹柏；伯納・赫曼（Bernard Herrmann）及希區考克；卡特・伯威爾（Carter Burwell）和柯恩兄弟，到泰倫斯・布蘭

查（Terence Blanchard）與史派克・李，在在都是明證。

理想情況下，已經用視覺方式表現，或透過對白傳達的故事元素與情感，就不該用音樂來重複或加強。音樂應是為賦予電影更多深度與含義而加入的元素，而且通常完全在潛意識層面運作，絕不應仿照或強化其中的情節。或許最關鍵的一點是：運用音樂當有節制，不要一直誘導觀眾、刺激觀眾產生某種情緒，這樣觀眾才能自行聯想，串起線索。一流的電影配樂應該與觀眾一同看片，不是幫觀眾看；應該融入劇情，無需畫蛇添足。

音樂和音效、對白，只要運用得當，能彼此輝映，也能相輔相成，無論是做為加強全片連貫性的主題，或傳達某個角色無法充分表現的感情，此三者都能協助全片達成同樣的目標。但音樂有一點異於其他的電影專業領域，那就是電影配樂有可能成為獨立的美學產物，可與電影一同欣賞，亦可不看畫面，單獨欣賞音樂。電影配樂若能以此為志，達到此等水準，固然是美事一椿，但這不是必要條件。電影配樂作曲家的首要職責，不是譜寫日後演出的作品，而是讓曲子配合銀幕上逐漸開展的故事，從旁輔助。電影配樂應該像善解人意的朋友，盡可能為故事助攻，卻不插手干預，不會在不對的時間闖入，也不會在該退場時賴著不走。

電影配樂也和電影一樣為人津津樂道，很多知名配樂的片段，我們都琅琅上口，像是莫瑞康內為瑟吉歐・李昂尼的《黃昏三鏢客》（The Good, the Bad and the Ugly）寫的配

樂，有段用長笛吹出的曲調，神似土狼嚎聲，十足獨行俠的豪氣。又如出自墨里斯・賈爾之手，貫穿《齊瓦哥醫生》全片、動人的〈拉娜之歌〉（*Lara's Theme*）；約翰・威廉斯威風凜凜的《星際大戰》主題曲開頭；尼諾・洛塔（Nino Rota）浪漫中有淒然的《教父》主題曲等。不凡的配樂不僅能展現音樂如何在電影中發揮作用，更能超越配樂的角色框架，因自身的特質而成為焦點。（湯瑪斯・紐曼〔Thomas Newman〕在《美國心・玫瑰情》〔*American Beauty*〕配樂中設計的木琴樂句，甚至可能成了某個手機鈴聲的靈感來源呢。）

不是每部電影的配樂都得做到大家一聽即知。有些很厲害的配樂，觀眾散場後並不記得，他們的觀影體驗卻因配樂大大加分。悅耳動聽的旋律固然好，電影配樂卻未必非要「美」不可。卡特・伯威爾為柯恩兄弟的《黑幫龍虎鬥》（*Miller's Crossing*）寫的配樂既感傷又浪漫，可謂電影配樂史上數一數二的動聽之作。（後來有陣子片商做愛情片、歷史片的預告片，都會用這段配樂。）強尼・葛林伍德（Jonny Greenwood）為《黑金企業》寫的極簡風電子配樂，充滿刺耳的不和諧音，是個相反的對照，但這兩人的作品卻完美詮釋了兩片的故事。

二〇一五年的維吉尼亞州米德堡電影節（Middleburg Film Festival）頒發「傑出電影配樂作曲家」獎給卡特・伯威爾，那時我問他，如何能寫出這麼多膾炙人口的主題曲，他說自己每天彈鋼琴，要是彈出某個不錯的短樂

句，或是忽然想到可以發展的點子，必定錄下留存。他現在收錄了大約一千五百種這樣的片段，以備不時之需。「就算要趕交件，有了這個，我晚上還是睡得著。」[15] 他半開玩笑道。

　　我是愛樂人，所以會注意電影配樂，尤其是特別富感情的配樂，或我覺得太過頭、用錯了的配樂。有些講究純粹的人主張，觀眾要是注意到電影配樂（即使是因為配樂很棒才注意到），那就是作曲家的失敗。我對這點不以為然，我覺得音樂是否應該特別凸顯，應看電影類型而定——管絃樂團演奏的磅礴配樂，用在老派通俗劇或歷史劇已嫌太氾濫，但用在冷硬都會驚悚劇上，可以增添抒情層次，或些許曖昧不明的氣氛。此外，這也得看電影是由誰導演。我們已經習慣一看到馬丁・史柯西斯或陶德・海恩斯的大名，就知道配樂必定不同凡響。確實，這兩位導演作品中出現的音樂與配樂，正是讓作品獨樹一格、精采絕倫的主因。

連貫性

電影中的音樂是否有助於串連全片？

電影配樂和聲音設計都是讓電影前後串連的利器，轉場時特別有用。音樂中一再出現的主題（theme）與動機（motif），能讓劇中人（和觀眾）重拾記憶，回顧之前重要的轉折點，不必用冗長對白解說，也省了累贅的鋪陳。近年有個例子還滿有新意，就是講一位過氣劇場明星力圖復出的《鳥人》。安東尼奧・桑切斯（Antonio Sánchez）完全用鼓來做這部片的配樂。導演伊納利圖從拍攝到剪接都經過精心編排，讓這部片子乍看下一氣呵成，加上不絕的鼓聲以極快的節奏推波助瀾，快到觀眾根本沒時間去注意（或在意）是否有剪接的痕跡。

　　喬・萊特改編伊恩・麥克尤恩（Ian McEwen）所著的《贖罪》，是聲音設計與配樂相輔相成的傑出範例。片中不時出現打字機鍵的敲擊聲，宛如反覆出現的低音伴奏，暗暗提醒觀眾：這個故事的含義是「敘事的力量可載舟也可覆舟」。全片的配樂也沿襲此一動機，不僅一路帶領觀眾，也整合了故事在不同時期的發展，和人物

前後不一的觀點。

在希區考克的《驚魂記》和《鳥》(The Birds)中，音效融合音樂的效應，令人不寒而慄。兩片的配樂都是希區考克的老搭檔伯納·赫曼，他巧妙融合尖銳高音的弦樂編曲，製造出毛骨悚然的聲景。(我總覺得約翰·威廉斯的《大白鯊》主題曲最最高明之處，就是用「一、二」的節奏模仿雙腿在水面下踢水的聲音，害大家每回游泳都會覺得聽到這配樂。)

反映心理狀態的音樂

片中的音樂是否呈現某種觀點？

配樂有個主要角色，用艾爾莫・伯恩斯坦這位配樂名家的話來說，就是進入劇中人的「背後和裡面」[16]，尤其是內斂、孤僻、壓抑情緒、無法充分表達己見的角色。配樂和音效一樣，都能從旁輔助，建立全片的觀點。

　　伯恩斯坦為《梅岡城故事》寫的配樂，即是以典雅的手法為劇中人抒發情感。他為主角思葛設計了簡單如兒歌的主題曲，至於謎樣的角色阿布，則用神祕又憂傷的管弦樂來表現。又如《霹靂神探》故事的發生地是破敗髒亂的紐約市，負責配樂的爵士樂手唐・艾利斯（Don Ellis）為此設計出生猛有力、節奏強烈的音樂環境，一來符合背景地的氣氛，二來也生動傳達「不像主角的主角」托伊爾（金・哈克曼飾）難抑的怒火。數年後，同樣由金・哈克曼主演的《對話》，則是大衛・夏爾（David Shire）用包含大量半音的鋼琴曲點出全片感傷的基調，隱約表現出主角的孤寂和不擅與人相處的個性。（至於《後窗》，雖有法蘭茲・威克斯曼〔Franz Waxman〕寫的優

美配樂，但全片為了符合主角詹姆斯・史都華的觀點，這旋律只有從主角鄰居家傳出時，觀眾才聽得到〔除極少數特例外〕。換句話說，此片配樂幾乎完全是來源音樂。）

　　近年值得一提的配樂，是川特・雷澤諾（Trent Reznor）為《社群網戰》做的配樂，巧妙地用音樂讓觀眾更加了解劇中人。片子開頭我們最先看到的，是馬克・祖克柏在麻州劍橋某酒館，與女友連珠砲般的唇槍舌劍。九分鐘後，遭女友狠甩的祖克柏憤怒又受傷，一路跑回哈佛大學宿舍──這時雷澤諾的配樂才進來，感傷的鋼琴旋律，襯著些許不和諧的弦樂。祖克柏一路跑著，這不和諧的弦樂也隨之越發明顯。這段配樂在兩分鐘之內，便說明了祖克柏內心遭受重創，十分寂寞，但他的敵意與怨恨也蓄勢待發，套導演大衛・芬奇的話，他那股氣勢好比危險的「離岸流」（riptide）。芬奇在比較《社群網戰》的開場配樂，和溫蒂・卡羅斯（Wendy Carlos）為《鬼店》開場改編白遼士作品的配樂後，認為這兩首配樂同樣為平凡無奇的動作，添加重大的意涵。他對《鬼店》開場配樂的想法是：「這段音樂馬上就告訴你，這不只是一個男的在高速公路上開往飯店而已，還有更大的東西在運作。」[17] 而二〇一六年的《第一夫人的祕密》（Jackie），配樂出自米卡・李維（Mica Levi）之手，一開始便是陰森森的不和諧音，讓觀眾立刻墜入甘迺迪夫人在丈夫遇刺後，木然地歷經悲慟、茫然、憂懼等紊亂的心理狀態。

　　說到為角色量身訂做主題曲，卡特・伯威爾是數一

數二的高手。他從柯恩兄弟的首部劇情長片《血迷宮》
（ *Blood Simple* ）起就與他們合作，他的音樂也常為柯恩兄
略具厭世色彩的作品，注入片中沒有的親暱感、同理
心，甚至溫度。伯威爾為劇中人特地譜寫主題曲的實
例，包括為《冰血暴》中的倒楣反派威廉・梅西（William
H. Macy）改編斯堪地那維亞民謠與讚美詩〈迷途羔羊〉
（ *The Lost Sheep* ）；為《黑幫龍虎鬥》的蓋布瑞・拜恩（Gabriel
Byrne）飾演的冷血黑道，反常地配上愛爾蘭抒情民謠
〈丹尼男孩〉（ *Danny Boy* ）。伯威爾用音樂將片中的殘暴與
憤世提升到更高的層次，化為對道德鄭重（甚至是哀傷）
的省思。而以五〇年代紐約為背景，描寫兩名女子相戀
的《因為愛你》，由於兩位主角礙於世俗壓力與各自壓
抑的情感，無法完全表達自己的心意，伯威爾的配樂浪
漫得毫無保留，澎湃如浪推動全片，傾訴這一發不可收
拾的愛意。

帶動情緒的音樂

電影中的音樂給你什麼感覺？

如果說電影開始的頭幾分鐘會教觀眾怎麼看下去，那這幾分鐘播放（或沒放）的音樂，會提供最有力的線索。

就說《美國心・玫瑰情》那俏皮的木琴聲吧，它一開始出現，是搭配凱文・史貝西嘲諷式的旁白，有點黑色幽默的意味。之後在全片走向悲劇之際，木琴逐漸退場，代之以更具省思意味、直接衝擊情緒的弦樂。又如《冰血暴》在大雪荒原中的開場戲，伯威爾為配樂加進了低沉重擊的定音鼓，揭開這齣黑色喜劇的序幕，也為這故事添加道德含義的嚴肅性。不過同樣是伯威爾，他在《險路勿近》的配樂卻沒怎麼出現，也不太用傳統的音符，倒可說是一堆音調的組合，而且幾乎完全融入全片感覺草木皆兵的聲音設計。伯威爾認為，在片中隨便哪個時間點放入傳統的音樂，都可能徹底摧毀全片的價值——但這樣的價值，才是這部電影如此逼真、令人不安的關鍵。

配樂可以凸顯片中的氣氛，也可能正好和它唱反調。

一九六七年的《我倆沒有明天》，講一對鴛鴦大盜在經濟大蕭條時代的德州四處搶銀行。配樂用的是厄爾・斯克拉格斯（Earl Scruggs）的斑鳩琴聲，這樣活潑的音樂或許可以反映男女主角自詡為反骨俠盜，想一舉成名的心態，卻和兩人踏上江湖不歸路的發展背道而馳。片末以警方掃射兩人的血腥場面收尾時，這配樂顯得更加諷刺。（伯威爾和柯恩兄弟在異想天開的喜劇《扶養亞歷桑納》（Raising Arizona）中，也用了類似的配樂風格，同樣有諷刺的意味，只是俏皮得多。）《黑金企業》、《神鬼獵人》、《第一夫人的祕密》這三片，用的都是無調性、抽象意味濃厚的配樂，這種音樂的質感與節奏，讓人不自在也不舒服，形同告訴觀眾：這不是看了會心情好的傳統溫馨劇情片。同理，漢斯・季默為《自由之心》寫了悠揚的大提琴與小提琴配樂（只是始終不符合十九世紀的古典樂和民謠樂風），賦予這故事某種當代感，甚至可說前衛，讓這部片超越特定的時空藩籬。這類不按牌理出牌的配樂，固然可收奇效，但有時抒情得恰到好處的老派配樂也一樣管用，就像麥可・吉亞奇諾（Michael Giacchino）為皮克斯（Pixar）動畫片寫的配樂。他會與管絃樂團現場演奏，編曲也往往賺人熱淚。他深知何時用音樂來提示觀眾重要的情緒起伏點，觀眾卻完全不會覺得有人在旁「指導」。他的音樂的作用，不在於把銀幕上的種種放大或機械式重複，而是為它添加更豐富的層次。就像《天外奇蹟》開頭的三段式序章，用極簡練的方式講故事，

要是少了麥可‧吉亞奇諾感人的配樂，這一段不會那麼令人揪心。幫電影寫配樂的作曲家都深諳操弄情緒之道——那可是他們的吃飯傢伙。吉亞奇諾自然不例外，只是他出手總是氣勢不凡，又有原創的風格。

觀眾能接受情緒為人左右到什麼程度，標準確實已大為不同。四〇年代貝蒂‧戴維斯主演的芭樂劇，特色就是增強戲劇效果的大量襯底音樂，演員對話總是有管弦樂當背景音樂——但如今的當代劇情片，運用音樂片段來提示情緒的情況已經少得多，也只有在特殊需要時才使用。

不過有個例外，就是動作驚悚片和漫畫改編的電影，這種片子的配樂都用得太過頭，好的配樂也變得不好了。片中每一刻都填滿了聲音設計，而配樂不過是聲音設計的一環——這症頭自然是因為好萊塢日益仰賴外國市場的票房，片廠生怕非英語系國家的觀眾「抓不到」片中每個情緒爆點和細微的起伏。

這麼做的結果，就是讓音樂、音效、對白之間鬥個你死我活，也極可能會讓觀眾覺得自己慘遭犧牲（還同樣被打到鼻青臉腫）。電影配樂用得太過，不僅代表不夠信任觀眾，也表示導演自己缺乏信心，不讓故事和演員來引導觀眾的情緒，反而不斷提醒觀眾這裡該哭那裡該笑。

我很喜歡的電影圈行話「配『米老鼠音樂』」（mickey-mousing），就反映了這種缺乏安全感的心態。所謂「配

『米老鼠音樂』，就是銀幕上做什麼動作，音樂就跟著配合，所以作曲家用這詞自有貶義。（但迪士尼的卡通配樂其實寫得好，製作水準也高，所以這個詞變成現在的負面意義，實在令人遺憾。）我們熟悉的短樂句、轉調等，確實能針對電影的調性和情緒轉換給觀眾一些提示。但如果配樂只是不斷老調重彈，有飛車追逐戲，就配上一輪慷慨激昂的鼓聲；碰到喜劇片的搞笑場面，就配上我稱為「切分音撥弦」的弦樂短樂句——那就代表這部電影的配樂只是照本宣科的無趣作品。老套的配樂，只是幫我們看到的動作加上累贅的註解，無法與之彼此對照，交互作用。

我最喜愛的電影配樂，大多都走節制路線，這裡所謂的節制不是指曲風，而是配樂在片中的位置。這種配樂需要去「感受」，而不是「聽」。大衛・夏爾在《大陰謀》中引人沉思又帶點懸疑的配樂，在片子開演四十五分鐘後才出來，而且之後也只在絕對必要時才出現（大多是轉場時）。霍華・蕭（Howard Shore）在《驚爆焦點》也採類似的冥想式樂風，鋼琴配樂用得極有分寸。《驚爆焦點》和《大陰謀》一樣，讓情緒的衝擊力從演員與表演中自然激盪而生，不靠其他方式強求或硬逼而來。

另一個配樂用得很節制的範例，就是約翰・法蘭肯海默一九九八年的驚悚片《冷血悍將》（Ronin），其中最重要的一場戲，是巴黎市區內的飛車追逐。這場戲的頭四分鐘，只有輪胎高速摩擦地面的聲音和引擎的怒吼。

一直到兩輛車衝上高速公路逆向行駛，配樂才在一個關鍵時間點進來。在較大聲的頭幾個音符後，音樂逐漸浮現，隨即又隱身於各種音效之後，用細微得難以察覺的方式，創造出與動作場面同樣鮮活的聲音場景。

小心流行歌曲

導演是否靠流行歌曲來「賣」故事？

馬克・哈里斯（Mark Harris）在《電影革命》（*Pictures at a Revolution*）一書中，妙解為何一九六八年入圍奧斯卡最佳影片獎的幾部電影（《我倆沒有明天》、《畢業生》、《惡夜追緝令》〔*In the Heat of the Night*〕、《誰來晚餐》〔*Guess Who's Coming to Dinner*〕）、《杜立德醫生》〔*Doctor Dolittle*〕），象徵了電影業與廣義美國社會劇烈的文化變遷。怎麼說電影業變了呢？有個代表性的指標，就是這幾部入圍片之中，有三部片子的配樂捨棄了傳統管弦樂，完全仰賴鄉村歌曲、流行歌曲、爵士樂等。到了七〇、八〇年代，《週末夜狂熱》（*Saturday Night Fever*）和《火爆浪子》（*Grease*）的原聲帶專輯為片廠母公司賺飽荷包，更把這種風潮推到最高點。沒多久，電影就不再依照敘事或情緒氛圍來做配樂，而是把排名前四十名的流行歌曲塞進電影去，想說或可吸引年輕觀眾，同時從原聲帶專輯再撈一筆。

　　有些大師對配樂自有一套，會仔細從流行樂或冷僻的音樂中擷取片段，依照場景的氣氛，挑選符合的片段

搭配，從這可以看出導演本人的品味與觀點。勞勃・阿特曼、伍迪・艾倫、馬丁・史柯西斯都是這方面的能手。阿特曼的《花村》全片迴盪著李歐納・柯恩（Leonard Cohen）的歌，其實並不算「忠於時代」（應該說和該片設定的「二十世紀初」完全不符），但這些歌曲有某種歷經滄桑、沉思默想的氣氛，完全符合片中太平洋西北區的背景，也很能形容男女主角（華倫・比提和茱莉・克莉絲蒂）之間糾結的關係。反觀《虎豹小霸王》中間突然冒出一段莫名其妙的愛情戲蒙太奇，配上伯特・巴克瑞克（Burt Bacharach）一九六九年的熱門歌曲〈雨點不斷打在我頭上〉（*Raindrops Keep Fallin'on My Head*），片子原本的氣氛被這首活潑歡樂的歌整個打亂，不僅看著突兀，感覺也毫無邏輯。

　　還有一種配樂，是用已經錄好的曲子當「來源音樂」，也就是指劇中人和臺下觀眾同時聽到的音樂，好比《飛越杜鵑窩》（*One Flew over the Cuckoo's Nest*）中，精神病院為安撫一群男性病患，用收音機播放二〇年代的華爾滋曲〈夏美茵〉（*Charmaine*），這溫馨到有點甜膩的旋律一飄出，觀眾便宛如置身片中的院內交誼廳，和受困院中的角色一同漸漸被這旋律洗腦。約翰・卡尼的《曼哈頓戀習曲》也用了一堆來源音樂。有場戲是馬克・魯法洛飾演的落魄音樂製作人，和女主角一起聽自己的 iPod，那播放清單中是非常公式化的標準曲目，如法蘭克・辛納屆的〈祝我好運〉（*Luck Be a Lady*）、史帝夫・汪達

（Stevie Wonder）的〈生命中的第一次〉（*For Once in My Life*）等。以魯法洛的角色而言，他私人的播放清單理應很有品味，滿是較冷門的歌，和一般人未曾聽過、也不熟悉的樂曲片段。（不過這裡得幫約翰‧卡尼說句話，他這麼做，想必也承受流行歌曲天價授權費的壓力，這個因素對原聲帶的影響力之大，超乎一般觀眾的想像。）

　　用多種樂曲組合而成的配樂，和純管弦樂的配樂有一樣的問題：假如導演為了強調某場戲或挑起某種情緒而用過頭，一樣會有反效果。我稱這種片子為「授權歌曲大雜燴」（needle drop）電影，因為片中的配樂多半會有大家一聽即知的流行歌曲，不過都只出現一下子而已，以迎合觀眾所好，並無強化故事發展的作用。史柯西斯的《四海好傢伙》固然也用了授權歌曲，但他用的每首歌都完美詮釋了主角亨利‧希爾的起落，其中的極致就是在出現一連串幫派老大清理門戶的慘狀之際，飄出艾瑞克‧克萊普頓（Eric Clapton）的〈蕾拉〉（*Layla*）的鋼琴獨奏。然而充滿流行歌曲的配樂往往感覺牽強，太刻意討好觀眾，這也是我在札克‧布瑞夫（Zach Braff）的愛情喜劇片《情歸紐澤西》（*Garden State*）和近年的《自殺突擊隊》（*Suicide Squad*）與《火線掏寶》（*War Dogs*）等喜劇片發現的問題。這三片的配樂，都像是一逮到機會就塞一段流行歌曲來耍酷，但玩過頭就一點都不酷，效果很快便適得其反。反觀《心靈角落》與艾美‧曼恩（Aimee Mann）的歌卻恰如天作之合。保羅‧湯瑪斯‧安德森曾

說，他當初會寫《心靈角落》的劇本，靈感來源就是艾美‧曼恩的作品。

　　電影中的聲音是由極多元素組成，有現場收錄的「片場聲音」、後製作業時另錄的對白與配音、五花八門的音效，還有音樂——因此我們看電影時，通常不太可能分得出哪些元素真的有作用，哪些沒有。但假如我們聽到什麼有助於理解劇情的聲音，當然認得出來。我們也很清楚散場時自己是一頭霧水，頭昏腦脹？還是因為情緒上經歷了一段新奇的充實旅程，感到煥然一新？步出戲院時，我們或許會哼著電影的配樂，或許不會，但重要的是：音樂是建立完整聲音世界的基本要素，對白、音效、配樂、原聲音樂都占有相同的分量，讓這個世界更為豐富。在此引用華特‧莫屈在我們某次訪談中說的話：「假如電影裡的聲音真的有幫片子加分，大概是加個百分之四。要是聲音出問題，百分之九十的片子就毀了。」[18]

推薦片單

《現代啓示錄》（1979）

《黑神駒》（1979）

《藍絲絨》（1986）

《變腦》（1999）

《浩劫重生》（2000）

《險路勿近》（2007）

第七章

導演

電影導演根本沒大家想得那麼了不起，我們心裡都有數。你只要說「好」或「不好」而已，還要幹麼？沒了。「導演，這裡用紅色好嗎？」好。「用綠色呢？」不好。「再多找些臨時演員好嗎？」好。「口紅畫濃一點好嗎？」不好。好。不好。好。不好。導演就這麼回事。

　　這是在百老匯音樂劇《華麗年代》（Nine）電影版中，由茱蒂・丹契（Judi Dench）飾演的毒舌服裝設計師的臺詞。聽她講這番話的是劇中主角──一位自命不凡的電影導演。言下之意她對導演的猖狂早已見怪不怪，但也不忘補個兩刀。楚浮以拍電影為主題的《日以作夜》（Day for Night）中，也有句導演忍不住埋怨的經典臺詞：「問題！問題！問題一大堆，我哪來的時間思考！」*

　　茱蒂・丹契和楚浮表面揶揄，實則點到一個重要的問題：電影導演到底在幹麼？他們真的是像柏格曼那句名言說的「組成一整個世界」嗎？或如歐森・威爾斯所說的，要掌控各種意外狀況？還是像約翰・法蘭肯海默用「水電工」一詞，比喻導演這一行得解決各種疑難雜症、灰頭土臉的那一面？抑或如吉爾摩・戴托羅跟我說的，電影導演不分性別，都是「面對一列用全速駛來的

* 譯注：這段文字與電影中所演略有出入。片中楚浮所飾演的導演面臨接踵而至的難題，有一段內心獨白：導演得面對各式各樣的問題，卻未必知道所有的答案。

火車，還要同時表演五球雜耍」[1]的人？

電影要是導得好，我們都看得出來。電影導得好，一切都很好──片子賞心悅目、聲音動聽、演技出神入化，觀眾看得滿意。假如片子真的非常讚，觀眾還會自覺就此脫胎換骨。

不對，等一下──我們覺得故事很讚，全片結構高明、對白風趣，難道不是因為劇本寫得好？再說那個男主角，他原本就演什麼像什麼，不是嗎？導演不負責設計服裝；厲害的跟隨鏡頭也不是導演操控攝影機拍的；我們琅琅上口的配樂不是導演寫的；各種音效也同樣不是導演的發明。

茉蒂‧丹契搞不好還真的講到重點──導演這一行很可能真的沒那麼了不起。

呃，不過，這位管戲服的太太，話別講得太早──只動動嘴說「好」和「不好」，聽起來很簡單，但等到你得在該說「好」的時候說「不好」，或明知不妥仍得說「好」，就會明白這一點都不簡單。「導演一天要做一千道是非題。」導演傑森‧瑞特曼這麼形容：「就算我答錯一題好了，錯一題不算什麼。就算我有百分之五都答錯，大概也還過得去。」

「可是萬一我有一半都答錯，」瑞特曼說：「萬一有場戲氣氛要很親密，結果因為拍片的地點感覺太現代，一點親密感都沒有，怎麼辦？或是放在背景的演員太搶戲，怎麼辦？突然間，一堆問題有各種理由冒出來，多

到你沒法相信片子裡的現實是現實……突然間，這就變成一部導得很爛的電影。」[2]

不過換個角度，像凱西・艾佛列克說的，導演明智的抉擇，足以挽救平庸的劇本或拙劣的演技。「有些和我一起拍戲的人，我覺得表現得不算好。」他對我說：「結果這些人最後看起來都很讚。他們做的有些決定真的很妙。我很清楚這是因為導演把表演放進整個情境去考量，不好的就剪掉。」

「你可以把很棒的表演變得毫無意義，也可以把毫無意義的東西變成很棒的表演。」他說：「你可以把很爛的劇本執行得非常好……這有點像燉菜，你沒法知道放紅蘿蔔進去很好吃，放大蒜不好吃。萬一這道菜燉得好，就是一道好菜，那是所有的味道一起發揮的作用。」[3]

從很多方面來看，我們之所以搞不懂導演到底在做什麼，是因為我們希望導演享有應得的掌聲。楚浮一九五○年代中期還在當影評人（後來成為新浪潮運動導演）時就寫過，電影無疑是導演的創作，就算導演不是寫劇本的人，他的創見卻深植每個畫格中。（他舉了希區考克和霍華・霍克斯這兩位各具招牌風格的導演做例子。）楚浮的概念於一九六二年跨越大西洋發揮影響力──《村聲》（*Village Voice*）雜誌影評人安德魯・薩瑞斯（Andrew Sarris）在《電影文化》（*Film Culture*）雜誌中大力捍衛那時已為人熟知的「作者論」（auteur theory），掀起電影界最傳奇的一場論戰[4]。其中最知名的是當時尚

未成為《紐約客》（New Yorker）雜誌影評人的寶琳・凱爾（Pauline Kael）*，在一九六三年春季號的《電影季刊》（Film Quarterly）發表文章，反對把「偉人論」（Great Man theory）搬到電影領域上，主張電影編劇、攝影師、演員等，在創作電影的過程中，至少與導演有同樣的影響力，同時也批評「作者論」的美學價值與邏輯皆無[5]。電影史學家湯瑪斯・謝茲（Thomas Schatz）在別具創見的著作《片廠體制下的天才》（The Genius of the System）中提出一個有力的論點，那就是在好萊塢「黃金年代」間，各大片廠和其中的技術部門都有所謂的「獨門風格」，這對它們各自作品的招牌視覺手法和主題特徵有極大影響力，和導演（那時多半是男性）的影響力不相上下。

　　儘管史匹柏、史柯西斯、柯波拉、塔倫提諾等大咖導演已成金字招牌，「作者論」的論戰至今尚未休兵。（不妨帶某個電影編劇上戲院，等片頭字幕打出「某某某作品」**〔「某某某」是導演名〕時，看對方怒丟爆米

*　譯註：寶琳・凱爾（1919-2001），有美國「影評教母」之稱，於1968 年至 1991 年任《紐約客》雜誌影評人，文風犀利，觀點獨到。著有電影相關書籍十三種，並於 1974 年獲美國國家書獎。
**　譯註：「某某某作品」（A film by _____ ）。電影片頭字幕出現導演名時，通常是寫「導演　某某某」或「某某某　執導」（Directed by _____ ），單純説明導演是誰。一旦寫成「某某某作品」，大有該片係導演一人創作之意。這已成好萊塢電影編劇與導演間多年的論戰。

花。）但話說回來，很少會有導演不認同電影是團隊合作最極致的表現。艾倫・帕庫拉有言：「不知怎麼搞的，我跟很優秀的人合作的時候，總是變得最優秀。」[6]

讓這個議題雪上加霜的是：美國主流電影的導演，大多並非自己作品的「原主」。他們拍的電影是片廠或製片人的財產。片廠或製片人花錢請導演來拍片，但也可以依照自己的標準、興頭，或為討好廣大觀眾，重剪導演的作品。（法國導演享有「作者權」（droits d'auteur）的歷史已久，這種權利的精神是把創意的掌控權交給創作者，而非出資方。）

在「商業成功」或「藝術成就」層面已有一定地位的導演，或堅持獨立作業的導演，有權把「自己掌控定剪」寫進合約裡。這代表導演在交出自己認定的版本後，作品就不會受到任何外力影響。只是不是所有的導演都這麼幸運。大衛・芬奇就公開抱怨過片廠插手《異形 3》（Alien 3）；瑞德利・史考特則指責片廠干預《銀翼殺手》。近年的例子則是鄧肯・瓊斯（Duncan Jones）提出類似的批評，說他的《魔獸：崛起》（Warcraft）遭重剪；喬許・傳克（Josh Trank）對二〇一五年的《驚奇 4 超人》（The Fantastic Four）也有同樣的怨言。萬一導演真的很火大，會乾脆把自己除名，有時則用假名「艾倫・史密西」（Alan Smithee）代之（雖說我們不常在院線片看到「艾倫・史密西」，麥可・曼恩、威廉・佛瑞金、馬丁・布列斯特 ＊等導演，都曾在作品剪成電視版時，要求掛上這個假

名。）

　　即使有這一堆特殊狀況與前例，導演和其他演職員相比，通常確實是和整個案子綁在一起最久的人。導演得挑選素材，或決定是否接下製片人提供的素材；導演要和編劇一起生出最終的劇本，或把原本的劇本打掉重練；導演必須參與選角，和演員一起排戲；導演要募集創作團隊成員、勘景、挑選視覺風格；決定拍片時程、管控時程、監督後製各個環節（如剪接、聲音設計、配樂）。導演從概念發想到開花結果的這數年（有時是數十年）間，必然得努力保持自己的熱情與專注力。（這裡要幫製片說句好話。製片人經常催生拍片計畫，不計險阻堅守崗位、貫徹始終。無論在創作過程和實際的募資層面，製片人的參與都是關鍵。諸如史考特·魯汀 **、「真實」製片公司（Bona Fide Productions）的亞伯特·柏格和朗·亞克薩、「B 計畫」製片公司（Plan B）的笛迪·嘉德納 *** 和傑瑞米·克萊納、「殺手電影」（Killer Films）的創辦人克莉絲汀·瓦尚 **** 等這樣的製片人，從協助

*　譯註：Martin Brest（1951- ），美國導演，執導作品包括《女人香》（*Scent of a Woman*）、《第六感生死緣》（*Meet Joe Black*）等。

**　譯註：Scott Rudin（1958- ），製作過的知名電影包括《險路勿近》、《社群網戰》、《醉鄉民謠》、《布達佩斯大飯店》、《月昇冒險王國》等。

***　譯註：Dede Gardner（1967- ），製作過的知名電影包括《月光下的藍色男孩》、《自由之心》、《逐夢大道》等。

****譯註：Christine Vachon（1962- ），製作過的知名電影包括《因為愛你》、《男孩別哭》等，與導演陶德·海恩斯是長年合作老搭檔。

劇本發想、成熟，到把劇本交給傑出的導演與演員，一路上都有舉足輕重的影響力。

　　一部電影每個創意與技術方面的決定，就算不是導演做的，也是導演批准的。拍片時難免碰上的天災人禍，必然出現的意外與料想不到的機會，也得由導演來一一解決——非但不危及全片，甚至可能讓成果更理想。萬一這些狀況沒處理好，要承受指責的也是導演。

　　在電影製作期間，導演是建立工作倫理與氣氛的人，要打造出安全的空間，讓演員能在其中暴露自己的情緒（有時是暴露身體）。導演要傾聽演職員提出的構想與建議，激勵大家拿出最好的表現，還要展現恰到好處的領導能力與自信，讓整個團隊有安全感，全神貫注於手上的案子。導演要時時與人溝通對作品最初的構想，同時也挺身捍衛，因為這初衷很容易因為猶豫不決、一己之利、意志不堅等因素而瓦解。「導演是『以上皆是』的終極版。」李察‧林克雷特對我說：「你是總教練。無論你有沒有自己寫劇本，甚至根本沒寫，你和每個部門合作，都是在創造一種氣氛，讓大家能一起為了共同的目標做到最好，也就是用手上的素材，盡力拍出最好的電影。」[7] 導演也是最終主宰觀眾美學體驗的人，指引觀眾視覺與聽覺的注意力，引導觀眾的情緒。

　　用綠色，還是紅色？選這個，還是那個？好，還是不好？拍片時這些看似微不足道的選擇，可能引發災難，也可能變出奇蹟。假如是災難，大家會罵這導演不過爾爾；

倘若是奇蹟，人人會誇這導演是奇才。「我很喜歡鼓勵大家反映意見、有團隊合作精神的導演。」梅莉・史翠普這麼說過：「不過我也喜歡有問題都由他來扛。」[8]

身懷絕技的導演

導演是否展現出對電影這種媒介的嫻熟，指揮若定？
這部電影是否反映出超越「單純錄下表演」的企圖心與遠見？

專家級的編劇和剪接師可以協助建立電影的時空背景、節奏、「道路規則」等，但從一開始就要大家遵守這套規則的人，是導演。導演要明確宣告這部片子想做到什麼，讓大家都知道導演很清楚方向和達成目標的方法。導演的自信始於拍片現場，不僅要展現領導創作團隊的自信，還要把這份自信一直延伸到銀幕上，說服來看電影的人進入全新的陌生世界。

　　這種自信（有時會化為大膽破格的運鏡、俐落明快的剪輯；有時則展現在暗中抽離現場的氣度，退到不引人注目的距離外，讓戲自己演下去）的表現方式有很多，可以是純熟的技術、精湛的技藝、超高的效率，甚至氣魄。我用「絕技」（chops）這個詞，來形容對電影技術細節、場景掌控（攝影機該放哪裡、該用什麼鏡頭、如何鼓勵互信、保持目標明確、在對的時間讓戲自行開

展，或切下那一刀），乃至電影語法的熟稔。「絕技」對演員同樣重要。「我要是看到很糟的表演，絕對不會怪演員。」林克雷特說：「我怪的是導演。你可能是選錯角，這種事難免發生；要不然就是你沒營造好氣氛，讓演員拿出最好的表現。」9

身懷絕技的導演導出來的電影，會在開場就讓你明白：他不僅非常熟悉故事，也很了解目標觀眾。這是種非常過癮的快感，我搖筆桿這些年來，有幸親身體會過幾次。

我永遠忘不了在二〇〇八年的多倫多國際影展，看凱瑟琳・畢格羅的《危機倒數》。我影展那整週行程滿滿，一天看四、五部電影是家常便飯。看這部片子時，那週已近尾聲。我那時看片已看到眼睛脫窗，一片模糊，看什麼都像加了銀幕的長方形框框。接著出現了《危機倒數》劇力萬鈞的開場，頓時有什麼不一樣了。我的五感甦醒，全神貫注。

《惡夜之吻》（*Near Dark*）、《21世紀的前一天》（*Strange Days*）、《驚爆點》（*Point Break*）這幾部洋溢藝術氣息、節奏也掌控得極好的類型電影，已證明凱瑟琳・畢格羅極擅長刻劃置身險境、往往非死即傷的角色，但《危機倒數》就是有什麼不一樣。開場是一個拆彈小組在塵沙滾滾的巴格達街頭，想拆除炸彈裝置的引線。澳洲演員蓋・皮爾斯和幾名弟兄手上邊忙邊嬉笑怒罵，那架勢說明了他是全片的明星人物。接著是攝影師巴瑞・艾克洛德用

他招牌的手持攝影，拍出一連串如臨現場、不假矯飾的緊張場面，觀眾瞬間便置身凱瑟琳‧畢格羅打造的那個世界。也正因此，才不到一、兩分鐘，蓋‧皮爾斯飾演的角色就被炸飛，令人加倍驚詫。

這著實是大膽之舉，有膽識，有自信。在畢格羅的調度下，節奏和氣氛層面既有強烈的張力，又有無比的細膩。她在《危機倒數》全片中，始終把這樣的準則放在第一位，終讓此片拿下奧斯卡最佳影片獎，她也成為奧斯卡史上首位榮獲最佳導演獎的女性，確是實至名歸。《危機倒數》出自馬克‧波爾的傑出劇本（也摘下奧斯卡最佳原創劇本獎），但凱瑟琳‧畢格羅把這個概念執行得無懈可擊，她有能力動員演員和劇組，落實自己對這部電影的想法，讓全片既充滿驚險動作，又有心理層面的刻畫；既有直接的感官衝擊，也令人深刻省思。這樣的眼界，才是《危機倒數》成為不凡之作的關鍵。我也從巴瑞‧詹金斯的《月光下的藍色男孩》、肯尼斯‧隆納根的《海邊的曼徹斯特》、達米恩‧查澤爾的《樂來樂愛你》這幾片，同樣感受到類似這種「我來！」的氣勢。無論是《樂來樂愛你》精心編排的華麗開場歌舞戲（場景布置、拍攝、剪接都下了工夫，才能看似一鏡到底），抑或《月光下的藍色男孩》和《海邊的曼徹斯特》剛開始相對靜態、卻高明點出劇中人物、氛圍和情緒問題的片段，都洋溢導演大膽創新的精神，與內斂的自信。

講句老掉牙但千真萬確的話：真正高竿的導演，會

讓大家覺得導演的工作好像很簡單。他們會設法抹去所有辛勞留下的痕跡，諸如天公不作美，害他們無法在某天拍到某個重要的鏡頭；某個特定的鏡次裡，某位演員的表現就是沒有另一位演員好；全片沒法照著設定好的順序拍（這經常發生），但導演不知怎的，腦袋裡的中心概念始終很清楚，可以把各種支離破碎、不盡完美的片段，化為天衣無縫的成品。（萬一某片經過多次重寫，甚至可能歷經十幾位編劇之手，要整合出一個統一的想法，就得特別仰仗導演的功力。）

《四海好傢伙》男主角走進夜總會的那個經典跟隨鏡頭，乍看好像是一開始就設計好的點子，用最有效率又有格調的方式，讓觀眾隨著凱倫這個角色，逐漸進入亨利・希爾的黑道生活。其實完全不是這麼回事——真正的原因是「科帕卡巴納」夜總會不讓史柯西斯和劇組用正門拍戲，這樣拍是後來的應變對策。原本這場戲會是一般標準拍法，讓亨利大搖大擺插隊、走進大門、跟領班講幾句好話、弄到位子。不得已轉了個彎的結果，卻是令人眼睛一亮，也更能感同身受的全片重點戲，這都要歸功於史柯西斯臨危不亂、隨機應變的能力，而且重點是他能從拍片的角度思考。

「從拍片的角度思考」通常代表事前做好準備，或許是定下密集排戲的時程表、製作詳細分鏡表（也就是用類似漫畫風，大略畫出從頭到尾要拍的鏡頭和場景），也可能只是要工作人員做好隨時應變的準備。希

區考克的規劃工夫是出名的鉅細靡遺，也難怪他拍的電影總是錯綜複雜、精心布局。類似風格的導演還有約翰・卡薩維提斯，他臨場應變、即興發揮的風格，往往讓人看不出他的作品大多源自縝密的劇本。擅長愛情親情片的當代導演麥克・李也是如此。（如《祕密與謊言》和《無憂無慮》〔Happy-Go-Lucky〕）

排戲或許也會用到即興表演的技法，好協助演員更易進入角色。薛尼・盧梅在《拍電影》一書中提到，他拍《熱天午後》（Dog Day Afternoon）就用了這一招[10]。艾爾・帕西諾和飾演銀行人質的眾演員，花了好幾小時即興發揮——最後收進電影中的即興片段，還比盧梅原本預期的多。只是有時實在不可能把準備工作做到這麼細，但若碰上好導演、好演員，一樣會有好結果。《夢幻成真》（Field of Dreams）的導演菲爾・艾登・羅賓森（Phil Alden Robinson）曾對我說，片中雷・李歐塔飾演的美國職棒名將「無鞋喬」喬・傑克森（Shoeless Joe Jackson）高聲問：「這裡是天堂嗎？」隨即轉身跑進大霧籠罩的玉米田——這場著名的戲，其實是兩分鐘之內拍成的，大家都沒想到，忽然間遠處真的有大片濃霧滾滾而來。雷・李歐塔那時還沒排練他在這場戲的動線，羅賓森在大霧撲來、遮住現場燈光之前，也沒有多少時間。於是雷・李歐塔只問了羅賓森，要在哪裡停下來講那句臺詞（他也照辦了），隨即轉身跑進玉米田。這樣幸運的意外是一流好片的素材，但只有身懷絕技的電影人，才能看出天賜良

機，知道如何把握機會。[11]

「絕技」和「才幹」不應混為一談，雖說導演若是沒有才幹，也練不出絕技。我所謂的「絕技」，是像史柯西斯、畢格羅、塔倫提諾、史派克・李這樣，在他們的作品中，把觀看價值和視線移動放在最優先。又好比我某晚打開電視，第四臺正好在播保羅・湯瑪斯・安德森的《黑金企業》，音量又恰巧調得很小，我等於無聲看完這部片──而且居然完全看得懂。這就是絕技。

要管得動，還要指導演員，也是一門絕技。就以東尼・吉爾洛伊的《全面反擊》為例，吉爾洛伊需要網羅喬治・克隆尼，因為他是男主角的不二人選，而且有他這種等級的明星加入，這片子比較可能拍得成。不過吉爾洛伊也得摘下克隆尼的明星光環和權杖，畢竟他演的是「專門幫人收爛攤子的法律事務所中階主管」，明星光芒形同他帶進片場的華麗包袱，和角色並不相稱。於是吉爾洛伊讓克隆尼不經排練就上戲，每場戲也因此轉換了氣場──和克隆尼演對手戲的角色成了焦點，克隆尼則在片中顯得「落人一截，有點跟不上」（套吉爾洛伊的話），這正符合男主角的內心狀態。（也正因吉爾洛伊想扭轉克隆尼的巨星形象，他選了老戲精薛尼・波拉克〔Sydney Pollack〕來演男主角的上司。面對克隆尼這種等級的盛名與影響力，既能散發權威感，又具說服力的演員並不多，而薛尼・波拉克正是極少數鎮得住克隆尼的演員。）又如大衛・芬奇拍《社群網戰》時，會要求拍

幾十個鏡次（有時達幾百個），讓演員有充分的時間習慣艾倫‧索金節奏奇快的連珠砲對白。觀眾看最後成品，會覺得這些對話像是不假思索脫口而出，其實這是無數次重複和調整後的心血結晶。

絕技也常化身為本能的反應。電影圈的傳奇故事之中，我特別喜歡約翰‧法蘭肯海默常講的一則軼聞——他在拍二戰背景的動作片《戰鬥列車》（The Train）時，有一場兩列火車相撞的戲。他總共出動六位攝影機操作員（包括他本人）來拍其中的一列火車，又決定另把一架攝影機埋在鐵軌旁（現在想來，這很像他早知道會發生什麼事而冒出的念頭），鏡頭朝上。沒想到正式開拍時，火車駕駛衝得太快，害法蘭肯海默和工作人員四處逃竄，費心設置的幾架攝影機也全毀，只有藏身地下的第七架攝影機倖免於難，而且還在火車出軌、車輪往外飛、掠過攝影機上方時，奇蹟般拍了下來，化為壯觀的畫面。這就不僅是絕技了——這是走運。

話說回來，我所謂的「才幹」是指能符合標準的敘事能力，不必特別加料或異想天開，就能把一個故事說得好，有時這樣就很夠了。我不覺得《模仿遊戲》（The Imitation Game）在拍攝技巧上具備電影藝術的特色，但客觀一點說，這片子的主題是二戰時的密碼破譯競賽，難度原本就比較高，也用不上什麼特別炫的技術。我對湯姆‧霍伯導演的古裝片就比較有意見，他的《王者之聲：宣戰時刻》和《丹麥女孩》美則美矣，卻是陪襯，演員

的表演才是注目焦點，而不算完整落實電影的各個環節。

　　也有些導演是我認為的「堪用」之才。這群人是好萊塢公務員，拍出來的影片和自己一樣籍籍無名，無論是技術上的企圖心，或能展現藝術功力的技巧，都沒有讓人一望即知的特色。他們是接案導演，有人給他們劇本，他們就單純選角、拍攝，讓攝影師和美術設計自行發揮，不提供什麼意見，也沒什麼投入的興致。他們的作品始終水準平平，上片後引起的關注與討論也很少，所幸很快就為人遺忘。這些接案公務員或許有把片子拍成的基本能力，卻欠缺所謂的絕技。

紅色還是綠色？

電影中為美感而做的選擇，是否賞心悅目？引起快感？
又切合題材？
如此安排是否有真實感？

那，為什麼像《王者之聲：宣戰時刻》和《模仿遊戲》這樣的電影，在頒獎季的反應那麼好？我想答案在於一個包山包海、定義又極不清楚的詞：品味。

　　這兩部片子都有勵志的故事、吸睛的美術設計、內斂的演技，讓觀眾很容易入戲，所以說它們「有品味」並不為過。但「品味」不僅是舉止得宜、眼光好而已。導演的品味，從很多角度來說，還滿像劇本的調性，既難以形容，也很難量化，但用喬治‧丘克的話來說倒是很貼切：「一種明智審慎卻絕不無趣的平衡感」[12]。泰勒‧派瑞（Tyler Perry）在自編自導自演的系列喜劇片中，變裝扮成「黑瘋婆」梅迪亞（Madea），遭大眾訕笑說他的作品低俗無品味。可是好品味過了頭（就像湯姆‧霍伯陳設華美、視覺上卻停滯不動的室內劇，或勞勃‧馬歇爾*運鏡拙劣、剪接過度的音樂劇），卻可能更讓人吃

不消。

　　導演會把自己的品味投射到拍片過程中所有需要專業技術的環節，從選的演員到穿的服裝、場景布置到音樂。「紅色還是綠色？選這個，還是那個？」其實也就是說，每個決定憑藉的都是導演的好惡、偏愛、直覺、戀物癖──或者說，更要命的是導演欠缺好惡、直覺和癖好的時候。

　　假如某片導得很差，會有一個明顯的徵兆──你可以感覺到這部電影不是出自某人異乎尋常的感知力，而是最沒個性的好萊塢工廠，做出清一色一個模樣，不帶感情，也無所謂才情的產物。我自己有一張這種片子的清單──好比說，我總覺得法拉利兄弟導演的喜劇，從技術和視覺層面觀之，實在沒什麼特殊之處；又如安·弗萊契（Anne Fletcher）的作品，如《27 件禮服的祕密》（*27 Dresses*）、《虎媽宅子》（*The Guilt Trip*）、《辣味雙拼》等，總有種走溫情路線的黏膩感，而且往往過分濫情。只要看一下「爛番茄」（Rotten Tomatoes）、「Metacritic」這種沒什麼價值的影評網站，不難發現哪些導演受雇只是為了準時交差，不會讓預算破表，拍出來的東西既無個人風格，也沒有自己的觀點。

*　譯註：Rob Marshall（1960- ），美國導演，知名作品有《芝加哥》、《華麗年代》等。

　　此外，導演在一開始決定用哪種角度切入故事（而且，沒錯，也得決定要講哪個故事）時，品味是個很重要的因素。這部電影是要講一個全新的故事？還是用驚世創新之舉重新詮釋經典？故事是否原本就充滿動感畫面，有引人入勝的場景，能激起情感共鳴的生動人物，所以變成電影是再自然不過的事？最終的成品是否會讓我們生出「這個故事唯有用這種方式才能詮釋」之感？

　　最最重要的是：導演必須早早決定自己的個人風格應該凸顯到什麼程度——像魏斯・安德森這樣的導演，這點根本不是問題。他作品中的場景總是精心搭建，仔細陳設，不放過每個細節，始終充滿豐富的色彩與質地，和許多不難發現的細微處。他的品味不走隨興的無為而治路線，而是凸顯故事中裝腔作勢的劇場式風格。擁戴他的影迷覺得他這個癖好很迷人；批評他的人覺得他自我感覺太良好，也做作到極點。

　　史丹利・庫柏力克（他與安德森都酷愛在畫格內做出完全對稱的構圖，因此常有人拿安德森和他來對照）同樣希望自己的作品不是紀錄片錄製的「現實」，而是現實的假象。他非但不在乎電影媒材的「電影感」，還欣然接受這特質。史蒂芬・金的書迷或許不喜歡庫柏力克吹毛求疵的作風影響了《鬼店》（據說史蒂芬・金本人不怎麼喜歡這電影），但庫柏力克的品味（強烈大膽的視覺效果、風格獨特的演技、巨大的場景空間）無疑是此片導演不作第二人想的關鍵。對史派克・李、吉爾摩・戴

托羅、陶德・海恩斯、馬丁・史科西斯、柯恩兄弟這幾位視覺風格也很強烈的導演來說，問題不在於他們是否做得「太過頭」（因為我們幾乎能肯定，到了某個時間點，他們一定會做過頭），而在他們選擇這種風格，是否能讓觀眾與故事和劇中人產生共鳴？還是恰好違背了他們的本意，反而令觀眾在理性上和故事保持距離？

　　我很佩服有企圖心，技術又高超，拍得出像《鬼店》這樣大膽之作的導演，但後來我對內斂、自謙、甘願抹去自己藝術標記的導演，也生出同樣的敬意──這麼做，或可稱為「無招之招」吧。這種拍電影的態度，近年已銷聲匿跡，不過推本溯源，要說回好萊塢的黃金年代，像喬治・丘克、劉別謙、比利・懷德、霍華・霍克斯這幾位導演拍片的方式，都是讓攝影機在一段客觀自制的距離外觀察，若非絕對必要，絕不任意移動或中斷。真正精采處都在劇中人的言語和情感互動之間，而且演員的一來一往既有節奏又有動感，全片因此絕無沉悶之感或做作之舉。這裡的關鍵技巧，在於知道哪種故事可以用「無招之招」來放大效果。

　　若要舉出一部作風如此低調的傑作，當屬艾倫・帕庫拉一九七六年的《大陰謀》，乍看很單純，不複雜，其實經過精心構思和微調，才有了高明的場景布置，和大量的視覺細節，再加上大膽（卻看不太出來）的攝影機移動。打個比方，有一場戲是攝影機在上空，照著兩位記者主角翻閱國會圖書館的大批借書條，然後攝影機

拉高，兩人的身影隨之縮成兩個小黑點，淹沒在他們搜尋的茫茫紙海中。這樣的運鏡暗中為這場靜默的戲（原本也可能非常沉悶）注入了生命力與視覺焦點。「用你看不到的、沒拿出來的東西講故事，和直接把東西拿出來講故事，兩種方式講的份量一樣多。」帕庫拉如是說：「你要是把什麼都讓人看光光，就顯不出重要性了。」[13]

有些導演的個人品味（他們選擇的題材、說故事的方式，還有他們在銀幕上打造的「整個世界」）和我非常契合。我在本書已不時提過其中幾位，如李察・林克雷特、湯姆・麥卡錫、柯恩兄弟、蘇菲亞・柯波拉、史蒂芬・索德柏、凱莉・萊克特、保羅・湯瑪斯・安德森、陶德・海恩斯，和英國導演史提夫・麥昆。扣掉少數的例外不算，他們在銀幕上無論打造出哪種世界，我都樂於停駐；他們想展開怎樣的旅程，我都欣然同行。

有些導演會善用自己的品味，讓原本名不見經傳的電影搖身一變，充滿意想不到的活力、才智及興味。我自認不是漫畫改編電影的影迷（要我去參加聖地牙哥動漫展，我不如找個大熱天去躺柏油路），不過近年漫威的《復仇者聯盟》系列電影，在喬斯・惠登（Joss Whedon）、肯尼斯・布萊納（Kenneth Branagh），和安東尼・羅素（Anthony Russo）與喬・羅素（Joe Russo）兄弟檔等人執導下，即使在漫畫式的動作戲中，仍展現高明的編劇、細緻的演技，和適時加入的象徵意義。我也從不覺得自己迷科幻小說，但像《地心引力》這樣的電影，受了艾方

索‧柯朗個人品味和藝術鑑賞力的影響，原本屬於類型電影的題材，化為情感豐富、視覺格局宏大的作品，更出人意表的是，這部片子也是對存在之孤獨和重生的省思。

正因品味，柯恩兄弟改編戈馬克‧麥卡錫（Cormac McCarthy）小說的《險路勿近》，才展現如此低調的寫實，又有相當的節制，同時還能營造緊張氣氛，技術面又無懈可擊。反觀瑞德利‧史考特的《玩命法則》（The Counselor）雖有戈馬克‧麥卡錫的原創劇本，格調卻低俗許多，更是對感官的疲勞轟炸。正因品味，同樣講核戰一觸即發的題材，薛尼‧盧梅一九六四年的作品《核戰爆發令》是令人緊繃神經、卻有分寸的驚悚之作；庫柏力克的《奇愛博士》則成了緊張的笑鬧劇與犀利的社會觀察。

正因品味，《危機倒數》才能在人物發展與動作場面之間，謹慎拿捏出平衡，既有豐富意涵，又能扣人心弦。反觀改編自美國在班加西設置的基地二〇〇二年遇襲事件的《13小時：班加西的祕密士兵》（13 Hours），卻淪為毫無特色的平庸動作片。正因品味，賈德‧阿帕陶與妮可‧哈羅芬瑟納才會以迥然不同的角度，觀察當今洛城中年中產階級的各種怪癖──一人走搞笑路線，採「外表大人、內心不願長大的屁孩」的任性觀點；另一人則以較為收斂（也不那麼低俗）的情感訴求，用較靜態的方式來刻劃五味雜陳的人生。正因品味，昆汀‧塔倫提諾雖有無庸置疑的拍片天賦（劇本生猛有力、非常會抓攝影機位置和移動方式、剪接奇快、選角一流），

可惜往往因全片高潮戲血漿滿天飛，讓人有看 B 級片之感，不過這正是他年少時代狂看的電影類型。

技術超群的導演導出的「完美」作品，有時卻可能受品味之累。史蒂芬・史匹柏之所以如此成功，部分原因在於他個人的品味與觀眾品味完全契合。他憑直覺就了解觀眾要什麼，也因此我們有了《E.T. 外星人》和《第三類接觸》。只是有時這樣反而會讓片子感覺既囉唆又太直白。史匹柏習慣把故事元素和情緒節奏都攤開來講明白，手法較細緻的導演則傾向不說清楚，或用開放式結局來處理。我有次委婉追問他，為何要讓《林肯》結束在林肯於福特戲院遭暗殺？為何不往前拉一點，演到林肯離開白宮就好（反正我們都知道那是最後一次）？史匹柏給我的答案是：「我覺得要讓電影演出大家想看到的結局。」[14]（喜歡把什麼都說清楚的導演自然不僅史匹柏一人。奧利佛・史東、克林・伊斯威特、史派克・李都有這種習慣，這表示他們沒有完全信任演員和故事，要不就是無法信任觀眾。）換作是我，我會讓《林肯》演到他離開白宮那邊就收尾，讓觀眾自己去拼湊真相。不過這純粹是品味問題。

品味也反映在一件事上：有什麼細節導演明明可以顧到，卻自願「放牛吃草」？他們當初為自己作品設下的美學準則，有哪些自己沒守住？伍迪・艾倫二〇一六年的作品《咖啡・愛情》（*Café Society*）其實滿好看、演員演得也好，足證導演發揮了中等程度的功力，但後來片

中竟冒出一連串時空錯亂的狀況，例如明明時代背景是三〇年代，某場戲卻出現那時還沒問世的鋼琴。我對這種為了省事而出的小錯，原本可以睜隻眼閉隻眼，但之後這種狀況越來越多，多到讓我「出戲」的程度，我也逐漸察覺：伍迪‧艾倫對這些根本無感，既然他都不在乎了，那我幹麼在乎？如果說細節可以決定一部電影的成敗，那導演的品味就決定了細節的成敗。

電影的觀點

我們置身誰的世界裡？透過誰的觀點看世界？
這種觀點會改變？還是始終如一？

導演一定得問的最關鍵問題，就是電影的觀點：誰要帶
領觀眾遊歷銀幕上的世界？我們要透過誰的雙眼，誰的
感受，觀看故事中的衝突及心傷、不義與勝利？這觀點
一般都會寫在劇本裡，但在拍片過程中，要讓觀點始終
不變，前後一致，讓「紙上」的種種躍然「舞臺上」（乃
至銀幕上），就是導演的職責了。

　　不妨看看《計程車司機》、《熱天午後》、《畢業生》
這幾部經典──或比較當代的《鬥陣俱樂部》、《黑天
鵝》、《因為愛你》，我們在這些電影中可以看到所有該
做的決定──從攝影機放哪兒、攝影機要呈現誰的觀
點、反映誰的聲音環境，到配樂應該傳遞誰沒能展現的
情緒等等，每個決定都應該用人物和觀點的角度去取
捨。就算片中或許短暫偏離設定的觀點，觀眾也不會搞
不懂這故事講的到底是誰的經歷。

　　凱瑟琳・畢格羅二〇一二年的《00:30凌晨密令》

（*Zero Dark Thirty*），講的是搜索賓拉登的暗殺行動。我和她聊到此片觀點和前作《危機倒數》的相異之處。這兩片以情報工作和軍方程序為主題，同樣刻畫細膩，扣人心弦，她卻在前後兩片間略略調整了角度。這變化有部分展現在美術設計上，《危機倒數》中的景色多半沙塵漫天，色調慘白；《00:30 凌晨密令》則有較整潔也較悅目的內景。不過這兩部片子最根本的差異，顯然在於她架設攝影機的位置。

「《危機倒數》的角度有點像記者，」她對我說：「就像『小組裡面的第三人』⋯⋯也就是指攝影機一直跟著這群弟兄，非常主觀，從頭到尾沒有全觀的角度。」儘管《00:30 凌晨密令》也無所謂全觀（攝影機從未往後拉，用「上帝之眼」的角度來看銀幕上發生的種種），卻比《危機倒數》多了點客觀角度，讓觀眾能在這長達十年的任務中切換時間點之餘，仍能掌握潔西卡・雀絲坦（Jessica Chastain）飾演的主角和她的組員一路的進展。「《00:30 凌晨密令》很重要的一點是創造讓觀眾完全投入、體驗、參與的視覺語言，用這種語言來講故事。」即使這個故事有較為客觀的框架，凱瑟琳・畢格羅說：「它還是有相當程度的主觀性，因為它很有生命力，有點原始，有點粗糙。它會發光，只是看起來不像，所以還是感覺很自然。」她說，情蒐程序其實是複雜的祕密作業，而她做的是把這套程序拍得讓觀眾如臨現場、親身感受，在全片中盡量「把這個追捕行動人性化」[15]。

　　艾方索・柯朗改編自 P. D. 詹姆斯（P.D. James）小說的
《人類之子》，也用類似的客觀角度，從克萊夫・歐文飾
演的席歐的觀點來說整個故事。全片僅有一場戲脫離席
歐的觀點，但這正是柯朗在整個拍片過程中必須爭取及
捍衛的重點。倘若這劇本換個一般導演來拍，搞不好會
拍成超讚的娛樂動作冒險片，卻不太可能讓這部電影成
為藝術品。另一個例子是羅馬尼亞導演克里斯提安・蒙
久的驚世之作《4 月 3 週又 2 天》，講的是羅馬尼亞脫離
共產黨統治前夕，一名少女在布加勒斯特找人墮胎的駭
人經歷，這是部電影寫實主義的傑作，寫實到觀眾與劇
中人的界線已不可辨。儘管片中每個環節都看得到導演
的手筆，他卻無意玩弄視覺噱頭或置入道德啟示。

　　艾娃・杜沃內確定要執導《逐夢大道》時，拍片計
畫已進行了數年之久。最初劇本的重點是馬丁路德・金
恩與詹森總統的政治角力，艾娃・杜沃內卻把焦點改為
一九六四年發動「塞爾瑪遊行」的黑人民權運動團體，
說服金恩博士協助帶領遊行的經過。艾娃・杜沃內不僅
把黛安・納許（Diane Nash）、詹姆斯・貝佛（James Bevel）
等民權運動領袖寫進劇本，更與攝影師布萊佛德・楊一
同為此片打造了比原始劇本更宏大的史實格局，也更讓
觀眾感同身受。

　　在《逐夢大道》飾演金恩博士的大衛・歐耶洛沃，
是全片作業之初便敲定的人選，他說自己親眼看著這片
子「僅僅是因為觀點的力量，就逐漸變成它該有的樣

子」，從杜沃內在故事中加入女性，到決定攝影機要放哪兒，都看得出這其中的轉變。「你大可把攝影機放得很遠，也可以把鏡頭架在白人軍隊背後，把遊行的示威群眾當背景，然後拍『噢，那堆黑人走過來了』這種畫面。」他說：「或者你可以比照艾娃，讓攝影機和群眾在一起，把步調放慢，把自己當成參加遊行的普通人。」[16]

保羅・葛林格拉斯早年拍紀錄片的經驗，使他成為用「視平線」主觀鏡頭說話的佼佼者——無論是動作戲令人目眩（有時一頭霧水）的傑森・包恩《神鬼認證》系列電影，或以真實事件為本的《血色星期天》（*Bloody Sunday*）、《聯航93》、《怒海劫》，保羅・葛林格拉斯一路養成的不僅是一種風格，也是一套拍片倫理，他的攝影機不會站在把一切盡收眼底、較為客觀的距離，而是讓攝影機緊跟著主體。他不受情緒左右，但不代表他抽離情緒。這種做法迥異於庫柏力克或魏斯・安德森務求鏡頭置中、不帶感情的風格。這兩位導演的作品或許會從某個角色的觀點出發，卻站在更客觀、帶有嘲諷意味的距離外。

庫柏力克和魏斯・安德森是我有時稱之為「局外人」的導演，也就是說他們執導的態度是預設一種相對疏離的觀點，也不吝鋪排各種機巧花招。我把拉斯・馮提爾（Lars von Trier）、柯恩兄弟、阿莫多瓦、陶德・海恩斯也都歸於這類導演，他們的前輩還有歐森・威爾斯、費德里柯・費里尼（Federico Fellini）、道格拉斯・瑟克（Douglas

Sirk）等人。這幾位導演處理題材的態度，同樣講求吸睛效果，畫面構圖往往精緻考究，也極盡劇場風格的浮誇。

　　相對的另一端，就是「當事人」型的導演，他們致力於為觀眾創造強烈的主觀觀看體驗。要做到這點，得營造極具說服力的真實環境（例如經常實地拍攝），讓觀眾融入單一觀點，一來觀眾更能設身處地體會，二來也往往能感到更強烈的同理心和深刻的理解。

　　保羅・葛林格拉斯就是「當事人」型的導演，他喜歡用攝影機緊跟著拍攝對象，也常拍主角的特寫鏡頭。和他同一路線的英國導演還有麥克・李和肯・洛區（Ken Loach）。比利時以這種作風著稱的代表，則是兄弟檔導演尚－皮耶・達頓（Jean-Pierre Dardenne）和盧克・達頓（Luc Dardenne），他倆始終不斷精進強烈主觀角度的導演方式，追求最渾然天成、毫不作態的視覺風格及表演風格，讓攝影機一路緊跟主角，緊貼到讓觀眾覺得不再僅是安靜旁觀，反而有點像劇中人的分身。從許多方面來看，他們都可說是法國新浪潮運動和義大利新寫實主義的徒子徒孫。這兩波在戰後興起的電影運動，揚棄線性敘事和華美表象等傳統電影準則，崇尚不修邊幅，如實刻劃人心。

　　從美國四〇年代的黑色電影、之後的《岸上風雲》、《馬蒂》（Marty）等一反傳統之作，乃至約翰・卡薩維提斯的諸多作品，不難看出這些理念對美國電影的影響。這些電影無論劇本、攝影都經過精心設計，卻是為

了呈現某種內在的真相,宛如破舊立新,把某種東西打掉重練,以全新的面目問世(當代導演如蘇菲亞·柯波拉和萊恩·庫格勒〔Ryan Coogler〕即承襲此風)。而泰倫斯·馬立克、大衛·林區,與實驗電影派的高佛利·瑞吉歐、傑姆·科恩這幾位導演,則把主觀拍片風格推向更抽象的境界。他們的作品比較像描繪心境、氣氛、無意識情感的音詩,看不太到化干戈為玉帛、「皆大歡喜」的傳統故事。

　　無論當事人或局外人觀點,都有深刻豐富的意涵。庫柏力克和安德森的作品能牢牢抓住你的注意力,讓你看得很過癮,這大多是因為在片中可以看到中規中矩的優雅、美不勝收的色彩、精準掌控的劇場式空間,但或許也會讓人覺得沉悶、做作、疏離。主觀拍法往往能引發我們對劇中人本能而深刻的同理心與共鳴,卻也可能漫無章法、自我中心、流於自戀,導致個人色彩太強,反而讓人無從感受導演原本想讓觀眾了解的事。

　　在這兩種極端的觀點間,往往能找到最有意思的導演觀點與視野,他們循著三〇、四〇年代那批先鋒導演開的路,隱身一旁不插手,用「古典」的方式來說故事。這代表他們重清晰、重精確、重節制;不特立獨行、不濫情、不招搖,但這不代表你在片中看不到導演的痕跡,其實恰恰相反。

　　這種古典風的最佳範例或可說是一九四六年的戰爭片《黃金時代》,這要歸功於導演威廉·懷勒(William

Wyler）為全片從頭到尾做的各種決定，從挑選親身上過戰場的演員哈洛・羅素（Harold Russell）飾演重傷的二戰海軍，到請葛列格・托藍擔綱攝影，細膩發揮他擅長的深焦攝影技術，在在成就這部電影的不朽地位。葛列格・托藍僅僅透過影像，便傳達出哈洛・羅素飾演的男主角和同袍面對已經改頭換面的世界，是如何茫然失措。《黃金時代》完美融合了寫實主義（演員的戲服並非設計訂做，而是買成衣）、精巧的場景布置、史詩般的宏大格局、隱忍情緒的時刻（片子開場沒多久，莫娜・洛伊〔Myrna Loy〕光是用雙肩與背影演戲，就足以令人動容），在真情流露與無情主題間達成微妙的平衡，不僅落實了敘事感，更掌控了視覺語言和調性，一來展現精湛的導演技術，二來也讓我們看到導演收放之間的難度——親近而有分寸；客觀卻不自居高位；觀察入微，卻保持尊重對方、體察對方的距離。

　　像威廉・懷勒這樣的導演，好萊塢的「黃金年代」時期還有很多，當時片廠體系規定要拍易懂、有格調、有見地的作品，也打造了拍這種電影的環境，這於是成了懷勒的招牌。同一時期的導演，尚有霍華・霍克斯、喬治・丘克、威廉・威爾曼（William Wellman）、比利・懷德等。這套準則影響了七○年代的薛尼・盧梅、艾倫・帕庫拉、伍迪・艾倫、羅曼・波蘭斯基、法蘭西斯・柯波拉，乃至現在的湯姆・麥卡錫、史蒂芬・史匹柏、約翰・克勞利（John Crowley）。從這幾位當代導演在

二〇一五年推出的《驚爆焦點》、《間諜橋》、《愛在他鄉》等片，不難看出他們樂於抹去自己所有的招牌手法，或導演調度的痕跡。他們想讓觀眾看到老派的樸實敘事，雖不花稍，卻同樣扣人心弦，同樣有娛樂價值，一如他們的前輩導演，在客觀與主觀之間找到自己的位置。

　　精通掌握觀點的藝術且貫徹始終的導演，莫過於希區考克。他早期受默片和德國表現主義的影響，此二者均長於運用陰影和光線，及簡單明瞭的場景布置。他在潛移默化間，學會以流暢的視覺語言來說故事，終成此道大師。他的作品始終以某個角色的觀點為主，不過他最最重視的還是觀眾的觀點。希區考克最看重的是觀眾能否理解銀幕上發生的種種，和投入情緒的程度。正如他對導演彼得‧博格丹諾維奇（Peter Bogdanovich）所說，他是「把觀眾完全丟進影片中，讓他們接受我思考的方式」[17]。希區考克會卯足全力爭取觀眾，也留住忠實觀眾，哪怕他必須暫時拋下主角，和觀眾分享一點點只有觀眾才知道的訊息。

　　打個比方，《後窗》幾乎完全是從主角傑佛瑞斯（大家都叫他傑夫）的觀點來講的故事。傑夫是攝影記者，因為摔斷了腿，只能窩在紐約格林威治村的公寓裡，隔著後院觀察對面的鄰居們打發時間。《後窗》絕大部分都是純粹的主觀電影──我們只看到詹姆斯‧史都華飾演的傑夫看到什麼，也只聽得到他聽到的聲音，包括鄰居的爭吵、鋼琴聲等。妙的是片中有那麼一瞬，傑夫正

在睡覺，攝影機卻讓觀眾看到重要的訊息，而傑夫毫不知情。這是暗中偷跑（其實幾乎感覺不到），卻可以讓觀眾更加投入，也證明你掌控拍攝準則的功力，得像希區考克那樣爐火純青，才知道怎麼打破規則。

　　無論導演用的是極貼近某個角色的主觀角度，經典的全知與中立觀點，還是用宛如神祇的批判之眼遠遠凝望，只要這是考慮後最合適的決定，也能貫徹到底，就等於打造出一個空間，讓觀眾進入、停留，且渾然不覺自己早已跨過了一道門檻。

個人色彩

這部電影是否很有個人特色？大膽？怪異？還是無論誰來拍都沒差？

我有次問保羅・葛林格拉斯，導演最重要的是什麼？「你必須呈現你眼中誠實的世界觀。」他以堅定的語氣回道。他說這樣一來，觀眾會「實在地感受到我怎麼看世界。有人會起共鳴，有人不會。這和用拍片來傳達某種意圖不一樣。這是一種開放的態度，跟大家說：『唔，這就是我看世界的方式。你呢？』」[18]

導得好的電影，彷彿經過精雕細琢，有目的，有宗旨；導得差的，只讓人感覺照本宣科，毫無特色，也毫無感情。

無論導演手法是細膩入微或刻意誇飾，導演都不斷在形塑觀眾的認知與期望，透過美術設計、場景布置和演員動作編排、攝影機的移動、別具含義的剪接、安插聲音提示等等，引導我們的情緒與雙眼。導演的每個決定——從演員所在的位置，到某個特定時間點進的音樂，都受這最高指導原則的規範。差勁的導演只會把鏡

頭涵蓋（主景、中景，加一連串特寫鏡頭）拍完了事，然後把拍到的東西剪在一起，越簡單行事越好，只求交差。他們會把劇本拍出來，但不負責引導觀眾。（另一種糟糕的可能就是，差勁的導演會發瘋般剪一堆特寫鏡頭進去，拚命叫你往這裡看，我們連往別處看的選擇都沒有。）

換句話說，一流的導演，就算導的片子不是自己寫的劇本，也沒根據自身經歷，始終會有濃厚的個人色彩。諸如肯尼斯‧隆納根、蘇菲亞‧柯波拉、妮可‧哈羅芬瑟納、柯恩兄弟、保羅‧湯瑪斯‧安德森這幾位能編又能導的高手，作品始終能如實反映他們的想法、品味、視角、預設立場。不過，像凱瑟琳‧畢格羅、凱莉‧萊克特、史提夫‧麥昆、史派克‧瓊斯這樣的導演，就算劇本不是自己寫的，每部作品同樣烙印著他們的獨門註冊商標，他們創造的觀影體驗，遠比周而復始看「特寫接中景接主景」還強烈。《內布拉斯加》就是個好例子，此片由鮑伯‧尼爾森（Bob Nelson）編劇，亞歷山大‧潘恩執導。從把全片拍成黑白，到請布魯斯‧鄧（Bruce Dern）主演，都是亞歷山大‧潘恩的決定。他還把幾場戲重新寫過，包括結局（或可說是最重要的一場戲）。鮑伯‧尼爾森最初設定的結局是布魯斯‧鄧飾演的伍迪，開著全新的載貨卡車撞了樹，威爾‧佛提飾演的兒子只得接手開完回家的路，駛進小鎮。不過潘恩改寫了這場戲，讓伍迪重拾長者的自尊，在昔日鄰居老友

的注視下緩緩駛過鎮上大街，兒子則壓低身子縮在一旁。到了全片最後一個鏡頭，我們可以看到兩人換手，車又變成兒子開了。這場戲或許會讓觀眾散場時，非但不覺得寬慰溫馨，浮現小小的勝利感，反而還會心頭一沉。

有很多因素會拖垮一部電影，像是劇本不成熟、選角選錯人、拍片過程出意外、無預警的天災人禍等等。導演是否願意將就平庸的劇本，還是堅持再改寫一遍？會不會為了選角沒選到合適的演員，寧願暫停作業？萬一大片濃霧突然入鏡，導演會怎麼反應？又或者像《四海好傢伙》那樣，夜總會就是不讓你從正門進去，導演該怎麼辦？每部電影都是導演對各種現實狀況的回應。

無論導演如何自稱——是作者、是水電工或雜耍人，偉大的導演始終精於統整，為作品設想最完美的形式，在心中的願景從電腦中的雛形，到拍片現場、剪接室、銀幕上的這段歷程中，一路在旁守護。倘若天時地利又人和，終能創造令人難忘的不朽電影，有時更是傳世之作。

梅莉·史翠普那句話，從很多角度來說都沒錯：一部電影無論出什麼差錯，大家怪的都是導演。演員演得爛，代表導演選角沒選好；片子模模糊糊，打光打得糟，一定是導演沒下清楚的指令給攝影師；收音品質差，想必是導演沒發現問題，即時修正，要不就是懶得

一開始就做對。更慘的情況是，萬一導演對片子的構想和出錢的片廠天差地別，觀眾看到的就是導演把各種片段草草拼湊了事而已。

　　然而，要是所有元素各司其職，演員、場景、音效、配樂，全部合為一體，發揮綜效，打造出的體驗足以讓觀眾全然沉浸於電影世界，足以超越看完即棄的娛樂——那就代表導演的成就，已不僅是讓演員在布景前站在該站的位置，拿攝影機對著他們而已。導演要活用電影史的知識，要有體察演員的善感，要有技術才幹，要有創造富含情感與美學場景的敏銳判斷力。倘若電影確實達成主題想闡述的目標，那是因為導演把目標融入影片中，而且不用長篇大論沉重的「說教」戲，而是以細膩的手法埋下伏筆。套句吉爾摩・戴托羅的話，如果電影不僅是讓你用眼耳去體驗，也能讓你的「感情上、腦袋、心裡」都感受得到，才能算是「導得好」[19]。導演要負責指引、負責激勵，帶領整個團隊共同成就一人難成之事，才能達到此等境界。無論導演的反應是說「好」或「不好」，「紅色」或「綠色」，答案永遠在導演身上，即使他們只是靠腎上腺素和直覺指引方向。

推薦片單

《黃金時代》（1946）

《後窗》（1954）

《蠻牛》（1980）

《人類之子》（2006）

《危機倒數》（2008）

《自由之心》（2013）

後記

這部電影有拍的價值嗎？

我們先前從美學和敘事的觀點來評論電影，也分析、評斷過導演的企圖，接著來到這整個過程中或許最重要的關鍵點。現在輪到觀眾自問了：剛剛看的這部電影，真的值得拍出來給大家看嗎？

這個問題可以從幾方面來探討。假如一部電影設定的目標只是趕流行，不需要什麼深度，看完就忘也無所謂，罵它不夠莊重、藝術企圖心不夠，反成了不必要的苛刻。不過話說回來，也有些導演還真以為觀眾會照單全收，只是把老題材冷飯熱炒，搬出刻板印象的老套人物設定，把片子草草拍完了事，以為這樣就叫「好」了。

不過從相對的角度來看，努力要拍得一本正經、哲理很「深」的電影，並不代表高人一等。我看過太多這種極力自稱「探討人性百態」來吸引觀眾的片子，但不是拍得太過簡化、幼稚，就是老套（而且很做作，讓人看得更不爽）。

把電影拍成膚淺的娛樂或莊重的藝術都沒關係，重點是讓觀眾感受到這作品有誠意、原創力，和在某種精神層面上開放與包容的態度。難受的是看片時感覺得到拍片的人根本沒把你放在眼裡，只願意滿足觀眾最簡單、最不花腦筋的需求。開心的是看完電影覺得通體舒暢、眼界大開、心事有人知——哪怕看的是喜劇片或動作片都無所謂。

大眾不斷激辯電影對觀眾的影響有多大——電影影響我們這個社會相信什麼、重視什麼。但我們不用扯上

因果論也知道，電影逼真寫實、有令人神往的魔力、觸及的範圍無遠弗屆，對社會規範及成見自然有無比的影響力。克拉克・蓋博在《一夜風流》（ It Happened One Night ）中一袒胸，男性內衣隨之滯銷；黛安・基頓在《安妮霍爾》的男裝打扮，頓時掀起女穿男裝的時尚風潮，足證電影能影響我們的穿著、談吐、舉止，也說明了電影體現的價值觀，無論在外顯或根深柢固不成文的內在層面，都深切影響我們的世界觀，和我們對外界與他人的期望。尤其電影是美國相當重要的輸出品，這種影響造成的後果也更為重大，好比說，我們看砸大錢拍攝的漫畫改編電影，同時或許也可以思考：這些大片廠是在宣揚關於善惡的經典寓言？還是其實沒那麼好心，只是推銷這種「擁有超能」和「過度補償心理」的奇幻故事，讓觀眾自覺美夢成真？

在如此的道德框架下提問「這電影有拍的價值嗎？」最看得出意義。我們從這個角度評估一部電影，會問的問題或許是：這部片頌揚或抨擊的是什麼價值觀？人類是因災禍或自甘墮落而犧牲尊嚴？這部電影是讓人變得冷漠厭世，抑或喚醒同情心和同理心？影片的觀點是站在無感、嘲諷的距離之外，還是貼近劇中人的七情六欲與弱處？是讓觀眾的心變硬或變軟？

我絕對不是要為「反暴力」長篇大論，畢竟打從電影發明以來，暴力就是電影語彙的元素。只是這些元素都一樣，有不同程度與細微之別。明目張膽的暴力畫面

經過精心設計和剪接，可以讓觀眾用較理性的方式，了解他人承受的痛苦與折磨。暴力也是一種有效的手法，讓我們在象徵性的安全空間中，探索自己的道德底限。但倘若蓄意用施虐引發快感的角度濫用暴力，鼓勵觀眾代入情境，滿足施暴窺淫的欲望，那就有損人利己、戕害人心之虞。又如假冠冕堂皇之名行暴力之實——就像有些電影刻意著墨女性遭姦殺的場面，好為男主角之後同樣殘暴的復仇行動鋪陳，這就不僅是敘事有可議之處，更是蓄意讓人看了不舒服。或許最差勁的電影暴力，就是極盡各種殺戮破壞之能事，被害人身上卻一點傷痕都沒有，形同脫離現實的卡通世界，明擺著惡意欺瞞觀眾，這才可能是對個人與社會最大的傷害。

我當然不是說我希望有更多獨角獸和彩虹的美好世界奇幻片。如果說還有什麼比大秀下限、不必承擔後果的暴力更叫人火大，那就是濫情、假道學、故作提升道德水準狀，而且還不是為了迎合觀眾的最底層欲望，而是滿足自己對德行和人道主義最淺薄的認知。用高姿態端出教忠教孝的乏味故事，和用凌虐他人的暴行畫面刺激觀眾，同樣是侮辱之舉。

看一部沒有想法的電影令人氣悶，但電影無論初衷有多好，把想法大剌剌昭告天下，也同樣令人很悶，散場時只覺得聽人布道，既無精神層面的啟發，也沒有娛樂到。而傑出的電影、所謂「值得拍」的電影，應該存在於這兩端之間，引導觀眾思考如何解決難題，省思自

己最珍視的終極目標，用另一種觀點體驗世界，或許也體會源自人與人之間情感連結的單純喜悅。

　　這種人與人之間的連結，可以包裝成暑假票房大片，也可以是小小的獨立藝術電影。如此的情感共鳴，或許會在你大笑或哭泣時浮現，也可能是你和其他觀眾同聲驚呼時的那一瞬。無論電影的背景是現在或過去，抑或從未存在的時空，總之都是在講我們這個世界的事——讓我們以新的角度去觀察，用新的方式在其中遨遊。這是一個媒介最不凡的力與美，連最挑剔的觀眾也會為之不斷驚豔——每回戲院燈光轉暗，銀幕亮起之際，我們就成了某件獨特創作的見證人；待燈光再次轉亮，我們也隨之脫胎換骨。

附錄

紀錄片與真實事件改編電影

我在本書前面的章節用紀錄片當過範例，卻還沒把「非虛構類」和「真實事件改編」的影片當成個別電影類型來討論。這種形式的電影，和五花八門的虛構類電影相當不同，得從不一樣的角度來分析。

在這個所謂「實境電視」的時代，各種有線電視臺、串流平臺、網站等如雨後春筍冒出，好滿足閱聽大眾想看真人實事的渴望，紀錄片也似乎隨之遍地開花，達到前所未有的榮景。加上好萊塢對傳記性電影（簡稱傳記片，biopics）、重拍歷史事件、歷史相關書籍和新聞報導的改編作品等始終很有興趣，於是我們彷彿也迷上了「真相」，無論這「真相」是包裝成非虛構影片，或真實事件改編的戲劇作品。

也難怪我們會對這類題材有興趣。這幾年很多傑出的影片都是紀錄片，或是從事實改編成戲劇的作品，它們同樣展現電影之美與層次，又因為主題的緣故，更具意義和歷史重要性，而多了觀賞的樂趣。艾列克斯・吉伯尼（Alex Gibney）二〇〇七年贏得奧斯卡的紀錄片《黑暗紀事》（Taxi to the Dark Side），鉅細靡遺拍出阿富汗戰爭及伊拉克戰爭時的虐囚景象，和虛構的驚悚片同樣扣人心弦。又如二〇一六年的奧斯卡最佳影片《驚爆焦點》，不僅逼真重現《波士頓環球報》針對天主教教會性侵孩童案的調查報導過程，兩位編劇湯姆・麥卡錫和喬許・辛格更在為該片做的報導中揭露一條獨家新聞，查出《波士頓環球報》在九〇年代的報導中有所疏失。

　　紀錄片和真實事件改編的電影，在很多層面都應遵循我們為其他類型的電影定下的標準——故事應該吸引人、前後連貫；構圖與攝影都應該表現想法；聲音設計必須清晰，為全片欲傳遞的心境與氣氛加分。

　　不過「事實改編電影」和完全虛構的電影有個很大的差異。改編事實的電影，有相當程度必須仰賴電影本身是否能佐證自己聲稱的真相，也要看觀眾覺得內容是否公允正確，是否忠實還原事件發生的經過而未加油添醋。要是我們後來發現導演刻意沒把某重要事件收入片中，或描寫某人的方式有失公允或出現偏差，勢必會很失望，甚至憤怒。這種種質疑可能就此毀了觀眾對此片的觀感，覺得整個計畫或許一開始就有問題。

　　這些問題到了紀錄片就更棘手了。我們會把紀錄片稱為「documentaries」，是源自拉丁文的「docere」一字，也就是「教導」的意思。想必某個年齡層的讀者都記得，五〇、六〇年代學校和公共電視臺都會播「教育片」，而且大多都很難看。單調的旁白令人昏昏欲睡，螢幕上打出一張又一張的老照片，偶爾冒出一個老教授或自稱專家之人，對著看不見的觀眾講解某某主題。

　　如今的紀錄片，比起那個時代已有極大幅的成長，無論在形式、內容、大眾接受度上，都達到空前的水準。琳瑯滿目的非虛構性影片源源不絕，有肯·伯恩斯（Ken Burns）回顧史料的紀錄片，也有麥可·摩爾（Michael Moore）看似四處遊歷，實則揭發不軌的紀錄片。

有艾倫‧柏林納（Alan Berliner）（《親密陌生人》〔*Intimate Stranger*〕、《與誰何干》〔*Nobody's Business*〕）和傑姆‧科恩（《城市的十五個片刻》〔*Counting*〕）簡潔的散文式小品；也有艾列克斯‧吉伯尼和科比‧迪克（Kirby Dick）（《消音獵場》〔*The Hunting Ground*〕、《看不見的戰爭》〔*The Invisible War*〕）的調查性質紀錄片。有戴維斯‧古根漢（Davis Guggenheim）的《不願面對的真相》（*An Inconvenient Truth*）和《等待超人》（*Waiting for Superman*）等議題性紀錄片；有埃洛‧莫里斯（Errol Morris）的《天堂之門》（Gates of Heaven）和梅索斯兄弟（Albert and David Maysles）的《灰色花園》（*Grey Gardens*）等深度人物特寫。無論何時，無論是電影院、第四臺、線上串流網站，你都看得到以食物、音樂、體育、政治、歷史、藝術、人物為主題的紀錄片，介紹這些領域最特異珍奇、引人入勝的面向。

　　這些紀錄片（如伯恩斯和吉伯尼的作品，常探討考驗腦力的複雜主題）有的形式比較傳統，會用典藏檔案資料、專訪人物，有時再加上少許吸睛的圖表或插畫，配上很能帶動情緒的配樂，讓這些冷門的數據資料等比較好入口。有的導演作風則較樸實，走「真實電影」路線，捨棄音樂、旁白、常用的剪接花招等等，好讓觀眾化為「牆壁上的蒼蠅」，用貌似全然自發性、坦誠的觀點看著故事發展。梅索斯兄弟和潘貝克（D. A. Pennebaker）、理查‧李考克（Richard Leacock）、勞勃‧德魯（Robert Drew）等紀錄片導演，都是這種手法的先驅。近

年這類作品則有記錄前國會議員安東尼・維諾（Anthony Weiner）參選紐約市長過程的《維諾》（*Weiner*）；講述美墨邊防毒品戰爭的《無主之地》（*Cartel Land*）等。

　　紀錄片無論是縝密架構闡明事件，或是對人物的貼身觀察，觀眾都應該要曉得：他們在銀幕上看到的，都是經過導演雕琢與操控的成果。這倒不是說導演心懷不軌，導演的本意就是努力做出讓人一看便無法自拔的故事。儘管所謂的「真實電影」製作水準粗糙，剪接零碎只求堪看，往往像「還沒拍好」的樣子，但其實這些影片和美國公視最熱門的《前線》（*Frontline*）、《美國大師》（*Amercian Masters*）等紀錄片節目一樣，都是精心製作的成果。導演早已決定了要拍什麼、什麼不必入鏡、最後剪接的版本要剪掉什麼內容，還有最後的重點：要如何呈現主題。

　　紀錄片不像傳統拍片得先寫好腳本。導演常是先針對某故事或某題目進行調查，卻不知會查到什麼資料，甚至不知會不會有結果。大多數的紀錄片導演拍片時至少會有一個大綱，大概知道片子會是什麼樣、內容如何，但這還是要看實際情況而定，或許有人身體狀況不宜拍片；參與人員意願低、不配合；講定的事情在最後關頭翻案……等各種無法預見的狀況。正因如此，也因為紀錄片經常包含各異的視覺元素（外景、人物訪談、圖表、檔案資料），剪接變得格外重要。紀錄片常是在拍片後期才開始「寫」，比好萊塢主流虛構性電影晚

很多。

　　至於剪接時的大哉問：什麼該留？什麼該棄？考慮到資料取得的管道、探討的議題、透明度等因素的時候，如何取捨就勢必成了倫理問題。導演是否運用重演片段，搭配資料影片，讓全片看來嚴絲合縫、令人信服？導演是否覺得另一時間地點的畫面比較適合而採用？導演在拍片時付了拍攝對象費用嗎（或拍攝對象付費給導演）？假如導演用不尋常的管道取得資料，是怎麼辦到的？與對方的約定條件是什麼？常有人主動找紀錄片導演來講自己的故事，或乾脆直接委託電影工作者來拍片，有時還自己出任「製片」的角色。只是觀眾往往無從得知影片主角對成品有多少同意權或掌控權。

　　這只是非虛構性影片導演要面對的部分問題，他們可以選擇是否要在片中予以探討，或在片頭片尾字幕說明，或趁自己參加相關活動、面對媒體時再說。

　　紀錄片迷幾乎總身處兩個極端之間的張力，一邊深受銀幕上的故事吸引，一邊又納悶導演怎麼會拍這個故事。這種張力有時讓人沉迷，有時令人忐忑。多年下來，我學會對導演和拍攝主體的關係抱著存疑的態度，也會比較注意某片的好成績是因為內容取勝（主角有領袖魅力、故事很勵志、自然景色壯麗），還是由於它從構想、拍攝到結構都獨具創見。近年有些紀錄片在形式、內容、透明度上，都有相當的藝術性，像是莎拉・波莉（Sarah Polley）的《莎拉波莉家庭詩篇》（*Stories We Tell*）、

約書亞・奧本海默（Joshua Oppenheimer）的《殺人一舉》（*The Act of Killing*）、潘妮・連恩（Penny Lane）的《沉默的睪丸》（*Nuts!*）、奇斯・梅特藍（Keith Maitland）的《校塔槍擊案》（*Tower*），分別運用虛構元素、請演員重演經過、提供大量說明資料的網站、動畫等，一來讓觀眾更深入故事，二來形同強調導演是用這些元素吸引觀眾。

　　至於事實改編電影，在這個人人用 Google 與維基百科來查核事實的世界，更有訊息揭露、偏離事實、分寸拿捏等切身相關的問題。奧利佛・史東一九九一年執導《誰殺了甘迺迪》之際，歷史學者對他大加撻伐，說他恣意扭曲甘迺迪遭暗殺的史實，尤其是詹森總統在此事件中的角色。近年如《00:30 凌晨密令》、《逐夢大道》、《林肯》等片，也均遭批評為刻意凸顯某種政治觀點，或僅為了敘事之便，而掩飾歷史真相。我任職的《華盛頓郵報》，讀者包括政治人物、情報工作者、軍方人士、外交人員，他們常參與這類電影作業，或是片中所述事件的專家學者。我也因擔任該報影評人，變得特別注意電影的製作規模、寫實程度和影響力，如何給了電影混合事實與虛構的空間，而且電影比起小說、歌劇、舞臺劇，對相仿的題材會處理得更具說服力，也更有可議之處。我對於發現「電影版現實」與自身經驗天差地別、深感遭出賣卻無能為力的人，這些年來也益發同情。

　　這種由他人詮釋的歷史，由於閱聽者眾，往往成為我們一致同意的歷史版本，那到底該怎麼評斷才好？每

回想到這點，我就會憶起與東尼・庫許納的談話，他是史蒂芬・史匹柏導的《林肯》的編劇（也是改編自史實的《慕尼黑》的編劇）。「首先你要問的是『真的有這件事嗎？』」他說：「要是真有這件事，那就有歷史背景。然後問：這件事的經過真是這樣嗎？如果你的答案是『就我們所能判斷的，應該是這樣』，那就是歷史。假如答案是『是有這件事，只是經過不全是這樣』，那就是歷史小說。既然是歷史小說，代表你有一定的權力，去想出事件發生的經過，導致最後的結果。」[1]

這代表對觀眾而言，與其指望真實事件改編的電影像新聞報導講求正確，不妨去看片中描寫的人與事蘊藏怎樣的情感意涵，反而會更有收穫。我們不也是用這樣的心態，去欣賞莎士比亞筆下的古羅馬和十五世紀的英格蘭歷史？

這裡且略略更動英國小說家凱特・亞金森（Kate Atkinson）的句子：藝術並非真相，卻傳遞「某種」真相。無論我們看的是紀錄片，是做足功課拍成的傳記片，或用極主觀角度詮釋的歷史劇，都要記得這些影片並非提供事實，同時我們也有責任去思考自己在影片中最重視的是什麼。這些影片是講故事給我們聽，每個故事會因講的人不同而有所差異。

謝辭

本書是我過去二十五年來，與多位編劇、導演、演員、製片、高階主管、學者等數百次訪談的結晶。他們在電影這行，無論是藝術面、技術面、經營面，始終是我的民間導師，包括：班・艾佛列克、凱西・艾佛列克、Khalik Allah、伍迪・艾倫、Patricia Aufderheide、John Bailey、亞伯特・柏格、艾倫・柏林納、喬・柏林傑、Bob Berney、凱瑟琳・畢格羅、馬克・波爾、Doug Block、卡特・伯威爾、Anne Carey、Jay Cassidy、喬治・克隆尼、傑姆・科恩、萊恩・庫格勒、Alonzo Crawford、艾方索・柯朗、吉爾摩・戴托羅、勞勃・狄尼洛、厄尼斯特・狄克森、Dennis Doros、艾娃・杜沃內、Charles Eidsvik、Jeffrey Fearing、Tom Ford、Robert Frazen、Cynthia Fuchs、Rodrigo García、Bob Gazzale、艾列克斯・吉伯尼、約翰・吉爾洛伊、東尼・吉爾洛伊、Grace Guggenheim、Amy Heller、Dor Howard、James Herbert、達斯汀・霍夫曼、妮可・哈羅芬瑟

納、Ted Hope、Mark Isham、亞瑟・傑法、巴瑞・詹金斯、Jerry Johnson、Michael B. Jordan、Elizabeth Kemp、理察・金、安・克洛柏、東尼・庫許納、Franklin Leonard、Ruby Lerner、巴瑞・萊文森、Matthew Libatique、史奇普・里夫塞、李察・林克雷特、Art Linson、肯尼斯・隆納根、大衛・勞瑞、大衛・林區、Mike Mashon、安・麥凱卜、湯姆・麥卡錫、史提夫・麥昆、Mike Medavoy、羅傑・米謝爾、麥克・米爾斯、Montré Aza Missouri、埃洛・莫里斯、賴瑞・摩斯、華特・莫屈、Stanley Nelson、蓋瑞・歐德曼、珍寧・歐波沃、亞歷山大・潘恩、Elizabeth Peters、比爾・波拉德、Benjamin Price、琳恩・蘭姆齊、Jon Raymond、勞勃・瑞福、尼可拉斯・溫丁・黑芬、凱莉・萊克特、菲爾・艾登・羅賓森、Howard Rodman、Fred Roos、Tom Rothman、大衛・歐羅素、哈里斯・薩維迪斯、湯瑪斯・謝茲、賽爾瑪・斯昆馬克、保羅・史瓦茲曼、馬丁・史柯西斯、John Sloss、史蒂芬・史匹柏、Paul Stekier、奧利佛・史東、蒂妲・史雲頓、蘭迪・湯姆、克莉絲汀・瓦尚、拉斯・馮・提爾、藍道・華勒斯、比利・韋伯、蜜雪兒・威廉斯、布萊佛德・楊，和幾位已故的前輩：史丹・布萊奇治、約翰・法蘭肯海默、亞伯特・梅索斯、Michael Shamberg、布魯斯・席諾夫斯基。感謝各位撥冗受訪，不吝分享。

　　前述這些訪談，承蒙許多行銷宣傳人員、電影節與戲院選片企畫，以及相關專業人士的協助，方能順利完成，特別是 Sarah Taylor、Gloria Jones 及 Allied Integrated Media 的同

仁、Nicolette Aizenberg、Jody Arlington、Mara Buxbaum、Matt Cowal、Donna Daniels、Leslee Dart、Jed Dietz、Scott Feinstein、Jon Gann、Shirin Ghareeb、Tony Gittens、Stu Gottesman、Rob Harris、Jeff Hill、Todd Hitchcock、Sheila Johnson、Sharon Kahn、Laine Kaplowitz、Susan Koch、Bebe Lerner、Peter Lozito、Michael Lumpkin、Andy Mencher、RJ Millard、Susan Norget、Charlie Olsky、Jaime Panoff、Peggy Parsons、Stan Rosenfield、Jamie Shor、Sky Sitney、Emilie Spiegel、Emilia Stefanczyk、Cynthia Swartz、Renée Tsao、Ryan Werner、Connie White、David Wilson。多虧你們相助，我才能不斷學習，這過程愉悅無比。

在此鄭重感謝《華盛頓郵報》，前述許多訪談是我加入該報後完成，也是這份報紙給了我首次探索這些想法的空間。我要謝謝這些過去與現在的同事，包括：Marty Baron、Marcus Brauchli、Chip Crews, Len Downie、Tracy Grant、Deborah Heard、Stephen Hunter、Peter Kaufman、Camille Kilgore、Richard Leiby、David Malitz、Ned Martel、Stephanie Merry、Doug Norwood、Michael O'Sullivan、John Pancake、Steve Reiss、Eugene Robinson、Liz Seymour、Nancy Szokan、John Taylor、Desson Thomson。凡是記者，想必都會欣賞如此的高標準、傑出的領導人，和全力以赴的幹勁。另外特別要謝謝 Leslie Yazel 讓本書概念成形，並協助編輯書中收錄的原稿，成為本書的主要素材。

前《紐約時報》藝文版的電影主編 Linda Lee，一九九二

年莫名其妙接到某自由寫手的電話提案，無意間讓這位寫手展開不可思議而美妙的寫作生涯。多謝妳當初接了那通電話。

感謝友人 Scott Butterworth，他是我的第一位讀者，從初稿到定稿，他始終清楚哪些文字是珠玉，哪些文字實可棄，真心希望我們一直這樣合作下去。多謝我的經紀人 Rafe Sagalyn，希望這本書讓我們共度的午餐、交換的信件、你不斷給我的打氣加油，都值得！謝謝 Quynh Do 對本書堅信不移，還取了個好書名。Leah Stecher、Katherine Streckfus、Sandra Beris，妳們用無比的耐心、愛心與出神入化之技，讓這本書順利抵達終點線，謹致上滿滿的謝意。

最後要感謝我的先生丹尼斯和女兒維多利亞，我屢屢拋下他倆趕赴夜場試映會、週末採訪、出遠門跑電影節，他們也少有怨言。寫這本書的那年，他們倆對我的包容與諒解，更受到空前的考驗。萬分感謝，我愛你們。我又回到你們身邊了。

作者註

自序

1. 「一年平均不過五、六部（電影）而已」：出自美國電影協會
 （Motion Picture Association of America）發行之 "2016 Theatrical
 Market Statistics Report," March 2017, 請參考：https://www.mpaa.
 org/wp-content/uploads/2017/03/2016-Theatrical-Market-Statistics-
 Report-2.pdf，頁 13。

第一章　劇本

1. 「劇本爛，電影不可能好」：出自喬治‧克隆尼與筆者 2014 年
 2 月 5 日訪談。
2. 「只要有心觀察挖掘，這些問題簡直是座寶山」：出自肯尼
 斯‧隆納根與筆者 2016 年 9 月 12 日訪談。
3. 「與這部片背道而馳，是一種背叛」：出自傑姆‧科恩 2016 年
 9 月 24 日致筆者之電子郵件。
4. 「為偷懶讀者服務的媒介」：出自艾方索‧柯朗與筆者 2006 年
 12 月 8 日訪談。
5. 「讓其他的角色清楚看到這個人的特性」：出自吉勒摩‧戴托
 洛與筆者 2006 年 12 月 13 日訪談。

6. 「為什麼他們有資格獲准進入天堂」：出自艾倫・索金與筆者 2015 年 10 月 14 日訪談。

7. 「只是不確定為什麼」：出自馬克・波爾與筆者 2009 年 05 月 10 日訪談。

8. 「下筆時甚至不曉得故事最後如何發展」：引用自 Tim Grierson, *Screenwriting* (New York: Focal Press, 2013), 26-36。

9. 「感覺好像就對了」：出自前述肯尼斯・隆納根與筆者訪談。

10. 「不會專心看電影」：出自保羅・許瑞德訪談片段，引用自 George Stevens Jr., ed., *Conversations at the American Film Institute with the Great Moviemakers*: The Next Generation (New York: Alfred A. Knopf, 2012), 566。

11. 「感覺是自己領悟出來的，但其實不是」：出自凱西・艾佛列克與筆者 2016 年 9 月 12 日訪談。

12. 「你已經看過不知多少遍」：出自前述肯尼斯・隆納根與筆者訪談。

13. 「關鍵在想法」：出自李查・林克雷特與筆者 2009 年 11 月 10 日訪談。

14. 「知道自己愛上某人」：出自傑森・瑞特曼與筆者 2009 年 11 月 25 日訪談。

第二章　表演

1. 「根本不知道自己當時是那種反應」：出自湯姆・麥卡錫與筆者 2015 年 10 月 1 日訪談。

2. 「把『你』內在的那個爛人表現出來」：出自達斯汀・霍夫曼與筆者 2012 年 11 月 15 日訪談。

3. 「難道要學芭芭拉・史翠珊不成？」：出自艾倫・帕庫拉訪談片段，George Stevens Jr., ed., *Conversations at the American Film Institute with the Great Moviemakers*: The Next Generation (New York:

Alfred A. Knopf, 2012），360-361。

4. 「連他們自己沒意識到的衝突，你都能感覺得到」：出自賴瑞・摩斯與筆者 2006 年 2 月訪談。

5. 「他們在鏡頭前表現不出真實的一面」：出自米高・肯恩著，*Acting in Film: An Actor's Take on Movie Making*, rev. ed. (Milwaukee: Applause Books, 2000), 90。

6. 「你永遠摸不透他」：出自巴瑞・萊文森與筆者 2009 年 10 月 6 日訪談。

7. 「從此沒煩惱」：出自約翰・塞爾斯著，*Thinking in Pictures* (Boston: Houghton Mifflin, 1987), 45。

8. 「不會到讓人不舒服的地步」：出自羅傑・米謝爾與筆者 2012 年 9 月 10 日訪談。

9. 「打不死的好勝心」：引用自 George Stevens Jr., ed., *Conversations at the American Film Institute with the Great Moviemakers: The Next Generation*, 371。

10. 「我當時根本沒想那麼多」：出自勞勃・瑞福與筆者 2005 年 10 月 27 日訪談。

11. 「不太像和你一起演」：出自傑克・李蒙訪談片段，George Stevens Jr., ed., *Conversations at the American Film Institute with the Great Moviemakers: The Next Generation*, 279。

12. 「不覺得那是我的世界」：出自喬治・克隆尼與筆者 2014 年 2 月 5 日訪談。

13. 「用同樣的力量拉著我們跑」：出自菲利普・諾斯與筆者 2010 年 7 月 19 日訪談。

14. 「對手是比妳強很多的男性」：出自安潔莉娜・裘莉與筆者 2010 年 7 月 19 日訪談。

15. 「化身為劇中人，就不會老套」：出自大衛・歐羅素與筆者 2013 年 11 月 22 日訪談。

16. 「對人類特質的好奇心」：引用自 Arthur Nolletti Jr.,Classical Hollywood, 1928-1946,ìn Claudia Springer and Julie Levinson, eds., *Acting* (New Brunswick,

NJ: Rutgers University Press, 2015), 66。

17. 「觀察，然後行動」：引用自 Lawrence Grobel, *Above the Line: Conversations About the Movies* (New York: Da Capo), 151。

18. 「好玩的東西就會跑出來」：引用艾德華‧諾頓於 2012 年坎城影展《月昇冒險王國》記者會發言。

19. 「那才是真正的重點」：出自賴瑞‧摩斯與筆者 2006 年 2 月訪談。

20. 「有時不知道該怎麼辦」：出自大衛‧歐耶洛沃與筆者 2014 年 12 月 12 日訪談。

21. 「你是在做我的工作」：出自蓋瑞‧歐德曼與筆者 2011 年 11 月 21 日訪談。

22. 「我應該也真的什麼都沒做吧」：引用亞歷‧堅尼斯 1980 年 4 月 14 日於第五十二屆奧斯卡頒獎典禮得獎感言。

第三章　美術設計

1. 「讓片子更有深度」：引用自傑瑞德‧布朗著，*Alan J. Pakula: His Film and His Life* (New York: Back Stage Books, 2005), 182。

2. 「道具組做得過頭了」：引用自艾利亞‧卡贊著，*Kazan on Directing* (New York: Vintage Books, 2009), 147。

3. 「他可以從照片上學到些東西」：出自珍寧‧歐波沃與筆者 2016 年 10 月 22 日於米德堡電影節訪談。

4. 「火災警報器還裝在牆正中央」：引用自 Emanuel Levy, Social Network: Interview with Director David Fincher, in Laurence Knapp, ed., *David Fincher Interviews* (Jackson: University Press of Mississippi, 2014), 160。

5. 「背景和人物一樣重要」：出自艾方索‧柯朗與筆者 2006 年 12 月 8 日訪談。

6. 「講寬領帶、落腮鬍的片子」：引用大衛‧芬奇於 2007 年坎城

影展《索命黃道帶》記者會發言。

7. 「不可思議的砷綠」：引用自 Fionnuala Halligan, *Production Design* (Burlington, MA: Focal Press, 2013), 116。

8. 「必須呈現美的一面，也要呈現痛苦的一面」：出自《珍愛人生》2009 年拍攝筆記。

9. 「還看得出更多的東西」：引用自 David Thompson and Ian Christie, eds. *Scorsese on Scorsese* (London: Faber and Faber, 1989), 154。

10. 「瞭解他內心世界的管道」：出自麥克・米爾斯與筆者 2011 年 5 月 5 日訪談。

11. 「發揮合體的效用」：出自麥克・道格拉斯與筆者訪談，1988 年 4 月《首映》雜誌，頁 30。

12. 「說：『你去死』」：出自愛倫・莫拉許尼克與筆者訪談，1988 年 4 月《首映》雜誌，頁 30。

13. 「表達出角色的靈魂」：引用自艾利亞・卡贊著，*Kazan on Directing*, 271。

14. 嬰兒潮世代十幾歲時的圓潤相：出自李安與筆者 2009 年 5 月 18 日訪談。

15. 「我把它放到背景去」：出自史蒂芬・史匹柏與筆者 2002 年 6 月 7 日訪談。

16. 「歷史安慰劑」：引用自珍・巴恩韋爾著，*Production Design: Architects of the Screen* (New York: Wallflower Press of Columbia University Press, 2004), 83。

第四章　攝影

1. 「演員在牆壁前面講話」：出自珍寧・歐波沃與筆者 2016 年 10 月 22 日於米德堡電影節訪談。

2. 「太像電視了」：引用自 Stephen Pizzello, "Between 'Rock' and a Hard Place," in Cynthia Fuchs, ed., *Spike Lee: Interviews* (Jackson: University Press of

Mississsippi, 2002), 108。

3. 「狄尼洛所謂的『自己私下練的完美版本』」：出自大衛・歐羅素與筆者 2013 年 11 月 22 日訪談。

4. 「有需要的時候再推進去拍特寫」：出自湯姆・麥卡錫與筆者 2015 年 10 月 1 日訪談。

5. 「一齣小小的室內劇」：出自保羅・湯瑪斯・安德森與筆者 2012 年 9 月 9 日訪談。

6. 「拍正面對決的場面，太帥了」：出自蒂妲・史雲頓與筆者 2011 年 9 月 10 日訪談。

7. 「他選擇待在自己的框框裡」：出自巴瑞・詹金斯與筆者 2016 年 10 月 25 日訪談。

8. 「讓我們和劇中人一同處在當下」：引用自凱莉・萊克特 2011 年 1 月 21 日於日舞影展發言。

9. 「不應觸碰或操弄的影像」：引用自《索爾之子》2015 年拍攝筆記。

10. 「越來越透不過氣的兩小時」：引用自薛尼・盧梅著，*Making Movies* (London: Bloomsbury, 1995), 81。

11. 「『外來客』眼中的美國」：出自吉姆・賈木許 1984 年所言，引用自 "Some Notes on Stranger Than Paradise," 收錄於 2007 年 9 月 4 日「標準收藏」公司（Criterion Collection）發行之《天堂陌影》「導演認可雙碟版」（Director-Approved Double-Disc Set）DVD 內附重印小冊。

12. 「感覺像憑空生出來的東西」：出自麥可・曼恩與《衛報》影評人約翰・派特森訪談，2009 年 6 月 25 日。

13. 「調色師就是新一代的燈光師」：出自尼可拉斯・溫丁・黑芬與筆者 2011 年 8 月 25 日訪談。

14. 「和第一段故事裡面的雲很不一樣」：出自前述巴瑞・詹金斯與筆者訪談。

第五章　剪接

1. 「新的版本更精簡、更好,也更流暢」:出自亞伯特‧柏格與筆者 2016 年 10 月 23 日訪談。

2. 「小泰自己從來也沒跟我講清楚」:引用自西恩‧潘與《費加洛報》記者尚－保羅‧達頓 2011 年 8 月 19 日訪談。

3. 「要是你把鏡頭拖太長,又容易爛掉」:出自麥可‧翁達傑著《電影即剪接》(*The Conversations: Walter Murch and the Art of Editing Film*),(New York: Alfred A. Knopf, 2002), 267;

4. 「更清楚確立比利個性中的脆弱面」:出自賽爾瑪‧斯昆馬克與筆者 2009 年 4 月訪談。

5. 「最後再推一次車的那個笑點」:出自前述亞伯特‧柏格與筆者訪談。

6. 「拿 AK-47 步槍對人大掃射」:出自比利‧韋伯與筆者 2009 年 3 月 11 日訪談。

7. 「在於表情,而不是臺詞」:出自安‧麥凱卜與筆者 2009 年 3 月 12 日訪談。

8. 「甦醒」:引用自 Douglas McGrath 2016 年執導之 HBO 紀錄片 *Becoming Mike Nichols* 中麥克‧尼可斯口述。

9. 「會有很恐怖的效果」:出自前述賽爾瑪‧斯昆馬克與筆者訪談。

10. 「就算現場完全是即興演出」:出處同上。

11. 「再也分不清了」:出自華特‧莫屈與筆者 2009 年 3 月 11 日訪談。

第六章　聲音與音樂

1. 「讓你看見你以為不在的東西」:出自華特‧莫屈與筆者 2010 年 10 月訪談。

2. 「把我手邊所有的東西都用上,那就是畫面與聲音」:引用自

克里斯多福・諾蘭與《好萊塢報導》記者 Carolyn Giardina 2014 年 11 月 15 日訪談。

3. 「看到狗兒，就會想像那狗在想什麼」：引用自 Jay Beck and Vanessa Theme Ament, "The New Hollywood, 1981-1999," in Karhryn Kalinak, ed., *Sound: Dialogue, Music, and Effects* (New Brunswick, NJ: Rutgers University Press, 2015), 115。

4. 顯不出動感或深度：出自蘭迪・湯姆與筆者 2010 年 9 月 3 日訪談。

5. 「真 的 動 物 聲、真 的 昆 蟲」：引 用 自 Jeff Smith, "The Auteur Renaissance, 1968-1980," in Kathryn Kalinak, ed., *Sound: Dialogue, Music, and Effects* (New Brunswick, NJ: Rutgers University Press, 2015), 102。

6. 「光是用音效，就能讓整個場景的感覺完全不一樣」：出自安・克洛柏與筆者 2010 年 9 月 3 日訪談。

7. 「用最少的聲音來傳達訊息」：出自史奇普・里夫塞與筆者 2016 年 11 月 4 日訪談。

8. 「但它可以協助傳達戲劇概念」：出處同上。

9. 「逐漸扭曲現實」：出自前述華特・莫屈與筆者訪談。

10. 「先收攏再展開」：出處同上。

11. 「假如什麼都搞得很大聲，什麼都不大聲了」：出自前述蘭迪・湯姆與筆者訪談。

15. 「就算要趕交件」：出自卡特・伯威爾與筆者 2015 年 10 月 24 日於米德堡電影節訪談。

16. 「進入劇中人的『背後和裡面』」：引用自 David Morgan, *Knowing the Score: Film Composers Talk About the Art, Craft, Blood, Sweat, and Tears of Writing for Cinema* (New York: Harper Entertainment, 2000), 3。

17. 「還有更大的東西在運作」：引用自《社群網戰》2010 年拍攝筆記。

18. 「百分之九十的片子就毀了」：出自前述華特・莫屈與筆者 2010 年訪談。

第七章　導演

1. 「面對一列用全速駛來的火車」：出自吉爾摩‧戴托羅與筆者 2006 年 12 月 13 日訪談。

2. 「突然間，這就變成一部導得很爛的電影」：出自傑森‧瑞特 曼與筆者 2009 年 11 月 25 日訪談。

3. 「所有的味道一起發揮的作用」：出自凱西‧艾佛列克與筆者 2016 年 9 月 12 日訪談

4. 電影界最傳奇的一場論戰：出自安德魯‧薩瑞斯著，"Notes on the Auteur Theory in 1962," *Film Culture*, Winter 1962-1963, 1-8。

5. 美學價值與邏輯：出自 Pauline Kael, "Circles and Squares," *Film Quarterly* 16, no. 3 (1963): 12-26。

6. 「我跟很優秀的人合作的時候」：出自艾倫‧帕庫拉訪談片 段，George Stevens Jr., ed., *Conversations at the American Film Institute with the Great Moviemakers: The Next Generation* (New York: Alfred A. Knopf, 2012), 362。

7. 「也就是用手上的素材，盡力拍出最好的電影」：出自李查‧林 克雷特與筆者 2009 年 11 月 10 日訪談。

8. 「有問題都由他來扛」：出自艾倫‧帕庫拉訪談片段， George Stevens Jr., ed., *Conversations at the American Film Institute with the Great Moviemakers: The Next Generation* (New York: Alfred A. Knopf, 2012), 652。

9. 「讓演員拿出最好的表現」：出自前述李查‧林克雷特與筆者 2009 年訪談。

10. 薛尼‧盧梅用過這一招：出自薛尼‧盧梅著，*Making Movies* (London: Bloomsury, 1995), 27。

11. 看出天賜良機，知道如何把握機會：出自菲爾‧艾登‧羅賓森 與筆者 2009 年 6 月 18 日訪談。

12. 「一種明智審慎卻絕不無趣的平衡感」：出自 Richard Schickel, *The Men who Made the Movies* (Chicago: Ivan R. Dee, 1975), 165-166。

13. 「就顯不出重要性了」：引用艾倫・帕庫拉所言，出自傑瑞德・布朗著，*Alan J. Pakula: His Film and His Life* (New York: Back Stage Books, 2005), 84。

14. 「要讓電影演出大家想看到的結局」：出自史蒂芬・史匹柏與筆者 2012 年 10 月 30 日訪談。

15. 「把這個追捕行動人性化」：出自凱瑟琳・畢格羅與筆者 2012 年 12 月 5 日訪談。

16. 「把自己當成參加遊行的普通人」：出自大衛・歐耶洛沃與筆者 2014 年 12 月 12 日訪談。

17. 「讓他們接受我思考的方式」：引用自 Alfred Hitchcock, interview with Peter Bogdanovich, *Who the Devil Made It: Conversations with Legendary Film Directors* (New York: Ballantine, 1997), 476。

18. 「『這就是我看世界的方式。你呢？』」：出自保羅・葛林格拉斯與筆者 2013 年 10 月 4 日訪談。

19. 「『感情上、腦袋、心裡』都感受得到」：出自前述吉爾摩・戴托羅與筆者 2006 年訪談。

附錄

1. 「去想出事件發生的經過，導致最後的結果」：出自東尼・庫許納與筆者 2012 年 10 月 30 日訪談。

參考書目與建議書單

　　各位若對電影製作的某些特定領域有興趣，想看更詳細的說明與分析，筆者大力推薦以下三個書系：一、羅格斯大學出版社（Rutgers University Press）出版的「銀幕後」（Behind the Silver Screen）書系，目前已推出十本書。二、英國冬青出版社（Ilex Press）規劃的「FilmCraft」書系，共有八本書（譯按：繁體中文版均由臺灣「漫遊者文化」出版，亦稱為「FilmCraft」書系）。三、密西西比大學聯合出版社（University Press of Mississippi）的「與電影工作者對話」（Conversations with Filmmakers）書系，出版書種目前已逾一百本。

本書參考書目：

Aufderheide, Patricia. *Documentary Film: A Very Short Introduction.* Oxford: Oxford University Press, 2007.

Barnwell, Jane. *Production Design: Architects of the Screen.* New York: Wallflower Press of Columbia University Press, 2004.

Bogdanovich, Peter. *Who the Devil Made It: Conversations with Legendary Film Directors.* New York: Ballantine, 1997.

Brown, Jared. Alan J. Pakula: *His Film and His Life.* New York: Back Stage

Books, 2005.

Caine, Michael. *Acting in Film: An Actor's Take on Movie Making*, rev. ed MilWau-kee: Applause Books, 1990.

Coles, Robert. *Doing Documentary Work*. New York: New York Public Library and Oxford University Press, 1997.

Cook, David A. *A History of Narrative Film*, 5th ed. New York: W. W. Norton, 2016.

Fuchs, Cynthia, ed. *Spike Lee: Interviews.* Jackson: University Press of Mississippi, 2002.

Goldman, William. *Adventures in the Screen Trade.* New York: Hachette, 1983.

Grobel, Lawrence. *Above the Line: Conversations About the Movies.* Boston: DaCapo, 2000.

Halligan, Fionnuala. *Production Design.* Burlington, MA: Focal Press, 2013.

Kalinak, Kathryn. Sound: *Dialogue, Music, and Effects.* New Brunswick, NJ: Rutgers University Press, 2015.

Kazan, Elia. *Kazan on Directing.* New York: Vintage Books, 2009.

Knapp, Laurence, ed. *David Fincher Interviews*. Jackson: University Press of Mississippi, 2014.

LoBrutto, Vincent. *Becoming Film Literate: The Art and Craft of Motion Pictures.* Westport, CT: Praeger, 2005.

Lumet, Sidney. *Making Movies.* London: Bloomsbury, 1995.

Monaco, James. *How to Read a Film: Movies, Media, and Beyond,* 4th ed. Oxford: Oxford University Press, 2009.

Morgan, David. *Knowing the Score: Film Composers Talk About the Art, Craft, Blood, Sweat, and Tears of Writing for Cinema.* New York: Harper Entertainment, 2000.

Murch, Walter. *In the Blink of an Eye.* Beverly Hills: Silman-James Press, 2001.

Ondaatje, Michael. *The Conversations: Walter Murch and the Art of Editing.* New York: Alfred A. Knopf, 2002.

Sayles, John. *Thinking in Pictures.* Boston: Houghton Mifflin, 1987.

Schatz, Thomas. *The Genius of the System.* New York: Pantheon, 1989.

Schelle, Michael. *The Score: Interviews with Film Composers.* Los Angeles: Silman-James Press, 1999.

Schickel, Richard. *The Men Who Made the Movies.* Chicago: Ivan R. Dee, 1975.

Springer, Claudia, and Julie Levinson, eds. *Acting.* New Brunswick, NJ: Rutgers University Press, 2015.

Stevens, George, Jr., ed. *Conversations at the American Film Institute with the Great Moviemakers: The Next Generation.* New York: Alfred A. Knopf, 2012.

Thompson, David, and Ian Christie, eds. *Scorsese on Scorsese.* London: Faber and Faber, 1989.

Thompson, Kristin. *Storytelling in the New Hollywood: Understanding Classical Narrative Technique.* Cambridge, MA: Harvard University Press, 1999.

中英譯名對照及索引

人名

電影名

國家圖書館出版品預行編目資料

如何欣賞電影／安‧霍納戴（Ann Hornaday）作；
張茂芸譯 .-- 初版 .-- 臺北市：啟明，2019.04
面；　公分
譯自：Talking Pictures: How to Watch Movies
ISBN 978-986-97054-7-9（平裝）

1. 電影片

987.013　　　　　　　　　　　　　　108003503

藝術欣賞入門 2

如何欣賞電影
Talking Pictures: How to Watch Movies

作　　　者	安・霍納戴 Ann Hornaday	
翻　　　譯	張茂芸	
編　　　輯	邱子秦	
業　　　務	陳碩甫	
發 行 人	林聖修	

封 面 設 計	王志弘
版 型 設 計	劉子璇
內 頁 編 排	張家榕

出　　　版	啟明出版事業股份有限公司
地　　　址	台北市敦化南路二段 59 號 5 樓
電　　　話	02-2708-8351
傳　　　真	03-516-7251
網　　　站	www.chimingpublishing.com
服 務 信 箱	service@chimingpublishing.com

法 律 顧 問	北辰著作權事務所
印　　　刷	漾格科技股份有限公司

總 經 銷	紅螞蟻圖書有限公司
地　　　址	台北市內湖區舊宗路二段 121 巷 19 號
電　　　話	02-2795-3656
傳　　　真	02-2795-4100

初　　　版	2019 年 4 月
I S B N	978-986-97054-7-9
定　　　價	台幣 380 元　港幣 110 元